楊新美術論文集

郑達 敬題

楊新，湖南湘陰人，1940
年生。1956年就讀於廣州美院
附中，學習繪畫。1960年攷入
中央美院美術史系。1965年畢
業後到故宮博物院工作，專門
從事中國美術史和古書畫鑒定
的研究。曾多次應邀赴美國、日
本、前蘇聯和香港地區作學術
訪問、講學和參加各種中國美
術史國際學術討論會。現任故
宮博物院副院長、研究員，並
爲北京市博物館學會副理事長，
中國美術家、書法家協會會員。
主要著作有《楊州八怪》、中國
畫家叢書《程正揆》、《項聖謨》、
《中國傳統線描人物畫》、《中國
繪畫簡史》、《中國美術史(提綱)》
及其它論文等多種。主編有《龍
的藝術》、《國寶薈萃》（與台北
故宮博物院合作）等。

賞會從来在賞音古人相賭

比知心冰山錄俊容蓋集把臂

今賢共入林

楊新先生見示近刊論文集抒讀

既竟率領一笑以志傾佩並希

弄正 一九九二年夏 啟功

目　錄

6

宋　郭　熙　窠石平遠圖

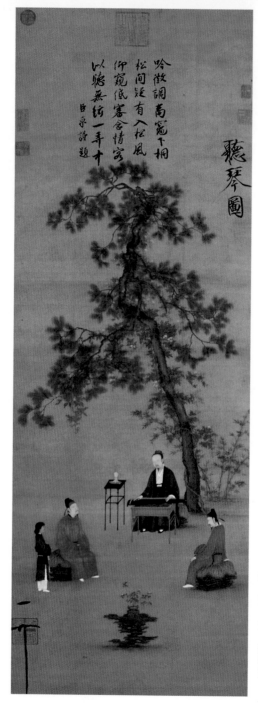

吟徵調宮商下桐
松間疑有入松風
仰窺低審含情客
以聽無絃一再十
臣京詩題

聽琴圖

宋 趙佶 聽琴圖

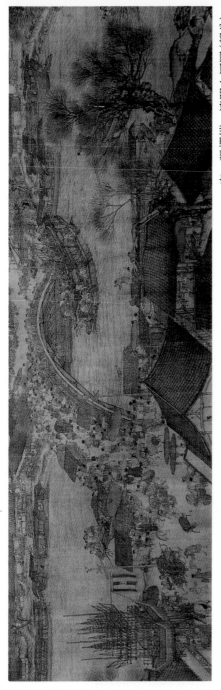

宋　張擇端　清明上河圖（部分）

宋　王希孟　千里江山圖（部分）

10

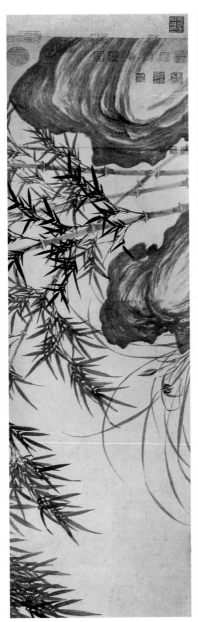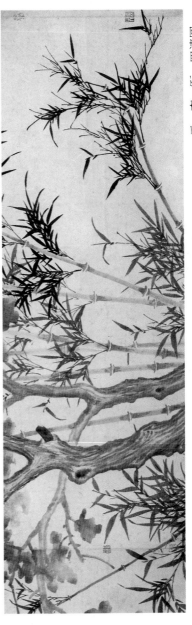

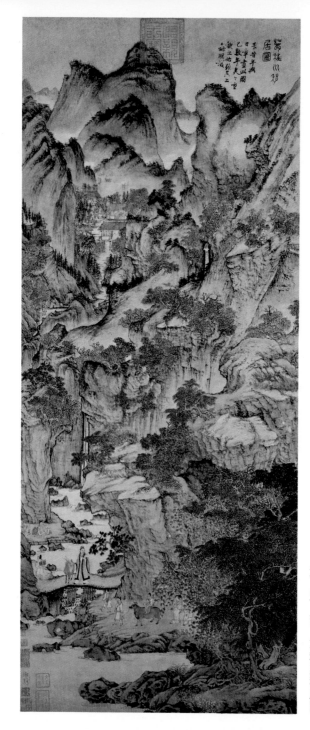

元　王　蒙　葛稚川移居圖

明　杜　堇　古賢詩意圖

明 林 良 灌木聚禽圖（部分）

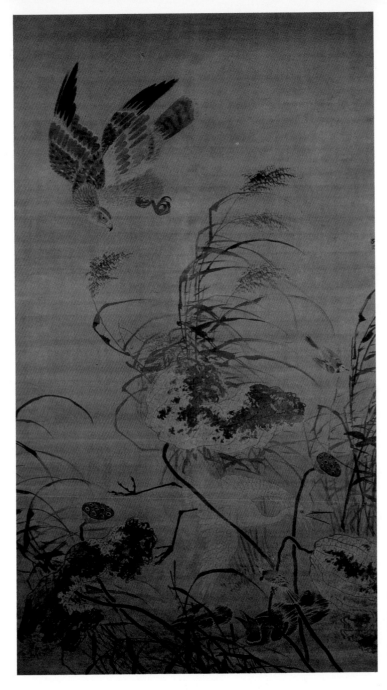

明　呂　紀　殘荷鷹鷺圖

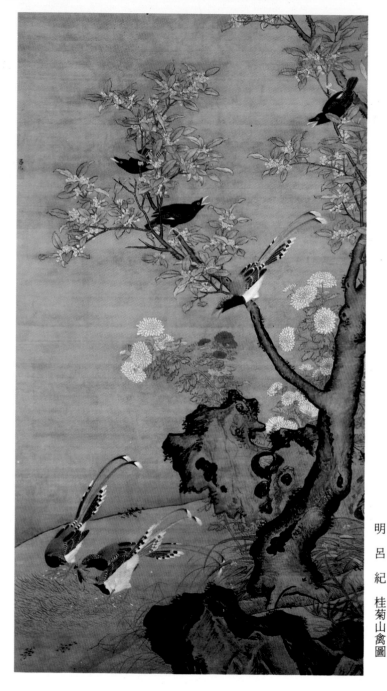

明 呂 紀 桂菊山禽圖

16

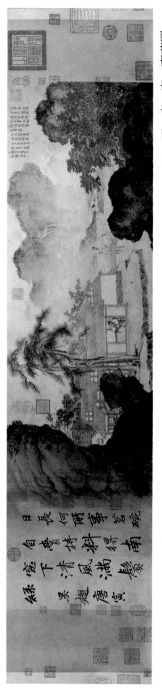

明 唐寅 事茗圖

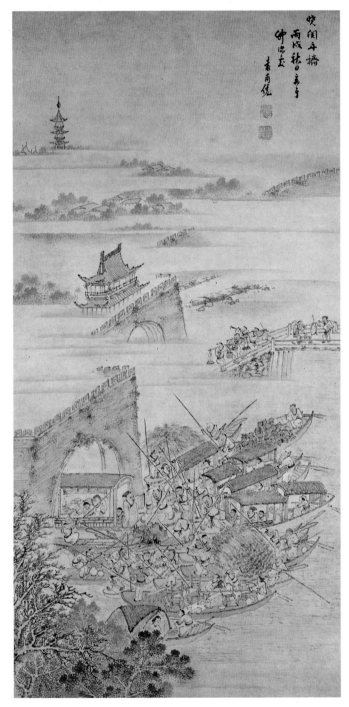

曉閣平橋
雨成秋日宇宇
帥忠李
袁尚统 ㊞ ㊞

明　袁尚統　曉關舟擠圖

18

清　陳洪綬　升庵簪花圖

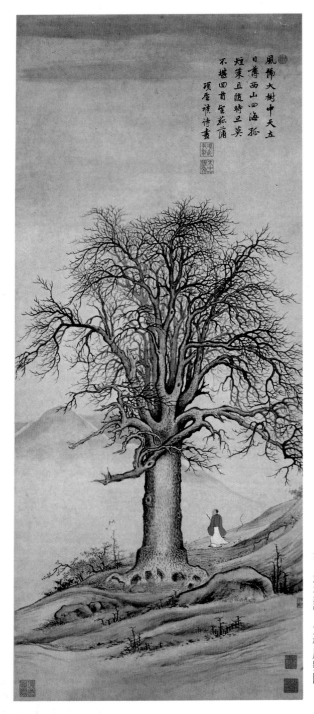

風篩大樹中天立
日薄西山四海孤
短葉且隨時旦莫
不勞回首望蒲萄
　項居禎詩畫

清　項聖謨　大樹風號圖

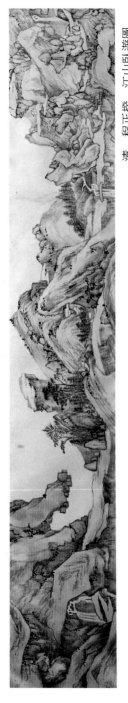

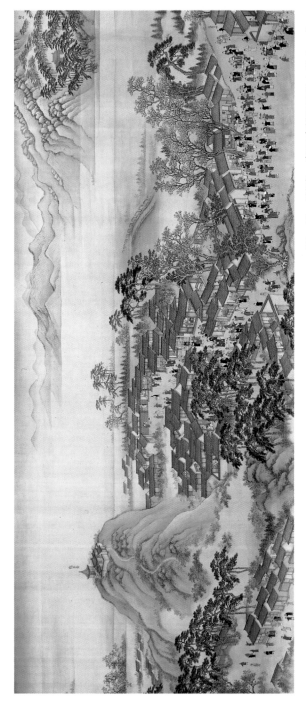

清　王　翬等　康熙南巡圖（第十卷之一）

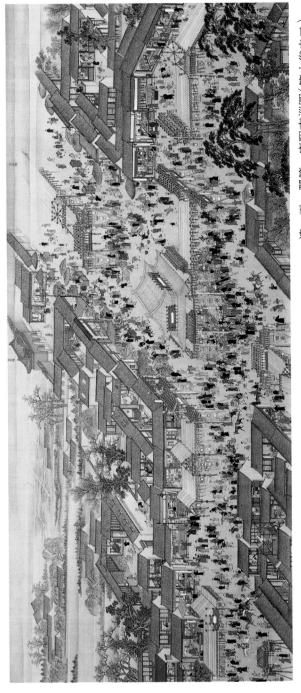

清　王　翬等　康熙南巡圖（第十卷之二）

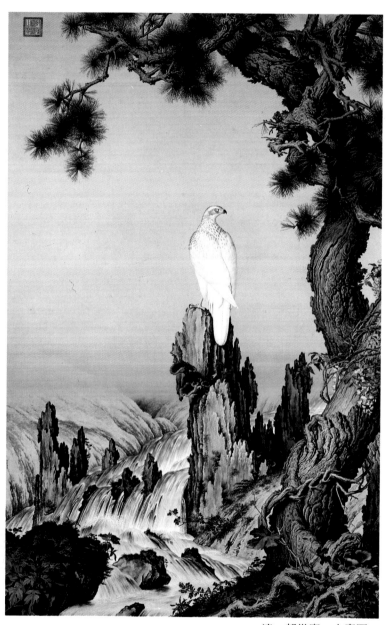

清　郎世寧　白鷹圖

清　陳　枚　月曼清遊圖册 (一)

清　陳　枚　月曼清遊圖册（二）

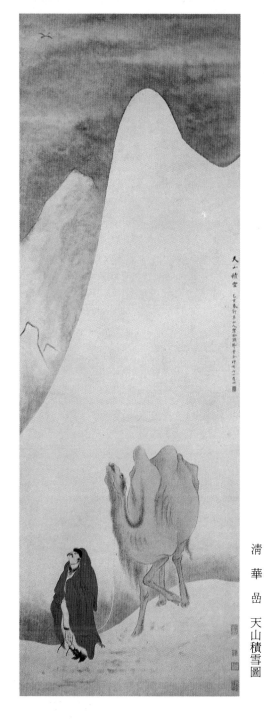

清　華　嵒　天山積雪圖

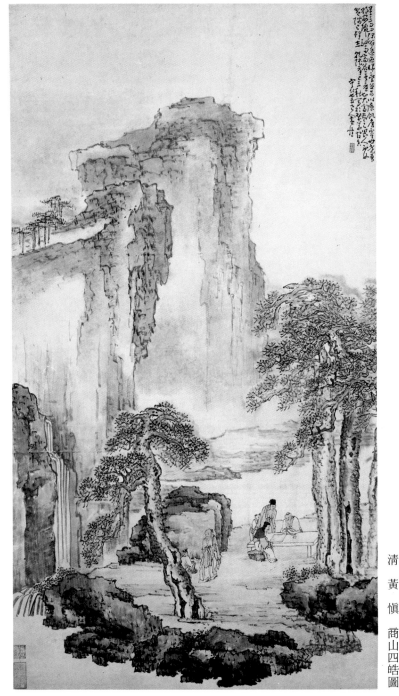

清　黄　愼　商山四皓圖

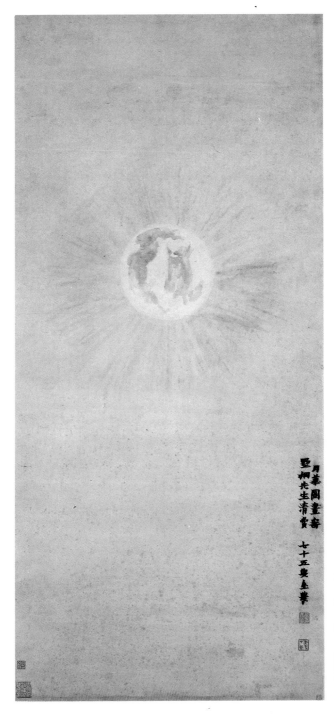

月華圖畫寄
亞�腳先生清賞
七十五叟金農

清　金農　月華圖

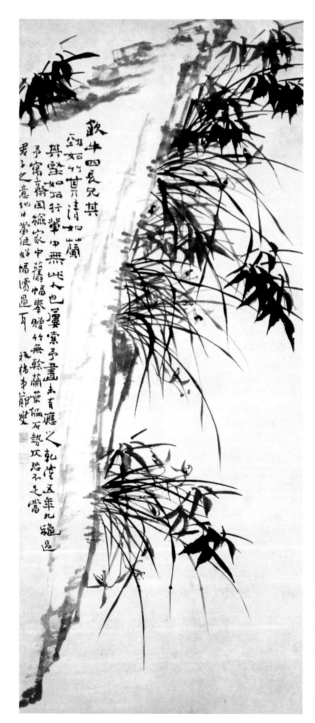

歐半四長兄其
勁如竹其清如蘭

其堅如石行輩中無此人也屢索予畫未有應之乾隆五年九穟過
予寓齋持国槭家中舊幅奉贈竹無幹蘭葉偏石勢亦恐不足當
君之意他日蒼使始幅續過耳

揚州鄭燮

清 鄭燮 蘭竹圖

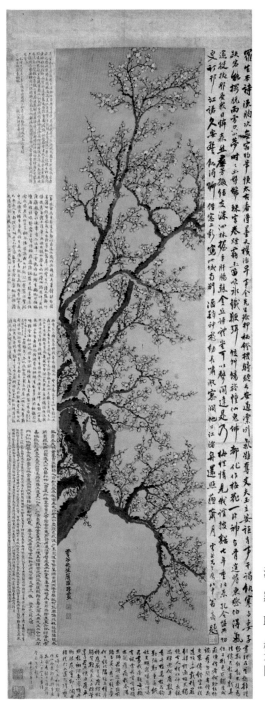

清 羅聘 梅花圖

31

楊　新　徐邦達像

32

書畫鑒定三感

近讀啓功先生《書畫鑒定三議》(見1986年文物出版社出版《文物與考古論集》)，很受啓發，仿其題意，試作《書畫鑒定三感》。感也者，感想也，僅祇一點感性知識，不揣謭陋，寫出來無非想引起深入討論。

一感書畫鑒定家必也能書善畫

中國古書畫鑒定,是公認的中國古代文物鑒定中最難的一門。在國外的古董拍賣行中，所賣出的中國古瓷器等文物，都可以開出擔保，在一年之內，買主如果發現是僞品，並有確鑿證據，可以退貨，唯獨對於中國古書畫，拍賣行不開出任何保證書，一切由買主自己負責。這一情況說明，在當前科學技術發達的西方世界，也還沒有找到一種科學的儀器和方法來對中國古書畫進行鑒定。到目前為止，世界上對中國古書畫的鑒定，仍然是依靠個人的學識和經驗，所以少數專家權威便成為"國寶"了。可是這些少數專家權威,如今都垂垂老矣!為了繼承這一門絕藝，國內文物界至少在七十年代初，就提出了"青黃不接"的問題，直到一九八六年三月全國文物鑒定委員會成立，"青黃不接"仍然被作為問題提出。為什麼十幾年過去了，還不能造就一批書畫鑒定方面的人才呢? 這裡除了一些主、客觀 (領導者重視不夠和有志者受條件限制等) 的原因之外，是否可在培養方法上進行一點探討呢?

近年來從中央到地方的各級文物領導部門對於培養書畫鑒定

人才十分重視，不斷地舉辦各種形式的培訓班，取得了非常可喜的成果。筆者雖然沒有參加過這類培訓班的活動，但從側面亦有所聞。感到在培訓方法上存在着一個問題，即在選擇培養對象和講授書畫鑒定知識方面忽略了書畫創作。

筆者認為，作為中國古書畫鑒定家，必須兼能書畫創作，這是中國書畫鑒定工作的優良傳統。從歷史上看，大凡書畫鑒定家，也都是能書善畫者。例如，宋代的米芾、米友仁父子，元代的趙孟頫、柯九思，明代的董其昌等，其書和畫，出類拔萃，豈止曰能！明代大鑒藏家項元汴之書畫，雖非一流，而頗具功底。清代的卞永譽、高士奇等亦如項氏。在現代書畫鑒定家當中，吳湖帆先生及其弟子徐邦達、王紀千先生，也都是兩者兼能的。王先生移居美國，以鑒定家並畫家雙重身份揚名海外；徐先生早年賣畫上海，後來專事鑒定，畫名遂為所掩。北京的啓功先生，是書法家兼畫家，為中國書法家協會主席。上海的謝稚柳先生，其畫名更盛。在中國封建社會，書法是文人們的必修課，未有不能書而為文人士大夫者。因此有一些書畫鑒定家，雖未必會畫，但必定能書。如元代的馮子振，明代的李東陽，清代的孫承澤、安岐等皆是。現在鑒定家當中，張珩先生亦能寫得一手好字，祇是鮮為社會所知。書畫鑒定家必也能書善畫，古今皆然，其中有一定的道理和規律。

且看前輩鑒定家的經驗。張珩先生在《怎樣鑒定書畫》一書中提到："我幼年學書畫鑒定是從看字入手的，為了要求有切身體會，學看字又從寫字入手。自從對寫字的用筆有了門徑，感到看字也能比較深入。從這裡再引伸到看畫，舉一反三，對繪畫用筆的遲速，用力的大小，以及筆鋒的正側等也較易貫通。一個不受個人愛好所局限的畫家，在鑒定繪畫時在某些地方比不會畫的人占便宜，就是因為他能掌握作畫用筆的緣故。"徐邦達先生在其《古書畫鑒定概論》一書"後記"中也說："鑒定工作者最好能夠下一番臨摹古書畫的功夫，臨一筆要比看一筆要容易記住，多臨則能更

快地熟悉各種不同筆法的特徵，認識自然也就容易逐漸提高了。"兩位先生都是把自己學習書畫作爲學習鑒定的手段，強調的是對書畫作品中筆法的認識。鑒定中國古書畫，主要依據是古書畫的本身，特別是其中筆墨所表現出來的藝術技巧和個性特徵。鑒定者如果不知其中奧秘，是無從着手從事鑒定的。俗語云：不入虎穴，焉得虎子。要懂得中國書畫用筆的奧秘，並且能夠深入瞭解他人作品中用筆特點，當然最便捷的辦法是自己也去嘗試嘗試，這樣就能很快地由局外人變爲局內人。可見，老前輩的經驗很值得重視。此外我還認爲，鑒定工作者自己進行書畫創作的嘗試，像書畫家們那樣有所追求，纔能提高對書畫作品的欣賞能力。有了欣賞能力，纔能深切地體會出藝術家創作的艱辛以及作品的意境，從而纔能對一件作品評判出它的好壞高低。在古書畫作品中，屬於藝術性的好、壞、高、低，雖說不能等於它的眞、僞、是、非，但畢竟有着至關密切的關係。張珩先生所說"畫家"在鑒定上"占便宜"，正在於此。一個書畫鑒定家的鑒定能力與他對書畫藝術的欣賞能力，應該說是成正比例的，而鑒定工作者要不斷增長自己的"藝術細胞"，那就非自己着手進行書畫創作不可。

自從鉛筆、鋼筆、圓珠筆成爲日常書寫工具以來，在年輕一代的人當中，就很少有人擅於用毛筆寫字了。作爲文人必修課的書法傳統，也就難以爲繼。至於繪畫，能畫者都去搞創作，分配在文物工作部門的靑年人，大多是不畫的。面對這一現實，我認爲在培養書畫鑒定人才方面，從領導者的角度講，在選擇培養對象時，除了考慮其具有一定的知識外，還應當注意擇取在書和畫上有一定的功底者。至於培訓班所開設的課程，應加進書畫創作課，而且時間可以適當放長些，要幹就要切實有所收穫。對於有志於書畫鑒定的靑年來說，前輩的教誨要用於實踐，只有全面地把中國書畫鑒定工作的優良傳統繼承下來，纔有可能推進這一門絕藝向前發展。否則即使想亦步亦趨地跟在前輩老先生後面，也是難以跟上的。

二 感"望氣"之法得失有無

啓功先生在《書畫鑒定三議》一文中，提到前代"鑒賞家"有所謂"望氣"的辦法。筆者本人在跟隨前輩書畫鑒定家學習過程中，也常聽他們說到，某畫一望而知有"眞氣"，反之則曰"假氣"，或"氣色不正"。在古書畫中，眞有所謂"氣"嗎？如果說有，又在哪裡呢？怎樣去捕捉它呢？如果說無，那又何有比言？且言者之意，爲何聞者亦能會心？這個問題，在我腦海裡旋，已非止一日。

"氣"，在漢語中應用很廣，在不同領域中含義亦有所不同。但"望氣"一詞確有專門的含義。按《辭海》(1979年版)的解釋是指"古代方士的一種占候術，望雲氣以測吉凶徵兆。"很顯然，書畫鑒定中的"望氣"，是從方士的術語中借用來的。至於何時始被借用，已不可考了。

"望氣"原是一種迷信活動，充滿着神秘的色彩。書畫鑒定家借用這一詞滙，而又未加新的解釋，或賦予別的含義，這就把它原有的神秘虛幻之感也帶到了書畫鑒定工作中來。所以啓功先生對它持否定態度，我是十分贊同的。因爲在書畫作品上，並不存在方士所說的那種"氣"。不過從另一方面看，一個借用的詞滙，往往與原來所指的並不相同，例如"節奏"一詞，本是音樂的專門術語，繪畫却借來評論線條，而用於繪畫其內容和實指就發生了根本的變化。"望氣"之借用於書畫鑒定；同樣的在內容和實指上也已脫離了原意。在書畫鑒定中，故弄虛玄者或許有之，但我想大多數鑒定家是不帶迷信色彩的，只是其含意十分朦朧，難以用確切的語言表述，只能謂之曰"氣"。然而在有經驗的鑒定家之間，這一借指還是能作爲某種共同的認識來進行思想交流的。

那麼鑒定家這種朦朧的意識究竟是甚麼呢？我以爲那就是第一眼的印象，即鑒定家在接觸到一件古書畫作品時，頃刻之間所作出的綜合判斷。人的大腦是一架活的電子計算機，平時不斷儲存信息資料，一旦需要，就會輸出有關的信息資料，以提供選擇

和分析，迅速作出初步的判斷。例如，在書畫鑒定中，忽然碰到一件明代書畫家文徵明的作品，鑒定家的大腦在頃刻之間，就會把自己過去所看到過的文徵明作品的眞跡和僞品，他的印章和款識，筆法特點和習慣，甚至其師友、子姪、門生的作品樣式，及有關的紙或絹的陳舊狀況等等，都會在一閃念間湧現出來，和眼前的這幅文徵明作品進行比較分析，作出初步判斷，也就是形成了第一眼印象。由於人腦在快速提供信息資料時，其圖象是模糊的，甚至是一種潛意識，因之第一眼印象的初步判斷是感性的不穩定的，而且隨着進一步的觀察會很快地消失。所以第一眼印象具有朦朧性特徵，如煙如霧，飄忽不定，似有若無，難以捉摸，很象是一股"氣"。其實這股"氣"不是別的，正是被鑒定對象某些最本質的特徵在鑒定家頭腦中的顯現和浮動。"望氣"就是變無意識爲有意識地去捕捉住這"第一眼印象"。如果我們從認識過程的這一角度來理解"望氣"，那麼它旣有感性認識也有理性認識的成份在內，因此"望氣"作爲傳統鑒定經驗的方法之一，是有可取之處而值得加以研究的。

我以爲"第一眼印象"極爲重要，不可輕易放過。"第一眼印象"是在簡單粗略的分析基礎上的綜合判斷，具有整體認識的合理性和敏銳感。從人們認識事物的思維方法來講，需要在分析的基礎上進行綜合，將各方面的情況聯繫起來加以整體認識，纔能深入瞭解事物的本質。書畫鑒定的目的，就是要撥開重重迷霧和假象，達到知眞僞、明是非，因而也同樣需在各個部分的分析基礎上進行綜合的整體認識，纔能作到判斷的準確性。抓住了"第一眼印象"，不輕易放過，就可以牢牢把握住整體觀念，避免以偏概全。"第一眼印象"具有認識的模糊性特徵，在人類認識客觀事物之中，模糊現象或模糊概念、模糊判斷等普遍存在，是人們把握對象本質和規律的一條重要途徑，它的科學價值已引起了學術界的重視。近年來國內學術界，在對東、西方文化比較研究的探討中，有人認爲，西方文化結構以細節分析居優；東方文化結構以整體綜合

見長。還有人提出，中國傳統文化思維方式，崇尚整體和綜合，並指出這種認識缺乏由模糊思維向精確思維轉變的缺點，等等。如果這些理論能成立的話，那麼我想，以"第一眼印象"來解釋傳統書畫鑒定的"望氣"說，是具有中國傳統文化思維方式的特點的。

以"第一眼印象"解釋"望氣"說，它的優點如前文所述，而它的缺點也是顯而易見的。從認識論來講，它屬於感性認識階段，當然是在有理性認識基礎上的感性認識。但是面對一件新接觸到的古書畫作品，這種敏銳的感知畢竟還是粗淺的、模糊的，要使認識深化和精確起來，還需反復地從作品的各個部分細心求證，從書畫本身的筆法、布局、題款、印章、紙絹包漿以及他人的題跋、觀款、收藏印鑒等方面，一一細心地作出比較分析，有了整體綜合認識，才能作到判斷的可靠性。這時候所作出的結論，當然不會停留在"第一眼印象"的"望氣"上，這纔是科學的態度。我之所以談這個問題，是想提醒人們，在書畫鑒定的過程中，在作出最後結論判斷之前，應當反復驗證"第一眼印象"的判斷，尤其在兩個判斷發生矛盾的情況下，就格外需要小心，不可輕易否定"第一眼印象"的判斷。這裡還要指出的是，能夠產生"第一眼印象"，也就是能夠望得到"氣"的人，必然是具有一定的書畫鑒定經驗的人。因為沒有對某方面的信息儲存，就不會出現對某方面事物的瞬間綜合判斷，在書畫鑒定上就望不到"氣"。因而祇有認真學習，不斷通過觀察、比較、分析，往自己的頭腦中儲存信息，纔能望得到"氣"。信息量儲存越多，瞬間綜合判斷的準確性也越大，這就是鑒定家的高級思維活動，並不存在任何神秘。

三感書畫鑒定的"模糊性"

啟功先生說："鑒定工作都有一定的'模糊度'，而這方面的工作者、研究者、學習者、典守者，都宜心中有數，就是說，知道這個'度'，纔是真正向人民負責。"(《書畫鑒定三議》)從這裡可知啟功先生在書畫鑒定工作中嚴肅的科學態度和穩健作風。我很

贊賞先生這個"模糊度"的提法，並且認爲，書畫鑒定不只是有一定的"模糊度"，而且簡直可以說是一門"模糊性"學科。這個提法比啓功先生走得更遠了，可能已非啓功先生所指。下面談談這方面的感想。

首先，在書畫鑒定使用的詞語中，很多關鍵和重要詞語屬於"模糊概念"。例如，作爲書畫鑒定主要依據的"時代風格"和"個人風格"這兩個詞語，祇要細翻各種有關書畫鑒定的書籍和論文，就會發現關於它們各有各的說法，而無一能夠說得清楚、準確。張珩先生在《怎樣鑒定書畫》一書中對此未作正面回答，只是說到"書畫時代風格的形成，是和當時的政治經濟、生活習慣、物質條件有密切關聯的"。後文便是一些具體例子，而最後不得不說："若問某個時代的書風究竟怎樣，這便需把各代的字跡擺出來觀摩比較，纔能理會"。這無異是說，憑語言是說不清楚的。不能用語言表達清晰的概念，具有"模糊性"特徵。書畫鑒定中另一重要用語"筆法"亦如此。徐邦達先生《古書畫鑒定概論》一書，把"筆法"列爲鑒定書畫本身"首要注意的地位"。什麼是"筆法"，也許能作一定的解釋，但是具體到某人"筆法"怎樣，却又難以說清。徐邦達先生在"筆法"這一小節中舉例道："南宋李唐、馬遠、夏圭等一派作品，筆法大都比較渾穆。明代王諤、吳偉等人雖承襲他們的筆法，但一般多見飛揚尖薄了"。這其中的"渾穆"和"飛揚尖薄"的筆法特徵，祇能靠個人去理解。由於各個人的修養不同，理解的程度就會各異。說明筆法特徵的其它詞滙如"蒼老"與"嫩弱"，"流暢"與"板滯"，"遒勁"與"飄逸"等等，都祇能夠說明一個大致的程度，而沒有精確的計量標準，所以都是屬於"模糊概念"。

第二，書畫鑒定在判斷上存在"模糊性"。在書畫鑒定的實踐中，我們經常聽人們談到，某人"看得鬆"，某人"看得緊"；或者說某人"眼睛寬"，某人"眼睛嚴"。所謂鬆、緊、寬、嚴，是對鑒定家判斷結果的評價。這種評價也許關係着利與弊，但不意味着是與非。利弊觀也是相對的，對國家所有的書畫來說，與其緊和

嚴，寧可鬆和寬，這對保護國家文物免受損失有利，但對私人購買書畫來說，就寧可緊和嚴，而不能鬆和寬了，這樣可免受經濟損失。國家收購私人藏品亦同此理。爲甚麼面對同一幅書畫作品，不同的鑒定家會有不同的結論甚至絕對對立的意見呢？這固然與鑒定家的心中各有一把尺子有關，而更重要的是與古書畫存在的客觀狀況有着密切關係。按事物的本來面貌說，眞就是眞，假就是假，或是或非，毫不含糊。一些無名款的作品，當然也一定是有其原作者的。但是，當前的科學技術還沒有能力來解決這些問題，即使在科學技術大大發展的未來社會，也許能解決一些作品的眞僞是非的判斷，但對另一類問題，例如佚名作品的作者是誰，是不可能解決的。所以從書畫鑒定的總體觀念來說，它的判斷結論是模糊的，就象中國水墨寫意畫中的暈點，沒有截然分割的外輪廓線。鑒定家發生意見分歧的作品（指嚴肅的科學鑒定分歧，非意氣用事的分歧），都是那些處於模糊邊界線上的作品。鬆、緊、寬、嚴的產生，就在於某些鑒定家要把這條本來模糊的邊界線，企圖使它絕對分明起來。

第三，在書畫鑒定授課當中，大量存在着"模糊性"。正如前文所說到的，在書畫鑒定的一些重要用語中，存在着"模糊概念"，因而學習者僅憑學習書本，很難達到掌握書畫鑒定標準的目的。即使有先生的當面授課，也由於某些重要之點難以用語言表達清晰而不能直接地進行傳授。學生要想獲得有如先生一樣的鑒定眼力，在更多的情況下，不是聽先生的講授，而是看先生的行動。即在跟隨先生一起進行鑒定的實踐過程中，從判斷的結果中去反覆體會先生的意念，以取得共同的理解而達到認識的一致。正如我們所常說的：祇可意會，不可言傳，這又是具有"模糊性"的特徵。

以上是從大的方面說明書畫鑒定中大量存在着"模糊性"，而在局部的細節上，也同樣存在着"模糊"的地方。例如作者的印章和收藏家的印章，可以採用原大攝象重影的辦法來比較鑒定，照理說其結論是比較可靠的。但是，其實也不然。因爲同一方印章，

在不同的時間、不同的質料上，用不同的印泥和壓力，打印出來的印文，祇能是大體相同而非絕對一致的。更何況一個人的印章，完全可以被他人使用，同時也不排斥同一個人可以使用兩個以上的近似印章。如果以近似值作爲判斷的依據，不但模仿作僞者可以作到，而且這本身就已經包含着"模糊性"。至於那些憑空仿造者，更是無可對證的了。

如此說來，是不是目前的書畫鑒定就不科學了呢？回答完全是否定的。這是人們對"模糊性"的一種誤解。在人類認識活動中，"模糊"是把握對象本質和規律的一條重要途徑。在日常生活中，人們經常地使用"模糊"手段來處理許多事物，從來沒有人對它的可靠性懷疑過。例如我們騎自行車通過十字路口，恰好有一輛汽車即將橫過，騎車人並不需要對汽車的距離和速度進行精確的計算，即可以決定自己是加速超過還是減速等待，這裡就使用了"模糊計算"和"模糊判斷"。在其它科學領域中，也大量地在使用着"模糊概念"和"模糊判斷"。近二十年來新發展起來一門新的數學——模糊數學，越來越爲人們所重視。嚴格精確的數學尚且如此，遑論其它。所以說，在書畫鑒定中，盡管存在着"模糊的判斷"和"判斷的模糊"，並不等於否定它的科學可靠性。前面我們曾以水墨寫意的暈點來比喻書畫鑒定的判斷結論，盡管其邊緣部分是模糊的，但其內核部分確是實實在在的。同時，我們也應該承認，人類的知識傳授，除了有清晰明確的"言傳知識"之外，還有不能用語言表達的"意會知識"，全憑接受者的"心領神會"。這並不祇是在書畫鑒定中纔有的孤立現象。

承認書畫鑒定中的"模糊性"，就可以從"模糊學"的角度去論證傳統鑒定方法的科學性，從而有利於這一學科的繼承和發展。同時也必須看到，其中有些模糊部分，是可以向精確方向轉化的。例如鑒定中一些概念的模糊，多半是出自鑒定家個人從對象獲得的直覺的感知，如果我們能夠通過深入一步的研究，淘汰掉個人感知中的主觀成份，使之成爲科學的語言，這樣不但可以避免概念

內含的多意和歧意的發生，而且也可以促進一部分"模糊概念"向"精確概念"的轉化，把更多的直觀經驗上升爲科學理論，從而建立起書畫鑑定學嚴密的科學體系。

在鑑定過程中，判斷的模糊程度，是與所能掌握到的信息量成正比關係的。傳世的書畫作品，時代距離越遠，提供給人們的信息量就越少，判斷也就越模糊。爲了獲取信息，除了依靠考古發掘和世界範圍的廣泛合作之外，是否可在書畫本身的物質方面另闢鑑定新境？例如考古學中利用碳十四測定，可以幫助確定文物的相對年代。在書畫鑑定中，能否找到一條類似的途徑，想來寄希望於科學技術的發展，未來是可以做到的。在利用現代化科技手段上，我以爲目前切實可行的辦法，是借用電腦代替人腦進行一部分鑑定工作。書畫鑑定家之所以能知某畫眞、某畫僞、某畫屬於某個時代，是因爲他腦子裡儲存的信息多，但人腦儲存的信息量畢竟有限，記憶中的資料易於搞錯混淆，圖象顯現模糊，而且個人記憶中的資料和圖象，永遠祇能屬於個人私有。如果採用電腦儲存，當需要時，它不但可以很快地提供準確的資料和清晰的圖象，而且電腦是可以公有公用的，可以幫助任何一個鑑定家作出更加精確的判斷。我想做到這一步是爲時不太遠了。

<center>（原載《故宮博物院院刊》1987年第 3 期）</center>

商品經濟、世風與書畫作僞

　　僞造他人書畫作品究竟起於何時，已無從查考。《世說新語·巧藝》載："鍾會是荀濟北(勗)從舅，二人情好不協。荀有寶劍，可值百萬，常在母鍾夫人許。會善書，學荀手跡，作書與母取劍，乃竊去不還。"鍾會狡獪，和荀勗開了個小小玩笑，可說是文人們賣弄風流，但故事却說明三國時期已有僞造他人手跡的行爲。至於模仿復製前人作品和將無名氏作品題爲前代名家之筆，至少在初唐時期就是很普通的事了。成書於貞觀十三年(639年)的裴孝源《貞觀公私畫史》曾明確指出"今人所蓄，多是陳(善見)王(知愼)寫拓，都非楊(契丹)鄭(法士)之眞筆"。又說在他所記載的畫卷中，"其間有二十三卷恐非晉宋人眞跡，多當時工人所作，後人強題名氏"。這些都祇能說是從行爲、技術和手段上，爲書畫作僞準備好了條件。

一

　　眞正的書畫作僞，是在書畫作品進入市場成爲商品，因而在觀賞價值之外，同時還具有一般財富的價值之後興起的。唐張彥遠《歷代名畫記》載："董伯仁、鄭法士、楊子華、孫尙子、閻立本、吳道玄，屏風一片，值金二萬，次者售一萬五千。其楊契丹、田僧亮、鄭法輪、(尉遲)乙僧、閻立德，一扇值金一萬。"由此可見書畫作品作爲商品在市場上流通，在唐末已很盛行，名家作品價值尤其昂貴，這就誘使一些商人和其他人弄虛作假，製造僞品

以魚目混珠。在中國歷史上，曾經出現過三次書畫作偽的高潮，都是與商品經濟的發展緊密相聯的。

第一次高潮約出現在11世紀後半葉至12世紀初，正當北宋王朝的後期。北宋結束了五代紛爭的局面，在統一全國之後經過一段社會安定，城市商業經濟有了突出的發展。當時的都城汴京（今開封）是全國最繁華的商業城市，居民二十餘萬戶，八方輻輳，商店林立，大街小巷無論在白天黑夜，都可以進行貿易活動。據孟元老《東京夢華錄》中的點滴記載，在汴京頻繁的商業活動中，書畫的交易也相當引人注目。如著名的大相國寺殿後的集市、潘樓東街巷的攤販店鋪中，都有書畫珍玩的買賣。年節時，宣和樓前及其他街上有"賣時行紙畫"及"小像兒並紙畫"，以及"門神、鍾馗、桃板、桃符及財門"之類。在這樣大的市場中，書畫偽品混跡其中，是可以想象得到的。

這一時期假書畫的製造，已達到令人吃驚的程度。《宣和畫譜》李成傳記中記載："自成歿後，名益著，其畫益難得，故學成者，皆摹仿成所畫峯巒泉石，至於刻畫圖記名字等，庶幾亂真，可以欺世。"偽作李成繪畫流布之廣，據鑒賞家米芾說，在他所見到的三百餘本中，真跡"祇見二本"，對此他很憤慨，"欲為無李論"（《畫史》）。其實，米芾自己就是一個造偽者，不過他不隱瞞，有點玩世不恭，他曾自白："王詵每余到都下，邀過其第，即大出書帖索余臨學。因櫃中翻索書畫，見余所臨王子敬（獻之）《鵝羣帖》，染古色麻紙，滿目皺紋，錦囊玉軸，裝剪他書上跋連於其後。又以臨虞（世南）帖裝染，使公卿跋。余適見大笑，王就手奪去。諒其他尚多，未出示。又余少時，使一蘇州褙匠之子呂彥直，今在三館為胥，王詵嘗留門下，使雙鈎書帖。又嘗見摹《黃庭經》一卷，上用所刻勾德元圖書記，乃余驗破者。"（《書史》）這裡米芾揭破，呂彥直就是一個作偽者；而在王詵的家裡，就有着一個小小的造假書畫"作坊"。

作偽者除了偽造前人古人的作品外，也偽造時人作品。當時

有位畫家叫劉宗道，京師人，以畫"照盆孩兒"最為精到而知名，為了防止假冒和仿製，"每作一扇，必畫數百本，然後出貨，即日流布"（《畫繼》）。可見當時假畫製造的猖獗。至於對前代流傳下來的古舊作品，進行改頭換面或亂定名號以提高身價的，更是比比皆是。蘇軾曾指出，"世所收吳（道子）畫，多朱繇筆也"（《東坡全集》卷9）。朱繇為唐末人，"工畫佛道，酷類吳生"（《圖畫見聞志》），但他的名氣遠不能與吳道子相匹，所以作品就被改造或有意定為吳道子筆跡了。對於亂定古畫名目，米芾有過尖銳批評："世俗見馬即命為曹（霸）韓（幹）韋（偃），見牛即命為韓滉、戴嵩，甚可笑。"並引民諺云："牛即戴嵩，馬即韓幹，鶴即杜荀，象即章得。"（《畫史》）韓幹、戴嵩為唐代畫馬、牛專家，而杜荀鶴、章得象即唐、宋間兩位名人的姓與字，並非畫鶴畫象專家。針對這種社會現象，民諺嘲諷，可謂辛辣。

終北宋之世，偽造古書畫之風有增無減。鄧椿《畫繼》（成書於1167年）中記錄"銘心絕品"二百餘件，附記中特別申明："右前所載圖軸，皆千之百，百之十，十之一中之所擇也，若盡載平日所見，必成兩牛腰矣！然不載者，皆米元章（芾）所謂慚惶殺人之物（指偽劣作品——筆者），何足以銘心哉。"可見偽品書畫在社會上存在的情況。

第二次高潮約出現在16—17世紀前期，即明代中晚期。明代自朱元璋1368年建國以後，經過一個半世紀的休養生息，社會相對安定，所謂"承平日久"、"海內宴安"，生產和經濟較之前代都有更大發展。特別突出的是，江南地區城鎮手工業、商業發展迅速，商品—貨幣經濟空前高漲。在店鋪林立、百貨雲集中，逐漸形成了骨董行業，專門經營古今字畫和珍玩，買賣相當活躍。沈德符《萬曆野獲編》記北京"廟市日期"中說："城隍廟開市在貫城以西，每月亦三日，陳設甚夥，人生日用所需，精粗畢備。羈旅之客，但持阿堵入市，頃刻富有完美。以至書畫骨董，真偽錯陳，北人不能鑒別，往往為吳儂以賤值收之。"北京的集市貿易，除城

隍廟外，還有大明門左右的朝前市、東華門外的燈市、正陽橋的日昃市等。每處集市百貨中，都少不了書畫骨董。集市貿易僅僅是書畫商品交換的形式之一，經常性的交換是那些固定的店鋪，以及收藏者、作者、掮客之間的直接交易，這在南方城鎮尤盛。南京、蘇州、杭州、松江、新安等地，都是當時較大的書畫市場。

書畫市場的繁榮，再一次掀起了書畫作偽的高潮。當時的蘇州，可說是全國製造假骨董假書畫的中心。《萬曆野獲編》載："骨董自來多贗，而吳中尤甚，文士借以糊口。近日前輩，修潔莫如張伯起（鳳翼），然亦不免向此中生活。至王伯穀（穉登）則全以此作計然策矣。"張、王這樣有地位名望的文人尚且如此，那些衣食無着的寒儒和工匠們就更不待說了。沈周和文徵明是蘇州畫壇巨子，他們的作品在市場上很暢銷，而且價格看好。王世貞《觚不觚錄》記載道："畫當重宋，而三十年來，忽重元人，乃至倪元鎮（瓚）以逮明沈周，價驟增十倍。"正因如此，所以沈周的作品"片縑朝出，午已見副本，有不十日，到處有之"（祝允明《記石田先生畫》）。沈周、文徵明爲人寬厚，有時竟然爲僞造自己的作品題款字。馮時可在《文待詔小傳》中說："有僞公書畫以博利者，或告之公，公曰：'彼其才藝，本出吾上，惜乎世不能知，而老夫徒以先飯占虛名也。'其後僞者不復憚公，後操以求公題款，公即隨手與之，略無難色。"王世貞補充道："以故先生書畫遍海內，往往眞不能當贗十二，而環吳之里居者，潤澤於先生手幾四十年。"（《弇州山人四部稿·文先生傳》）蘇州的畫家知名海內，而蘇州的書畫作僞也出了名。顧炎武考察全國歷史地理、風土民情，寫成《肇域志》一書，於蘇州特別寫道："蘇州人聰慧好古，亦善仿古法爲之，書畫之臨摹，鼎彝之冶淬，能令眞贗不辨之。"從現存的實物看，書畫僞品中有名的"蘇州片"，作品既多，流佈亦廣，就是在這一時期內興盛起來的。"蘇州片"的作品內容、形式、規格有着統一性，時間的延續也較長，由此分析，不是少數人單幹，而是集體的製作，甚至有了專門的生產作坊。可惜在這方面尚缺乏

充足的文獻記載。

其他地區的書畫作偽，雖遠遜於蘇州，但也不乏其人，最典型的例子莫過於張泰階。張字爰平，上海人，萬曆四十七年(1619年)進士，於崇禎六年（1633年）著成《寶繪錄》一書，載有晉、唐至明的名家作品甚多。《四庫全書總目提要》及吳修《論畫絕句》都指出，作者記錄的作品全係偽品。吳修譏諷他道："不爲傳名定愛錢，笑他張姓謊連天。可知泥古成何用，已被人欺二百年。"附注云："崇禎時有張泰階者，集所造晉、唐以來偽畫二百件，刻爲《寶繪錄》二十卷，自六朝至元朝，無朝不備。宋以前諸圖，皆趙松雪(孟頫)、俞紫芝(和)、鄧善之(文原)、柯丹丘(九思)、黃大痴(公望)、吳仲圭(鎮)、王叔明(蒙)、袁海叟(凱)十數題識，終文衡山(徵明)，不雜他人。數十年間，餘見數十種，其詩跋乃一人所寫，用松江黃粉箋紙居多。"看來張泰階這二百來件偽品，都還確有實物作底，而如此大量作偽，決非他一人所能完成，他家中可能存在一個作偽作坊。既製造偽品，還著書宣傳，造偽手段也算登峯造極了。

第三次高潮約出現在19世紀後半葉至本世紀初，即清代後期。清代自1644年建立以來，經過康熙、雍正、乾隆之治，社會生產和經濟得到很大的發展。乾隆、嘉慶時期，手工業與農業越來越趨向分離，農業的專門化、手工業內部的行業分工和地域分工，比以前更加明顯。社會分工的不斷擴大，使產品交換也隨之擴大，從而貨幣流通加速，需求增加，這些都直接促進了商品經濟的日益繁榮，也刺激了中國本土資本主義萌芽的滋長。1840年的鴉片戰爭，西方資本主義用槍炮打開了閉關自守的中國的大門，使中國逐步淪爲半殖民地半封建社會，一些重要通商口岸成爲具有國際性的貿易城市。

在整個社會商業的發展當中，書畫古玩業專業分工的傾向越來越明顯，店鋪也相對地有所集中，形成專業經營區域。例如在北京，自乾隆後期開始，琉璃廠一帶逐漸形成爲文化街市，書籍、

文具、古玩字畫的店鋪都集中於此，馳名全國。據近人孫殿起《琉璃廠小志》一書蒐集的資料，從咸豐、同治時起至民國時期，在琉璃廠一帶專門經營古玩字畫的店鋪字號，先後有一百三十餘家。其中"博古齋"從咸豐時開業，至光緒年間，凡三易其主，而經營項目不變。而有些字號的牌匾至今猶存，可以想見當時書畫買賣之盛。除北京外，上海是一個新興商業大埠，書畫古玩的買賣有後來居上之勢，店鋪大概集中於城隍廟一帶。此外，天津、青島、武漢、長沙、廣州等城市都不乏類似的情況，可惜這方面的資料目前尚缺乏收集整理。

如此聲勢浩大的書畫買賣，特別是又有洋人參與其事，頗有根基的古書畫偽造便再度掀起高潮。在北京，有著名的"後門造"，專門偽造清宮廷畫家如郎世寧輩的作品，因出現於後門橋一帶而得名。據聞上海城隍廟一帶的畫師專門偽造海上名家的作品。長沙犁頭街一帶書畫鋪，則專門偽造明末清初名人字畫，偽品傾銷武漢又轉手至上海，稱為"長沙貨"。被壓抑多年的石濤、揚州八怪的作品逐漸為人們所欣賞，揚州、廣州就有偽造的他們的作品出現，分別被鑒賞家們稱為"揚州造"和"廣東貨"。作偽的方法、手段、技巧等也日益精能，臨、摹、仿、造、挖、改、拆、配，無所不用其極。如染色作舊，其潮霉、腐敗、蟲蝕等，巧若天成。至於用照相複製圖章印記，幾令真贗難辨。在偽造者之中還不乏高手。張大千先生晚出，此中奇士者也，早年偽造石濤等人作品，使當時頗有聲望的鑒賞家也不免墜其彀中，先生亦由此著名。

二

書畫作偽隨着商品經濟的興盛繁榮而高潮疊起，但是，書畫作品畢竟與其他的商業產品有所差別，那就是它的文化藝術本質內涵。因此，書畫買賣的興衰發展，除了經濟的因素之外，還與一定的社會文化思想緊密相聯，直接與之有關的是社會上的好古之風和收藏家隊伍的變化。

北宋的好古之風是從文學上的復古主義開始的。北宋初期，詩壇上有所謂"西崑派"，他們繼承了唐末五代以來的唯美浮靡風氣，追求聲律，提倡駢體，綺詞麗句，窮妍極態。針對這種風氣，最早有柳開、穆修等人積極提倡韓愈、柳宗元的古文，與之頡頏。繼之者有歐陽修、蘇舜欽、梅堯臣、王安石、王令、蘇洵、蘇軾、蘇轍、曾鞏等，提倡"文以載道"，復興儒學，逐漸形成一股強大的"復古"運動。

由思想文化的復古進而產生了生活情趣上的好古之風，許多文壇上的復古健將，也同時是古書畫的收藏愛好者，如蘇舜欽、蘇軾、黃庭堅、秦觀、晁補之等。此外王詵、米芾、趙希鵠等，私人收藏最富，可謂好古之士。米芾甚至連衣、帽都仿古人裝束，人稱"衣冠唐制度，人物晉風流"。

由於社會財富的積累，商品經濟的活躍，在復古、好古之風的引導之下，收藏者隊伍也迅速變化和擴大。北宋以前，書畫收藏主要限於宮廷、少數顯貴和特殊愛好者，而這一時期則擴大到一般的官僚、地主和商人家庭，特別是那些新貴和商業暴發戶。米芾曾將書畫收藏分為"鑒賞家"和"好事者"兩類，說："鑒賞家，謂其篤好，遍閱記錄，又復心得，或能自畫，故所收皆精品。近世人或有貲力，元無酷好，意作標韻，至假耳目於人，此謂之好事者。置錦囊玉軸，以為珍秘，開之或笑倒，餘輒撫案大叫曰：慚惶殺人！"（《畫史》）米芾挖苦和抨擊"好事者"，從另一側面反映了這一時期內書畫收藏者隊伍的重大變化和不斷擴大。據米氏《書史》、《畫史》、《寶章待訪錄》三書略加統計，僅他一人所接觸到的收藏者就在百名以上。鄧椿《畫記》"銘心絕品"一章，則記有三十七位收藏家。

收藏家增多，特別是"好事者"增多，直接促進了書畫市場的繁榮，同時也就使偽品有了廣闊的銷路，使作偽形成高潮。米芾曾看邵必家的收藏品，說："略似江南畫，即題曰徐熙，蜀畫星神，便題曰閻立本、王維、韓滉，皆可絕倒。"還說楊襄家的收藏

也與此差不多。鄧椿《畫繼》記了一則故事：「政和間，有外宅宗室不記名，多蓄珍圖，往往王公貴人令其別識，於是遂與常賣交通，凡有奇跡，必用詭計勾致其家，即時臨摹，易其眞者，其主莫能別也。復以眞本厚價易之，至有循環三、四者，故當時號曰'便宜三'。」此種伎倆，米芾亦有之，前述王詵家中，也約略相似。

　　與北宋後期有某些雷同之處，明代中後期的文學上也出現了一股復古主義思潮，反對的是前期華而不實的「台閣體」，主張「文必秦漢，詩必盛唐」。代表人物是前後「七子」：李夢陽、何景明、徐禎卿、邊貢、康海、王九思、王廷相（以上前七子）；李攀龍、王世貞、謝榛、宗臣、梁有譽、徐中行、吳國倫（以上後七子）。在此影響下的好古之風比北宋有過之無不及，而收藏家之盛，互相之間的勾心鬥角，更有甚於前。《萬曆野獲編》載：「嘉靖末年，海內宴安，士大夫富厚者，以治園亭、教歌舞之際，間及古玩。如吳中吳文恪公之孫（吳寬？），溧陽史尙寶之子（史際），皆世藏珍秘，不假外索。延陵則秦太史應科，云間則朱太史大韶，吾郡（浙江嘉興）項太學錫山（項元淇）、安太學（安國）、華戶部（華鑰）輩，不吝重資收購，名播江南。南都則姚太守汝循、胡太史汝嘉，亦稱好事。若輦下則此風稍遜，惟分宜嚴相國父子（嚴嵩、嚴世藩）、朱成公兄弟（朱希忠、朱希孝？），並以將相當途，富貴盈溢，旁及雅道。於是嚴以勢刼，朱以貨取，所蓄幾及天府，未幾冰山旣泮，金穴亦空，或沒內帑，或售豪家，轉眼已不守矣。今上初年，張江陵（張居正）當國，亦有此嗜，但所入之途稍狹，而所收精好，蓋人畏其焰，無敢欺之，亦不旋踵歸大內，散人間。時韓太史世能在京，頗以廉直收之。吾郡項氏，以高價鈎之，間及王弇州兄弟（王世貞、王世懋），而吳越間浮慕者，皆起而稱大賞鑒矣。近年董太史其昌最後起，名亦最重，人以法眼歸之，篋笥之藏，爲時所艷。山陰朱太常敬循，同時以好古知名，互購相軋，市賈又交構其間，至以考功法中董外遷，而東壁西園，遂成戰壘。比來

則徽人爲政，以臨邛程卓之資，高談宣和博古圖書畫譜。鍾家兄弟(應爲鍾繇、鍾會父子——引者)之僞書，米海嶽（米芾）之假帖，灅水燕談之唐琴，往往珍爲異寶。吳門(蘇州)新都（安徽新安）諸市骨董者，如幻人之化黃龍，如板橋三娘子之變驢，又如宜君縣夷民改換人肢體面目，其稱貴公子大富人者，日飲蒙汗藥，而甘之若飴矣！"此段記載概括叙述了當時收藏家的情況，也簡略勾畫了在好古風尙下人們的種種變態。萬曆以後及沈德符所未記的好古收藏之著名者尙有陳繼儒、孫克弘、李日華、張丑、都穆、詹景鳳、郁逢慶、朱存理、朱之赤等。

明末的好古收藏在官僚中很普遍。吳江沈孟描寫北京城隍廟骨董市肆的情況道："未到廟市一里餘，雜陳寶玉古圖書。公卿却輿臺省步，摩肩接踵皆華裾。阿監飛龍內廐馬，高出人頭俯屋瓦。錦衣裘帽出西華，二十四衙齊放假。亦有波斯僧喇嘛。西先生老鼻如瓜。擠擠挨挨稠人裡，華與鄰交市一家。"(轉引自《帝京景物略》)這裡值得注意的是，骨董買賣中有太監和外國商人。明代太監受皇帝寵信，權勢極大，他們搶奪骨董書畫，完全是爲了攫取財富。著名的《清明上河圖》眞跡，自嚴嵩家裡抄沒入內府之後，很快就落到了太監馮保手中，尾紙上有他題跋云："余侍御之暇，嘗閱圖籍，見宋時張擇端《清明上河圖》，觀其人物界畫之精，樹木舟車之妙，市橋邨廓，迥出神品，儼眞景之在目也，不覺心思爽然，雖有隋珠和璧，不足云貴，誠希世之珍歟！宜珍藏之。時萬曆六年歲在戊寅（1578年）仲秋之吉，欽差總督東廠官校辦事兼賞御用監司禮太監鎭陽雙林馮保跋。"此跋自供出馮保的偷盜行徑。在宮中尙且如此，在市肆之中更可想而知。《清明上河圖》僞作在明末大量出現，說明好事者之多和他們互相間的刦奪欺詐。

一般商人也參與了"好事者"行列，但他們沒有社會地位和權勢，祇能憑藉資財。1987年考古工作者在江蘇淮安發掘出王鎭夫婦墓，即其一例。據墓志載，王鎭，字伯安，祖籍揚州儀眞，曾祖父在洪武年間移居淮安。"父叔好貨殖，家資頗爲足用"，本人

則"聿承先業，治家勤儉，生財有道，由是家益豐盛。"全家七十餘口，却無一讀書做官，可見社會地位之低下。然而王鎮却對"古今圖畫墨跡，最爲心所鍾愛，終日披覽玩賞不替，不啻好色之娛目，美味之悅口。尤善識其眞僞，收藏之頃，不計價值"。此墓出土二十五件書畫作品，應是他生前精心收藏的（江蘇省淮安縣博物館《淮安縣明代王鎮夫婦合葬墓清理簡報》，《文物》1987年第3期）。這二十五件作品中，除同時代李在及不甚知名的畫家作品係眞跡外，兩幅有款的元代作品——任仁發的《人馬圖》和王淵的《秋塘圖》均爲僞品。像王鎮這樣喜好收藏的中小商人，以徽州、維揚一帶居多。"好事者"是書畫作僞"家"們主要的獵取對象。

與前兩次不盡相同的是，清代後期出現的書畫買賣熱潮，不完全是出自復古、好古之風的推波助瀾。乾隆、嘉慶時期，思想學術界由於對理學的不滿，提倡有樸實學風的漢儒考據訓詁之學，興起一股考據學又稱漢學的思潮。乾、嘉時期的學者們，在蒐集、整理、考據古代經籍文獻的時候，也注意到對包括碑帖書畫在內的地上和傳世文物的蒐集整理。如金石歷史學家畢沅，同時也是一個書畫的收藏鑒賞學者；思想家文學家龔自珍則特別注重收集古代碑帖拓本。"乾嘉學派"的學風一直延續到晚清和民國初年，它對書法創作的影響便是碑學的興起，對繪畫創作的影響則是追求金石味筆法。它所造成的一股"厚古薄今"的思想風氣，也影響到對古代書畫作品的鑒藏，形成了這一時期對古代書畫收集、著錄的一番盛況。鑒藏最著名的有陳焯、孫星衍、金瑗、張大鏞、阮元、陶樑、胡積堂、吳榮光、梁章鉅、迮朗、吳闐疆、潘正煒、謝堃、蔣光煦、韓泰華、史夢蘭、徐康、孔廣鏞、孔廣陶、李佐賢、方濬頤、杜瑞聯、顧文彬、顧麟士、楊思壽、沈樹鏞、陸心源、邵松年、龐元濟、周嵩堯、葛金烺、潘世璜、羅振玉、廉泉、崇彝、汪士元、秦潛、郭葆昌、關冕鈞等等。以上諸人均有著錄、著作行於世，或者記錄自己收藏或祖傳的書畫作品，或者記錄其他藏家所收或零散觀閱過的作品。還有許許多多的收藏者，是沒有留

下文字記錄的。

自從西方資本主義撞開中國大門以後，外國學者進入中國也逐漸頻繁起來。特別是敦煌石室被發現後，其文物爲斯坦因等大批盜往歐洲，引起了西方學者對中國古老文化藝術的極大興趣。一些不法分子不惜採取各種手段，在中國大量蒐集文物，目光所向，從宗教石窟、寺廟和墓葬出土文物，及於傳世的古代繪畫和法書。日本由於同中國有古老的文化藝術淵源，對中國繪畫、書法的收集較早，繼之是歐美國家。如美國的福開森氏於1886年來華，在北京大量收買中國古畫，在1912—1916年間分三批運往美國。這些作品曾由馮思崏編成目錄，名曰《名畫滙錄》，尚有未及運走的現存南京大學。由於大量中國藝術品的外流，在西方國家形成了研究中國藝術史的專門學科。

正是近百年間在中國本土上書畫收藏者隊伍的空前壯大，加上西方國家對中國書畫收藏興趣的高漲，直接造成了中國書畫市場的空前繁榮，再次掀起了僞造書畫的高潮。僞造者除了針對中國的“好事者”外，也針對國外的商人和“好事者”，特別是針對後者。因爲很多外國人對中國文化很陌生，更不懂得中國書畫藝術和中國傳統的鑒定方法，僅憑那麼一點藝術的靈感來出資購買，所以最容易上當。1984年筆者曾經有機會赴美國考察，在大小博物館中參觀瞭解到中國古書畫的收藏，所見許多僞品，就是在這一時期僞造出來的。

三

書畫作僞既然與市場經濟緊密相聯繫，以商業營利爲主要目的，那麼我們今天清理鑒定古代書畫僞品時，就不能不對古代的書畫市場有所瞭解和分析；在識破一切作僞手段和伎倆時，不能不緊緊抓住有利或無利可圖這一中心環節和要害，從中摸索和探討規律。例如，作僞者對古舊書畫進行改造，挖款、改款、添款時，總是把近改古，把小名家改成大名家，使無款變有款等。至於臨仿

臆造，也是取大名家多於小名家，取古代多於近代和當代。祇有這樣，作偽者纔能花少力而獲大利。

時代的遠近是相對的，世風的變化也是與時推移的。北宋人臨摹偽造唐及唐以前的名人作品，到了明代被誤認為真跡，根據偽品再作偽，這也並不奇怪。因此，即使是宋、明大鑒賞家所確認的名跡，我們也不能盲目全信。如董其昌所確認的王維，乃至於荊浩、關仝、董源、巨然的作品，我們也必須重新加以研究。

時世風氣的變化與美術史的發展關係極為密切，造偽者雖大多不懂美術史，却會根據市場窺測風向。有一個極好的例子，據史籍記載，元代盛懋與吳鎮同時，並曾經一度比鄰而居，都以賣畫為生。但是盛家求畫人多，門庭若市，而吳家則冷冷清清。吳夫人對盛家有些眼熱，就對丈夫嘮叨：你看人家多興旺。當時吳鎮正在追求一種新的文人畫風格，作品還不被社會所承認，祇好苦笑着說：二十年以後再看罷。他依然我行我素，窮乏終生。很顯然，在元代盛懋的名氣大過吳鎮，同時代的作偽者祇有可能作盛懋的假，而不可能去作吳鎮的假，因為吳鎮的親筆都少人問津，惶論偽作？孫作（字大雅，江陰人）在吳鎮去世後不久，曾到吳鎮生活過的地方去找尋他的作品。其後孫作記述道："余留秀州（今浙江嘉興，吳鎮故鄉）三年，遍訪士大夫家，徵其筆跡，蔑有存者。然更復百年，知好其畫，復當幾人耶？"（孫作《滄螺集》卷3）連吳鎮故鄉的士大夫家中都少有他的作品，那就更不用說外地他鄉和"好事者"家中了。孫作耽心吳鎮的名字將要為時間所泯滅，然而事實却大出孫作的預料之外。吳死後150年左右，吳門畫派興起，如日中天。又過百年，董其昌崛起於畫壇，叱咤風雲。文人畫由山澗小溪，滙而成滾滾洪流。吳鎮和另外三名元代畫家——黃公望、倪瓚和王蒙，被人們重新憶起，譽為"元四大家"。他們的作品被崇為畫學的楷模，聲名不但未被歷史湮沒，反而越來越高漲，形成一股"四家熱"，鑒賞家、畫家和"好事者"們，都競相蒐集、收藏他們的作品。此時吳鎮身價既高，作品又求之不易，

於是僞作便應時而出。鑒定家徐邦達先生曾發現，明代有一個叫詹僖的人，就專門僞造吳鎮的墨竹。詹僖，字仲和，浙江寧波人。活躍於明代正德、嘉靖兩朝，"寫墨竹，風枝露葉，可追仲圭(吳鎮)"(《無聲詩史》)。因爲他有本款作品存世，所以我們能從吳鎮僞品中認識到他。至於那些專一作僞者，就不知凡幾了。

　　與吳鎮的命運相反，明代前期、中期的宮廷畫家在當世名氣很大，但由於他們服務的對象主要是宮廷和少數達官貴人，作品主要不在市場上流通，因此同時代假造他們作品的人很少。到了明代晚期，宮廷畫派畫風受到文人畫家的打擊和排斥，在復古之風中，他們的作品流落到市場，很多就被改頭換面成宋代的作品出售了。顧復《平生壯觀》記載："先君云：文進(邊景昭)、廷振(呂紀)、以善(林良)翎毛花卉，宋人餘敎未衰。髫年時見紀《蘆雁》、良《松鶴》，極佳。中歲惟究心山水於元人，三人之跡屛棄而不視矣。邇來三人之筆寥寥，說者謂洗去名款，竟作宋人易之，好事家所見之翎毛花卉宋人款者，強半三人筆也。予不能不爲三人危之。"顧復的話一點也不誇張，在存世實物中，現已恢復名譽的明石銳《嵩祝圖》(今藏美國克利夫蘭博物館)和《漁村圖》，就曾被僞加題跋題簽分別說成是唐李昭道和宋許道寧的作品。在一些出版物中，也曾見收有將朱端的作品改添款僞成宋郭熙作品、呂紀風格的作品添款爲遼簫瀜的等等，例證舉不勝舉。這種情況確實較爲普遍，且一直延續到清初。到清中期時，明代宮廷名家作品亦稱名貴，清晚期的書畫作僞高潮中，也就很少有人再幹這種事了。

　　市場隨世風而變化，掌握世風及市場的演變和發展，對於我們摸清僞品的製作年代、作僞規律和恢復歷史本來面貌非常必要。

　　大量的商業性的書畫作僞，既然是以牟利爲終極目的，那麼當我們發現一件古書畫作品有疑點時，有"利"無"利"就成爲鑒定的關鍵。1987年3月由國家文物鑒定委員會在中國歷史博物館組織了一次鑒定會，專門討論在山東即墨、膠縣新發現的七卷北宋

慶曆四年(1044年)金銀書畫《妙法蓮華經》的真偽是非等問題。這七卷經卷的經首畫和經文爲宋代作品，專家們對此意見比較一致，唯獨對其"慶曆四年"題記的真偽意見有分歧。原因是這段題記之前與經卷經文之間有接縫，明顯地可以看到磁青紙質不一樣，使用的書寫銀粉也有差異，且字跡筆法也非出自一人之手，這就不能不使人懷疑題記的可靠性，也就是說有作僞的可能。但筆者認爲這段題記是可靠的，這需要從書畫的經濟利益來分析。

這批經卷的經首畫中有這樣的題榜："果州(今四川南充地區)西充縣抱戴里弟子何子芝與同壽女弟子陳氏代長男文用次男文祚小男文一同造此經願長保安吉供養已過母親楊氏。"據此可知，經卷是何子芝夫婦爲其亡母所作的功德，非市場流通的書畫作品。紀年題記是"慶曆四年太歲甲申十二月戊子朔五日壬辰弟子何子芝造此經一部謹記"，內容與題榜一致。再根據殘存七卷經文中有四種以上不同紙質的磁青紙，書寫體勢也不統一，可知經卷自何子芝夫婦捐獻之後，累經後代重新裝裱和修補。記載重裝修補最早的一次是在明代之初，題記寫在"慶曆四年"一段之後："大明洪熙元年 (1425年) 孟秋吉旦善人葛福誠重修補造畢。"由以上資料分析，我們可以得出這樣的結論：首先，何子芝夫婦造經，是爲其亡母作功德，葛福誠及其他後人重新裝裱修補，也同樣是爲了作功德，體現着他們向佛祈求賜福的一片虔誠之心。所以造經和修補都不是爲了直接獲得經濟利益，沒有必要增添僞款以擡高身價。其次，僞造書畫和在古書畫上弄虛搗鬼，作僞者即使無罪惡感的自我意識，但其行爲之非法，自己却是很明白的，就是在財迷心竅的情況下也是如此。如果要改動或增添這一經卷題記的內容以此擡高身價的話，那麼行騙的對象是神而不是人，在宗教迷信濃厚的中國古代封建社會，並且在又無金錢利益可圖的情況下，無論直接作僞還是間接作僞的人，要想自我克服對神的敬畏心理障礙，是不大可能的。因此這一經卷上的紀年題記，即使是後人的修補，也是有依據的原式照抄，不存在弄虛作僞的必要，題記的

可靠性是毋庸置疑的。

　　中國歷史上三次書畫作僞高潮，都出現在商品經濟繁榮興盛的時代，同時也都是處於某一個王朝的沒落過程之中，這涉及更爲廣泛的社會問題，非本文所承擔的任務。

<div align="right">（原載《文物》1989年第10期）</div>

"長沙貨"

——談長沙近百年間僞造古書畫

　　張珩先生遺著《怎樣鑑定書畫》"辨眞假，明是非"一節中談到："要認識僞作，還須將它的路分弄淸楚。地區性的假貨有所謂'開封貨'、'長沙貨'、'蘇州片'等等"。該書並影印了"長沙貨"僞作史可法《牡丹辛夷圖》一幅。究竟"長沙貨"是怎樣造作出來的呢？現將我們所瞭解到的一些情況，作些簡單叙述，或可裨古書畫鑑定之一助。

　　"長沙貨"，過去的書畫商人稱爲"湖南刀"，其意謂曾受其騙，似刀之傷人。"長沙貨"這一名詞，大槪是張珩先生根據其他地方將僞作書畫稱"××貨"而類推出來的罷。近百年以來，長沙地區僞造了大批的古書畫，流散在全國各地，其規模較大之主持僞造者，首推甘半樵。

　　甘半樵，淸末長沙人，善裝裱書畫，曾在長沙犂頭街開有一個裱畫鋪。當時湖南攸縣有一個大富戶，戶主名叫尹鑒堂，癖好古書畫，尤其喜歡見於史書的明代人的作品，但却不懂得鑑定。因裱畫的關係，甘半樵認識了此人，並知道他富於資財，就乘其弱點，投其所好，專門製作僞書畫去騙他。一年之內，由長沙運往攸縣兩次，計數十百件，詭稱是新近收得、重新裝裱的。由於僞造量大，甘半樵就把當時長沙地方書畫家數人找來共謀其事，參與者有尹金易、張伯和等。尹是湘潭人，工畫花鳥虫魚，學新羅山人華嵒，並通金石篆刻。他在署寫本款時，習慣將"尹金易"三字用小楷書寫在畫面的下幅邊沿，所以他的畫後來又被別的書畫

商將款割去，改添新羅山人的款，故其本款畫今亦少見。張伯和是長沙人，工畫山水，本款作品尚能覓到。

　　他們幾人合伙偽造的古書畫，題材內容是多種多樣的，而假托的作者名字，皆為見於史書的名人，以明代人居多，也有清初時人，其書畫面貌，純係憑空偽造，無所根據。偽作的質地，紙本很少，多用板綾和絹。製作時先將綾、絹用梔子染作舊色，然後書畫，再精工裝裱。張伯和偽造的清查昇《山水軸》，就是用梔子將板綾染色作舊的。他們因為怕暴露，偽品製好後，專程送到攸縣，只賣給尹家，並不售給別人。這樣持續約五、六年之久，尹歿後不久甘也死去，事遂告寢。至1920年前後，尹的後人中有任省議員者，先以少數攜來長沙，當時長沙漸趨繁榮，民初一些新發跡的官僚政客、富商巨賈，競相以古董書畫裝點廳堂客室為風雅，而一些失勢的舊家，則以家藏的古物書畫拿出來拍賣，一時長沙古舊書畫的交易頗為活躍。尹家所藏甘半樵等人偽造的古書畫也就趁勢不斷流通於市場了。這些偽品，起初是由本地商人攜出外省市的，後來漸有上海、北京、天津、南京、武漢等地商人來長沙收購。外地商人初來長沙，因未見過此等假貨，都當真品收購，後來因出現得多了，才產生了懷疑，終於識破。

　　造作“長沙貨”除甘半樵等人外，繼之者有劉松齋。劉，字光前，長沙人，本人善裝裱，亦能畫幾筆山水，寫幾筆字，在長沙玉泉街開有一店鋪營業。約自1920年至解放前夕，他所偽造出來的古書畫，估計約有兩千餘件，多流散在本地境內，少數由商人攜至外地。其作偽手段，大致如下：

　　改款、添款。改款即將舊書畫中原款挖或割掉，視其情況，偽添他人款識或加以題跋，將近代改成古代，將小名家改成大名家，從中牟利。加題跋分兩種情況，一是請當時長沙名人加的真題，如當時長沙名書家汪恩至(字孟萊)，就常被請來在偽書畫上題跋，落款用本人名字；一是偽造古人題跋，並加蓋明、清收藏家偽印。添款，是將原來的四幅或八幅的聯屏中未有款識者，加添偽款，拆

散出售；或者原來本無款識者，加添偽款識及印章。

自己偽造。劉本人能畫山水，以仿造清初"四僧"(石溪、八大山人、漸江、石濤)者居多，其中尤以仿造漸江(弘仁)的作品，能得其形似。除此之外，也仿造他人的作品。這類偽品，雖然手段不甚高明，但由於其價格便宜，又因長沙地區的官紳商賈們多不識真假，故得以售其伎。

製作偽印。劉偽造的書畫所用的作者、收藏家印章，一部分是根據當時流行的印刷品上的印章，請刻字鋪翻刻的，既不準確，又粗糙呆板，印泥亦低劣，故易識別。另一部分湖南地方收藏家的印章，則是根據所傳印譜翻刻的，較前類稍佳。其地方收藏家計有湘鄉曾國藩（滌生）、曾國荃（沅甫）兄弟，安化陶澍(子霖)，東安席寶田（研薌)等。其中翻刻的陶澍"印心石屋"、"賜書樓"二印，用得最多。陶澍曾官至太子太保兩江總督，清道光皇帝旻寧曾書寫"印心石屋"四字賜給他，陶即刻此二印以炫耀其榮寵，故在湖南地方聲名很大，所以偽作中此二印用得最多。

除甘、劉兩起之外，還有一個專造何紹基（子貞）字的毛南陔。毛，長沙人。他的作偽方法，開始是利用真跡照相雙鈎填墨，後來熟悉何的筆法結體，就自己仿寫。仿寫中往往將款書中"基"字末筆，拉得比真跡長而下垂些。所用"何紹基印"(朱文)、"子貞"(白文)二印，亦從原跡上翻刻。何氏的這對印章，篆刻簡單，使用的時間很長，邊緣被磨損破碎，原跡早、中、晚各時期變化差距很大，故翻刻仿造容易，鑒別中也難於對比。毛南陔所偽造的何字，在長沙頗有人知覺，識者稱之為"毛貨子"。在長沙，何紹基的真跡也多，識者亦眾，故"毛貨子"大多數均外銷武漢等地。

還有一個叫夏士蘭的，字壬秋，長沙人。他是畫家沈翰的弟子，能畫山水，書學王羲之"蘭亭序"，他是專門偽造王文治（夢樓）書法的。或為書畫商在偽書畫上偽造王文治的題跋，或偽造王文治的對聯。他直到解放後才死去。

夏士蘭的老師沈翰，字詠蔯，浙江山陰人，曾在湖南永順等縣當縣官，後來寓居長沙，1914年在長沙故去，年七十二歲。他本人並不偽造書畫，但他的畫是學王原祁（麓台）的，有時臨摹王原祁的作品，並連款識一起臨摹，僅加蓋自己的印章，故多被書畫商將其印章挖去，蓋上王原祁的偽印。或有本人署款者，亦將本款挖去，添上王原祁的偽款偽印，真畫遂變成偽畫了。

　　最近，我們曾有機會接觸不少在"文革"期間在長沙市收集到的古代書畫作品，同時又在長沙市內看到不少私人收藏的古代書畫作品，其中魚目混珠的偽品為數不少，究其來源，大都為本地所造。其中有些具有地方特色的偽品，在此值得一提。如偽造清朝皇帝賞賜給曾國藩的古代書畫，這在別的地方是見不到的。曾國藩(1811—1872年)曾鎮壓太平天國革命運動有功於清政府，官至內閣大學士兩江總督，很得清廷的重任，時有賞賜，其中一部分是清宮舊藏的書畫。曾國藩得到這些賞賜之後，運回老家，除了在字畫上蓋有自己的收藏章之外，還特地在裱邊貼上紅紙條，右上裱邊紅紙條上寫"御賜某某×××直幅，×年×月，滌生曾國藩"字樣，左下裱邊即寫該書畫作者小傳及評語。清廷所賜大都為明、清名人作品，本幅均有清內府收藏圖章。偽造者均按此一一仿作。偽品本幅的仿造，水平低劣，翻刻的清內府印章亦粗糙，印泥呈淡紅色，質量低下，是易於識別的。但所加的曾國藩紅紙貼條，仿造曾國藩的筆體，頗為相近，很能迷惑人。又如仿造湖南地方的名家作品，在所不少，象何紹基、左宗棠（季高）的對聯、中堂、齊白石的花鳥畫等。本地人以收藏本地名人書畫作品為榮幸，這是可以理解的。故書畫商人就鑽了這個空子，偽造了大量的地方名家作品。這使我們不能不注意到，一方面是地方上保存地方名家的作品為多；另一方面，地方上偽造地方名家作品也相應的多。這種情況在其他各地也都有。另外，我們在這些偽品當中，發現偽造齊白石晚年風格的花鳥畫，從紙墨氣息看，都是很近時期造作出來的，有的甚至是解放以後偽造的，可見偽造

名人書畫之風仍在延續。我們在其他地方，也發現過僞造之現代名人的書畫在出售，如桂林市不久前收購了大批的假黃賓虹的畫，據云是出自武漢某某之手。象這類情況，應當引起我們文物商業部門的特別注意。

(此文與吳冠君先生合寫，原載《文物》1981年第 3 期)

郭熙《溪山行旅圖》的重新發現

　　前年四月,我曾陪同徐邦達先生到雲南省博物館參觀,在他們的文物庫房的書畫參考資料中,發現兩件稀世的珍寶,一件是元・黃公望的《剡溪訪戴圖》[①],另一件即是宋・郭熙的《溪 山 行 旅圖》。

　　《溪山行旅圖》,絹本,墨筆,縱95.3釐米,橫45.8釐米。因年代久遠,加之原裱工粗劣,絹面發黑,且斷損厲害,幸絹面保存完整,畫中景物,依然清晰可見。畫中近景巨石峭岩,古木挺然竦立,有旅人騎馬戴笠,沿山路上行,後有人負笈跟隨。中景丘崗重叠,雜樹叢生,中露平臺樓閣,一人憑欄眺望,童子持扇侍立。由中景而近景,有飛泉數重相穿插,橋梁道路相通連,使之成為一氣。遠景峭壁聳立,奇峰倚天,愈遠愈淡。整個畫面雖不大,但氣勢磅礴,在煙雲變滅、峰巒秀起之中,表現出高山大川的巍巍氣象,給人精神以振奮。在畫幅的右下靠邊處,有"臣郭熙"小楷書三字。

　　按款署稱,"臣郭熙",如果此款可靠的話,那麼這幅畫最初應當是保存在北宋時代的皇宮之中。據郭熙之子郭思《畫記》[②]記載,郭熙在當時皇宮裏,創作了大量的山水畫,《宣和畫譜》著錄郭熙畫目有三十件之多,此件是否其中之一,無從斷定。又鄧椿《畫繼》記有這樣一個故事:"先大父在樞府日,有旨賜第於龍津橋側,先君侍郎作提舉官,仍遣中使監修,比背畫壁,皆院人所作翎毛花竹及家慶圖之類。一日先君就視之,見背工以舊絹

31

山水揩拭几案，取視，乃郭熙筆也。問其所自，則云不知。又問中使，乃云此出內藏庫退材所也。昔神宗好熙筆，一殿專背熙作，上即位後，易以古圖，退入庫中者不止此耳。先君云，幸奏知，若祇得此圖足矣！明日，有旨盡賜。"

從這個故事可得知，郭熙的畫曾被從殿壁中拆下，並大量地賞賜給大臣們，此圖或在其中，也未可知，總之，它是從北宋皇宮裏流落到了人間，但不知爲何人所得。到了明代中期，曾被浙江山陰司馬垔所藏，在畫面左下角有他的"蘭亭布衣"印記爲證。之後到明末清初，爲大收藏家梁清標所得，畫右下角有他"棠村審定"的收藏印。還有一印，漶漫不清，不知阿誰。後來便流入到清內府，畫的上部有清乾隆弘曆"石渠寶笈"等五璽並一題。何時又流出清內府，無從查考。民國年間，爲雲南軍人馬某所得，全國解放後收藏在雲南省博物館裏。司馬垔、梁清標都沒有著錄書③，《石渠寶笈》也未對它記錄，到雲南省博物館後，因疑它是一件僞品，一直作爲參考資料，存放庫底，所以這一珍貴名畫，長期不爲世人所知。

乾隆弘曆主要是懷疑這一幅畫的款字有問題，他的題記說："河陽行旅曾圖句，彼似非眞此似眞。既曰似應猶未定，眞乎欲問彼行人。向有題郭熙《雪山行旅》詩，圖中既無款識，筆墨亦覺纖弱，因未入石渠寶笈之弄。此圖古淡雄簡，似是河陽眞跡，然細觀題名，又似後人補署者，仍致疑焉，故詩句及之。戊戌季秋中澣題並識。"鑑定此畫眞僞，款字是首要解決的問題。

此圖"臣郭熙"三字，用小楷書寫，乍看似乎很笨拙，結體也不太穩當。但我們仔細觀察，墨色入絹，與圖中樹石的墨色完全一致，這與我們常見的後添款僞書畫墨色浮泛，是不一樣的，可以斷定，絕非後人補署。至於字體的結構與筆法，我們可以拿可信爲郭熙的署款畫來作一比較。其一是《早春圖》，署款爲"早春。壬子年郭熙畫"八字，小楷書略帶隸意。其二是《關山春雪圖》，款署《熙寧壬子二月奉王旨畫關山春雪之圖。臣熙進》，凡

十九字，隸書。上二幅今均在台灣。其三是《窠石平遠圖》，款署
「窠石平遠。元豐戊午年郭熙畫」，共有十二字，隸書，今藏故宮
博物院。與這三幅相比，《溪山行旅圖》的署款較接近於《早春圖》，
特別是其中的《熙》字，無論肩架、結體、筆順都極為相近。起
筆一豎向外撇去作「丿」，下面四點的第一點，由下往上作「ㆍ」，
末點不是收回，而向外作「丶」，則是完全一致的。從用筆的隨意、
自然來看，兩者的相似，不是模仿，而是一個人的書寫習慣，因
為在它們相同之中還有許多不同。仿書，是盡量求同，而不去求
異的。郭熙不是書家，他的字體沒有固定的格式，時常在變化。就
拿前面我們所舉的為世所公認的三幅畫的款字來比較，它們就不
盡全相同，其中除字體的不同之外，還有老、嫩和工、拙的變異。
所以說，乾隆弘曆對這一幅畫署款的懷疑，是先有陳見的。

　　款字對一件書畫的鑑定，僅只是一個方面，更重要的還得看
書畫的本身。《溪山行旅圖》署款相近《早春圖》，其風格也很
相近，這不應是偶然的巧合。細比較二圖，從筆法的老嫩熟煉成
度來看，似乎它比《早春圖》還要早些。《早春圖》作於宋神宗熙
寧五年（1072年）。據郭思《畫記》記載，郭熙是在「神宗即位
後戊申年(熙寧元年，1068年)二月九日，富相（富弼）判河陽
奉中旨遣上京」的。那麼，這幅畫應是他進入皇家畫院之初的
作品。郭熙在進入畫院之前，在公卿士大夫之間，已相當有名氣，
這說明他的山水畫，已形成了自己的風格面貌而贏得了社會的公
認。在這一幅畫裏，那些瘦勁有力的樹枝作「蟹爪」之形，圓渾
沉厚的山石用「卷雲皴」法，這些一般郭熙的畫法特徵，是非常
顯明的。除此之外，它還可以看出郭熙對自然山水的理解與感受，
以及在創作方法上的特點，這可拿他的理論著作《林泉高致集》來
應證。如《林泉高致集》中談到：「山，大物也。其形欲聳拔，欲
偃蹇，欲軒豁，欲箕踞，欲盤礴，欲渾厚，欲嚴重，欲顧盼，欲
朝輯，欲上有蓋，欲下有乘，欲前有據，欲後有倚，欲上瞰而若
臨觀，欲下遊而若指麾，此山之大體也。」郭熙所注重和欣賞的，是

自然山水的雄壯美，因此他要求山水畫能表現出自然山水巨大的體積和廣濶的空間，從中探索它的表現規律。《溪山行旅圖》的構圖佈局，前後數重，層層推開，使空間濶大；山石的描繪，厚重結實，富於體積，這些都體現着郭熙的精神氣質。《林泉高致集》中還談到不同季節給自然山水帶來不同的外形變化，影響到人們的精神，而產生不同的美感。如其中說秋天裹的山"明淨而如粧"，秋天的雲氣"疎薄"，秋天的行人"蕭蕭"等。這是郭熙對秋天的欣賞，所強調的是秋季的變化，給人們帶來精神上的肅穆和振奮，而不是蕭瑟和悲涼。《溪山行旅圖》中，樹葉搖落殆盡，正是深秋景色的特徵。構圖莊重，疎淡的薄霧，靜寂的山林，嚴整的樓閣，噴射的溪泉，及行色匆匆和清涼適意的點景人物，無不給人精神興奮的感覺，也正是符合郭熙的審美理想。與《早春圖》那種細膩的表現早春天氣相比較，大有異曲同工之妙。郭熙還認爲："山水有可行者，有可望者，有可遊者，有可居者，畫凡至此，皆入妙品。但可行可望，不如可遊可居之爲得。"他所強調的"可居"與"可遊"，並非追求表達自然山水的眞實性，而是它的服務性，是爲了滿足士大夫們"不下堂筵，坐窮泉壑"的"臥遊"要求。因此，我們在欣賞郭熙的山水畫作品時，在眞實性之中，不但具體而微，而且總是歷歷可指可數，不論哪個局部和細節，都是十分引人入勝。這一幅《溪山行旅圖》中，也同樣具備這樣的特點。以上這些總體的風格、氣質、美學思想、構成方法等等方面，無一處不體現着郭熙的特色，因而說《溪山行旅圖》是郭熙的眞跡，也是無可懷疑的。

當然，某些臨摹仿製品，也可以與上述那些要求相仿佛。但是，《溪山行旅圖》的用筆雖然嚴緊，而却非常生動自然，如樹枝，水口，都是隨意畫出來的。樓閣近於界畫，但那規整的線條，却十分寫意。人物造型古拙，衣帽有宋代的特點，與《山邨圖》是一致的。郭熙是一個創作態度異常嚴肅認眞的畫家，郭思回憶他作畫時"如見大賓"，"如戒嚴敵"。這即是說他每作一圖，都

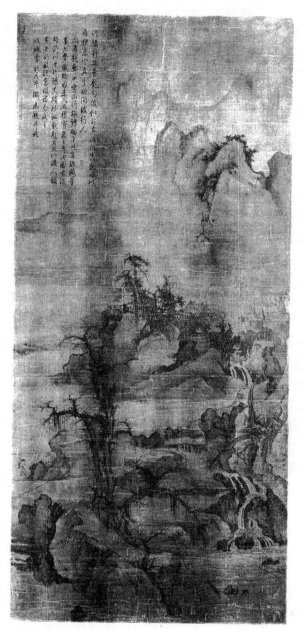

郭熙　溪山行旅圖

是一次非常艱巨的創造性的勞動，而不是機械的重複。在他的作品中，用筆與造型，雖然形成了自己鮮明的特色，但却沒有習氣，不流滑，不成套子，這是一切後來的模仿者，偽造者所不能達到的。我們試以《溪山行旅圖》來和也被稱之爲郭熙的作品而實際是明人畫的《秋山行旅圖》及《雪景山水圖》作比較④，就會更加明瞭。這兩幅明人畫，樹枝雖也作“蟹爪”，山石亦用“卷雲皴”法，但用筆輕佻流滑，欠缺沉着感，技巧雖然熟煉，但却有一種習氣。其中《雪景山水圖》，構圖平穩，筆致生動，也有一定意境，原畫無款，是一幅明人作品而後被人誤定爲郭熙作品，但它在表現山水樹石的厚重、筆墨技巧的樸實無華上，也不能與《溪山行旅圖》相並比。

郭熙在促進我國山水畫的發展上，是一個作出了特殊貢獻的重要畫家。他不但有着豐富的實踐經驗，在公卿士大夫中享有極高聲譽，受到宋神宗趙頊的特別賞識，被評爲“獨步一時”，是一個當之無愧的山水畫巨匠。同時他還是一個理論家，由他兒子郭思幫助記錄整理他的《林泉高致集》一書，第一次全面地、系統地闡述了中國山水畫的創作規律，在發展山水畫創作理論上，在美學思想上，都是十分重要的歷史文獻。他在當時的皇宮、官署、寺院及私人第宅裏，創作了大量的山水畫作品，有的直接畫在牆壁上，有的雖然畫在絹素上，但却直接裝裱在牆板上，時間一久，容易毀壞，不好保存。他的兒子郭思元豐五年中進士，官至“中奉大夫，管勾成都府蘭湟秦鳳等州茶事，兼提舉陝西等買馬監牧公事”，“後爲待制，重貲以購父畫，欲晦其蹟”。加之，郭熙離我們現在已有近千年，因此郭熙的畫，在今天十分稀少。除台灣的《早春圖》、《關山春雪圖》爲可靠眞跡外，在祖國大陸的加上這一幅《溪山行旅圖》，僅祇四幅，另三幅是上海博物館收藏的《幽谷圖》，南京大學收藏的《山邨圖》，故宮博物院收藏的《窠石平遠圖》。所以，雲南省博物館收藏的這幅《溪山行旅圖》的重新被發現，不但對郭熙這樣一個有影響的重要山水畫家藝術成

就、美學思想的研究，增加了一件可靠的新資料，而且也爲國家保護和新添了一件無價瑰寶，是非常值得慶賀的。

（原載香港《大公報》1982 年 9 月 5 日）

注釋：

① 黃公望《剡溪訪戴圖》首次發表在1981年第一期《中國畫》雜誌上，同時有徐邦達先生撰文研究介紹。

② 郭思《畫記》一篇，僅存於北京圖書館藏明人手抄本中，一向不爲人所知，經啓功先生提示，薄松年、陳少豐二先生介紹，影印、校錄刊登於1979年第三期《美術研究》中。

③ 據徐邦達先生言，梁清標有《秋碧堂書畫記》一書手抄本存世，可惜未能得見，但願藏者能將其影印出版。

④ 見1930年出版的《故宮書畫集》第二七、三九冊中影印。

附記：

《剡溪訪戴圖》、《溪山行旅圖》已經故宮博物院修復工廠重新裝裱。二圖首經徐邦達先生鑑定爲眞跡後，在裝裱中，又經啓功、謝稚柳、劉九庵諸先生鑑定，均認爲眞跡。

《清明上河圖》地理位置小攷

　　北宋張擇端的《清明上河圖》(故宮博物院藏)，以當時汴京(北宋都城，今開封) 人在清明節到汴河上遊玩這個傳統的習俗爲題材，眞實地再現了我國十一世紀都市的社會生活面貌。商業經濟的繁榮，交通運輸的發達，各種不同階層的人物活動，都描繪得非常生動、細緻、概括、集中，使觀者仿佛親臨其境。此畫不惟在我國古代優秀的繪畫作品中，象一顆奪目的明珠，有很高的藝術價值，而且，對研究當時社會發展的其他方面，亦具有重要的史料價值。

　　這一幅馳名中外的作品所描繪的是汴京甚麼地方呢? 具體地說，在最吸引人的中心部位，作者精心地畫了一座規模不小的木結構拱橋，這是汴京的哪一座橋? 它的正名叫甚麼? 由於時代的久遠，地貌的改變，今日的開封，已經完全不是昔日汴京的面目，使這個問題，長期未能解決。過去，一般認爲它畫的是汴京外城東水門內外一帶，這座橋的正名叫虹橋；另有人認爲，它畫的是汴京內城東角子門內外，橋的正名叫下土橋。本文僅就此提出個人一些粗淺看法，求正於大方。

　　要弄清楚《清明上河圖》畫的是汴京甚麼地方，先要大致瞭解此圖創作的當時汴京城區的佈局是甚麼樣子。根據孟元老《東京夢華錄》的記載，當時的汴京有內、外兩圈城牆，汴河由西向東穿過內、外城的南部，凡城門、橋梁，以及與之相聯繫的街道，它們的相對位置，在城的東南部。在《清明上河圖》上，畫的中

段橫貫着一條大河，從河面上行動着的船隻來看，水流方向是自左而右。如果首先肯定這畫的是汴河的話，那麼作者取景時，是立足於汴河南岸的。橫跨汴河，有一座木結構拱橋，緊貼橋的南端，有一條橫向街道，迤左直通一個高大的城門，城門有磚包裹，而兩側所連城牆，則是土城；土城上長滿了老樹。進城門則爲橫豎街道。這裏，河、橋、城門的特點及其相互關係，作者都是交待得十分明確的。

首先看它是不是東水門一帶內外。這裏是城與鄉的交接處，看來是很符合《清明上河圖》上所描寫的。但是有兩個問題却不好解決，一是橋的問題。《東京夢華錄》上記載，汴河"自東水門七里至西水門外，河上有橋十三（按：實爲十四），從東水門外七里曰虹橋，其橋無柱，皆以巨木虛架，飾以丹艧（艭），宛如飛虹，其上、下土橋亦如之；次曰順城倉橋。入水門裏曰便橋，次曰下土橋，次曰上土橋。投西角門曰相國寺橋，次曰州橋，……"這就是說，當汴河流出東水門後，離城最近的一座橋，名順城倉橋，這座橋沒有甚麼特別，只有離城七里的虹橋及上、下土橋的結構形式才與《清明上河圖》上的汴河大橋相吻合。如果說圖上的這座橋就是畫的虹橋，那麼順城倉橋到哪裏去了呢？二是城門問題。《東京夢華錄》上記載，汴京外城"城東一邊，其門有四：東南曰東水門，乃汴河下流水門也，其門跨河，有鐵裹窗門，遇夜如閘垂下水面，兩岸各有門通人行路，出拐子門，夾岸百餘丈；次曰新宋門，次曰新曹門，又次曰東北水門，乃五丈河之水門也。"這裏關於東水門的形制說得很清楚，而在《清明上河圖》上，畫的是一個陸路通行城門，與汴河相去甚遠，而在東城牆的東水門以南，又無別的城門。總括上述兩點，從橋與城門的形制特徵及其相互的關係上看，《清明上河圖》畫的不是這一帶地方。

我們再看看畫的是不是內城東角子門內外一帶？從示意圖中我們可以清楚地看到，當汴河流出內城通津門後，離城最近的一座橋，叫做上土橋，這座橋的形制與虹橋是一樣的。過去有人認

爲是下土橋，這是錯誤的。因爲《東京夢華錄》記載汴河上的橋梁時，孟元老用"外"、"入"、"投"幾個字，就明確地標示了這些橋梁的相對位置。顯然，上、下土橋都在內城的外側，而不能是分居於內城的兩邊。在城門問題上，《東京夢華錄》記載，汴京內城"東壁其門有三：從南汴河南岸角門子，河北岸曰舊宋門，次曰舊曹門"。（按：在這裏孟元老把汴河穿過內城東壁所過的水門——通津門沒有算在內，所以說"其門有三"；又"角門子"，即東角子門。）東角子門位於汴河之南岸，是一座陸路通行的城門。這一帶城門與橋的形制特徵及其相互關係都與《清明上河圖》所畫完全吻合。

此外，從其它方面也可以看出《清明上河圖》畫的正是汴京內城東角子門至上土橋一帶的景色。

《清明上河圖》上所畫的城門內外，是"井邑魚鱗比不如"的繁華熱鬧街市。《東京夢華錄》"大內前州橋東街巷"條中說："街西（指保康門街）保康門瓦子，東去沿城皆客店，南方官員商賈兵級皆於此安泊。近東四聖觀，褉祂巷。以東城角定力院，內有朱梁高祖御客。"由此可知，入東角子門後，有一條大街直通保康門街，由保康門街往西可到朱雀門、御街，往北則可到相國寺，向南則是保康門。東角子門又近汴河，與其相距最近的上土橋，則有通衢北至陳橋門，南到陳州門。這樣的地理位置，使這一帶成了汴京城內水陸交通的重要通道，因而街市熱鬧，人煙稠密，是當時汴京重要商業交易區域之一。這與《清明上河圖》所描繪的繁華熱鬧景象是一致的。而在外城內的東南角，則不爲商業交易之區，從《東京夢華錄》散見各條的記載來看，這一帶主要是園圃和寺廟。

又據趙德麟《侯鯖錄》記載，汴京"舊城週回二十里一百五十五步，即汴州城，唐建中二年（公元781）節度使李勉重築，國初號曰闕城，亦曰裏城。新城乃周世宗顯德二年（955年）四月詔別築新城，週回四十八里二百二十三步，號曰外城，又曰羅城，亦

曰新城。元豐中（1082年前後），裕陵（宋神宗趙頊）命內侍宋用臣重築之。"又岳珂《程史》記載："開寶戊辰（公元968）藝祖（宋太祖趙匡胤）初修汴京，大其城址，而宛如蚓詘焉。……及政和間（1111—1118年），蔡京擅國，亟奏廣其規，以便宮室苑囿之奉，命宦侍董其役，凡週旋數十里一撤而方之如矩。"城牆是用來作軍事防守的，汴京自建築外城以後，內城自然逐漸失其軍事作用，因而失於修理，尤其是土城，如果不隨時加以護理，就容易雜草叢生，長出樹木來。《清明上河圖》中，城門兩側土城上的古樹椏杈可以看出，是汴京內城的景象，而外城，《東京夢華錄》上說："新城每百步設馬面、戰棚，密置女頭，旦暮修整，望之聳然。"哪裏還能允許它自然地長樹成材呢？

在《清明上河圖》後尾紙上，有王磵的兩首詩題，其中一句說："兩橋無日絕舴艋"，原注："東門二橋，俗謂之上橋、下橋"。另張世積的詩題中也有"繁華夢斷兩橋空"之句。這裏注釋所說的東門，即指東角子門，上橋、下橋，即上土橋、下土橋。王磵，字逸濱，金明昌中（1193年前後）授鹿邑主簿。他是汴京人，生卒年無考，據元人楊准題跋稱他和張世積等為"亡金諸老"，可以推測其在幼年時代，還能見到過北宋滅亡之前的汴京景象。至少在他生活的年代，汴京雖遭戰爭的破壞，汴河也因失修而逐漸淤塞，但舊有的規模痕跡還遺存着。他看到這卷《清明上河圖》，明明只畫了一座汴河大橋，却聯想到兩座汴河大橋，即上、下土橋，可見，張擇端在表現這一帶景物時，是如何的逼真了。

最後需要說明的一個問題是，《清明上河圖》是從郊區農邨一直畫到城內的，而內城東角子門至上土橋一帶，似乎不與農村直接相連，只有再過一道外城，才能通向郊外，這個矛盾如何解釋呢？以理推之，當時汴京之所以擴建外城，因為這裏自朱梁建都以來，成為封建國家的政治、經濟和文化的中心，公室建築和民舍逐漸增多，舊城內已經容納不下，只有向城外發展，而居民的聚居和公室建築的建設，按一般規律講，總是先從交通要道的地

方開始，而不是平均的向四週擴散。當汴京後來擴築外城，尤其是在宋徽宗趙佶政和年間將不規則的外城改變爲方整如矩時，就使得城內的空隙地區仍然保存着許多農田。

上述考證可以肯定《清明上河圖》所畫的地理位置，就是當時汴京內城東角子門內外一帶，那座規模宏敞、造型美觀的木結構拱橋，正名叫做上土橋。解決了這一問題，對於進一步探討《清明上河圖》的主題思想和其他方面的問題，是十分有用處的。

<div align="right">（原載《美術研究》1979年第 2 期）</div>

三卷弘仁山水畫眞僞攷辨

安徽省博物館藏有一卷弘仁的山水畫，名《曉江風便圖》，曾在1978年"全國流散文物展覽"會上展出。此圖紙本、墨筆，是1661年（淸順治十八年）弘仁爲送別他的朋友吳羲之作。開首繪近岸老樹四株，枝葉蕭疏，隔岸崗巒高阜，水際邊茅亭蘆葦，坡上村落，竹林掩映，歷歷在目。漸次，峰巒秀起，松樹成林，山巓露出浮圖，山下重簷四角亭子，背山臨水而立。卷末，江天空潤，煙水渺茫，風帆正駛，遠山無盡。作者自識云：

> 辛丑十一月，伯炎居士將倣廣陵之裝，學人寫《曉江風便圖》以送。揆有數月之間，蹊桃初綻，瞻望旋旌。弘仁。

識後押"弘仁"朱文圓印，並"漸江"白文朱印各一。此圖結構嚴謹，筆法淸秀圓潤，以倪雲林筆法爲基，參用黃公望和米友仁筆法，是弘仁不可多得的一幅精心之作，曾影印於《支那南畫大成》第十六卷，及汪士淸、汪聰編纂的《漸江資料集》。此圖本是一幅無可置疑的弘仁作品，不意1979年上海市博物館陳列室展出一件弘仁的《送別圖》，亦紙本、墨筆，構圖章法與《曉江風便圖》基本一致，其款識云：

> 己丑三月，爾世居士將之武陵，學人寫此送別，時蹊桃初綻，小鳥親人。弘仁。

識後押"弘仁"朱文圓印及"漸江"白文方印各一。兩件作品除題識外，畫、款、印均一致，這就不能不令人生疑了。然而這還不足爲奇，一九八四年筆者到美國訪問，在紐約大都會博物館又

看到一件弘仁的作品，名爲《寺橋山色圖》，紙本、墨筆，構圖章法與前兩件又基本一致，其款識云：

> 辛丑度臘，仁義禪院，落落寡營，頗自閑適，日曳杖橋頭，看對岸山色，意有所會，歸院研冰始融，率爾塗此。弘仁。

自識下押"弘仁"朱文圓印一方。所題部位不同於前兩卷在畫幅的末尾，而在畫卷的開首。此外在卷末左下角押有"弘仁"朱文方印和"漸江僧"白朱文方印。此件曾爲美國收藏家顧洛阜（John M.Crawford）藏品，著錄於翁萬戈先生的《顧洛阜收藏中國繪畫和書法》一書中，並局部影印。顧氏後將此件捐贈給紐約大都會博物館。

這三件署名弘仁的山水畫卷，除題識之外，章法佈局竟如此相同，流散在不同的地方，均被定爲弘仁的眞跡。那麼，它們是否有可能是弘仁的三種不同的變體畫呢？也就是說，這三件是否均爲弘仁的眞跡呢？問題並不如此簡單，祇有經仔細比較，纔會發現其中的問題。這三件作品均有紀年，先不妨將其順序列表於下：

作品名稱	作品紀年	公元紀年	作者年歲
《送別圖》	己丑三月	1649	40
《曉江風便圖》	辛丑十一月	1661	52
《寺橋山色圖》	辛丑度臘	1661	52

從表中可以看到，《送別圖》與《曉江風便圖》的紀年時間，相距十二年之久。兩圖都是爲送別友人遠行而作。一個畫家，尤其是弘仁這樣品行高潔、才華出衆的知名畫家，是否有可能將十二年之前送友的舊畫稿（假設他留有底稿的話）拿出來，一點不差地加以複製，題識也祇略加修改，就以之送給另一友人呢？這種可能性，對於中國的文人畫家來說，是非常小的。再進一步考證受畫人之間及他們與作者之間的關係，更可以證實上述可能性是不會有的。《送別圖》是送"爾世居士將之武陵"。"武陵"或爲今之湖南常德，或指今之江西余干縣之武陵山，或指今江蘇贛榆

縣（古稱武陵郡），未知確指何處，可不必論。而“爾世”即吳延支之字，他是歙縣西溪南人，生於明天啓三年（1623年），卒於清康熙七年（1668年）。《曉江風便圖》是送“伯炎居士將儌廣陵之裝”的。“廣陵”即今之揚州。“伯炎”一作“不炎”，名吳羲，亦歙縣西溪南人。吳延支與吳羲，不但同姓，而且同里，又同時都與弘仁友善，他們之間定當相識，或許還是本家，弘仁怎麼可能將相同畫幅、近似的題識去分別送給他們兩人呢？很明顯，在《送別圖》與《曉江風便圖》之間，必有一眞一僞。而孰眞孰僞，當據畫幅本身尚無法判斷時，祇好求助於其它旁證材料了。

　　《曉江風便圖》既然是送吳羲的，卷後贉紙上有吳羲的跋，云：“邗江之棹，動淹一年，中間蒙垢飮悵，月凜凜幾不免虎口。二十四橋邊，曾莫證風月若何。稽大夫往矣，廣陵散一曲，誰復於漁鹽市中徵聲氣耶？賴有漸公臨岐所贈，家僅庵老人又以韻語續之。溪山尺幅，歌咏半生，客中展此，差不賦行路難矣。漸公與僅庵老人貽余詩畫頗伙，獨此永堪記憶。險坦相從，悲歡遞易，如此卷者，即謂與予共患難可也。生洲居士羲書於豐上草堂，時癸卯春仲。”後押“吳羲”朱文方印和“不炎氏”白文方印。“癸卯”爲康熙二年（1663年），弘仁卒於是年陰曆十二月二十二日，“春仲”之時尚還健在。跋語表明吳羲對此卷特別寶愛，並隨身携帶，以便展玩。吳跋之後又有程守一跋。程守（1619—1689年），字非二，號蝕庵，歙縣郡城人，《故大師漸公碑》的作者，與吳羲同是弘仁的同鄉好友。跋云：“余方外交漸公卅年所，頗不獲其墨妙。往見吳子不炎卷幀，輒爲不平，因思余城居，且窮年鹿鹿。漸公留不炎家特久，有山水之資，兼伊蒲之供，宜其每況益上也。此卷實吳子走邗溝時，漸公以代離贈者，吾友僅庵附以雜詩。憶漸公作米家雲山，自蜀岡寄余海上，抑何無山無水之地，能使我兩人登高頓恐若此。前年家盟弟程守跋。”後押“程守字非二”白文方印和“寄酒爲跡”朱文方印。從程跋中，可知弘仁與吳羲的關係非一般朋友。吳跋書於“豐上草堂”，看來即是自己家鄉的書齋名

號了，證以程跋文句，可知他已由揚州回歙縣了。吳、程兩跋中都提到了"僅庵老人"的題詩。按吳揭，字連叔，號僅庵，爲吳羲同里本家。想當時弘仁住吳羲家，寫家鄉豐樂溪一帶風景送行，吳揭亦在場，並書詩句其後。文人詩畫相酬，由此可見。但今卷中吳揭的題詩已不存，這是後人在重新裝裱時有意去掉的。吳、程跋後又有許楚和原濟兩跋，書寫於原裝裱的前、後綾絹隔水上，是重裝時移置於此的。許楚（1065—1676年），字方城，號旅亭，歙縣潭渡後許人，曾作《黃山漸江師外傳》，其跋云："觀漸公畫，如讀唐人薛業、孫逖詩，須識其體氣高邃，遙集古人。至乃以詩流結習求之，則終屬門外漢。是卷爲不炎買帆江上而作，其吮墨閑曠，水窮雲起，自卷自舒，有濯足萬里之致。吾鄉百餘年來，畫苑一燈，恒不乏人。至若爲此道大放光明，無識想相，則漸公卓有殊勳。往者諸君，不得媺美於前矣。癸卯之秋靜慧院曉起，坐松棚下，試邵青丘墨，援筆漫書。甲申布衣臣楚。"後押"甲申布衣臣楚"白文方印。原濟，即僧石濤，跋云："筆墨高秀，自雲林之後罕傳，漸公得之一變。後諸公學雲林，而實是漸公一脈。公遊黃山最久，故得黃山之眞性情也，即一木一石，皆黃山本色，豐骨冷然生活。吳不炎家藏古名畫甚伙，公與不炎交好，日夕焚香展玩，不獨捧跪而已，珍重如此。寫《曉江風便圖》贈不炎，而邈遠之意甚奇。今丙子（1696年）春過邗上，晤葛人先生（程浚）出此卷命予書名，先生超古鑒賞之士，又不下不炎矣，予欣得是觀焉。清湘瞎尊者原濟識。"下押"前有龍眠濟"二白文方印。以上四人題跋，字體各異，各有各的個性，而書寫自然，非一般作僞所能仿效，均爲眞跡是無可置疑的。他們的題跋中所說此畫的創作經過緣起，均鑿鑿有據，與畫中弘仁的自識互爲呼應，實爲一體。他人題跋的眞實性，確保了畫幅本身的可靠性，此畫應是一幅無可置疑的眞跡。

《送別圖》，按紀年是時弘仁四十歲。據我們現今所能看到的有關弘仁的著錄和傳世作品，最早的一件是他在三十歲時作的山

46

水小幅，款署"江韜"，今藏上海市博物館①。以後直至四十二歲以前，畫跡極爲罕見。有之，則又疑竇百生。其一是《中國名畫集》第七册影印的《梅竹高士圖》軸，款署"壬申冬月二日漸江學人弘仁識"，押"漸江僧"白文方印。"壬申"爲明崇禎五年（1642年），弘仁時年二十三歲。又大英博物館藏《梅花圖》軸，款署"丙戌小春，漸江弘仁"。"丙戌"爲清順治三年（1646年），弘仁時年三十七歲。按弘仁"遊武夷後依古航師爲僧"，才有法名弘仁，字無智，號漸江。關於弘仁削髮爲僧的原因及時間，汪世清先生考據頗詳，他認爲弘仁"去閩可能就是參加當時的抗清活動，而當隆武政權覆滅以後，才不得已而遁入空門"。汪先生在作《漸江及其師友活動年表》時，將出家時間定於清順治四年丁亥（1647年），時年三十八歲（詳見1984年安徽人民出版社出版《漸江資料集》）。如若汪先生的考據可信，那麼《梅竹高士圖》和《梅花圖》的紀年時間均在弘仁出家以前，署款應爲"江韜"而不能用出家後的名號。因此這兩件作品的眞僞，大可懷疑。又《穰梨館過眼錄》著錄一件弘仁山水軸，款識略云："撫雲林《湖山淸遠圖》並書其句，時庚雲秋日雨窗，宏仁"，並押"宏仁"朱文印和"漸江"白文印。"庚雲"究係何年？弘仁一生所經歷的帶天干"庚"字者，其年分別爲一、十一、二十一、三十一、四十一、五十一歲。黃賓虹《漸師畫目》以爲"庚雲"之"'雲'似'寅'之誤"，故定爲四十一歲之作。這大概是以"雲"、"寅"音相近而又款署僧名來斷定的罷？而汪世淸先生指出："惟署款'宏仁'，殊可疑。載籍之作'宏仁'，乃避乾隆諱，故改'弘'爲'宏'，而漸江自署從未有作'宏仁'者"。此畫今不見傳世，《穰梨館過眼錄》是否在著錄時筆誤"寅"爲"雲"，並有意避乾隆皇帝名諱，或亦原跡如是，都無從查證，此畫又是大可懷疑的作品。今《送別圖》根據《曉江風便圖》複製，再將其題識稍作改動以掩人耳目，顯係一件僞品是無可爭辯的。而可怪者是，其作僞紀年，又恰好在這僞作和疑作較多的時間之內。

上表所列《寺橋山色圖》，紀年僅晚於《曉江風便圖》一月，據

其題識，則非送人之作，而是寫以自適。那麼，是否弘仁畫完《曉江風便圖》之後，意猶未盡，再據此重畫一卷以自留呢？其實不然。今台灣華叔和"後眞賞齋"藏有弘仁《豐溪山水圖》一卷，墨筆，紙本，開首作者自識云：

　　　　辛丑十一月度臘，豐溪之仁義禪院，落落寡營，頗自閑適，日曳杖橋頭，看對岸山色，意有所會，歸院研冰始融，率爾塗此，殊覺潦草。漸江弘仁。

　　款下押"弘仁"朱文方印，又卷前下角押"漸江僧"白朱文方印。此卷無緣得見原跡，僅在美國柏克萊加州大學高居翰(James Cahill)教授處，見到十二吋的照片。其構圖章法，較爲繁複，給人以冗長之感。筆法除受黃公望、倪雲林影響之外，亦頗受吳鎮影響，因而較之常見的弘仁之作，筆墨顯得厚重得多。所見僅爲照片，不敢就此論其是非。但不管這一卷畫的眞僞如何，而《寺橋山色圖》的題識則是從這裏節錄出來的。兩相比較，《寺橋山色圖》的題識要少十二個字，其餘一字不差。在刪削當中，特別是將"辛丑十一月度臘"中的"十一月"三字刪去，顯然是非常"合理"的，因爲按中國傳統習俗，陰曆十二月爲臘月，十二月初八日爲臘日。"度臘"可理解爲整個十二月，或理解爲十二月初八日，絕無有"十一月度臘"之理。所以這種"合理"的刪改，是爲了防止觀者由此而生疑竇。按一般作僞的規律，總是在原有基礎上減少，而不是增多。由此可以斷定，在題識上，是《寺橋山色圖》抄襲了《豐溪山水圖》，而不顚倒過來。至此，問題的眞相大白了。《寺橋山色圖》是一件僞品，其作僞手法是，構圖佈局臨摹了《曉江風便圖》，而題識則抄襲《豐溪山水圖》，除了刪去十二字之外，其餘字形亦照樣模仿，所題的部位也參照《豐溪山水圖》。印章則綜合了兩圖的四方，只翻刻了其中三方。儘管《寺橋山色圖》後賵紙上有曹忠元、曾熙、張大千三位名家的觀款和題跋，並張大千氏收藏印多方，也不能保證它不是一件僞品。

　　辨證了這三卷弘仁山水畫的眞僞之後，就爲我們從筆墨本身

去鑑定弘仁其他作品的眞僞提供了判斷依據。《曉江風便圖》筆致秀逸，山形方折，整體自然，無生硬造作之感，這與他同年月所創作的《江山無盡圖》卷的藝術風格與水平相一致（此卷有弘仁密友湯燕生引首和題跋，是一件可靠的作品。見日本住友寬一著《明末三和尙》一書影印）。《寺橋山色圖》筆法鬆散，缺乏靈秀氣，特別是蘆葦畫法板刻，葦葉如雁行，遠樹米點粗圓，排列齊整。《曉江風便圖》上的遠樹則用鼠足小點，乾濕濃淡，參差錯落，富有變化。《寺橋山色圖》的筆墨技法很近《豐溪山水圖》，某些地方如出一手，其共同處是較多地吸收了吳鎮的筆法特點。故張大千的跋語說：“漸師畫法實黃多於倪，今人但刻意以雲林求之，劍去逾遠。此卷又以梅沙彌（吳鎮）行筆爲之，咒龍入缽，缽裏生蓮，信乎佛法無邊也。”張氏指出《寺橋山色圖》中有吳鎮筆法影響是對的，但依之而論弘仁則錯了。這四件作品紀年都在同一年月內，而畫的風格技法判若兩人，相去甚遠。今《寺橋山色圖》旣爲僞作，那麼《豐溪山水圖》的可靠性就很值得懷疑了，後者很可能是同一個人的僞造。由此推之，大凡署款“弘仁”而筆法中帶吳鎮特點的作品，應視爲作僞者無法掩飾的本相流露。

《送別圖》和《寺橋山色圖》究係何人何時所造？這是我們要進一步探討的問題。這兩卷的紙墨氣色很舊，應與弘仁生活的年代相去不遠。上款“爾世”一名，非憑空捏造，說明作僞者十分熟悉弘仁的交遊。原爲吳義所有的《曉江風便圖》，清康熙三十五年丙子(1696年)爲程浚收藏，至此未離歙人之手。作僞者必須與這一作品的收藏者有所關係，纔能見到此圖並據以複製。只有同時具備了上述各種條件的人，纔有可能作僞，因此很可能是與弘仁有過直接關係的，諸如祝昌、姚宋、江注輩。《十百齋書畫錄》所著錄的一件弘仁《桐阜圖》卷後，有吳靖邦於康熙四十一年壬午(1702年)跋云：“憶十許歲時，已見有贋漸師筆墨者，但能於江字中作一曲耳。此老身後，殘煤斷繭，價重南金，遂爾人人優孟，其間不乏高手，要難使樂正子春爲讒鼎也。此圖昔親見

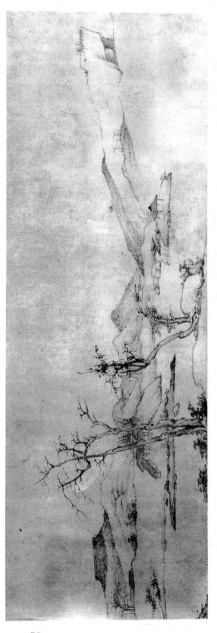

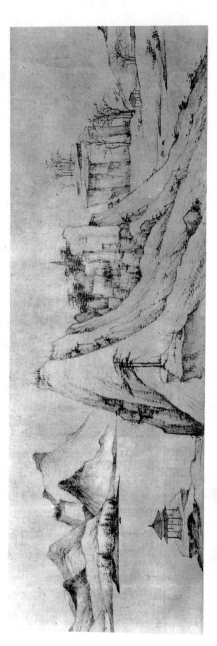

50

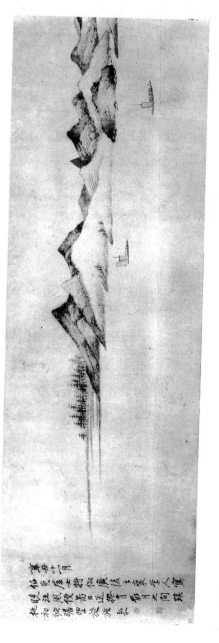

其拈筆，試一屈指四十年矣。予頭童齒豁，已入蠶眠境，而卷中桐陰如故，墨痕猶新，閱之三嘆。"這段題跋披露出，在弘仁死後不久，已形成一個偽造弘仁作品的高潮。這兩卷偽作，甚至包括《豐溪山水圖》，都應是在此高潮期間產生出來的。

（原載《故宮博物院院刊》1987年第 1 期）

注釋：

① 此件署款"江韜"的小幅為上海市博物館藏《新安五家岡陵圖合卷》中之一，其餘四家為李永昌、汪度、劉上延、孫逸。

袁尙統生年辨析

在中國繪畫史上，蘇州老畫師袁尙統不大爲人重視，有關他的生平事跡，畫史記載甚少。關于袁尙統的生卒年，文獻就無明確記載。郭味蕖先生所作《宋元明清書畫家年表》，根據《故宮書畫集》中影印的袁氏《歲朝圖》軸上題款有"辛丑"、"九十二翁"①，推定其生於1570年，即明隆慶四年庚午。徐邦達先生《中國繪畫史圖錄》，作生於1570年，所據應亦同此。以後各種出版物包括《中國美術家人名辭典》，都採用了這一說法，遂成定論。但上海博物館收藏的袁氏《枯木寒鴉圖》②署款却作"辛丑"、"時年七十有二"。同一年的作品，所記年歲竟相差20年，其中必有原因。

《歲朝圖》軸著錄於《石渠寶笈續編·寧壽宮》，原件今藏臺北故宮博物院。此圖紙本，淺設色，縱115.3、橫58.2釐米。畫村居竹樹環溪，門外童子燃爆竹，堂中三人圍爐坐，一童倚膝，一丫髻童侍立，後有層樓，遠接松巖蕭寺。款署"辛丑元旦畫於竹深處。九十二翁袁尙統"。押"尙統私印"、"袁氏叔明"二白文方印，其上有清乾隆帝弘曆詩題："圍爐聚老友，柏酒歲朝延。人慶九旬壽，畫賞百廿年。室家眞晏矣，松竹更蒼然。看取兒童樂，門前吉爆喧。"款署："辛丑新正御題。"押"古希天子之印"。顯然弘曆對此作品沒有任何懷疑，並以乾隆四十六年辛丑（1781年）上推兩周甲，認定畫於順治十八年辛丑（1661年）。

《枯木寒鴉圖》軸，紙本，墨筆畫，縱111.5、橫45釐米。畫枯木兩枝，上集烏鴉三只。袁氏自題云："風鳴雪欲飛，古木羣烏集。

孝義本天生，啞啞反哺食。辛丑秋九月畫並題，時年七十有二，袁尙統。"下押"尙統私印"、"袁氏叔明"二白文方印，引首押"夢得前生天福郎"白文長方印。右上金俊明詩題云："羔羊跪乳初生日，烏鳥酬恩反哺時。物類也知敦一本，爲人子豈不深思。閱圖有感題。耿菴金俊明。"押"俊明明懷"、"不寐道人"二白文方印。

　　這兩幅作品，年歲記錄有差。細觀兩作題款，字字認眞，筆筆清晰，"九十二翁"與"時年七十有二"爲作者自記年歲，是不能記錯的，故不是一時筆誤。"辛丑"前推20年爲"辛巳"，"丑"與"巳"字形相去甚遠，一屬牛，一屬蛇。一般筆誤，往往錯天干，而不易錯地支；錯過去，而不易錯將來。這裡問題恰恰出在地支；且牛年在前，蛇年在後，不大可能是筆誤。那麼就祇有一種可能，即其中一件作品是僞造的。經過仔細比較，筆者認爲《歲朝圖》是僞品，《枯木寒鴉圖》爲眞跡，理由如次。

　　首先看款字。《枯木寒鴉圖》的字形結構和筆法老辣，與一個72歲老翁的歲齡相稱。尤其是筆畫較豐肥，且筆尖較禿，與他的一貫作風一致，如故宮博物院藏丙申（清順治十三年，1656年）款《歲朝圖》軸，丙戌（清順治三年，1646年）款《曉關舟擠圖》軸等，都是這種字體。而辛丑款《歲朝圖》上的款書，下筆尖刻而行筆流利，結體平穩內斂，整體看來比較秀潤，顯然不象年高92歲老翁的筆迹。筆法結體也不是袁的一貫作風，在他的其他作品中，也找不到近似的寫法，即使在早年，如丙子（明崇禎九年，1636年）款《歸人爭渡圖》（旅順博物館藏）[3] 的題字，儘管結體欠平穩，顯現出稚嫩感，但其落筆特點與以後的作品也還是一致的。

　　其次看繪畫風格。綜觀袁尙統一生，其作品有兩個特點：一是同一題材，反復創作；二是自始至終，風格變化不大。描寫歲朝風俗的除此幅外，尙有丙戌（清順治三年，1646年）款《迎春圖》（蘇州市博物館藏），前述丙申款《歲朝圖》等。這兩幅作品，儘管稍有不同，但基本一致，即構圖佈局緊湊，描寫歲朝樂事，庭前兒童成羣，除燃放鞭炮，還有玩花燈、敲鑼打鼓的，室內成人圍

坐飲酒，氣氛熱烈，這也與袁尚統的身份和爲人性格相符。《枯木寒鴉圖》款引首一方閑章，印文爲"夢得前生天福郎"，正表明他一生平穩，安於現狀，追求天倫之樂的生活。論技法，袁尚統稱不上是高明的畫家，但從其作品看，還是具有相當的構圖能力，多畫實景，構思奇巧，注意空間的描繪，如《曉關舟擠圖》、《洞庭風浪圖》(南京博物院藏)等。而辛丑款《歲朝圖》構圖鬆散，山石樹木屋宇，堆砌、拼湊而顯平板，在整體上給人以空曠、冷清之感。而更重要的是，在塑造形象的用筆上，也非袁尚統的一貫作風。袁氏無論描寫山石、樹木、人物，都喜歡用枯筆短皴，因此筆致較爲渾厚，粗獷中有一種稚拙感。而辛丑款《歲朝圖》的山石用筆長拖如掃，勾勒也顯得光滑單薄。儘管它也模仿袁氏筆法，用線瑣碎不連接，但細看是造作出來的。描寫慈烏以寓意人類社會的孝義倫理，也是袁尚統反復表現的題材內容。除《枯木寒鴉圖》外，尚有癸未(明崇禎十六年，1643年)款《古木羣鳥圖》(上海博物館藏)，辛卯(清順治八年，1651年)款《寒鴉圖》(南京博物院藏)，壬辰(清順治九年，1652年)款《古木棲鳥圖》(南京博物院藏)。這4件作品前後相距近20年，儘管在構思製作上有繁簡精粗的差別，但在樹木、烏鴉的畫法和筆性上始終是一致的。

再從題跋上看。辛丑款《歲朝圖》上弘曆的詩題，雖然眞實可靠，但畢竟與畫家生活時代相去百年以上，已不足以作爲鑒別作品眞僞的證據。而《枯木寒鴉圖》上題詩人金俊明，不但與畫家同時，而且還同里。金俊明字孝章，號耿菴，又自號不寐道人，吳(今蘇州)人。明末曾參加復社，入清隱居於市，長於畫梅竹。他生於明萬曆三十年壬寅(1602年)，卒於清康熙十四年乙卯(1675年)。題詩時，年約60歲，題字、款印，與他的其他作品一致，用以旁證袁尚統《枯木寒鴉圖》，是眞實可信的。

通過以上三點分析，我們可以明確判定：辛丑款《歲朝圖》係僞品，《枯木寒鴉圖》是眞迹。僞品的紀年應予推翻。根據眞迹推算，袁尚統應生於明萬曆十八年庚寅，即1590年。據此再判斷故

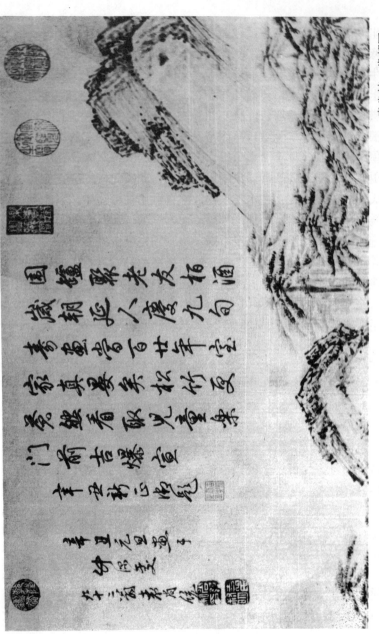

宮博物院收藏的袁尚統丙午款《桃園洞天圖》扇面，其創作年分就不是明萬曆三十四年(1606年)④，而應是清康熙五年(1666年)；同時也說明袁尚統76歲時尚在。

袁尚統雖不爲人所重，却還有人製造他的僞作，其原因無非是有利可圖。從袁尚統作品題材一再反復使用，就可以知道他是一個從事商品畫生產的畫家，而且有一定市場。弘曆不就題詩"人慶九旬壽，畫賞百廿年"嗎？這一類吉祥喜慶的題材，連皇帝都願藉以圖個吉利，更何況普通百姓。也正因爲袁尚統的創作迎合了市場需要，即所謂"多買胭脂畫牡丹"者也，所以不受文人士大夫的重視，評之爲"野放"⑤。袁尚統也很少與文人士大夫階層人往來，所以，有關他的生平事迹就很少被記載下來。

袁尚統生長在蘇州，那裡是吳門畫派的發源地和勢力范圍，他作爲一個職業畫師，作品自然地接受了吳門畫派的影響，筆墨形式與文人畫家的作品已沒有多少差異。然而他決非吳派文人畫家，而具有自家的風格和特點。他喜歡描繪風俗題材，畫中人物多爲普通百姓，很少有文人畫家所愛表現的那種高人逸士。無論山水、花鳥，還是人物，作品的內容都有一定的情節描寫，觀賞起來可以叙述得娓娓動聽，很適合市民的欣賞口味。但他的風俗題材却又不同於一般，而能體現出獨立思想。如《曉關舟擠圖》，描寫四鄉小民忙於進城謀生，在狹窄的水門口，與權勢者爭道。從人物神態的刻畫中，可以看出畫家對小民百姓的同情，和對以權勢壓人者的憤怒。但他的表現，是幽默的，寓正義於嬉笑諷刺之中。他多次描繪烏鴉，固然宣揚了封建禮敎孝義的思想，但贍養父母，撫育子女，是中國人民的傳統美德，所以也表達了畫家善良純樸的感情。在文人畫風靡的時代，風俗畫不爲上層社會所重視，因而沒有得到充分的發展。袁尚統作爲一位有思想的風俗畫家，理應佔有一定的歷史地位。

<div align="right">（原載《文物》1971年第 7 期）</div>

注釋：

① 見《故宮書畫集》第25册。
② 見《中國美術全集·繪畫編·明代下》，上海人民美術出版社，1985年。
③ 見《藝苑掇英》第35期。
④ 中國古代書畫鑒定組《中國古代書畫目錄》第2册，文物出版社，1985年。
⑤ 《圖繪寶鑒續纂》。

石谿卒年再攷

我在1980年第 2 期《美術研究》上發表了《石谿生卒年攷》一文，曾根據程正揆《青溪遺稿》中的一首詩，攷訂石谿卒年當在清康熙十二年(1673年)八月初一至次年(1674年)九月之間，享年六十二或六十三歲。之後何傳馨在《石谿行實攷》[①]一文中指出這一論據有嚴重錯誤，說"程正揆的'眞人遺世息蒲團'一詩並非出自'兵至'十二首，'兵至'詩見'遺稿'卷十六，頁九上至十下(康熙五十四年刊本)，而楊氏所引證的一首爲同卷，頁十下至十一下的'題畫九首'之一(在頁十一下)，楊氏可能翻閱時不仔細，誤以爲此詩爲'兵至'十二首之一"。讀何氏此文時，我正在美國，就近從柏克萊加州大學東亞圖書館藉來《青溪遺稿》查閱，果然有誤。回國後再拿我所根據的《青溪遺稿》一翻，纔知上當，原來這套"遺稿"是個複印本，恰好漏印了卷十六頁十下和十一上，這就把《兵至十二首》和《題畫九首》連成一氣了，總之是粗心之過，感謝何先生的這一指正。

既然我的"論據"有錯，自然其結論就不能成立。但細讀何氏《石谿行實攷》一文，關於卒年問題，仍是一樁懸案，因爲何文的結論是："在無確證之前，擬以周亮工壽石谿六十歲詩及虛齋名畫錄的著錄爲據，暫定石谿的卒年是康熙十年(辛亥，1671年)至康熙十二年(癸丑，1673年)之間，世壽六十至六十二歲"。徐邦達先生《古書畫僞訛攷辨》一書中，關於石谿卒年也同此結論而未作詳細說明。所以，要論證石谿的確切卒年，需要進一步挖掘新的文

獻和實物資料，纔有可能弄清。今故宮博物院收藏有一件石谿的《臥遊圖》卷，其中的一些題跋爲瞭解這一問題。提供了重要線索，現詳細地介紹於下：

《臥遊圖》引首：程正揆書"放下蒲團。爲靈公禪師題，程正揆。"押"先代一人師"（朱文）、"正揆之印"（白文）。接着宋曹題："大手作高山，數峯矗天表。蹬道盤雲根，蒼松踞山腦。萬古靑悠悠，倔強不傾倒。雲氣亂披拂，山高絕蔓草。天地多包容，翛然適所抱。獨有山中人，寂然獲長保。逸史宋曹題。"押"東海臣曹"（白文）、"射陵"（白文）、"焉用齋"（朱文引首）印三方。

《臥遊圖》本幅：紙本，墨筆，縱18.2釐米，橫224.2釐米。開首畫河流遠灘，有兩小艇遊弋於河心。繼之山崖巨石，蹬道盤旋，峯高不見頂。崖後露出院落一角，蒼松掩映，茅屋中一人當軒而坐。末後羣巒如障，飛泉從澗直瀉，雲氣氤氳。筆墨酣暢而生澀，與常見石谿作品畫法略異，近於程正揆體，可見"二溪"之間的相互影響。畫前自署："臥遊圖，爲靈公作，石道人。"押"白禿"朱文印一方。畫末復題云："自入幽棲與靈公爲老友，今七年矣。公與石禿同庚，其所發心出塵亦頗同，但公在梓里未離一步，惜哉何也？以其熟處難忘，變用難捨，昔人亦笑抱橋柱浴洗是也。假使公更割得這一刀斷，佛也有奈他不何。雖然，渠自有一段本地風光在。公好坐禪，長夜亦不展布單，石禿在此中，唯公頗問自己個事。余曾與之書曰："澄潭紀水，恐不同力，一個話頭，渾無縫罅，不可靜時有忙時無，單單提起話頭，於話頭上不着些子疑情，猶如沒藥底箭頭射老虎，終是撲跳。如何是祖師西來意，庭前柏樹子便不是，如何是祖師西來意，庭前柏樹子衹須恁麼始得。參參末法，難中正理。會打坐，會鬥機鋒，便謂是禪，遭明眼人怪笑，若得自肯一回，便是數聲清磬，是是非非，一個閑人天（外）問，衹這終索早是佛頭著糞矣。何如，何如。癸卯秋八月，石谿殘禿書。"押"石谿"、"電住道人"二白方印，"介"、"丘"引首連珠印。

《臥遊圖》尾紙有程正揆、孫一致、陳舒、宋恭貽、曾必光五

人題詩和跋及李一氓先生小字加注，依次錄於下：

石公慧業力超乘，三百年來無此燈。入室山樵老黃鶴，同龕獨許巨然僧。青溪翁又題，庚戌七月。(押"程正揆"白方印)

石道人常塞默（疑"石"下漏一"谿"字——錄者），自稱殘禿人不識。破衲淸風老畫師，點染片紙來昏黑。千巖萬壑幻無端，飛泉坐驚風雨寒。

青溪司空眞相重，爲君題詩墨未乾。程青溪先生畫，筆力蒼古，一空當代，晚年更自寶愛，殊不肯應人，求其生平最敬服者此公耳。余偶過白門，旣幸得青溪先生手跡，瀕行復得觀此公臥遊圖，覺天地間耳目外又闢一番鴻鴻濛濛渾渾淪淪境界。而卷幅前後，果眞爲青溪先生所題贊，眞可謂相得益彰矣。主人其愼守之，毋爲有心人得。止瀾，癸丑六月三日。(押"孫一致印"，"別號止瀾"二白方印。)

吳園次林萬堂集有跋孫止瀾太史詩，諒即本人。又跋語有"止瀾、射陵兩先生徵君權柳學士班荊……乃止瀾因遊寓之時錄遺贈之作，稗宋子稺恭用爲世守……"等語，知孫氏與宋曹父子皆有交往，特此記之。一氓。

程司空亦有臥遊圖百本，雖長短疏密不同，其谿谷若合一契也。此二公與僕聚頭，不覺其妙，今逝者遠者，俱不可見，而妙處常存，令人慨嘆，然將無言是然耳。原舒觀，丙辰八月末。(押"陳舒之印"白方印。)

石公作畫靈公藏。筆底丘壑眞蒼茫。蒲團趺坐日披閱，瀟瀟風雨生禪牀。墨妙從來多不朽，此卷復入孫生手。司空學士共留題，山林廊廟互遠久。我來展卷一太息，人生技藝羞粉飾。果然筆下具神工，莫愁流播無相識。羼提居士宋恭貽題，時丁巳六月。(押"□□羼提居士"朱文及"射陵先生長子名恭貽"白文二方印)②。

咄，咄，老殘禿，十日一水五日山，自是君身有仙骨。青

61

溪老人非等閑，爲君鄭重題茲幅。我來白門一見之，炎蒸溽
暑時三伏。披圖但覺習習清風生，恍若此身置巖谷。孫子五
嶽本好奇，不作臥遊作書讀。昔人讀畫似看山，我欲與君日
往還。紛紛豪貴饜膏粱，山水之癖孫郎獨。孫郎獨，怪哉咄。
梅峰同學曾必光題。（押"必光私印"白文、"梅峰"朱文二方
印。）③

以上是石谿《臥遊圖》卷所提供給我們的全部資料。靈公禪
師，未詳其人，待攷。據石谿跋語所云"公在梓里未離一步"，又孫
一致跋中"余偶過白門……復得觀此公臥遊圖"云云，可知他是
南京當地人，出家也就在牛首山一帶寺廟中，與石谿居處甚近。石
谿爲他作此卷，紀年爲"癸卯秋八月"，即康熙二年（1663年），其
時年五十二歲。程正揆引首題詩，未署紀年，當與之同時或稍後。
詩題"庚戌七月"，即康熙九年（1670年），是當在靈公處再題，詩
被收入《青溪遺稿》卷十四。宋曹，字邠臣，號射陵、耕海潛夫，鹽
城（今江蘇鹽城市）人，由辟薦官中翰，工詩兼善書法。入清隱居射
陽之濱，詔舉山林隱逸辭不就。後康熙己未（1679年）當道復舉
應博學鴻儒選，堅謝益力（乾隆十二年刊《鹽城縣誌》有傳）。他在
此卷的題詩當在程正揆之後。

這裏最重要的是孫一致的題詩和跋，它對我們瞭解石谿卒年
的上限十分重要。按孫一致，字惟一，號止瀾，鹽城人。據《鹽
城縣誌》本傳和科貢表所記，一致於順治十一年（1654年）中舉，
順治十五年（1658年）登進士一甲二名榜眼，授翰林院編修，仕至
講讀學士。後"以久缺定省請告歸養"。詩宗少陵（杜甫），並出入
王（維）孟（浩然），兼工書法，所著有《世耕堂詩集》。孫氏此詩跋
寫在"癸丑六月三日"，即康熙十二年（1673年）。跋中說到"主人
愼守之，毋爲有心人得"，及宋恭詒詩中說到"石公作畫靈公藏，……
此卷復入孫生手"等語，可知他是在南京會見靈公而爲之題的。靈
公與石谿的交往，按石谿自跋中所說"自入幽棲與靈公爲老友今
七年矣"推算，至此時少則有十七年之久。同在一個地區，關係

62

那麼密切，如果石谿這時已不在人世，即使孫氏不知，靈公也會告訴他的。然而在孫氏的題詩和跋語之中，對"二溪"只有欽仰敬慕之情，而無感懷慨嘆之意，當然是"二溪"都還在人世。如果這還不足爲據，我們再證以程正揆的兩個題跋：

一、石谿在康熙五年丙午（1666年）爲程正揆所作《山水圖》册，紙本，淡設色，四開，其一今藏美國克利夫蘭藝術博物館，名《秋山遊侶圖》，縱31.8釐米，橫64.5釐米。我曾見到原作，筆墨極精，爲石谿得意作品。此册曾有單行影印本，後有程正揆題跋云："獨有典型在，波瀾獨往來。青溪道人，癸丑夏石城書。"

二、《十百齋書畫錄》辛卷著錄石谿《山水畫》（目錄中作《携琴聽松圖》），程正揆跋云："石公筆意，得香光神髓，此忽作迂態，在獅林、鶴林（倪雲林《鶴林圖》今藏中國美術館，爲程氏舊藏，有印記及觀款。——筆者）間，宛轉心目，令人意遠，可謂獪矣。繡山先生具賞鑒家，珍藏玩味，如對古人，此亦自出手眼，獨行不求伴侶者也。癸丑八月初一，青溪道人揆觀題。"

程氏的這兩個題跋都是在南京寫的，上距孫氏詩跋時間很近，均無任何痕跡可以看到石谿的去世。特別是《山水圖》册。是爲程氏本人所創作的精品，如果石谿已不在人世，跋中哪能一句也不涉及呢？孫跋和程二跋互爲參證，石谿在康熙十二年癸丑（1673年）八月初一以前，還生活在人世間，似應是無可懷疑的。

孫跋之後陳舒的題跋語氣就顯然不同了，他明確地說到："逝者遠者俱不可見，而妙處常存，令人慨嘆。"所謂"遠者"是指程正揆。按程正揆之子程大皋參與纂修的《孝感縣誌》（康熙三十四年刊本）"程正揆傳"載："年七十歸自白門，始不復遠涉焉"。程氏生於明萬曆三十二年甲辰（1604年）。七十歲時正是清康熙十二年癸丑（1673年）。按《青溪遺稿》卷十六有《七十集句十二首》七絕詩，中有句云："人間甲子須臾事，白髮生時猶未歸"，"時時引領望天末，知是先生出未歸"。看來他七十歲生日可能是在南京或在回家的途中度過的。按程氏生於農曆九月初一日，記載見《青溪遺稿》卷五《將

壽四首》自注。由此推定程氏離開南京回家鄉湖北孝感，當在這一年的秋季，所以陳舒稱他爲"遠者"。陳跋寫於"丙辰八月末"，即康熙十五年(1676年)，《孝感縣誌》程傳稱"年七十三卒"，《青溪遺稿》卷七有《丙辰元日雷開生西園對奕紀事二首》，八月末陳舒尙未聞有程氏死訊，程氏辭世當在度過了他七十三歲壽辰之後。

陳舒所稱的"逝者"，毫無疑問是指石谿。陳舒，字原舒，一字道山。周亮工《讀畫錄·陳舒傳》謂"從松江之朱家閣移居金陵，構小園於雨花臺下，吟詩作畫，怡然自得。所作花鳥草蟲，在陳道復，徐青藤之間，而設色深淺，更饒氣韻，南中人士，得片紙皆知珍重"。陳舒與石谿、青溪關係密切，除了他跋文中自說"此二公與僕聚頭，不覺其妙"之外，石濤也是把他們三人聯繫在一起的。在其所作《山水册》(今藏美國洛杉磯博物館)中曾寫道："高古之如白禿、青溪、道山諸君輩"云云，可見他們之間的相互影響，在藝術上有一種共同的趣味。陳舒跋石谿的畫除此件之外，另一件是石谿"丁未(康熙六年，1667年)春日爲松嘯禪友戲作"的《山水卷》(見《支那南畫大成補遺》第四集影印)，跋文對石谿的藝術推崇至極。

由陳舒跋語斷定石谿此時已死是無可置疑的，但還不是石谿卒年的下限，這裏我們有必要討論一下程正揆在生前是否確切地知道石谿已經故去，請讓我重新引用《青溪遺稿》卷二十四《自題二溪合作卷》的那段話：

> 甲寅秋九月，予在鄉居，時有蒙古兵往剿湖南，頗多焚劫之事，且不行官驛大路，擾害旣甚，而夫役畏鞭撲，使引導旁搜，無得免者。途遇捆載儘奪之，又褫取窮人衣帽，皆赤身奔竄，往來遂絕。予鄉以隔一線水僅偷安，而鄰里人攜抱咸投吾園林間，婦女入室匿焉，井竈皆滿，亦驚奇也。予此時唯畫卷數事相隨，閱此乃書記之。石公與予共事兵火場中，不啻百劫，惜不見此境添一重唱和公案爾。

對這一段跋文的解釋，我在《石谿生卒年考》一文中曾指出"惜不見此境添一重唱和公案"一語，"是指人鬼殊途，永遠不能唱和的了。"何傳馨先生對此解釋無異議，也說"自然可以解作天人相隔，不能再合作畫了。"據此可說程正揆生前是知道石谿死訊的。但細味此文，這幾句對已故老友懷念的話，其感情似乎亦輕雲薄霧，祇有淡淡的哀愁，這可以說是程正揆對人生的達觀，但也可以說他早已知道老友已離開人世，極度的悲傷已經過去。

何先生指出"眞人遺世息蒲團"一詩非出自《兵至十二首》之一，這是正確的，但却否認這首詩是懷念石谿之作，却可再商榷。何先生的理由表露在《石谿行實攷》一文的注一四○中，全文錄於下：

> 此語承楊師雲萍提示，可解作生命中的一個轉變，意爲遺棄塵世，投身佛門。楊師承祖代轉來楊氏此文之影本時，也提示這句話解作"已去世"未免太牽強，明復法師亦云："遺世一辭見古樂府漢李龜年詩：'西方有佳人，遺世而獨立'，此'遺'與'逸'通，意謂超邁越逸也。觀程氏詩，全無悼亡之意，不當作逝世解。"僅誌。

這一連串對"遺世"一詞的解釋，是帶有主觀成見的。如果能拋棄成見客觀一點，"遺世"既可解釋爲"遺棄塵世"，同時也可解釋爲"遺棄人世"。"遺"與"棄"通，正如"棄世"一詞，既可解釋爲"離開人世"，指死亡；也可解釋爲"摒絕世務"，爲甚麼祇取此而捨彼呢？況且程正揆此詩在"遺世"後面還有"息蒲團"三字作補充。息也者，停止，休息之謂也，也可作滅解，整句詩是不可以拆讀的。程正揆用"遺世"來說明人已離開世界不祇這一處，在《青溪遺稿》卷七有《古帆禪師爲本師求塔銘過訪依韻答之》詩，中有句云："道人遺世界，祖意矚叢林"，可以作"眞人遺世息蒲團"之"遺世"的注脚。

至於這首題畫絕句是否是懷念石谿，我們也必須讀全詩："眞人遺世息蒲團，樓閣仙山畫影繁。一帶武陵傳驚篥，花源可信報

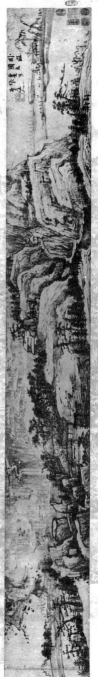

石谿　臥游圖

平安。""眞人"與"蒲團"聯繫，當指和尙該不成爲問題。這位和尙已經故去，前文已經說明。又與"武陵"聯繫，這和尙如不是武陵人，也當在武陵出家。"武陵"再與"花源"聯繫，即今之湖南常德。所指處處均與石谿吻合，試問在程氏平生交往中，此非指石谿又能是誰？《靑溪遺稿》卷六《贈石谿和尙畫》五律詩中末二句云："德山托鉢處，今昔是耶非？"德山在常德縣境內，是石谿故鄉的山，兩詩在遣詞上用法相同，可作爲旁證。關於《眞人遺世息蒲團》詩的寫作時間，雖不出在"兵至"詩中，亦當相去不遠。祇要我們細心閱讀《靑溪遺稿》，就會發現其編排體例，是在詩文分類的基礎上，再按時間先後編次的。《題畫九首》緊接《兵至十二首》之後，寫作時間當相當接近。據前引《自題二溪合作卷》之記事，它的寫作時間當在康熙十三年甲寅九月前後。"兵至"詩前有《甲寅春題畫二首》，其一云："烽火湖南三月餘，一天風鶴散樵漁。城烏不集室懸磬，草閣閑人自讀書。"這一次戰爭，使生靈塗炭，民不聊生，給老年企望安居的程正揆以極大刺激，使他回想起三十年前那一次大的戰爭災難，回想起與他有着同樣苦難經歷的老友石谿，那是很自然的事。

辯證淸這些問題，並不在於確定石谿卒年的最低下限，因爲根據何先生從施閏章《愚山先生全集》揭示出來的資料，可將這一時限前推至康熙十二年癸丑冬。這些資料即："全集"卷二十二《徐田東見遺石谿偃松圖蓋摹東坡墨本》詩中有句云："於乎！石公生前好畫與余善，惜我未致鵝溪絹，愛君古人一片心，但願守此數相見。"又卷二十八《與方邵村》書中云："石谿和尙舊爲方外交，而未索其畫，今甚悔之，州來先生爲貽偃松半幅，無論其畫，即其意已千古矣。"又卷三施念曾《愚山先生年譜》說康熙十二年癸丑"冬遊金陵，有臘八遶塔，……徐田東見貽石谿偃松圖，……諸詩。"這些資料說明石谿卒於"癸丑冬"之前是非常確鑿的。但我以爲還可繼續前進一步，根據仍是《靑溪遺稿》，卷十六第一首七言絕句是《題石公畫》，詩云："黃鶴無樵此道微，溪邊片石獨傳衣。畫師

少愜山僧意,遺墨蒼龍破壁飛。"這裏的"遺墨"應是指石谿的作品,當然其人已經物故。此詩編排在《七十集句十二首》之前,寫作時間應在八月中。這說明程正揆得知石谿的死訊,有可能是在他最後一次離開南京的前夕,而不是他回到孝感鄉下以後。

以上所有資料,都能在時間上排列成順序,內容上並無矛盾,在在說明石谿當卒於清康熙十二年癸丑(1673年)農曆八月,享年(世壽)六十二歲。

康熙十二年之後,名爲石谿的畫迹除《夢園書畫錄》、《三秋閣書畫錄》著錄的三件外,傳世作品亦有三件,附記於此:

一、《青溪白雲圖》軸,紙本,淡設色,款署"甲寅春三月,石谿殘道人。"日人阿部房次郎藏,見丹青社1922年《文人畫選》第一輯第九册影印。此軸筆法拙劣,款書油而嫩弱,即使不攷訂石谿卒年,亦可鑒定其僞。

二、《山水圖》軸,紙本,淡設色,有詩題,款署"甲寅伏日石谿道人作",今藏美國哈佛大學弗哥美術館。《支那南畫大成》卷十一上影印時,將"石谿"等二印挖去。我曾在《石谿生卒年攷》一文中指出此件係僞品,總因未見原迹,心中不踏實。到弗哥美術館訪問時,特意要求看此件。初視時,紙墨氣息古舊,筆亦自然,有些貌似,經再三審視,終不耐看,悵然久之。

三、《山水圖》軸,紙本,淡設色,有詩題,款署"乙丑九月過燕磯作,石谿殘道人。"押"石谿"白文方印,今藏天津市藝術博物館。曾見原迹,筆法、結構均散漫粗疏,作爲僞品影印在徐邦達《古書畫僞訛攷辨》下卷圖版之中。

以上三件石谿僞品,從筆墨技巧、書款等來比較,非是一人之作僞,也無一出自張大千先生之手。可見石谿歿後,隨着他的聲名日益遠播,其僞迹亦隨之而行,鑒畫者可不愼乎!

(原載《故宫博物院院刊》1988年第 3 期)

注釋：

① 見國立臺灣大學歷史研究所《史原》第十二期抽印本，1982年11月出版。

② 宋恭貽，字爾恭。宋曹長子。康熙十一年(1672年)拔貢，曾參與纂修《江南通誌》，後選拔入都，登賢書授內閣中書改鄢陵令。傳見《鹽城縣誌》。

③ 曾必光，六合(今屬南京市)人，康熙二十年(1681年)舉人。名見《重刊江寧府誌》"科貢表"。

程正揆及其《江山臥遊圖》

程正揆是明末清初一個頗有聲譽的畫家。當時著名的書畫理論家、山水畫家都對他有過評價。如龔賢曾這樣說過:"靑谿，程侍郎也，⋯⋯程侍郎畫冰肌玉骨，如董華亭(其昌)書法。"①笪重光評云:"東坡(蘇軾)云: 國朝書法，余以君謨(蔡襄)爲第一，千百年後，始信其言。余謂本朝畫法，必以靑谿爲第一，蓋不俟千秋之後，已有知其說者。"②其他如周亮工、張怡、張恂、方亨咸、吳山濤、杜濬等，對於程正揆的評價，都是很高的。以後，自清初直至晚淸、民國，如姜宸英、石濤、王士禛、張庚、方薰、秦祖永、朱世楠、曾熙、宋禹玉、侯汝承等等，都是贊口不絕。像這樣一個受到如此推崇、敬重的畫家，當自有其過人之處，是值得我們重視和研究的。

一 生平述略及生卒年攷訂

程正揆，初名正葵，字端伯，號鞠陵，別號靑谿道人。湖北孝感人，祖籍安徽。他有一方印章，其文曰:"七世同居，賜號義門，程氏世家。"攷重刊康熙《孝感縣誌》"程昂"條云:"程昂，弘治十二年以七世同居表閭者也。元季黃山人程希哲避亂遷孝感，居宏樂鄉，⋯⋯自六世祖至昂，俱合居共㸑，男女百五十人，無置私產者，旌其門曰:義門。"由此可知，程希哲即程正揆的遠祖，在元末遷居孝感，故其後世子孫均爲孝感人。

關於程正揆的生卒年，向無明確記載。傅申先生在《明淸之

71

際的渴筆勾勒風尙與石濤的早期作品》一文③中，對他的活動年代估計約爲1625—1674年。今攷程正揆《靑谿遺稿》卷二十五《自題待漏圖畫像》自注云：“予甲辰以降”，又卷十《答年》一詩中有句云：“都言年値破壬子，自笑生逢雌甲辰”，又卷五《將壽四首》自注云：“九月一日予生日”。於此可知他確切生年爲明萬曆三十二年甲辰（1604年）的農曆九月初一日。關於卒年，按《孝感縣誌》“程正揆傳”云：“年七十三卒。”清康熙三十四年（1695年）修纂的《孝感縣誌》，有程正揆的兒子程大皋（鶴林）參與爲校正，此說當屬可靠。以甲辰爲一歲，後推第七十三年爲丙辰，即康熙十五年（1676年），故知他死於康熙十五年（1676年）。

程正揆於1624年（明天啓四年）中舉，1631年（明崇禎四年）中進士，授翰林院編修。不久因得罪輔臣調外任。這時他把家搬到南京，住秦淮河靑谿之上，自號“靑谿道人”。於1642年（明崇禎十五年）被朝廷取用爲行人司正，又升爲尙寶司卿。這時正値李自成進逼北京，程正揆奉命到南京公幹，當走到滄州時，北京城被攻陷，接着便是淸兵入關。程正揆於1644年農曆八月初逃難到了南京。

在南明，程正揆被提昇爲右春坊右諭德兼翰林院修撰，再昇爲右庶子兼翰林院侍讀，又加司空學士經筵日講官銜。

進入淸王朝以後，程正揆始爲光祿寺寺丞。以後曾官光祿寺少卿、山西鄉試主攷、大理寺寺丞、大理寺少卿、太僕寺卿、工部右侍郎。於1656年（淸順治十三年）受御史張自德的彈劾下部院察議，在第二年，即1657年（淸順治十四年）農曆三月二十九日被革職回家，時年五十四歲。回家以後，全部精力投入了詩文書畫的創作，並且經常“布帆箬笠，往來吳楚，有江上丈人、江上漁者風。”④七十歲以後，由南京回到孝感老家，不再出遠門，最後死於家鄉。

二 《江山臥遊圖》的創作

程正揆的繪畫受董其昌的影響，並直接得到其指授。董其昌與程正揆的父親程良孺（穉修）有過交往。當董其昌於1631年起爲

故官掌詹事府事的時候，正值程正揆攷取進士選入翰林院爲庶吉士之時，當時董氏年已七十七歲，而程正揆年僅二十八歲。他們在一起相處，大約有三年之久。據《無聲詩史》"程正揆傳"上記載："是時，董宗伯恩白爲風雅儒師，先生折節事之，虛心請益。董公益雅愛先生，凡書訣畫理，傾心指授，若傳衣鉢焉。"

程正揆的繪畫創作，主要是山水畫。在他創作的大量山水畫幅中，又以手卷形式爲主。這些手卷，又大都統一在"江山臥遊"這個總標題之內，而以第一、第二、第三、……爲副標題來作區別。用這樣的形式來進行山水畫創作的，在我國古代、近代的山水畫家中，是絕無僅有的。

《江山臥遊圖》的創作，是從1649年程正揆赴北京正式上任清政府的官職時開始的。《穰梨館過眼錄》著錄的《程青谿臥遊圖卷》，紀年爲"己丑夏六月"，卽是這一年。標題僅"臥遊圖"三字。無數字作副題。這說明他最初創作時，並未想到要以數字來標示各卷的區別；更未估計到，以後竟以它來作爲他後半生山水畫創作的總標題。

程正揆開始創作《江山臥遊圖》的時候，就受到了社會的關注。當時在南京的張怡曾經寫信給他說："所作《臥遊圖》當不下數十卷，千古大觀，長安紙貴，拱璧駟馬，未之能先。"⑤那麼他究竟創作了多少卷呢？周亮工在著《讀畫錄》"程正揆傳"的時候寫道："嘗欲作《臥遊圖》五百卷，十年前予已見其三百幅矣。"周氏所說的"三百幅"是實數，"五百卷"則是虛數。此後在一些評論家和著錄書作者中，總是在這兩個數字之間，憑己意定數。按周氏卒於1672年，他所說的"十年前"，最晚不應當晚於1662年，其時程正揆才五十九歲，他還有很長一段時間來從事繪畫創作，所以《江山臥遊圖》一定大大超過"三百幅"之數的。今故宮博物院收藏有他於1674年創作的《江山臥遊圖》一卷，其副標題是"其四百三十之五，甲寅春月"。直到臨死的1676年，他還創作有一卷《江山臥遊圖》，此卷今亦收藏在故宮博物院，沒有數字作副題。這說明在他極晚的晚年，創作精力仍然十分旺盛。由此看來，很有可能在

他的生前，是完成了這"五百卷"願望的。

三　《江山臥遊圖》的創作動機

程正揆並非半路出家的畫人。他在1649年所作的《山水册》中題跋說："筆貴高簡，予學畫四十年，得此數筆，資鈍手拙，豈力所能強到也歟？"⑥這一年他四十六歲，四十年前，正是他孩提時代，可見他學畫是很早的。但是我們看到他在明亡前的畫跡却很少。《十百齋書畫錄》著錄他仿黃公望所作的《江山勝覽圖》卷，創作於1644年明亡的前後，這是我們所知他較早的一件作品。入清以後他的作品突然多起來，創作精力特別充沛，其中《江山臥遊圖》五百卷，數字是很驚人的。這是爲甚麼？他爲甚麼要這樣幹？關於這，可以在他於1652年題在前一年創作的《江山臥遊圖·其七》卷上的⑦一段話中看出來："居長安者有三苦：無山水可玩；無書畫可購；無收藏家可藉。予因欲作《江山臥遊圖》百卷布施行世，以救馬上諸君之苦，約成三十餘卷，皆爲好事者持去，案頭偶存是幅，因題寄五公。君居山，而予以雲煙貽之，大似向江邊人送水，雖然，山窮水盡時若得是圖，未始不爲居山者開生面也，且以見予居長安功課如此。"名爲解救"三苦"，其實與政治的變化有關。

首先，程正揆作爲一個明王朝的舊官吏，投身到異族統治的新王朝裏再作官，這在他思想上不能不存在着矛盾。他在《再用前韻答沈三在夫》的詩中有句云："投身新雨露，滿眼舊江山"，正是這種矛盾心情的寫照。

其次，新王朝對於舊王朝的官吏，既是籠絡，又是猜疑的，再加上民族的隔閡，這使程正揆雖然身在朝廷，却有受到壓抑之感，時時提心吊膽。1653年他五十歲生日前寫的《將壽》詩中有句說："久客忘時節，餘生畏網羅"，"自無開口處，不是學維摩"。後來他回憶這段生活說："己丑以後，予往京師，十年如薑之處繭，逐作《江山臥遊圖》……"⑧，這纔說出了創作的眞正動因。

在這種思想指導下，他所創作的《江山臥遊圖》，主要表現出

他對山水和田園生活的嚮往。如前面提到的《江山臥遊圖・其七》，畫面上層巒疊嶂，水闊天空。一帶茂林秋樹，掩映着村莊田舍、廟宇樓臺。其間人物，或倚閣憑欄，遠眺白雲；或往來山徑，靜聽潺湲。整個畫面，就像一首田園詩，可謂他這時期的代表作品。

　　罷官後，程正揆常住南京，在他的朋友中就有很多的遺民，如他最要好最密切的朋友石谿和尚，就是一個民族思想十分強烈的人。此外，還有張怡、龔賢、程邃等。這些人的思想，對他起着一定的影響作用。他也就逐漸把自己歸入到遺民的行列中去了。

　　由於遺民思想，使他對自然山水的觀察與感受也帶上了遺民的色彩，並反映到他的山水畫作品中。王士禎在題他的山水畫詩中說：「琴中賀若誰能解，詩裏淵明仔細尋；古木蒼山數茅屋，青谿遺老歲寒心。」正說的是他在罷官以後所創作的山水畫主題。他自己在1659年創作的《江山臥遊圖》上題跋道：「戊戌春，予同公遠往白下（南京），作江行詩三十首。己亥冬復同歸楚，因作江行畫。公遠謂予江景不類，予曰：造化既落吾手，自應爲天地開生面，何必向剩水殘山覓活計哉！且滄海陵谷，等若蒼狗白雲，千年一瞬也，安知江山異日不遷代入我圖畫中耶？公遠笑而然之。」⑨這幾句話近乎戲謔，表面上看，是爲自己把江景畫得不同於眞實江景進行辯解，實際上包含着江山易主、今昔迥別的感愴，尤其是最後一句「安知江山異日不遷代入我圖畫中」，似乎是一語雙關，也許寄托着某種希望。這一段題跋也同時說明他山水畫創作的一個特點，他不是具體去描寫某一個地方的眞實風景，而是從眞山實水中得到感受後再創造。他爲甚麼不直接描寫有具體地名的山水，這有他自己的想法：「青谿道人作《江山臥遊圖》若干卷，所以補足跡之不及到，或山河阻隔，或時事乖違，或艱於資斧，或具無濟勝，勢不能遊，而恣情於筆墨，不必天下之有是境也。若夫輿圖所載，名山所記，實有是境，好遊者又無前數患，而兵火連仍，今昔迥別，山川城廓，舉目都非，煙草迷離，愴心特甚，有何托興，使人踟躕，故又集

75

《江山臥遊編》,六合雖遐,一覽可盡,風景如故,心目依然,不知天地之高厚,人事之治亂,此身之古今,穆王八極,何其隘也。"⑩這段話明白地說出了創作《江山臥遊圖》前後思想的變化。以前的創作是為了彌補因各種原因不能去遊覽真山水,所以創作出來的不必求它是否真有這個地方。而現時所以不去畫這些真山實水,是因為不忍再看到改朝換代後的舊江山。祇有表現出遠離人間的"異境",纔能求得不受時間、空間的限制,得到永恒的寧靜。所以在他所創作的《江山臥遊圖》的形象中,奇峯巍巍,怪石齒齒,幽壑杳冥,奔泉鳴濺,以及山花紅葉,枯樹孤松,組合成奇奧的境界。畫中人物,總是孤行寂寂,或策杖山麓,或獨立臨流,或傍崖垂釣。村莊則三間兩間茅屋,有如"十洲之室"。給人的感覺是蒼涼蕭瑟,超然世外。例如1674年創作的《江山臥遊圖》"甲寅歲第廿八卷"⑪,水墨不着色,畫中巉巖崒崔,遠岫遙橫,樹影蕭疏,茅檐倚側,而筆致蕭疏,墨氣枯淡,表現出一種寂寞荒寒的氣氛,這正是他晚年心境的寫照。

四 《江山臥遊圖》的幾種風貌

程正揆創作的《江山臥遊圖》,在筆墨風格上,變化多樣。大致可分為四種。

一種是用筆較細,較近乎文嘉的風格,這是他比較早一些時候的作品。

再一種,用筆粗獷奔放,雄健有力,近乎沈周。他曾臨仿過沈周的作品,體會沈的用筆說:"看石田畫,如看壯士舞劍,直斜飛側,無非劍者,祇是力大手熟爾。"⑫故他的畫,亦在"力大手熟"上狠下過功夫。姜宸英評論他,"石田去後,雲間畫派單行,專以姿韻取勝矣。此卷蒼茫遠勢,不減相城(沈周)風味,是百餘年所未有,其蕭然塵外之意可想也。"⑬就是評的他這一路風格的作品。

另一種取法倪雲林的用筆疏簡,而參以米家墨法。他自己曾經說:"鐵幹銀鈎老筆翻,力能從簡意能繁,臨風自許同倪瓚,入

骨誰評到董源。"⑭他的這種畫法,對查士標的畫風有直接的影響。程正揆曾有贈查士標"多君傾倒意"的詩句,而方亨咸說:"當今畫無匹青谿者,其疏處直逼古人,梅壑(查士標)愛之,是以近之,此寶晉齋中所以多東坡筆也。"⑮前面我們提到的《江山臥遊圖》"甲寅第廿八卷"即是這一風格的作品。

第四種,仿黃公望作風,這類作品最多,也最常見。他對黃公望很推崇,並進行過臨仿,所以他得黃公望的筆法為多。《圖繪寶鑒續纂》說他的畫以"仿大痴(黃公望)者為冠",雖未為允當,亦可說明情況之一斑。

以上幾種風格面貌,表明他是近法吳門遠追宋元的。但程正揆向古人學習,却與當時一部分畫家死守古人成法有所不同,他比較注重自己的創造和向自然學習。許多評論家都公認,他雖然出自董其昌的門下,而在董氏眾多的門人弟子中,在筆墨上他是唯一不受董其昌影響的人。如張庚說他"初師董華亭,得其指授,後則自出機軸,多禿筆,枯勁簡老,設色濃湛。"⑯曾熙也說:"青谿雖出華亭,而縱筆橫睨,以放誕自寫其胸次。"宋禹玉則說:"青谿老人畫,不涉華亭、太倉(王時敏、王鑒等)蹊徑,遊心宋元諸家,自以情性出之。"⑰都是說的他在山水畫創作上有他自己的創造,不是一般平庸的畫家。

這裏需要進一步說明,所謂"自出機軸"、"自寫其胸次"、"自以情性出之",並非憑空創造,而是有他深厚根基的。程正揆自己說過:"足跡盡天下名山,眼界盡古人神髓","方能下筆"⑱。前一句他強調了親身對自然山水觀察感受的重要,後一句則強調從傳統中吸取前人的創作經驗,使這二者結合,才能進行創作,這一總結無疑是非常正確的。他又說:"佳山好水,曾經寓目者,置之胸臆,五年、十年,千里、萬里,偶一觸動,狀態幻出,妙在若忘若憶,若合若離,如賦洛川,語言都贅,當日山水,未必如是,異日寧不如是,即不如是,如是自佳。"⑲這裏他正確地描述了對自然的直接觀察、長期的思想醞釀與偶然的靈感觸動的創作過程,

而強調了靈感的"契機"作用，說明他"自出機軸"並不是憑空而造的。秦祖永在《桐陰論畫》中指出："程侍郎筆情縱逸，風韻蕭然，眞士大夫筆。其畫理最精，故能造妙入神。"的確，程正揆在他一生辛勤地從事山水畫創作的同時，不斷地總結自己的經驗，對山水畫創作理論進行了探討，提出了不少有價值的獨到見解。這不但使他自己的作品能夠"造妙入神"，也對後人有所啓發。

(原載《故宮博物院藏寶錄》，上海文藝出版社，1986年)

注釋：

① 《周櫟園讀畫樓書畫集粹》程正揆畫山水封頁上龔賢的題跋。
② 笪重光：《江上畫跋》。
③ 見《香港中文大學中國文化研究所學報》8 卷 2 期《明遺民書畫研討會記錄》。
④ 《重刊康熙孝感縣志》"程正揆傳"。
⑤ 鄧實：《談藝錄》輯張怡致程正揆札。
⑥ 此册今藏故宮博物院。
⑦ 此卷亦藏故宮博物院。
⑧ 《青谿遺稿》卷二十四 "書臥遊卷後"。
⑨ 《青谿遺稿》卷二十四 "題江山臥遊圖"。
⑩ 同上卷二十七"雜著"。
⑪ 此卷今藏故宮博物院。所記 "甲寅歲第廿八卷"，當是指這一年內所創作的第廿八卷《江山臥遊圖》。他的副標題往往如此。如 "庚戌第二"，即是庚戌年創作的第二卷，其數字並非一順而下的。
⑫ 《青谿遺稿》卷二十四 "題沈石田畫册"。
⑬ 姜宸英：《湛園題跋》"題青谿老人江山臥遊圖"。
⑭ 《青谿遺稿》卷十六。
⑮ 方亨咸：《邵村畫識》。
⑯ 張庚：《國朝畫徵錄》"程正揆傳"。
⑰ 曾熙與宋禹玉的評語，均見1674年程正揆所作《江山臥遊圖》卷後題跋中。此卷今藏故宮博物院。
⑱ 《青谿遺稿》卷二十二 "題文伯仁人間異境圖"。
⑲ 《青谿遺稿》卷二十七 "雜著"。

王羲之臨鍾繇千字文

　　傳《王羲之臨鍾繇千字文帖》卷，是一件傳世有名的墨跡，爲歷代收藏家所寶重。原帖紙本，凡八接，紙質細膩光潔，古色古香，縱26.3釐米，橫322釐米，行書，共108行，計974字。字大小不一，小者釐米見方，大者倍之。帖前銜款“魏太尉鍾繇千字文右軍將軍王羲之奉敕書”，帖文開首“二儀日月，雲露嚴霜”八句，可句逗成韻，其後則辭語雜湊，不能克讀，結尾“謂語助者，焉哉乎也”。其文內容與世傳梁武帝命周興嗣所撰《千字文》迥異。

　　在這卷墨跡上，藏印累累，據此可知其流傳情況。卷後紙有“平海軍節度使”朱文大方印，《石渠寶笈續編》攷訂認爲是北宋附馬都尉李瑋的印。李瑋(一作煒)，字公炤，尚宋仁宗女兗國公主，曾做過建武(一作平海)軍節度使檢校太尉。此印渾厚古樸，係宋印無疑，如《石渠寶笈續編》攷訂確屬可靠，那麼李瑋應是此帖有跡可尋的第一個收藏者，此後便進入宋徽宗趙佶的宣和內府，現還保存着宣和舊裝的痕跡。前黃絹隔水剩有的“御書”葫蘆半印，前隔水騎縫處有雙龍圓印、“宣和”連珠印，後隔水上的騎縫壓角處有“政和”、“宣和”長方印，及後白宋覃紙中心的“內府圖書之印”九疊文大方印，均是“宣和裝”的印記。按“宣和裝”形式，在後黃絹隔水與後覃紙上應有“政和”一印，現因殘損已失，又原應有宋徽宗月白色絹籤，也已失，現在的金書“晉王羲之臨鍾繇書”籤題，大約是明人寫的。

　　後隔水上部有一“容齋”瓢印，《石渠寶笈續編》認爲是南宋洪邁的印記，恐非是，待攷。但此帖從宋徽宗內府流出之後，確經

79

該書未見，故無從查效。以後則先後有明・孫鳳《孫氏書畫抄》(僅存目)、明末吳其貞《書畫記》卷四、清・卞永譽《式古堂書畫彙攷》卷六、清・顧復《平生壯觀》卷一、清・高士奇《江村消夏錄》卷一及《江村書畫目》卷上、清・安岐《墨緣彙觀》卷上、清內府《石渠寶笈續編》、近代裴景福(伯謙)《壯陶閣書畫錄》等書著錄。又曾刻入明・王肯堂的《郁岡齋帖》及清內府《三希堂法帖》中，解放前有正書局曾影印出版。

據此可知《王羲之臨鍾繇千字文》一帖，由來已久，流傳有緒，在社會上有着廣泛的影響，那麼，它是否爲王羲之真跡呢？何以其文內容與周興嗣撰《千字文》迥異？

自宋、元以來，一直認爲此帖是王羲之真跡，但也不是沒有人提出懷疑，所以王肯堂在刻入《郁岡齋帖》時，針對在周興嗣之前不應有"千字文"這一觀點加按語說："觀此帖者，大有宋版大明律之疑。"但是他却也爲之辨解說："不知閣帖之首，已有章草千文，雖未必是漢章帝書，亦可證千文不始於梁人矣。米元章書家申韓，豈妄許可者，亦稱此帖筆力圓熟，定爲右軍書，臨池之工，得不矜重奉爲模範耶？"徐邦達先生攷訂認爲，所謂漢章帝章草千文，實係後世僞造，米芾所見的王羲之千字文，大概是集王羲之的字，王肯堂的辨解是以僞證僞，誤之又誤的。

首先定此帖是唐人所書的，是明末清初人吳其貞，他在《書畫記》中說："予初展卷，見其紙墨模糊，氣色暗黑，疑僞造，及細閱數行，見紙露本色，精神迥出，抑且古香襲鼻，方信真爲舊物，但未必右軍耳，爲唐人奚疑。"此論較爲接近真實。然而，高士奇在《江村書畫目》中云："神品，不可多得，"當然相信它是真跡，才以重價購之。安岐《墨緣滙觀》認爲"其文不克讀，蓋初未編次，逮後梁武始命周興嗣次韻耳。米海岳《寶章待訪錄》曾經記載。"他是相信了王肯堂的話。清代乾隆在帖後跋語中對此帖亦有所鑒定，他說："此卷托名鍾、王，故掇易其辭句，以別於周興嗣，蓋好事者爲之。其用筆結體，綽有內史矩矱，向以爲的係真跡,諦觀之，

南宋人藏，帖末有賈似道“秋壑圖書”大方印，又帖中有“封”字印爲證。一些著錄書認爲此帖曾經進入金內府，其根據是卷中有“明昌御覽”、“明昌寶玩”、“羣玉中秘”等金內府印記。但是，北宋滅亡後，金與南宋相隔絕，入金內府的書畫，不大可能流到南宋來。經徐邦達、啓功等專家鑒定，認爲金內府印均僞。卷後又有“端本”朱文大印一方，《石渠寶笈續編》認爲是元朝內府“端本堂”的印璽，證明此帖曾入元內府。但元代張晏亦有“端本堂”，前黃絹隔水上有“張氏珍玩”白文方印。“端本”一印，究屬元內府，還是他人，需要再攷。《石渠寶笈續編》認爲“張氏珍玩”一印是張霆發的，不知何據？可信爲元人印記的是“歐陽玄印”。歐陽玄，字原功，號圭齋，元延祐中登第，官至翰林學士承旨。

入明朝以後，此帖先後爲晉王朱棡(有印記五方)、楊士奇(有印記三方) 所有，後來便歸大收藏家項元汴(字京)收藏，卷中他的印記最多，計有22方，並有“荷”字編號。到清代爲高士奇所得，他在後紙題跋中說：“晉王右軍臨鍾太傅千文眞跡至寶。康熙丁卯(1687年)秋日購泰興季氏價八百兩。”高氏之後歸吳俊、安岐，然而很快又落到了乾隆皇帝的手中，卷中有乾隆內府印記十方，乾隆題跋三處。乾隆傳給嘉慶，有“嘉慶御覽之寶”橢圓印一方。後不知何種原因，此帖流出了清宮，較早有楊宜治的收藏印，後歸裴伯謙。裴氏跋云：“光緒壬寅(1902年，原誤筆作辛丑)八月歸裴氏壯陶閣，值已過季氏一倍矣。”裴氏之後有宋伯魯、馮恕(公度)、黃君直、廉南湖和吳紫英夫婦等觀款、印記，或爲他們收藏，或經他們過眼。今歸故宮博物院。此卷收藏印記，始自北宋，中歷南宋、元、明、清諸朝，直至現代，藏印多達一百五、六十方，蔚爲大觀，可謂是一部歷朝收藏家鑒藏的印錄，由此可知它在人們心目中的地位。

此卷在流傳過程中，亦屢見於著錄。最早是《宣和書譜》王羲之“行書”目中，列有“書魏鍾繇千文”，對照宣和印璽，應該指的就是此卷。按此卷曾爲賈似道收藏，疑《悅生古跡記》應有記載，但

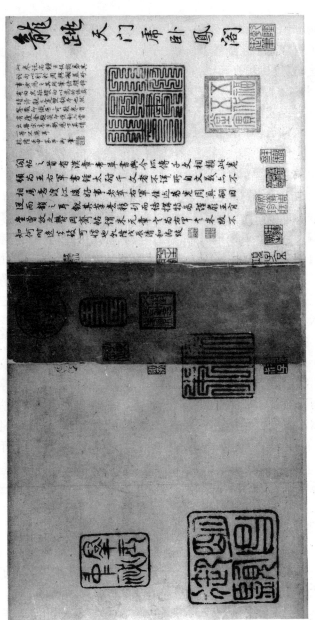

王羲之　臨鍾繇千字文

實雙鈎本也，然鑒藏印識，歷歷可數，卷首有瘦金題籤，即雙鈎，亦當出唐宋高手，斷爲下眞跡一等不爽耳。"弘曆對此帖眞僞的鑒定，是略具只眼的，但當裴景福以倍于高士奇的重價購得此帖之後，却推翻了乾隆的定案。《壯陶閣書畫錄》中說："右軍傳世墨跡，或十餘字，或數十字而止，此卷多至千餘言，而璽印完美，尤爲晉唐各名卷所無，凡北宋以來，秘府天章，文人秘笈，鑒賞印記備見於此，至於書法精妙，絕非唐人所能，而中多古體，人不盡識，如讀峋嶁碑，固宜領袖墨池，冠絕宇內。"他太泥古了，以至於把前人正確的意見也否定了。歐陽輔在《集古求眞》中再辨其僞，却又漏洞百出，十分無力。他說："題爲王右軍臨鍾繇書，與梁周興嗣編文詞迥異，惟末二句相同，其眞跡元世藏鮮於奉常家，明初始有刊本，後郁岡齋又刻之，三希堂帖中亦有此文，殆從眞跡摹刻。按此文爲唐初趙模集王右軍書所成，以繼周興嗣之作，明初尚見於宋金華集，不知何人改題爲王臨鍾書，郁岡齋與三希堂據以入石，沿誤至今，莫知爲趙模所集。夫漢魏時安有千字文之目哉，托之於鍾，適見其陋。"攷宋濂《宋學士文集》卷第十五有"題趙模千文後"云："左右內率府錄事參軍趙模集右軍行書千文，模在唐有能書名，嘗與韓政、諸葛貞、馮承素等奉敕臨摹蘭亭，逮今猶有存者，予於秘府頗見之，最喜其善用筆，而正鋒恒在畫中，所以度越諸人也歟？此本係鮮于奉常家藏者，神采尤沉著不露，可寶也。"很明顯，宋濂所說的趙模集王羲之行書《千字文》，不是這一卷《王羲之鍾繇千字文》，歐陽輔把它們混而爲一了。此卷的歷代收藏印中，也無鮮于樞的收藏印記，另外，此卷前銜款三行十八字，與帖本文"二儀日月"是一手所書，在同一張紙上，並非後人"改題"。至於趙模所集的王書《千字文》的內容，是否與此卷相同，宋濂的文集中未曾提到，而據徐邦達先生云，他曾見到過一古摹本，首句爲"天地玄黃"，那就更證明此卷非趙模所書了。歐陽輔僅根據刻本而下此錯誤判斷，是沒有看到過原跡之故。

爲了對這一名跡有一個準確的鑒定意見，1981年，故宮博物

院曾邀請啓功先生，及本院徐邦達、劉九庵、王以坤及有關人員，進行聯合鑒定，經對原跡仔細觀察，一致認爲是唐、宋間人所作，其字有的是雙鈎塡墨，有的是臨寫。或從傳世爲王羲之的墨跡及臨摹本如《蘭亭序》等中採摘，或從陳僧智永的《千字文》中摘採，有的則是自造。徐邦達先生說，王羲之祖父名正，父親名曠，所以在他的書牘中曾以"初月"代替正月，正是避家諱所致，而此帖中"正"、"政"、"曠"字，均未諱改。這不但有力地證明，此帖不但不是王羲之書，而且還證明，也不是都集的王羲之書。至此，關於此帖的眞僞可以下一結論了。而且它的內容，爲何與周興嗣編次的《千字文》不一致，那不過是作者弄的狡獪罷了。

　　《王羲之臨鍾繇千字文帖》，雖然經最後鑒定並非眞品，但它的文物歷史價值是不容懷疑的，我們可以這樣設想，假如此帖不能保存至今，那麼王羲之是否臨寫過鍾繇的《千字文》，將永遠是一個歷史疑案，那對我們今天研究這位書聖，更是增添了一層迷霧。另外，儘管此帖有雙鈎、臨寫的痕跡，因而行氣不貫，筆法欠缺自然，但就單個字體本身而言，它還是具有相當的藝術水平，否則就不會使那麼多的賞鑒家深信爲王羲之眞跡不疑。對它藝術水平的評論，如果說卞永譽說它"渾圓遒勁，筆力雄偉"，有着先入爲主之嫌的話，那麼吳其貞說它"書法藻麗，結體茂密"，乾隆說它"筆意精到，而結構特爲謹嚴"，則是在否定其爲眞跡之後下的評語。大體此帖在用筆結體上，嚴守矩矱而不逾於法，雍容大度而無小家氣，那是不錯的，對於我們今天從事書法藝術創作或初學書者來說，仍有一定的參攷藉鑒作用。

（原載《中國書法》總第 2 期，1983年 5 月）

唐人書黃巢起義記事墨跡

　　1977年4月，故宮博物院書畫組邀請有關專家清理、鑒定院藏古代寫經和敦煌石室流散出來的唐人卷子等殘片時，在一件唐人寫經殘片的背面，發現有唐人記載黃巢起義的墨跡。發生在唐代末年的黃巢起義，在我國歷史上是一次有深遠影響的農民革命運動。起義前後堅持達十一年之久，起義軍轉戰到十幾個省，於公元881年(唐廣明元年)攻克唐王朝的都城長安，並建立了農民革命政權——"大齊"，顯示了農民革命的巨大力量。但是，由於年代的久遠，更主要的是由於歷代封建統治者對農民革命的仇視，對農民革命文物進行摧毀，這一次規模巨大的農民革命運動到今天卻沒有留下多少實物資料，因而，這件記載黃巢起義的最早的唐人墨跡，就成為這次農民起義十分珍貴的歷史文物了。

　　墨跡的殘片為雙層白麻紙，高25.5釐米，殘存寬26.7釐米。正面抄寫的是《妙法蓮華經》中的"觀世音普門品"，殘剩從"觀世音菩薩言，仁者愍我等"的"世"字起，至"念彼觀音力，波浪不能沒"的"沒"字止一段。書法的風格，經專家們鑒定，認為是初唐人的手跡。背面倒過來緊靠右邊，有殘剩的一行未寫完的經文，在中間的主要部位，依次書寫了從唐高祖到唐僖宗十八個皇帝的廟號。在"僖宗皇帝"之下，緊接着書寫了下面一段十分重要的文字：

　　　　乾符歲在甲午七月黃巢於淮北起稱帝以尚讓為承(丞)相
　　　天下沸騰改元廣明元年歲在庚子矣

這段文字連同皇帝的廟號共計9行110字。字跡較潦草，與右邊殘

剩的一行經文的字跡，從風格上來相比，應是出自一人之手。估計這一件初唐時代的《妙法蓮華經》到晚唐時已經殘破了，這一段文字是後來利用了這個殘剩經卷寫下的。

在這一段簡略的文字裏，最值得我們注意的是關於黃巢起義的時間記載。在過去的歷史文獻中，黃巢起義都是附在王仙芝起義之後，含混地提出來的，沒有明確的紀年。就是王仙芝起義，也沒有一個準確的記載。如《舊唐書·僖宗紀》中記載王仙芝起義的最早時間和事跡是：

> （乾符）二年……五月，濮州賊首王仙芝，聚於長垣，其衆三千，剽掠閭井，進陷濮州……。

這可以理解爲王仙芝攻克濮州的時間，也可理解爲"聚於長垣"的起義時間。關於黃巢起義，《舊唐書·黃巢傳》中記載是：

> 乾符中，仍歲凶荒，人飢爲盜，河南尤甚。初，里人王仙芝、尙君長盜聚，起於濮陽，攻剽城邑，陷曹、濮及鄆州。……先是，君長弟讓以兄奉使見誅，率部衆入嵖岈山，黃巢、黃揆昆仲八人，率盜數千依讓。

根據這個說法，好像黃巢起義的時間離尙君長被殺害之前不久。同書《僖宗紀》中第一次出現黃巢之名，是在乾符四年三月：

> 是月，宛句賊黃巢聚衆萬人攻鄆州，陷之，逐節度使薛崇。

接下去在乾符五年二月說到了尙君長被害事：

> 仙芝令其大將尙君長、蔡溫玉奉表入朝，（宋）威乃斬君長、溫玉以徇。……尙君長弟讓爲黃巢黨，以兄遇害，乃大驅河南、山南之民，其衆十萬，大掠淮南，其鋒甚銳。

把同一《舊唐書》中的紀和傳對照起來看，在黃巢與尙讓的最初關係上，大相背謬，時間上錯亂不經，正如《資治通鑒》在"攷異"中所批評的，說它是"叙事顛錯不倫"。

那麼，《新唐書》的記載如何呢？關於王仙芝起義的最早事跡，在該書《僖宗紀》中說：

　　　　(乾符)二年……六月，濮州賊王仙芝、尚君長陷曹、濮
　　　二州。

這個記載，與《舊唐書》相比，在月份上推遲了一個月，但所攻克
的城池却多了一個曹州。關於黃巢起義，在同書《黃巢傳》中最初
的記載是：

　　　　乾符二年，濮名賊王仙芝亂長垣，有衆三千，殘曹、濮
　　　二州，俘萬人，勢逐張。……而巢喜亂，即與衆從八人，募得數
　　　千人以應仙芝。

《新唐書》的紀和傳比較一致，但是在時間概念上，仍然含混不清，
首先關於王仙芝"亂長垣"即最初起義，與"殘曹、濮二州"即起義
的發展，是發生在同一年呢，抑或前後二年呢？其次，關於黃巢
起義響應王仙芝，是在"亂長垣"之後呢，還是"殘曹、濮二州"之
後呢？上述材料都不能作出回答。《資治通鑒》編年叙事時採取了
較爲審慎的態度，將王仙芝起義的時間置於乾符元年的歲末，並
加"考異"以說明之。其記載是：

　　　　乾符元年……十二月……，是歲，濮州人王仙芝始聚數
　　　千，起於長垣。

"考異"的說明是：

　　　　《實錄》："二年五月，仙芝反於長垣。"按《續寶運錄》："濮
　　　州賊王仙芝自稱天補平均大將軍兼海內諸豪都統，傳檄諸道"，
　　　檄文末稱"乾符一年正月三日"[1]。則仙芝起義必在二年前，今
　　　置於歲末。

關於黃巢起義的時間，《資治通鑒》仍置於第二年：

　　　　(乾符)二年……六月，王仙芝及其黨尚君長陷濮州、曹
　　　州，衆至數萬。……冤句人黃巢亦聚衆應王仙芝。

這一王仙芝起義於乾符元年和黃巢於第二年五月起來響應的說法，
在宋人所著《平巢事跡考》中說得十分肯定，它說：

　　　　唐僖宗乾符元年，濮州人王仙芝作亂，聚衆數千人，起
　　　於長垣。二年五月，與其黨尚君長陷濮、曹州。冤句人黃巢，

聚衆應之。

> 王仙芝自甲午起，至乙未，巢應之，甲辰始伏誅，首尾
> 凡十年。

《平巢事跡考》的作者爲宋人，佚名，與黃巢起義的時代相去甚遠，書中也沒有說明根據何種文獻來確定這兩人的起義時間，它的語氣雖說得肯定，但其可靠程度，後人是不能確信無疑的。

關於王仙芝、黃巢起義的時間，韓國磐同志有過專文的考證②。王仙芝的起義時間，他說："按《通鑒》、《平巢事跡考》、《全唐文》和《唐大詔令》等參合起來看，可以判定起義在乾符元年，即公元874年"，"但是，……發生於何年何月呢？史料闕略，難以臆斷。"而"黃巢響應王仙芝，距王仙芝起義的時間不會過久，且有同時並起的可能，因此黃巢之起也同樣是在乾符元年。不過這只是初步的意見"。現在，這件記載黃巢起義的唐人墨跡的發現，可以證實這個"初步的意見"的判斷是正確的。並糾正和補充了從新、舊《唐書》到《資治通鑒》、《平巢事跡考》諸書的錯誤和不足，使我們確切地知道了黃巢起義較爲具體的時間，是在唐乾符元年(甲午，公元874年)的七月。

那麼，這個記載的可靠性如何呢？從墨跡上所寫的最末一個皇帝爲僖宗，之後再沒有寫出別的皇帝的廟號或年號來推斷，墨跡的書寫年代應當是在僖宗死後的昭宗在位期間。即最早不超過昭宗龍紀元年己酉(889年)，至遲也不會超過昭宗天祐元年甲子(904年)。這時，離黃巢起義之初只相隔十五至二十年。如果以黃巢進長安稱帝的那一年計算，僅僅只有八至十三年。從墨跡上書法風格相當老練這一點，我們假設書寫者當時年齡在三十歲左右的話，那麼他是親身經歷了黃巢起義的整個時代的。另外，墨跡在依次書寫唐代歷朝皇帝廟號時，却沒有肅宗之後德宗之前的"代宗皇帝"，這可能是書寫者憑記憶寫下的，故有此疏漏。這一疏漏，却從另一方面證明了，書寫者不是從它處抄錄，而後面有關黃巢起義的記載，正是出自書寫者的己意，對當時時事的記錄。以當

時人記當時事,當然要比後代人根據文獻來整理記事要眞切得多。

我們再從文獻來證明,這個記載也是十分可信的。從我們前面引用的諸書記載中,關於王仙芝起義於乾符元年是毫無疑問的,但是諸書都曾記載有這樣一件事實:

> (乾符三年一月,蘄州刺史裴渥)開城延仙芝及巢入城,置酒厚贈之,表陳其狀,詔以仙芝爲左神軍押牙,仙芝甚喜。巢大怒曰:"始者共立大誓,橫行天下,今獨取官而去,使此五千餘衆,安所歸乎?"因毆仙芝,傷首。其衆誼論不已,仙芝遂不受命。(《平巢事跡考》)

關於黃巢反對王仙芝這一投降活動,諸書所載雖然在時間和具體細節上稍有出入,但是記黃巢斥王仙芝的幾句話,却是一致的。從"始者共立大誓"中,可以透漏黃、王在起義之前,有過預先的謀劃和訂立過共同的盟約。這個盟約的主要內容,應就是推翻唐王朝。諸書還載黃巢與王仙芝因共同販賣私鹽早就相識的話,這種在起義之前訂立誓言和進行謀劃也是符合情理的。既然他們有過預先的誓約,而王仙芝又首先起義,那麼,黃巢起來響應,就不會離王仙芝起義的時間太遠。前面我們引用《資治通鑒·考異》中轉錄《續寶運錄》記載的王仙芝檄文末署爲"乾符一年正月三日"(即乙未的正月三日),那麼,王仙芝的起義之始,決不能在前一年(甲午)的年底,而要早得多。按這件墨跡所記爲"甲午七月",就合情合理了。

這裏,還應該值得提出來的是,這件墨迹雖然文字簡略,除了它的重要性、可靠性之外,在思想性上也是很值得我們注意的。墨迹書寫者在記錄黃巢起義這一歷史事件時,雖然沒有特別的頌讚之詞,但也沒有同一般封建統治階級文人那樣,把農民起義誣之爲"作亂",把農民革命隊伍咒罵爲"賊"、"盜"。從這幾句簡短的敘述語氣來看,書寫者對於黃巢的稱帝,使天下沸騰,並沒有敵視,甚至還有一種喜悅之情。聯繫到書寫者是處於社會下層的人民,或者是找不到出路的知識分子——爲和尙廟裏抄寫佛經的

經生，或者是和尚廟裏的低級和尚，至少他對黃巢所領導的這次大規模的革命運動是不反感的。

這件墨迹能夠保存到今天，是非常值得慶幸的。現在故宮博物院爲了使這件極其珍貴的歷史文物得到妥善的保存，經專家們研究和院內文物修復廠裱畫師傅的努力，已經將雙層白麻紙揭開，裝裱成册頁，使之能夠傳之永久。

<div align="right">（原載《文物》1978年第 5 期）</div>

註釋:

① 乾符改元在甲午年(874年)的十一月，故王仙芝檄文署款稱乙未年(875年)爲"乾符一年"。

② 韓國磐:《黃巢起義事迹考》,《厦門大學學報》(社會科學版) 1956年第 5 期。

中國傳統人物畫線描及其他

　　我國古代的人物畫，是以線描作爲主要造型手段的。從戰國時代開始，直至清代末年，有着無數優秀的人物畫家，創作出了難以統計的大量作品。隨着歷史時代的前進，畫家們代代相傳，繼承、創造，爲豐富祖國的文化藝術寶庫，競獻着自己的聰明才智。但是，儘管在作品風格和技巧上不斷地創造、發展，在創作的內容上不斷地更新、變化，而作爲人物畫造型主要手段線描這一基本形式，却始終不變。

　　今天，我們能見到的具有獨立意義的最早的單幅中國畫，是戰國墓葬中出土的帛畫。戰國帛畫，已經是相當成熟了的以線描爲基礎的人物畫，它是怎樣發展變化而形成的，這需要專門研究。然而，在它發展形成的過程中，旣奠定了線描這一民族繪畫的基本表現形式，同時也培養了中華民族對繪畫的特殊審美要求，這是毫無疑問的。形式的選擇，體現着一定的審美要求；形式的創造，又培養發展着審美的能力，它們之間，相互作用，促進發展，而成爲傳統。

　　從考古發掘中，我們還看到了戰國墓葬中出土的毛筆，它的形制，與現代中國毛筆基本一致。戰國帛畫的黑色線條，無疑是用毛筆蘸墨畫出來的。可以推測，毛筆的發明和墨的使用，要遠比戰國時代早得多。

　　毛筆，看起來似乎簡單，而使用時却很複雜的作畫工具，它錐狀的形體，最大長處是便於畫點和綫。墨，是一種十分純淨而

又富於變化的顏色，它黑色的素質，其特點是能囊括衆色並使毛筆蘸着它在行走時暢達不凝澀。兩千餘年來，中國繪畫在作畫的工具上，畫面的依托物有牆壁，有綾絹，有各式紙張，發展變化是很多的；顏色也有從簡單幾種到多種、由單純的單色到複雜的複合色等的演化；但是毛筆和墨這一基本工具却無多大變化。長期的使用毛筆和墨，是中國人物畫以綫描爲基本表現形式的形成、發展和民族審美的培養、提高的物質方面的因素。中國畫既離不開毛筆和墨這兩件基本的工具，那麼如何去發揮它們的長處和特點，也是我們在研究繼承中國人物畫綫描傳統中要注意到的。

中國畫十分重視筆墨，要繼承和發揚中國畫的優良傳統，也不能不講究筆墨。所謂筆墨，在中國古代人物畫中，即是筆與墨相結合所產生的綫條。筆墨、筆跡、綫，實際都是同一意思而不同的說法。中國繪畫的作畫程序，是先有形，後敷色，所以在傳統的觀念中，形與色是分開的。所謂"以形寫形，以色貌色"（南朝宋·宗炳《畫山水序》），"應物像形，隨類賦彩"（南朝齊·謝赫《古畫品錄》），都是將形與色分開而論的。這就是說，色彩，在中國古代繪畫中，並不擔負造型的任務，形主要靠綫來表現，而綫，則是筆與墨相結合的產物。筆墨關係到綫的表現能力，這是中國人物畫的造型基礎，同時也關係到綫的發展、變化和形式風格的創造。

首先明確筆墨——也就是綫在中國繪畫中造型的基礎作用和綫的審美價值的，是謝赫在《古畫品錄》中提出的"骨法用筆"。正因爲在傳統的觀念中，綫擔負着造型的任務，而色僅祇是形的依附，故而它有類於人體中的骨骼，起着整幅繪畫的支架作用。不用綫而用色來造型的繪畫，則稱之爲"沒骨法"，祇有在山水和花鳥畫中纔有。所以"骨法用筆"的第一層含意，是指它在中國畫中造型基礎作用。"骨法用筆"的第二層含義，是綫本身所具有的審美內容，這就是要求在運筆過程中所劃出來的綫條有一種風韻和內在力量，或可稱之爲"風骨"、"骨力"。謝赫在評論一些畫家時，

曾說到毛惠遠“筆力遒勁”，江僧寶“用筆骨梗”，劉紹祖“筆跡利落”，而批評劉頊“筆跡困弱”，丁光“筆跡輕羸”，都是從審美的角度對綫本身提出的贊揚或批評。“骨法用筆”在繪畫領域中，是祇有中國繪畫綫具有的特殊審美範疇。

綫條在繪畫作品中，之所以具有審美的價值，首先是它能夠表達客觀物象一定眞實的造型能力，純粹的不表現任何物象的綫，在繪畫作品中是不具有審美意義的。宗炳提出“以形寫形”，謝赫提出“應物象形”，就是要求繪畫的形象創造，要以客觀存在的物象爲依據，並表現出它一定的自然眞實。從戰國帛畫中，我們可以看到，畫家的形象創造，逐步在擺脫作爲器物裝飾的那種圖案化的造型，努力地追求他所描繪的對象的自然眞實感，尤其在人物上是如此。在沿着這一方向發展中，唐代吳道子的作品，創造了古代人物畫的最高峰。蘇軾說：“道子畫人物，如燈取影，逆來順往，旁見側出，橫斜平直，各相乘除，得自然之數，不差毫末。出新意於法度之中，寄妙理於豪放之外，所謂游刃餘地，運斤成風，蓋古今一人而已。”（《東坡集》“書吳道子畫後”）從這段記叙，使我們瞭解到，吳道子畫的人物，不但能準確地描繪出人體的各部比例，而且還能畫出人體的角度透視變化。吳道子的作品，我們今天雖然見不到其眞跡，但從與他同時代或稍後的其他唐代人物畫作品中，是可以相信能夠達到如蘇軾所說那樣水平的。

吳道子是通過怎樣具體的方法，去準確地把握住人體造型的，是否需要懂得一些人體解剖知識和進行裸體寫生？我們無從知道。但是中國古代畫家旣然重視以造化爲師，對於人體是必定要進行觀察的，雖然不直接面對裸體寫生，却也從裸體去掌握人體的各部比例及其運動規律。元代畫家王淵(字若水)“天曆(1328—1330年)中，畫集慶龍翔寺兩廡壁，時都下劉總管總其事。劉命若水於門首壁上作一鬼，其壁高三丈餘，難於着筆，因取紙連粘粉本以呈，劉曰：‘好則好矣，其如手足長短何。’若水不得其理，因具酒禮再拜求敎於劉，劉曰：‘子能不恥下問，吾當告焉，若先配定

96

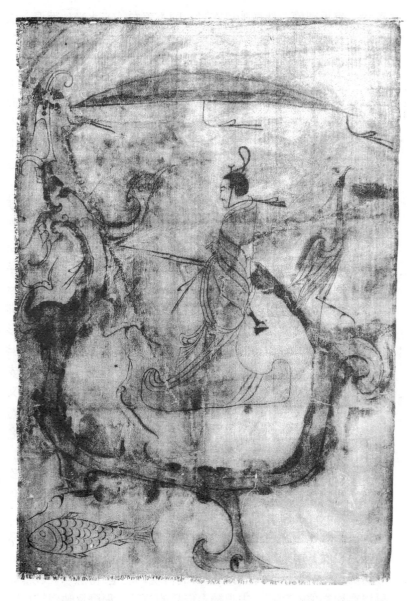

戰國帛畫　人物馭龍

尺寸，畫爲裸體，然後加以衣冠，則不差矣。'若水受敎而退，依法爲之，果善。"(陶宗儀《輟耕錄》)從這個故事中使我們知道，在中國古代畫家中，有一種先畫裸體再加衣冠的創作方法，祇是由於受到中國封建社會的思想束縛，極少見諸文字記載，而由畫工們口頭秘密傳授。現在我們不但能準確地掌握人體解剖知識，而且還能面對人體進行寫生研究，這對於把握人物造型是較之古人有利的條件。堅持"應物像形"，以表現客觀對象一定的眞實，不脫離開被描繪對象的基本形似，這應當是民族繪畫的優良傳統之一。

然而，綫的形體對於客觀物體自然眞實的表現是有一定限度的。嚴格地講，在客觀存在的物體本身上，是無所謂綫的。人們所看到的綫，實際都是面，即物體受光的作用，在明暗交界處面的轉折與交接。所以，綫，也就是人們的主觀視覺感受與客觀存在物體相結合的產物。中國繪畫的綫描形體結構，依據人們這一視覺感受眞實，既借助於光對物體綫的形體結構進行觀察，又排斥光的影響在物面上產生的陰影明暗而進行描繪。這樣的綫的形體結構，一方面是它能夠表現出客觀物體自然眞實的某些部分，但不是全部；另一方面在它中間還包含着人們對物體感覺的主觀成份。相對於物體的自然形態來說，綫的形體結構本身，是既似又不似，既客觀又主觀的。中國古代繪畫正是緊緊抓住了綫的形體結構這一特徵，而探索着自己的造型規律的。張彥遠在《歷代名畫記》中說到："夫陰陽陶蒸，萬象錯佈，玄化（"化"字應爲"牝"字之誤，玄牝，天地也）亡言，神工獨運，草木敷榮，不待丹碌之彩，雲雪飄揚，不待鉛粉而白，山不待空青而翠，鳳不待五色而綷，是故運墨而五色具，謂之得意。意在五色，則物象乖矣。"這一段話裏，張彥遠主旨論述的是單純的墨綫，對宇宙萬物的概括能力，而其中却提出了一個中國繪畫造型的重要問題，即綫的形體對萬物的反映，不是客觀眞實的再現，而是"得意"的表現。如果以客觀對象的"眞"，去求繪畫作品的"意"，那麼反映與被反映

98

兩者之間，就會互相違背。

　　與後來被廣泛使用的“意”不同，這裏的“意”，不是指畫中的主題、思想、情感等的表現，而是人們對客觀對象綫的形體結構在視覺感受上的主觀性的表現，是屬於如何描寫對象的造型問題。張彥遠在評論張僧繇和吳道子的綫描時說：“張、吳之妙，筆纔一二，像已應焉，離披點畫，時見缺落，此雖筆不周而意周也。”這個“意”，就完全講的是形象的塑造。當畫家運用綫來造型時，有意識地使筆墨有所不到，這在表面看來，形象是不完整的，然而畫家却通過筆墨所到之處，引導欣賞者自己去補充其缺落部分，而獲得的形象是完整的。這樣的造型手法，從畫家來說是“寫意”，從欣賞者來說是“會意”，而從繪畫反映自然來說，是“得意”。“意”是聯結畫家與欣賞者、主觀與客觀之間的紐帶。

　　“得意”的造型，不但無損於造型的完整，反而使形象更爲生動，也使綫的組織形式美和內在美更加充分得到發揮，增加藝術的感染力。中國古代繪畫的造型，由“缺筆”到“減筆”，再到“大寫意”的變化，正是循着“得意”的規律在發展變化，它使人們在視覺上的主觀感受，一步更比一步得到充分的表現，既師造化而不爲造化所役。

　　中國繪畫“得意”的造型，除了綫的形體結構之外，對於光、空間、體積的表現，也是“寫意”的。古代畫，特別是古代人物畫，從來不去描繪光的來源方向，既無陰影明暗的表現，也無投影和高光。畫家要描繪夜晚的景色，從不把畫面弄得很昏暗，例如顧閎中《韓熙載夜宴圖》、仇英《春夜宴桃李園圖》，畫面明亮，所有一切形象的塑造，都一一如白日間所見。畫家對夜晚的表現，都是通過對高燒的紅燭的描繪，去使欣賞者通過自己的生活經驗而“會意”到事件所發生的時間，這就是一種“寫意”的手法。空間和體積的表現，也不是綫描造型的特長，很多情況，也是通過“寫意”的手法而使欣賞者“會意”到這些感覺的。例如王翬等人的《康熙南巡圖》描繪康熙皇帝巡視大江，爲了表現長江，作者利用手卷的

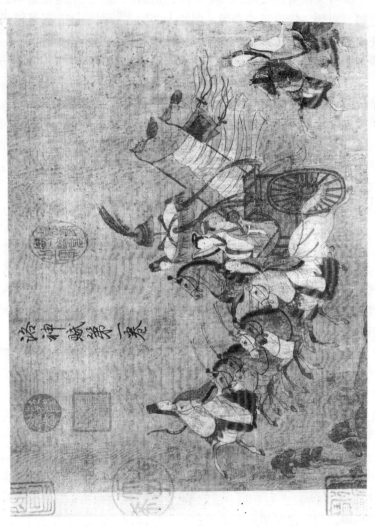

特點，把水紋縱深的視覺變化，顛倒過來橫着處理，先是近距離特寫：波濤洶湧，浪花飛濺；然後中距離取景：層波疊浪，汩汩滔滔；再從遠距離眺望：烟水相間，細浪如鱗，以至水天一色，橫無際涯。當欣賞者隨着畫卷的展開逐段欣賞時，自然而然地有一種越看越遠的感覺，長江的巨大、雄偉、壯觀、險要，從心底油然而生，比看實景還要有趣。作者的構思是巧妙的，巧妙之處，在於"寫意"，而不是實景的直接模仿寫生。顧愷之的《洛神賦圖》對空間的處理也是如此。當曹子健來到洛水岸邊，遙望遠處烟波中飄行的洛神，作者不是採用近大遠小的透視法去表現他們之間的距離，也沒有用顏色的層次遞減以表現縱深的變化，而是橫向排列，通過人物的顧盼關係描寫，使欣賞者"會意"到兩者之間的空間距離。

"寫意"的手法，"得意"的造型，"會意"的欣賞，體現着中國繪畫的審美趣味和要求，是值得我們深思的。

"得意"的造型，充分發揮了人們在視覺感受中想象力的主觀能動性，形象的創造，"外師造化"而不爲造化所役，這就使線在表現對象的同時，有"自我"表現的最大自由，充分顯示出筆情墨趣的形式美感。筆墨的形式美，在繪畫中雖然不能離開造型而獨立存在，但在審美的內容上，它確實有着相對的獨立性。正同於中國的書法藝術一樣，它不能離開文字，否則便成爲別種藝術，但書法藝術的審美內容，決不是文字本身所表示的內容。筆墨形式美感的講究，是爲了更好地創造形象和表現人物的精神，這在張彥遠那裏就是明確了的認識，他說："夫象物，必在於形似。形似，須全其骨氣，骨氣形似，皆本於立意而歸乎用筆。"這就是說，一幅畫的主題思想、形象創造，最終要通過筆墨來實現，所以不能不講究筆墨。筆墨的講究，就是從執筆、運筆、蘸墨、對水等方法中，去探討掌握綫條和墨色美的表現規律。

筆墨，在唐以前是不分開的，晚唐出現水墨畫以後，纔將筆法和墨法分開。荆浩《筆法記》中說："墨者，高低暈淡，品物淺深，

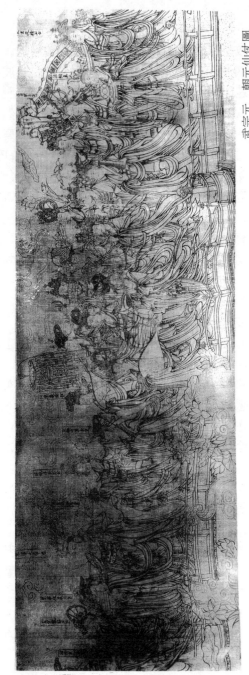

武宗元　朝元仙仗圖

文彩自然，似非因筆。"墨在中國畫中主要是用以勾綫的。但水墨畫中的墨，既擔負着造型又起着顏色的雙重作用，其造型部分，仍然由運筆來決定。荆浩用了一個"似"字，是很愼重的。

中國人物畫的綫條，在唐代以前是比較單純的。用筆上，中鋒圓轉，落筆、行筆、收筆，力量均匀，墨跡自始至終，粗細一致，所以"不可見其盼際"。然而，就在這種單純之中，畫家們却創造了多采的風格。有的柔和匀潔如春蠶吐出來的絲，有的瘦硬剛勁象彎曲盤着的鐵綫，其流暢自如象天上的雲彩，其輕盈婉轉如空中飛動的游絲，森嚴雄壯像戰士拿着的戟劍，緊勁梗直如演奏家手中的琴弦。儘管這些條綫，看來似無多大的變化，然而它給人們的美感享受是如此的豐富，從中體現着畫家多麽不同的風格。

最早注意到不同的畫家在用綫上有着不同的風格並加以總結的是張彦遠，在《歷代名畫記》中，他專有一章"論顧、陸、張、吳用筆"。說："顧愷之之跡，緊勁聯綿，循環超忽，調格逸易，風趨電疾，意存筆先，畫盡意在，所以全神氣也。""陸探微精利潤媚，新奇妙絕，名高宋代，時無等倫。""張僧繇點曳斫拂，依衛夫人筆陣圖，一點一劃，別是一巧，鈎戟利劍森森然。"吳道子"神假天造，英靈不窮。衆皆密於盼際，我則離披點畫，衆皆謹於像似，我則脫落其凡俗。彎弧挺刃，植柱構梁，不假界筆直尺，虬鬚雲鬢，數尺飛動，毛根出肉，力健有餘。"這四個畫家，是較早期的中國人物畫綫描大師，可惜陸探微、張僧繇的作品，早就不見其痕跡了。顧愷之的畫，從宋人的摹本中尙可見其端倪。他的《洛神賦圖》的綫條，秀潤柔勁，聯綿恰如"春蠶吐絲"。《列女仁智圖》的綫條，粗壯有力，圓渾流暢，有飛颺之勢。在顧愷之前，我們祇能看到如戰國、西漢的帛畫，以及漢代和晉魏的墓室壁畫，其綫條是質樸無文飾、粗獷而稚拙的，相對於它們，顧愷之的綫條，是經過了加工提煉和精製的，是一個很大的提高。

陸探微的畫，今天我們雖然見不到他的作品，但據張彦遠評

李公麟　五馬圖

價，他的綫條"新奇絕妙"，"新"在哪裏呢？據說他曾仿效王獻之的"一筆書"而創造了"一筆畫"。所謂"一筆書"即是"書體之勢，一筆而成，氣脈通連，隔行不斷"，"故行首之字，往往繼其前行"。我們知道，書法的文字是有筆順的，所以前一筆與後一筆之間，能夠作到筆雖絕而氣不斷，使一字之內，一篇之中，連成一個整體。那麼繪畫的綫條，是否也存在着筆順的規律呢？陸探微的"一筆畫"，恐怕就是要解決這樣的問題。元代肖像畫大家王繹在《寫像秘訣》中談到，在用淡墨打好面部輪廓之後，正式的勾綫着墨次序是："先蘭臺庭尉，次鼻準。鼻準既成，以之爲主。若山根高，取印堂一筆下來；如低，取眼堂邊一筆下來；或不高不低，在乎八九分中，則側邊一筆下來。次人中，次口，次眼堂，次眼，次眉，次額，次頰，次髮際，次耳，次髮，次頭，次打圈。打圈者，面部也。必宜如此。"王繹的這一程序，是校正輪廓的方法，同時也包含着嚴密的筆順規則。他的辦法，當然不是定規，筆順每一個畫家都有自己的習慣，無論從何着手都可以，吳道子就是"或自臂起，或從足先"的。再說一幅畫也不可能從頭至尾一順到底。儘管如此，但筆與筆之間是要有聯絡的，來與去，放與收，聯貫呼應，使之渾然一體，有一氣呵成之感。否則東一筆，西一筆，想一筆，畫一筆，筆斷，氣也斷，就會散漫無章，缺乏氣韻。荊浩《筆法記》中說："氣者，心隨筆運。取像不惑。""取像不惑"是在定粉本或打腹稿的時候，在把握輪廓的同時，要把如何用筆及筆順周密地考慮成熟，到落墨時就不再去考慮形象似與非及如何下筆了。有了這樣的先決條件，再加技巧熟練，下筆時大膽肯定，就能作到心裏想到哪裏，筆就隨到哪裏，其中輕重緩急，快慢高低，虛實起伏，抑揚頓挫，一一從筆端自然流出，就能產生節奏和韻律的美感。

　　吳道子的畫，我們今天見不到他的真跡，根據考古發掘出來的盛唐時代的墓室壁畫，以及同時期的佛教壁畫，我們祇能想象其規模與氣概，至於綫條的技巧，則不能以此爲準的，因爲綫條

有個人的風格，名家要高出衆工之上。張彥遠明確地說到他綫條不但異於衆工，也不同於其他名家，其突出的特點是不受形象的拘束，用筆率意活潑，所以用線中間，經常有意到筆不到的地方。文獻中記載吳道子作畫時"落筆風生"，蘇軾看到他的壁畫得到的感受是："當其下手風雨快，筆所未到氣已吞。"那綫條的遒勁雄壯、飛揚流動的美感，是可以想見的。《送子天王圖》可以作爲吳道子風格的傳派來欣賞。用筆輕重有按捺，筆與筆之間相連結處，氣脈貫通，近於蘭葉描。綫條勁健飛動，流暢飄洒，是很有韻味的。吳道子時代是否有蘭葉描，這是一個尚待研究的問題。如果這件作品不足以探討吳道子的具體綫描技術的話，那麼武宗元的《朝元仙仗圖》是更接近一些的。武宗元曾在廣愛寺見過吳道子的壁畫，進行過臨摹學習，所以他"筆法備曹、吳之妙。"《朝元仙仗圖》是壁畫的稿本，也是一幅完整的白描畫。綫條十分率意，流暢活潑，有"吳帶當風"遺意。下筆如"刀頭"，行筆中有輕重遲速的變化，較之《八十七神仙卷》有稍許差異，後者用筆力量較爲均勻，在整體佈局上，這兩件作品大體相同，但在局部的空間佈白上，前者疏密、虛實的處理更美。綫條組織的變化，是根據客觀對象而確立的，但是組織得好壞高低，其中存在着自身的美感規律，却是因人而異的。《朝元仙仗圖》人物衆多，綫條繁複，但是繁而不亂，疏密相間，虛實相生，錯落有致，關鍵在於線條的組織，既是根據對象，順乎自然，同時又加進了作者本人的許多理想，不受自然形體的約束。

從唐末經五代到北宋前期，是線描技術上的創新發展時期。一些畫家繼承着吳道子的風格，進行着大規模的道釋壁畫的創作，而另一些畫家則着重於筆墨的創新。對於線本身審美發展上的這一新動向，北宋郭若虛的《圖畫見聞誌》特別注意到了。郭若虛《圖畫見聞誌》是繼《歷代名畫記》而作的，但是他很少談到畫家的用筆，然而對一些用筆上有變化的畫家，却特別加以評論，如孫位"筆力狂怪"，趙光輔"筆鋒勁力，如刀頭燕尾"，石恪"筆畫縱逸，

不守規矩”，唐希雅“始學李後主金錯刀書，遂緣興入於畫，故爲竹木多顛掣之筆”，僧居寧“筆力勁俊，可謂希奇”，等等。用戰筆畫人物，《宣和畫譜》記載有周文矩“行筆瘦硬戰掣，有煜書法”。此外，郭若虛還觀察到了線條中有“毫鋒老硬”(評董羽)和“筆墨差嫩”(評梁忠信)的差異。從這一時期的實物來考察，山水畫中的皴法，用筆變化是很多的。而人物畫中傳爲韓滉實爲周文矩的《文苑圖》，可以看到“瘦硬戰掣”的效果。蘇州瑞光塔發現宋大中祥符六年《珍珠舍利塔寶幢》內含上的《四天王像》，衣紋用“蘭葉描”，是異於唐代佛教壁畫用線的。文獻與實物互相印證，線條的創新，已不是在單純的一種線條中求變化，而是從線條本身的形態上去創造不同的風格。

新的筆法的出現，反映了時代對筆墨本身審美要求的變化，這就需及時地總結經驗，探討它的表現規律。五代荊浩的《筆法記》就是應這一要求而誕生的。《筆法記》雖然說的是山水畫的用筆，但對於人物畫的線描也是適宜的。他說：“凡用筆有四勢，謂筋、肉、骨、氣”。“勢”，是從書法理論中借鑒來的，但在內容上不同。傳爲衞夫人的《筆陣圖》中說：“善筆力者多骨，不善筆力者多肉。多骨微肉謂之筋書，多肉微骨謂之墨豬。多力豐筋者聖，無力無筋者病。”荊浩的四勢是：“筆絕而不斷謂之筋，起伏成實謂之肉，生死剛正謂之骨，跡畫不敗謂之氣。”《筆陣圖》對用筆肥厚的“肉”是否定的，荊浩則肯定其同樣具有審美價值。同時荊浩在用筆中，不但注意到了有形的“筋、肉、骨”的審美，兩且還要求表現出屬於精神方面的“氣”的審美。在擴大對線的審美欣賞要求中，荊浩從正面認眞總結了新的用筆規律。

新的筆墨出現，同時也需要從反面去總結經驗，以認識筆墨的美醜。《圖畫見聞誌》中，專門有“論用筆得失”一章，他指出：“畫有三病，皆係用筆”。三病是：“一曰版，二曰刻，三曰結。版者，腕弱筆痴，全虧取與物狀，平扁不能圓渾也；刻者，筆跡顯露，用筆中凝，勾畫之際，妄生圭角也；結者，欲行不行，當散不散，以

地行不
識名和
蹤大以
高陽一
濁法盧
是張壺
仙宴罷
淋漓襟
袖尚模
糊習習

梁　楷　潑墨仙人圖

陳洪綬　麻姑獻壽

物凝碍，不能暢流也。"美和醜，是相對而存在的，知其醜，纔能識其美。"三病"即筆墨線條中的醜態，去其醜則存其美了。我們現在也面臨着一個筆墨創新的發展變化時期，從傳統中學習識別美醜，同時，對同代人的筆墨得失、美醜開展正常的評論，以認識新的美醜，這是很有必要的。

隨着"文人畫"的興起，對筆墨本身的審美趣味，更加得到重視。雖然"文人畫"的主要成就，在山水、花鳥畫方面，但對人物畫的線描所帶來的影響，是不容忽視的。首先，"文人畫"更加強調造型的"得意"特點，這使線有更加自由地"自我"表現的天地；其次，"文人畫"強調"士氣"或"書卷氣"的表現，其中很重要的一部分體現在用筆的書法趣味上；再次，"文人畫"促進了水墨畫法的發展，使人物畫從山水、花鳥畫中，吸收了破筆潑墨的技法，使線的形態更多變化。

宋代李公麟，是文人畫家中擅長於人物畫的佼佼者，他在促進人物畫中的白描畫方面，有着突出的貢獻。白描畫因爲沒有顏色的掩蓋遮飾，使線條無處可以藏拙。這就需要在線條本身上有過硬的功夫。李公麟的線描，在繼承顧愷之、吳道子單純的游絲或鐵線的描法基礎上，略加頓挫方折，把顧愷之的柔和、吳道子的雄壯綜合起來。因而他的線條之美，是柔中有剛、蘊藉含蓄的。無劍拔弩張之勢，有書生雅淡之氣。評者謂："其成染精致，俗工或可學焉，至率略簡易處，則終不近也。"（《宣和畫譜》）他的代表作品《五馬圖》，線條凝重簡煉，樸實蒼勁而素雅，可以看到他的功夫和修養。在線本身的內在美中，的確存在着畫家的修養與雅俗之分的。荊浩用筆"四勢"中的"骨"，就是要求在線中表現出"剛正"的內在美，它的反面是"媚"。媚是故作姿態、玩弄技巧，以嘩衆取寵。繪畫創作中，那種可以表演給人看的線條，就往往有這種毛病。繪畫能作表演，訣竅是筆墨掌握得嫻熟。記得沈尹默先生評明王鐸的書法詩有句說："却嫌太熟能傷雅，不羨精能王覺斯。"太熟，筆劃容易流於輕滑，不

能端庄自矜其重，儘管在行筆中故意緩慢，或用筆時故意抖動，或故意多加曲折，但總是一種故作姿態。李公麟一生，不知畫過多少作品，而且用功之勤，也非一般人可比。技巧可謂是極熟的了，《五馬圖》又是他晚年的作品，然而從用線中，却看不到那種嫻熟的痕跡，而是熟練中帶有生拙莊重的美感。在線條的內在美中，唯有個人的精神氣質和修養是裝做不出來的。

人物畫中的"減筆描"，是從"缺筆"發展而來的。"減筆"吸收水墨技法而成就了"潑墨人物"畫。傳爲北宋石恪的《二祖調心圖》，是用的減筆潑墨的方法，其非石恪所作，早爲專家們鑒定，不能以此爲據而認爲這一技法創於北宋。眞正在"減筆"和"潑墨"上對人物畫筆墨技巧作出新貢獻的是南宋的梁楷。他的六祖《截竹圖》和《破經圖》，線條簡潔洗煉，近於現代的速寫畫。運筆吸收行草書方法，"寫"的意味很濃烈，與他的簽名用筆是一致的，有着快利、勁挺的美感。他的《潑墨仙人》更加奇異，大片墨漬，濃淡乾濕十分得宜，用筆如風掃落葉，隨筆成趣，不拘形似。這是梁楷獨創的新法，是傳統筆墨審美中的一朵奇葩。但是梁楷的筆墨，也隱伏着一種缺點，那就是使用側鋒時、鋒芒顯露，難於圓渾厚實，快利却容易變爲流滑，隨筆成趣，過之則爲怪誕。這些在梁楷作品本身中是不太明顯的，但在他的傳派中就暴露無遺了。任何一個優秀的畫家，在他鮮明的個性和風格之中，往往包含着優點和缺點這兩重因素。在他本人的作品中，是不顯露的，但他的追隨者，爲模仿其風格，總要強調其特點部分，結果就把其缺點像放大鏡一樣放大了。僧牧溪（法常）是學梁楷的，其放誕處有過之，因而成爲俗態。《二祖調心圖》應是受牧溪影響的作品，也有同樣的毛病。明代院畫家和浙派、江夏派的一些畫家，他們追踪南宋馬、夏風格，亦有同樣現象。在線描人物畫上，他們的技巧是熟練的，隨意揮灑，活潑輕快，是其優點。但是鋒芒顯露而少含蓄，放縱而欠沉着，缺乏韻味，就是其不足了。明代的一些文人畫家，反對他們的這些缺點，但是他們自己的人物畫作品，却又失之纖弱，

111

缺少氣概。只有到明末清初陳洪綬的出現，纔把線描技術，再向前推進一步。

陳洪綬的線條，是在繼承李公麟的基礎上的新發展。雖然他仍然使用的是單純的鐵線或游絲描，在線條本身的形態上未有異於前代的地方，然而在單純中表現個性、創造風格，却有他獨到之處。他突出的特點是線條在轉折中，不大出現方折和稜角，筆跡利落瘦勁，內含着一種彈性的力量。在線的組織上，更加擺脫自然形體的束縛，完全服務於表現自己的審美理想。他的形象創造，是非常誇張的，這種誇張，不是"變形"。顧名思義，"變形"就是要改變對象的形體以表達作者本人某種感情和理想，如馬蒂斯和畢加索的某些人物畫，五官位置，可以顛三倒四，胳臂大腿，可以任意安裝。這種造型手法在中國傳統人物畫中是找不到的，但誇張的手法，却是其特點。陳洪綬的人物，軀幹偉岸，面形奇異，是傳統造型"得意"特點的發展，它不離開對象的基本形似，但不拘於形似。在人物衣紋線條的處理中，他善於從人體活動的關鍵部位着手，順應自然紋理，加以大膽的誇張，重新組織，祇表達某種感覺，不受自然變化的約束，具有某種裝飾和圖案化的效果。因而他的線條，瑰瑰奇奇，表現出他胸中的奇氣。

陳洪綬之後的清代人物畫線描，總的趨向是愈來愈纖弱，尤其乾隆、嘉道間，線條與造型的感覺相一致，纖細柔媚，呈現出病態，直到清末"三任"出現，人物畫纔重新振作起來。任熊繼承了陳洪綬的筆法特點，線條奇異而有力量，其《麻姑獻壽圖》，線條剛勁如屈鐵，甚是壯偉。任頤的線條，勾勒遒勁，有時與潑墨同時並用，輕快活潑，格調清新。"三任"的人物畫，可以說是舊時代的結束，同時也是一個新時代的開始。

中國人物畫線描技法的發展中，前人曾經根據其筆跡的形態和美感上的特點，歸納爲"古今描法十八等"，亦稱"人物十八描"。"十八描"對於瞭解傳統人物畫線描多種多樣的用筆特點，是有參攷價值的，但如果作爲程式，則是不適宜的。"十八描"主要是人

物的衣紋勾勒。作爲衣冠服飾，它的時代變異很大，質料也各不相同。而各種描法却不是從服飾的特點與質地去總結概括的，這一點與山水畫中的各種山石的皴法還不同。山石的皴法可以直接拿來運用，而人物的描法，則不能如此。事實上，在古代也沒有哪一位畫家，是恪守着一定的描法的，都是隨着自己的習慣和審美的觀點，靈活地運用手中之筆。

爲了使筆過之後留下的痕跡，具有美感的要求，古代的畫家是非常注重向書法學習和借鑒的。“書、畫用筆同法”，“善書必能善畫，善畫必能善書”，說明它們之間密切關係。但是，繪畫如何向書法的用筆借鑒，在古代畫家那裏認識是不一致的，各人所取也不盡相同。陸探微仿王獻之“一筆書”而創“一筆畫”，是在筆與筆之間的聯繫方面吸收書法用筆的方法。張僧繇“點曳斫拂，依衛夫人筆陣圖，一點一畫，別是一巧，鈎戟利劍森森然。”是從用筆表現內在的力量方面向書法學習。吳道子曾經“授筆法於張旭”，看來是從整個精神氣質方面，從張旭的草書中吸取營養。以上例子代表唐以前的畫家採擷書法用筆方法入於畫法所作的努力。這種情況到元代時有所變化，趙孟頫認爲“石如飛白木如籀，寫竹還應八法通。若也有人能會此，須知書畫本來同。”柯九思將此擴而大之認爲：“寫竹幹用篆法，枝用草書法，寫葉用八分法，或用魯公撇法，水石用折釵股、屋漏痕之遺意。”他們是從各種書體的用筆特點和產生的筆跡效果方面，去與繪畫中各種形象創造時用筆特點，進行類比，而得出“書畫用筆同法”的結論。這種理解是機械的，尤其在人物畫中，就更爲不適宜。故此，明代的唐寅，又進一步加以概括，提出“工畫如楷書，寫意如草聖，不過執筆轉腕靈妙耳，世之善書者多善畫，由其轉腕用筆之不滯也。”他着重於基本功，從執筆運腕上找它們的共同性，把學書作爲學畫的基礎來鍛鍊，這點是可取的。清末吳昌碩等人是從書法用筆形態美方面來吸收入畫。所謂“金石味”，是以篆書筆法來畫任何形象，要求用筆具有圓渾、凝澀、內向、蒼古等美感，較之前人又有所進

步，但不論對象，一概以篆籀奇字筆法入於畫法，是值得再討論的。總之，由於中國的文字，最初從象形中發明，最後終於擺脫了形象的束縛，完全演化成爲符號。它之成爲藝術，是純粹的線的藝術。中國字的間架結構，相當於一幅畫的構圖佈局，它的筆墨的排列組合，存在着美的規律和原則，它的筆跡本身，更爲講究內在美的表現。有豐富的理論和實踐的經驗。筆墨在繪畫中有着相對獨立的審美內容，它們的共同之處，不唯工具的相同而已。如何從書法的用筆中吸取適當的方法，來提高繪畫的筆墨審美趣味，仍然是我們今天有待於探索的問題。

中國古代繪畫造型的"得意"特點，與筆墨本身審美內容的相對獨立性，是造成中國繪畫在表現"神"的問題上意見分歧、看法理解不一致的關鍵。"得意"的"意"，原來是指的造型的完整性，但後來卻擴大引申爲畫面所表達的思想內容，因而"意"也就是"神"。筆墨本身的美感，有人也把它當作"神"，如董其昌、陳繼儒等人提倡的"筆墨神韻"，就是以筆墨來代替"神"的。董說王維以前山水畫"神情傳寫，猶隔一塵"，原因是他認爲王維以前的山水畫沒有皴法和渲染，這無異是說筆墨就是"神"。孔衍栻在《石村畫訣》取神章中更說："筆致縹渺，全在煙雲，乃聯貫樹石，合爲一處者，畫之精神在焉。山水樹石，實筆也；雲煙，虛筆也，以虛運實，實者亦虛，通幅皆有靈氣。"這是把筆墨效果當作"神"來表現的具體化。由於這種種的理解的不同，所以我們有必要對造型、筆墨與神的關係進行探討。

最早在中國繪畫中提出形與神的問題的是顧愷之。他針對人物畫的創作曾說到要"以形寫神"，並總結出"傳神寫照，正在阿堵中"的經驗。作爲表述形與神的關係，"以形寫神"的命題，無疑是千古不易的。但是，應當通過怎樣的形象塑造，纔能使神產生並完備，他沒有作進一步的詳細論證。謝赫的"應物像形"是主張摹擬自然的，以追求表現對象的一定自然眞實感，來達到"氣韻生動"。然而，當他在具體攷察評述一些畫家和作品時，卻發現了

114

任伯年 高邕之像

115

"別體之妙"（遽道愍、章繼伯）。所謂"別體"，就是不同於一般摹擬自然眞實的作品。其表現特點是"略於形色，頗得神氣"（晉明帝）。同時他還發現另一種作品，"纖細過度，翻更失眞"（劉頊）。"纖細過度"正是謹小愼微地追求表現對象的自然眞實，而藝術效果恰恰相反。張彥遠是堅決主張"形似"的，他認爲"像物必在於形似"，"以氣韻求其畫，則形似在其間。"就是說，繪畫的形象創造，最起碼的是要"形似"，然後纔談得上"氣韻"。能夠作到有"氣韻"的作品，必定是"形似"的作品。但他也承認有"別體"，說："古之畫，或能移（"移"字疑"遺"字之訛）其形似，而尙其骨氣。以形似之外求其畫，此難可以與俗人道也。"張彥遠承認"別體"，却未能得到很好的解釋。

謝赫和張彥遠的主張是明確的，但他們並未以自己的主張去否定另一類作品，這說明從實際出發攷察的結果是："形似"與"神氣"之間，不是必然的聯繫。"形似"的作品，可以傳神，也可能不傳神。傳神的作品，可以是形似，也可能是形不似。因此，在以後的中國畫論中，關於神形的討論，就發生了意見分歧。基本上分爲兩大派，主張"形似"派和主張"遺其形似派"。例如蘇軾針對白居易所說的"畫無常工，以似爲工，學無常師，以眞爲師。"提出"論畫以形似，見與兒童鄰。作詩必此詩，定知非詩人。"晁說之又針對蘇軾說："畫寫物外形，要物形不改。詩傳畫外意，貴有畫中態。"這樣反復爭論多年，直至清代，惲壽平說："不求形似，正是潛移造化而與天游，近人祇求形似，愈似所以愈離。"而鄒一桂則說："形之不全，神將安附？"沈宗騫也說："形無纖微之失，則神當自來矣。"問題始終沒有得到統一的解決，根源就在於中國繪畫"得意"的造型特點，給各派意見提供了各取所需的實據，此外，對神的內容理解也並不一致。

顧愷之最先提出的神，原意是專指人物畫的。他要求繪畫的人物塑造，要表現出對象一定的性格、才華、卓識以及特殊情況下的特殊表情等。所以他認爲"凡畫人最難，次山水，次狗馬、檯

榭一定器耳，難成而易好，不待遷想妙得也。"他的這個觀點，完全為張彥遠所接受，並加以發揮解釋說："鬼神人物，有生動之可狀，須神韻而後全"，"至於樓閣、樹石、車輿、器物，無生動之可狀，無氣韻之可侔，直要位置向背而已。"顯然，他們所理解的神——氣韻生動，即是畫中人物自身的精神狀態，所以除人以外，別的就無"神"可傳了。

隨着山水、花鳥畫的發展成熟，特別是"文人畫"的興起，到了宋代，對神的理解就起了變化。董逌在《廣川畫跋》中說："大抵畫以得形似為難，而人物則又以神明為勝。物各有神明也，但患未知求於此耳。"鄧椿在《畫繼》中也說："畫之為用大矣，盈天地之間者萬物，悉皆含毫運思，曲盡其態，而所以能曲盡者，止一法也。一者何也？曰：傳神而已矣。世徒知人之有神，而不知物之有神，此(郭)若虛深鄙衆工，謂雖曰畫而非畫者，蓋止能傳其形不能傳其神也。故畫法以氣韻生動為第一，而若虛獨歸於軒冕岩穴有以哉。"山水樹石、花草禽獸、宮室器用等萬物，本身是沒有精神思想活動的，而董逌、鄧椿等人卻宣稱"物各有神明"，那麼，它們的神是甚麼呢？《宣和畫譜》"花鳥叙論"中談到："詩人六義，多識於鳥獸草木之名，而律曆四時，亦記其榮枯語默之候。所以繪事之妙，多寓興於此，與詩人相表裏焉。故花之於牡丹芍藥，禽之於鸞鳳孔翠，必使之富貴。而松梅竹菊，鷗鷺雁鶩，必見之幽閑。至於鶴之軒昂，鷹隼之擊搏，楊柳梧桐之扶疎風流，喬松古柏之歲寒磊落，展張於圖繪，有以興起人之意者，率能奪造化而移精神，遐想若登臨覽物之有得也。"作者所列這些鳥獸草木所體現的精神，都是按照社會中不同身份地位的人來進行分類的，所謂"富貴"、"幽閑"、"軒昂"、"擊搏"、"風流"、"磊落"等等，都是祇有人纔有的精神儀態。所以，"物各有神明"，實則是人的"神明"的物化，換句哲學語言來說，就是"人的本質對象化"。

既然顧愷之、張彥遠等所說的"神"，是指人物的精神，董逌、鄧椿等所說的"物各有神明"的"神"，也是指人的精神，那麼，他

們之間又有甚麼差別呢？有的，他們之間不但有差別，而且有根本的差別。差別在於，顧、張所說的神，是屬於被描繪對象本身的，是客觀的；而董、鄧所說的神，則是描繪者自己的，是主觀。對於這兩種神，我們可暫時強爲名曰："客觀神"與"主觀神"，以示差別。在繪畫的理論探討上，從認識描繪"客觀神"，到認識描繪"主觀神"，是一個很大的進步。

"客觀神"的表現，在人物畫中包括實有的人物，如肖像畫和具有肖像性質的主題人物畫；也包括虛構的人物，如一般的人物創作畫。實有人物，有他自身的精神，是客觀存在的。虛構的人物，儘管是畫家的主觀創作，但他不是憑空臆造，而是對實有人物的集中、概括、加工、提煉，仍然是屬於客觀存在的。除人物之外，樹木花草，鳥獸蟲魚，是不存在"客觀神"的。但是這些生物，雖然不具有思想，却有生命，或榮或枯，或生或死，倒也是客觀存在的，不以人們的意志爲轉移，當人們見到它，能夠引起一種情緒的波動，繪畫抓住這一生命的特徵而加以表現，就使它們獲得了神，我們也可以把它歸納到屬於"客觀神"的表現中去。同樣，自然界中那些無生命之物，如崗巒的起伏，波濤的翻滾，煙雲的變化，雨雪的飄蕭，等等，雖無生命，但却充滿着內在的矛盾運動，同樣給人們帶來心情激蕩，繪畫的描寫，也可以歸之於"客觀神"的表現。

"主觀神"是不屬於被描繪對象本身所有的，而是人的感情的物化，在山水、花鳥畫創作中，這是常見的，所謂"象徵"、"寓意"、"人格化"等等表現手段，就是將人們自己的神，附加到對象的身上去。牡丹、芍藥，本無所謂富貴，松梅竹菊，亦無所謂幽閑，都是人們按照其生態的某些特點，與人類社會的某些人的生活特徵，發生了感想的聯繫而產生出來的。山水、花鳥畫中"主觀神"的表現是顯而易見的。那麼人物畫是否也有"主觀神"的表現呢？當然是有的。山水、花鳥畫的"主觀神"表現是"藉景抒情"和"藉物抒情"。既然景和物可以"藉"，人也同屬於物質世界，也是可以"藉"

的。不但虛構的人物可以"藉"，就是實有的人物也同樣可以"藉"。前者如梁楷的《潑墨仙人》，所要表現的不是"仙人"本身有何思想性情，而是作者自己的某種情緒的表現。後者如某些畫家筆下的歷史名人，如藉屈原表白自己的忠君愛國思想，藉陶潛寄托着高雅脫俗的情懷，藉李白以示風流瀟灑的性格，藉米芾以表現玩世不恭的態度，如此等等，在畫家們的筆下，這些實有人物，也同梅蘭竹菊一樣，象徵和表達某種特定的思想內容，其意不在這些人物的本身，實在算不得肖像畫。

在繪畫作品中，正由於存在着主、客觀不同的神的表現，故而在形和筆墨的要求上有所不同。一般地說，強調表現"客觀神"的，則大都主張形似，筆墨要求工整；強調表現"主觀神"的，則大都主張"遺其形似"，用筆要求瀟灑。在明、清"文人畫"廣為流行之際，很多畫家和批評家，對於一般的繪畫，都以為應當"遺其形似"，唯獨在人物肖像畫上則不然，沈宗騫說："作他畫，或有宜於放筆而為之者，獨於傳神（肖像創作），雖刻刻收斂，尚慮有溢於本位者。"這是因為在傳統的肖像畫中，表現"客觀神"的目的是明確的。這中間也有例外，那就是"揚州八怪"之一的金農，他的肖像畫創作不求形似，採用類似漫畫的誇張手法，以表達自己的主觀感情，是很大膽的突破和創新。但是，由於他僅限於"自畫像"的創作，這一大膽的嘗試，沒能引起社會的足夠注意。

繪畫中"主觀神"和"客觀神"的表現，有時界線分明，而有時又難於區別，也因畫家的主張而異。倪雲林畫竹以"聊寫胸中逸氣"，他不管畫的是像蘆，還是像麻，這是強烈要求表現"主觀神"。而石濤說："山川使予代山川而言也"，"山川與予神遇而跡化也"，是要求將"主觀神"與"客觀神"在畫面中統一起來。山水、花鳥畫是如此，人物畫亦如此。

中國傳統的繪畫，從具體的描繪程序來講，是由線（筆墨）構成形象，由形象而傳達出人們的思想感情，所以它是"以形寫神"的。但是如果我們從創作構思到具體完成的全過程來看，祇有先

確定了它表現何種"神"的傾向性之後，再來決定採取甚麼樣的造型和筆墨，纔能使形、筆墨、神達到完美的統一，創造出最理想的藝術境界，那它就是"以神寫形"的了。

"寫意"、"得意"和"會意"，體現着傳統繪畫的審美趣味。形、筆墨、神的完美統一，則是傳統繪畫的審美理想追求。"以形寫神"與"以神寫形"之不可偏廢，應當是傳統繪畫完整的優秀傳統。

（原載《中國傳統綫描人物畫》，湖南美術出版社1982年版）

論晚明繪畫

明嘉靖三十八年（1559年），吳門畫派旗手文徵明以九十歲高齡逝世於蘇州。在此前五年，明嘉靖三十四年（1555年），另一畫壇領袖式人物董其昌誕生於華亭。這兩位人物的一死一生，意味着在明代畫史上，吳門衰落，松江崛起。

董其昌正式步入畫壇，是在明神宗萬曆年間，至明思宗崇禎九年(1636年)他逝世前而達到頂峯。本卷所收集的作品，都是與董其昌同時代的或稍前的畫家佳作。如果從萬曆元年(1573年)算起,至明崇禎十七年明亡爲止，共有七十一年。

這是一個危機四伏、動盪不安、天翻地覆的時代。明朝自太祖朱元璋1368年建立以來,歷經二百餘年而至神宗朱翊鈞即位時，統治集團日益腐朽，內部矛盾重重。土地兼併，剝削加劇，災荒頻仍，農民不斷地武裝反抗，鬥爭烽火彼伏此起。首輔張居正試圖改革，以挽救帝國大廈的傾覆,隨着他的去逝改革遭到失敗,從此皇帝便不早朝，大權常被宦官們把持。天啓年間，宦官魏忠賢專權，內外勾結，遍置黨羽，殺戮異己，鎮壓人民,心狠手毒。內閣官僚中，派系林立，互相傾軋，東林黨曾盛極一時，後遭魏忠賢的閹黨排斥，慘遭殘酷的殺害和禁錮。與此同時，邊境不寧，東北地區的滿清勢力日益強大，窺視中原。到崇禎朱由檢即位時,儘管魏忠賢被除，而黨爭不息，朝政日非，明王朝終於在李自成所領導的農民革命風暴中覆亡,而最後國家政權却爲滿清貴族所得。當時的畫家就是在這樣一個歷史背景中生活和從事創作的。繪畫

的發展儘管有自身規律，但不能超出於人類社會，不能不受到時代的影響。

由於明季國力衰微，財政日益枯竭，宮廷已無興趣和力量來支持畫家創作。明代前期和中期，宮廷曾徵召或選拔職業畫家，從宣德到弘治（1426—1505年），宮廷繪畫曾經盛極一時，涌現出一批卓有成就的畫家和優秀作品，在中國繪畫史上寫上重要的一頁。既然朝廷自顧不暇，宮廷繪畫走向衰微就成必然之勢。萬曆之後，宮廷畫家及其繪畫創作雖然還存在，但在畫史上已不值一書了。

時代造就了一大批有閒文人，促使了文人繪畫的高漲和文人畫家的職業化。所謂文人畫，宋代蘇軾稱為"士夫畫"。士大夫在必修書法中掌握了書法藝術，而書法與繪畫所使用的是同一工具，在筆法上有着共通性，遂使士大夫們對繪畫產生了興趣。最初文人畫的創作目的，僅是士大夫們自己適意而已，並不是為社會提供服務的，當他們的作品得到社會的承認，並具有收藏價值之後，文人畫家也就朝着職業化的道路邁步了。"士大夫"本是一種官稱，在封建社會裏"學而優則仕"，讀書人都走着科舉的道路以求名利，逐漸使"士大夫"和"文人"演變成同義詞了。既要謀官、做官，又要作畫家，是很難兩全的。祇有在兩者兼而能得中找尋着道路，而祇有"隱士"纔具備既作文人又作畫家的時間和條件。

明代萬曆以後，朝綱不振，政治黑暗，使許多的士子失去了對朝廷的信心，而不願走謀官的道路。宦官的專權與官吏的矛盾，閣臣內部的互相傾軋，又使一大批已經出仕的文人，或被排擠出官場，或自求引退，這樣在社會上"閒置"的文人越來越多。明末"結社"的風氣盛行，正是有了衆多的"閒置"文人纔得以形成。文人畫在此時能得以迅速的擴展，隊伍能得到壯大，也是由於有了這些"閒置"文人之所至。如果說職業畫家在明代中期還有一席之地的話，那麼到了明代晚期，在失去宮廷的支持之後，所面對的是這樣一支壯大了的職業化了的文人畫家隊伍，它不能不退居次

要地位了。

晚明畫壇，可以說是文人畫家的天下，畫壇領袖歷史地落到了董其昌的身上。

董其昌出生地華亭，在明代為松江府治所，是中後期新興起來的商業、手工業重鎮，萬曆時人口達二十萬，以出產棉布、綾布而馳名全國，當時有"買不盡松江布"的諺語流行，故有"衣被天下"之稱。松江也是人文薈萃之地，元代畫家曹知白、張中是松江人，任仁發曾葬於此地。楊維禎在此講學，黃公望、倪瓚、王蒙、馬琬等大家也都來此居住過。董其昌曾談到："高彥敬（克恭）尚書載吾松上海誌，元末避兵，子孫世居海上，余曾祖母則尚書之玄孫女也。……余好為山水小景，似亦有因。"（《畫旨》）松江因地處海隅，元末戰亂時是一塊比較平靜的地方，很多文化人來此避難，而給地方文化帶來了影響。松江人何良俊也說："吾松文物之盛，亦有自也，蓋由蘇州為張士誠所據，浙西諸郡皆為戰場，而吾松稍僻，峯泖之間以及海上皆可避兵，故四方名流薈萃於此，薰陶漸染之功為最也。"（《四友齋叢說》）入明以後，沈度、沈粲、張弼等，都是松江人而以書法名於世。繪畫方面，在董其昌之前，莫是龍、顧正誼、孫克弘，已卓然成家而矚目於世。

莫氏為松江顯族。莫是龍父親如忠官至浙江布政使，長於詩文，復精賞鑒收藏。莫是龍（？　年—1587年）字雲卿，更字廷韓，天資超邁，才氣橫溢，工詩詞書畫，賞鑒有過於父，一生未仕。董其昌少年時曾附讀於莫家私塾，與是龍相交，受其書畫鑒賞影響極深。

顧正誼（生卒未詳）字仲方，萬曆時官至中書舍人。畫初學馬琬，復師黃公望、吳鎮，本卷有其《仿黃公望天池石壁圖》可窺其畫風和面貌。《無聲詩史》載"同郡董宗伯思白於仲方之畫多所師資"，可知他是直接影響董其昌繪畫創作的人。

孫克弘（1532—1611年）字允執，號雪居，曾官漢陽太守，因事免歸故里，以畫花卉見長。他的生活方式，特別講究庭院的

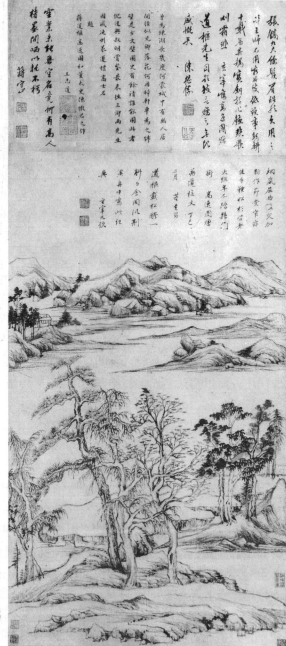

董其昌　高逸圖

佈置，書齋的裝飾，以及喜好交游，嘗自謂"坐上客常滿，樽中酒不空，僕於魯男子差無愧色"。本冊收錄有宋旭畫的《雪居圖》，有陳繼儒等二十人詩題，使我們能具體地感受到一個失意文人居家自尋樂趣的生活。

有時代和地域作背景，董其昌在沈周、文徵明之後崛起於松江，就不是偶然的。董其昌字玄宰，號思白，香光居士。考他的一生，自萬曆十七年（1589年）中進士以後，做過多種官，他當時在松江地區是獲官銜最多、官階最高的了。但是在這許多官銜中，或曾到任所，遇到麻煩，便上疏請歸故里；或並不曾到任，在家居住。當任命他爲南京禮部尚書時，正是魏忠賢閹黨昌熾之日，爲避構陷，深自遠引。董其昌在官場中的經歷，及他所採取的態度，反映了明末政治的混亂，也正是這一特殊的歷史，纔構成了他人生的特點，集爲官爲"隱"於一身。高官，使他享受到了崇高的榮譽和地位，能更加發揮他的影響；閒居，使他有充裕的時間，從事於各種藝術活動，成就其藝術事業。

由於文章學問方面的根基深厚，發揮於藝術活動上，董其昌的成就是多方面的。他是元代趙孟頫之後在書法藝術上成就最高，影響最大的人。他家爲松江巨富，有資力提供在書畫方面的收藏，他既是收藏家，也是權威的鑒賞家，至於在繪畫方面，理論與實踐，都影響到一個時代。《畫史會要》云："董其昌山水樹石，煙雲流潤，神氣俱足，而出於儒雅之筆，風流蘊藉，爲本朝第一。"《畫引》云："董宗伯起於雲間，才名道藝，光岳毓靈，誠開山祖也。"董其昌在繪畫創作上的成就過程，除了直接受到顧正誼的影響和間接得到高克恭的精神鼓舞外，其自云："予少學子久山水，中去而爲宋人畫，今間一仿子久，亦差近之，日臨樹一二株，石山土坡，隨意皴染，五十後大成，猶未能作人物舟車屋宇，以爲一恨，喜有元鎮（倪瓚）在前，爲我護短，否則百喙莫解矣。"由這一段自叙，可知他的繪畫從臨仿黃公望開始，到臨仿黃公望爲歸結。黃公望不過是元人的代表，他還學習了吳鎮、倪瓚、高克恭。中間

125

學習宋人，是按黃公望的筆法來源，追溯到二米（米芾、米友仁父子）、巨然、董源。所謂"大成"，就是將宋、元文人畫大家的筆法融會貫通，成為自己得心應手的工具。在這一點上，他確實達到了他所追求的目的。他的筆墨，能乾濕並用，乾而不枯，濕而渾厚，精煉純熟，體現着文化的素質和修養。在一般情況下，他喜用墨筆畫，有時設色，於雅淡中求五色斑爛。在具體的樹、石等形象塑造上，講究姿態、組合的形式美感。他認為"凡畫山水，須明分合，分筆乃大綱宗也"，又云："山之輪廓先定，然後皴之。今人從碎處積為大山，此最是病，古人運大軸，祇三四大分合，所以成章，雖其中細碎處甚多，要之取勢為主。"（《容臺集》）這是對構圖佈局和形象創造整體和簡潔的審美要求。為了達到某種形式美感以取得良好的藝術效果，董其昌是不注重或者說忽略山石的結構的，可以說他的繪畫有着唯美的傾向。宋郭熙論山水，要求形象和意境的創造做到可居可游，而董其昌的山水，僅祇是一種欣賞的山水，我們是不能按自然法則去要求他的。

董其昌的山水創作和理論，反映了明末在政治上無所作為的文人對繪畫的要求，即把繪畫的創作和欣賞，看成是尋求一種精神享樂。中國文人的傳統觀念，總是把作任何一件事和"道"相聯繫。"道"就是先賢聖人所教導的倫理道德觀念。繪畫雖是一種"技"，但其功能却體現着"道"，因此曾要求它起"成教化，助人倫"（《歷代名畫記》）、"指鑒賢愚，發明治亂"（《圖畫見聞誌》）的社會作用，即使是山水花鳥畫，也要作到有"補於世"、"是則畫之作也，善足以觀時，惡足以戒其後，豈徒為五色之章，以取玩於世也哉"。（《宣和畫譜》花鳥畫序論）繪畫祇有體現它的社會教育作用，纔有存在的價值意義。長期以來形成的這一觀念，到了明人漸漸地淡漠了，董其昌則明確地提出："畫之道，所謂宇宙在乎手者，眼前無非生機，故人往往多壽，至於刻畫細謹，為造物役者，蓋無生機也。黃子久、沈石田、文徵仲皆大耋，仇英短命，趙吳興（孟頫）止六十餘，仇與趙雖品格不同，皆習者之流，非以畫為寄、以畫

爲樂者也。寄樂於畫，自黃公望始開此門庭耳。"(《畫禪室隨筆》)
這一段話的主旨，無異在宣佈，繪畫的創作目的，不再是它的社
會責任，而是爲了作者本人的身心健康。它的意義從積極方面理
解，是反對爲物象所縛的謹細刻畫的藝術，鼓勵超出物象之上的
大膽創造的藝術，使藝術高於生活；其消極方面是把繪畫的創造
目的從一個極端推向另一個極端，完全排斥了它的社會責任而變
爲純粹的個人享樂，是一種企圖擺脫社會困擾超然物外的哲學反映。

　　從"寄樂於畫"的觀點出發，進而董其昌提出了以修養替代技
術磨練的創作方法。對於仇英的繪畫技巧，他是十分贊揚的，在
工細的畫法上，不但認爲連文徵明也"不能不遜仇氏"，而且還推
仇英是"近代高手第一"。然而他却認爲"其術亦近苦"，"殊不可習"。
他並非在反對工筆畫，而所涉及到的是創作的思想和方法。他倡
導的是："讀萬卷書，行萬里路，胸中脫去塵濁，自然丘壑內營，成
立郛郭，隨手寫出，皆爲山水傳神。"(《容臺集》)這就是說，畫家
的功夫，主要用在對自身的修養上，而創作時則採用"即興"的方
式，以求效果達到天然自成，而去掉刻畫痕跡。所以他說："氣韻
不可學，此生而知之，自然天授。"爲達此目的他主張"畫家以古
人爲師，己自上乘，進此當以天地爲師"(《容臺集》)。在山水畫創
作傳統積纍深厚的明末時代，他提出"進此當以天地爲師"應當說
是正確的。以"讀書"和"行路"來提高畫家的修養，並靜化作者的
心靈，也應當給予肯定。

　　董其昌把"士人畫"和"畫師畫"嚴格地加以區別，強調二者之
不能相容。那麼它們的區別在哪裏呢？不在思想內容，也不在形
式選擇，而在筆墨！他說："士人作畫，當以草隸奇字之法爲之，樹
如屈鐵，山如畫沙，絕去甜俗蹊徑，乃爲士氣，不爾，縱儼然及
格，已落畫師魔界，不復可救藥矣。"(《容臺集》)在繪畫用筆上追
求書法效果，董其昌比趙孟頫更進一步。趙僅祇是說明了書法與
畫法用筆上的共通性，而董則視爲普遍規律，並用作具有"士氣"
的標準。爲此，董又進一步提出了用筆上的"家法"繼承關係，在

他自己的實踐當中，他是緊緊抓住文人畫的發展脈絡進行學習的。

在許多繪畫理論上，董其昌受莫是龍的影響，幾至二人的觀點不能分開。關於山水發展的史學觀，莫是龍提出"南北宗"論，在近幾十年中，就一直被當作董的觀點。當然"南北宗"論是董所贊賞的，並且得到了他的廣泛宣傳，作他的思想亦可。"南北宗"借用了佛教中禪宗的分宗說，將中國山水畫在創作方法和表現形式上的差異，概括為兩大體系，然後選定一些文人畫家和職業畫家，分別納入其中，便確認為歷史的發展規律，得出了南興北衰的必然性結論。這一觀點是不符合歷史真實的，他有意識地擡高文人畫，貶低職業畫家的作品，以現象代替本質，帶有嚴重的偏見。在三百餘年中，這一理論，幾乎作為繪畫史上的定論而被廣泛傳播。

董其昌的繪畫史論觀點，在當時畫壇有着指導的作用，其影響是深遠的。他把對筆墨的要求，提到作為創作和評判作品的主要地位，並強調"家法"的繼承，不但妨碍他自己的創造進一步發揮，而且也影響了一代畫風。他提出"以天地為師"是繼承了"外師造化"的優良傳統，然而卻更多地是從自然中去體驗和感受古人曾經創造過的意境。他推崇文人畫，鄙薄畫師畫，過分地推崇元四家幾至成為不可逾越的藝術高峯，使這四人成為人人必學的楷模。李日華批評當時畫壇說："今天下畫習日謬，率多荒穢空疎，怪幻恍惚，乃至作樹無復行次，寫石不分背面，動以元格自掩，曰：我存逸氣耳。相師成風，不復可挽。"（跋項聖謨《招隱圖》卷後，美國洛杉磯博物館藏）這種局面的出現，不能不與董其昌等人過分地宣傳元四家有所關係，使中國畫在一個時期內於傳統的學習，走了一條狹窄的道路。

與董其昌同時出現於松江地區的畫家，還有陳繼儒、趙左、宋懋晉、吳振、沈士充、楊繼盛、蔣靄等，總稱為"松江派"或"華亭派"。陳繼儒（1588—1639年）字仲醇，號眉公，長於詩歌文辭，一生不仕，與當道及名門顯貴往來，有"山中宰相之目"。於繪畫善梅花，間亦作山水奇石。他與董其昌相交為老友，品詩題

畫，相與切磋，在賞鑒上亦所特長。趙左，字文度，生卒未詳，略大於董其昌。早年有詩名，後專事繪畫，以山水見長。曾學畫於宋旭（1525—1606年）。宋號石門，浙江人。畫山水，兼工人物。山水師沈周，但他的作品比較繁密，行筆蒼秀，屬吳門畫派的繼承者。他後移居華亭，與莫如忠、顧正誼、孫克弘均有所往來。收徒授業，除趙左之外，還有宋懋晉(字明之)。大概因師與吳門畫派的關係，趙左的畫又稱為"蘇松派"，屬松江派中的一個分支。趙左曾為董其昌代筆，並與其交往甚密，受其影響，山水追踪黃公望、倪瓚及米友仁，常將它們參合運用，使整個畫面煙雲瀰漫，霧氣充塞，以表現出江南濕潤蒼秀的景色，在松江地區，趙左是突出的畫手。沈士充，字子居，曾學畫於宋懋晉和趙左，畫史說他和吳振屬於"雲間派"。亦為松江派之支流。他也曾為董其昌代筆，陳繼儒曾給他寫過這樣一封信："子居老兄，送去白紙一幅，潤筆銀三星，煩畫山水大堂，明日即要，不必落款，要董思老出名也。"(《青霞館論畫絕句》)可見當時文人畫家走向職業化道路的買賣書畫情況。

松江地區畫家隊伍的壯大，勢力雄強，其取代蘇州地區勢所必然，使吳門畫家不服氣。唐志契在比較這兩個地區繪畫的不同時認為"蘇州畫論理，松江畫論筆"。但他却感慨地說："嗟夫！門戶一分，點刷各異，自爾標榜，各不相入矣。豈知理與筆兼長，則六法兼備，謂之神品；理與筆各盡所長，亦各謂之妙品。若夫理不成其理，筆不成其筆，品斯下矣，安得互相譏刺耶？"(《繪事微言》)可見當時兩個地區在繪畫上競爭的激烈。

松江人指責蘇州畫家主要是"唯知有一衡山(文徵明)，少少髣髴摹擬，僅得其形似皮膚，而不得其神理"(范允臨《輸寥館集》)。這一指責是有一定道理的，吳門畫派實際祇是文徵明的傳派，當松江畫家興起時，文派畫已到了三傳、四傳弟子了，稱為"吳門末流"，於守成都難以作到，更難企盼有新的貢獻。蘇州畫家要想重新崛起於畫壇，祇有跳出文派的蕃籬纔有出路。明末蘇州畫家

李士達　三駝圖

人數很多,其中較爲聞名者,亨有文徵明的後人文從簡(1574—1648年)、文震孟(1574—1636年)、文震亨(1585—1645年)、文俶(1595—1634年)等,另有孫枝、陳煥、陳裸、李士達、盛茂燁、朱鷺、沈顥、張宏、陳元素、杜大綬、袁尚統、陳嘉言、楊補、王綦、卞文瑜、邵彌等。李士達,號仰槐,生卒未詳,畫山水兼工人物。其論畫云:"山水有五美;蒼也,逸也,奇也,圓也,韻也;山水有五惡:嫩也,板也,刻也,生也,癡也。"(《無聲詩史》)他的山水確實很"怪"而"圓",樹、石的綫條造型,都有一種內向的渾圓勁,人物也有一種渾圓感,但不"逸"和"韻"。其爲人正直,曾經支持過當地市民主要是手工業工人反對稅監孫隆的鬥爭而被通緝,他所作的《三駝圖》,對於世態的諷刺,嚴肅辛辣,應爲我國漫畫史上難得的作品。明末城市經濟的發展,市民階層的活躍,引起了畫家的注意,袁尚統的風俗畫值得重視。袁字叔明 (1570—1661年),他雖屬吳門畫派,但作品所描繪的內容,更加接近中下層市民的興趣和要求,例如他所畫的《曉關舟擠圖》,爲蘇州西水門(閶門)寫實,有豪室巨艦出城游玩,與小民們的小船進城謀生計,在水門洞口搶道,使交通阻塞,形成一片混亂。畫家以簡略的筆法,描寫這一戲劇性衝突場面,刻畫生動,氣氛熱烈,不禁使人聯想起張擇端《淸明上河圖》描寫虹橋下的情景來。張擇端的描寫是喜劇性的頌讚,而袁尚統在這裏却是悲劇性的諷刺。從他對豪富那指手劃脚、盛氣凌人的突出刻畫,可知他是同情小民百姓的,作品實爲難得。張宏和盛茂燁在吳門地區是兩個能有新意的山水畫家。張宏 (1577—? 年) 字君度,號鶴澗,山水師沈周而吸收了文徵明的細膩,他的山水畫層次豐富,使人有深入其境的眞實感。盛茂燁號研庵,生卒未詳。大幅山水,渾厚而有氣勢,多得范寬之法,小幅作品,淸新活潑,自成一種情趣,評者謂 "較之吳下之派又過善矣"(《圖繪寶鑒續纂》)的是確評。又沈顥 (1586—1661年) 字朗倩,畫山水淸逸秀潤,著有《畫塵》一書,於畫理多有獨立見解,他與唐志契等是明

代董其昌以外少數幾個有畫論專著的畫家。

沈顥非常贊成"南北宗"說，在打擊和排斥浙派來說，吳門和松江立場是一致的。沈顥說"北宗""至戴文進、吳小仙、張平山輩，日就狐禪，衣鉢塵土"(《畫塵》)。董其昌則更爲痛恨，說："江山靈秀之氣，盛衰故有時，國朝名士，僅戴進爲武林人，已有浙派之目，不知趙吳興(孟頫)亦浙人，若浙派日就漸滅，不當以甜邪俗賴者係之彼中也。"(《容臺集》)其實，在晚明時代，戴進的傳派在畫壇上已經無足輕重了，新興起來的也還是一種文人畫，它的表現形式較之松江和吳門，似乎路子更寬廣，而且有一種奇異色彩。在這七十年中，浙江的畫家亦復不少，其著名者有倪元璐、謝彬(上虞人)、項元汴、李日華、項德新、項聖謨、項奎、陳遵(嘉興人)、魯得之、藍瑛、藍孟、劉度、孫杕、沈仕(杭州人)、關思(烏程人)、楊節(余姚人)、葛徵奇(海寧人)、陳洪綬、陳字、嚴湛(諸暨人)等。其中倪元璐(1593—1644年)字汝玉，號鴻寶，天啓二年(1622年)進士，官至戶部尚書。他是典型的封建文人，身在山林，心存魏闕，李自成進逼北京時，冒鋒鏑北上，爲明王朝死節。他的一生主要做官和從事詩文書法，僅以餘興作山水、竹石，眞可謂"業餘畫家"，故其畫簡略率意，筆法生拙，以意見長，雖雅負人望，而不能爲董其昌也。

嘉興也是明代中後期興起來的商業手工業城鎮，項元汴(1525—1590年)家屬以經商至巨富，雄視一方，以餘資收集古代法書名畫，可與帝王相敵，故爲海內著名收藏鑒賞家。其子孫得此之利，出了幾位名畫家，以項聖謨成就最突出。聖謨(1597—1658年)字孔彰，號易庵、胥山樵等。善畫山水兼及花鳥人物。由於受到家藏豐富的古畫燻染，在繼承傳統技法上，不受文人畫所拘限，所以他的作品，既能從宋代職業畫家那裏繼承嚴整的章法和筆法，又能從元代文人畫家那裏吸取創作情趣和立意，故董其昌評其爲"士氣作家兼備"。他一生自中秀才以後便無意於功名仕祿，專事詩文書畫的創作，自謂"借研田以隱"，並作《招隱圖》明其志。他對明

末黑暗政治多所不滿，對邊事時局災荒十分關切，同情百姓疾苦，形之以詩，寄之以畫，以諷世道，如《水旱圖》、《鬥雞圖》、《羣雀圖》之類。明亡後，不忘故國江山，創作有《大樹風號圖》、《且聽寒響圖》、《天寒有鶴守梅花圖》等一系列作品，寄托着明亡家破之痛，並表明堅貞不屈的心志。他的創作態度嚴肅認眞，作品思想深刻鮮明，在文人們以詩畫自娛、視筆墨爲游戲的時代，能表現出強烈的入世精神和社會責任感，實爲難能可貴。

藍瑛（1585—？年）字田叔，號蜨叟，晚號石頭陀，出生於古城杭州，與戴進是眞正的同鄉。出身寒微，早年從民間學繪畫，終身爲職業畫師，又與戴進相類，故畫史稱其爲浙派殿軍。其實他與戴進的浙派並無關係，不過在眾口一詞指斥浙派的時代，他是需要承受一定壓力的。不過他人很聰明，看出了走民間畫師的職業之路，並無出頭之日，需要向文人畫靠攏方可留名，如是便背井離鄉，出游四方，多與文人畫家接近，作品盡量模仿古人。在松江他拜訪了孫克弘、陳繼儒、趙左等，到揚州、南京結識了楊文驄、張宏等人。他模仿古人下功夫不遺餘力，黃公望、吳鎮、王蒙、倪瓚、高克恭、米家父子，以及李成、范寬、荊浩、關仝、董源、巨然等文人畫家系列中的重要畫家無所不仿，其中尤以對黃公望的臨仿幾近逼眞，曾得到陳繼儒、范允臨的高度贊揚。但他也臨李唐、劉松年、馬遠、趙孟頫等人的作品。由於他始終擺脫不了初學畫時的民間畫師手筆，故在臨仿古人中也是全面開花，正於此，成就了他獨立的畫風個性，成爲藍派山水。藍瑛的畫風在畫史上褒貶參半，褒之處，他的功力深厚，不能不令人佩服；貶之處，有浙派之嫌，受成見所縛。晚清人秦祖永評云："藍田叔雄奇蒼老、氣象崚嶒，當時頗有聲譽。此老功力極深，林木山石均有獷狰習氣，此筆墨如能以渾融柔和之氣化之，何嘗不可與文沈諸公爭勝也。"（《桐陰論畫》)秦祖永評畫，好作假設論，藍瑛是一個出身於民間的職業畫師，而以文人畫的標準去要求他，是永遠得不到公允評價的，他的道路與風格是時代所逼迫出來的。

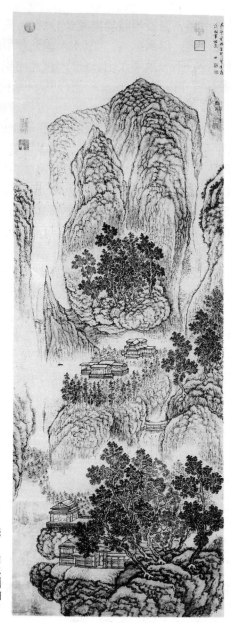

吳

彬　山水圖軸

藍瑛到過南京，曾被孔尙任寫進《桃花扇》傳奇。明代自永樂遷都北京後，南京仍留有象徵性的中央一級機構，爲人文薈萃之地，亦爲南北交通之樞紐。明末南京的畫壇漸次興盛，至清初因政治之原因而成爲畫界中心。在明亡前七十年中，南京的畫壇似乎有這樣幾個突出特點，其一，屬於本地出生的畫家，帶有一種家族集羣性，如胡家第一代胡宗仁、宗信、宗智，第二代有耀昆、起昆、玉昆、士昆等，盛家有盛丹、盛琳兄弟，魏家有之璜、之克兄弟等等，但他們的成就未達到一流水平，而眞正有成就的是外地流寓金陵的畫家，如吳彬、曾鯨、宋珏（以上均福建人）、楊文驄(貴州人)、鄒典、張宏(均蘇州人)、程正揆(湖北人)等。吳彬，字文中，號枝隱頭陀，曾官工部主事,善山水及道釋人物。其山水喜作長軸，峯巒層層疊疊，雲霧渺渺茫茫，隱現出樓閣寺觀，田疇村落，而以極細膩之筆法爲之，造成一種如眞如幻、似夢似仙的異境和氣氛，在當時山水畫壇成爲一獨特的風格，實有所創新，爲奇異傾向的代表。楊文驄（1597—1645年）字龍友，官至兵部侍郎，善畫山水及蘭花等，山水宗黃公望，荒寒蕭瑟而枯淡。蘇州其它地區畫家有揚州張狟、鄭元勳、唐志契、唐志尹，武進惲向，無錫張復、許儀，昆山歸昌世等等，不能備述。

江、浙是明、清兩代畫家的彙聚之地,自與經濟發展有關,而安徽有長江之便，明末商業經濟興起，徽州商人在溝通與江浙文化上起到了一定的作用，流風所及,安徽地區的繪畫有勃興之勢，此時的畫家有丁雲鵬(休寧人)、李永昌(新安人)、詹景鳳（休寧人)、程嘉燧(新都人，居嘉定)等。除此之外，全國其它地區的畫家就零散了，北京雖貴爲皇都，畫家亦寥寥，有名者也是外地居京師的，如米萬鍾(陝西人籍順天)、王鐸(河南孟津人)、張瑞圖(福建泉州人)、崔子忠(山東萊陽人)等，前三人主要成就在書法，兼能山水蘭竹石等。米萬鍾名與董其昌齊，時號"南董北米"，究其在畫壇上的地位與影響，實不能與董相匹。

明末畫壇的流派紛爭，主要是山水畫兼及花鳥,至於人物畫，

多數文人不能爲，董其昌用自己不能畫人物引以爲恨，未知是否飾詞。文人畫家不能畫人物，自有其先天不足，蓋人物難工，非夙有訓練者，不能曲盡其形態，而文人畫家鄙薄畫工，也無意於人物畫創作，故有明一代文人畫家中，善畫人物者寥寥。至晚明時代，出現了幾位人物畫大家，使明代繪畫史補上了光輝的一頁。

丁雲鵬和吳彬擅長於道釋人物畫創作。丁雲鵬(1547—1628年尙在) 字南羽，別號聖華居士。部分人物畫創作取材於古代高人逸士，如本卷所選錄的《漉酒圖》，大部則爲佛像，特別是觀世音，其白描功力深厚，早年娟秀細勁，着色均靜淡而華美，《五像觀音圖》(今藏美國堪薩斯納爾遜・艾京斯博物館) 是他早期的傑出代表作品。晚年用筆略轉粗放，沉厚蒼勁，功夫更老成。他的人物造型豐潤適中，端莊文雅，有宋人塑像風味。背景山石林木，受文徵明影響。吳彬亦善畫佛像、觀音及羅漢，人物造型奇特，丁、吳二人的佛教題材作品，在某種程度上已失去了原有宗教的宣傳意義，而着重於觀賞的價值，這也是文人畫思想借宗教題材加以發揮的一種表現，與民間行業中宗教畫創作不但在內容上而且在形式上都有所不同。

曾鯨與謝彬突出的成就是人物肖像創作。 曾鯨(1568—1650年) 字波臣，其肖像創作特點是，面部造型準確，暈染細膩，具高低凸凹之形，忠實於被描繪的對象。衣紋簡練，筆法飄逸。他特別講究構圖和佈局，其人物背景或簡略，或空諸所有不着一筆，虛實結合，情景交融，在人物形象刻畫上不祇表現出人物的外貌特徵，而且揉進了人物的精神氣質。他最善描寫文人學者的肖像，如本卷所選的《王時敏像》、《葛一龍像》、《張卿子像》，均可列入中國最優秀的肖像畫作品之中。有人以爲曾鯨的肖像面部有明暗的表現，便是受到了西方繪畫的影響，實際上他的肖像畫仍是中國傳統寫眞技巧的發展。民間影像畫師，早就注意到了以明暗更具體地刻畫對象的眞實性的作用，元王繹的"彩繪法"，即示之如何暈染人物面部，所使用的顏色也十分豐富，這些顏色本身具有不

同的色度，按法在各個不同部位渲染出來，就具有高低起伏之形。他的作品《楊西竹小像》雖未着色，祇用淡墨勾皴渲染，就具有立體的感覺。曾鯨一方面從民間影像畫師那裏吸取了技巧，另一方面又從文人畫家那裏吸收了創作的精神構思，故他的作品能文質相兼，形成自己獨立的風格，世稱"波臣派"。是王繹之後中國傳統肖像畫創作中的又一塊豐碑。謝彬(1602—？年)字文侯，爲"波臣派"第一代傳人，曾鯨的嫡傳弟子，能紹述師法。在面部的刻畫上謝彬似乎更着重於勾勒技巧。藍瑛、項聖謨曾爲其肖像補景，他們是很好的合作者，從未見過人物與背景之間有何不協調。

　　陳洪綬和崔子忠，在畫史上齊名，譽稱爲"南陳北崔"。崔子忠(？年—1644年)字靑引，一字道母，少年時曾爲諸生，有詩名，但科場對他不利，纍試而北，遂無意功名，寓居北京，專事繪畫創作。明亡後"走入土室而死"。善畫人物，描繪精細，自出新意。董其昌到北京任詹事府事時，他曾去拜訪，並創作了一幅《洗桐圖》相贈。內容描寫倪瓚的潔癖的軼事，指揮僕人用水冲洗被塵土污染的梧桐。崔子忠挖掘出這一題材表現，並非取笑文人的怪誕行徑，而是嚴肅地肯定和頌贊這一作法。表彰倪瓚的高潔，對抗世俗的偏見，也許還有着洗盡世間污濁的深刻寓意。這一作品得董其昌的高度評價，他自己也很滿意。並反覆加以描繪。他還喜歡表現神仙一類主題，如《雲中玉女圖》，美國克利夫蘭博物館收藏的《許旌陽移居圖》等，對神仙境界的想往，無疑是企盼擺脫人間的苦惱，面對明末殘酷的現實，以及他個人道路上的不得志，這種題材內容的描繪，當不能作一般神仙故事畫看。本卷收錄的《伏生授經圖》，是他另一類喜愛的題材。在形式表現上，無論是人物還是背景，都有一種古樸的感覺，所以前人評論他"人物俱摹顧(愷之)、陸(探微)、閻(立本)、吳(道子)"(《明畫錄》)。這些人的作品，崔子忠可能難以見到其眞蹟，不過是他自己的一種創造。很可惜他的生平事蹟缺略，畫蹟亦少，到後來名氣不如陳洪綬遠甚。

陳洪綬(1599—1652年)字章侯。號老蓮，是一位個性強烈極富創造性的傑出畫家。他在科舉上與崔子忠同樣不幸而絕意功名。他很小開始習畫，一上手便是人物，並從藍瑛學習過，所以他在技術鍛煉上有很好的基礎，和一般的文人畫家所走的不是同一條習畫道路，有類於唐寅。此外他的同鄉前輩大師徐渭的那種大膽潑辣的創新精神，無疑給了他很大的鼓舞和啓發，後來他曾住在徐渭曾經住過的青藤書屋。他在繪畫上修養很全面，山水畫創作受藍瑛影響較深，但有他自己的風格。花鳥畫綫描着彩，極富裝飾趣味，而深受人們的喜愛。他還爲當時的版畫起稿，主要爲書籍作插圖和製作紙牌，著名的有屈原《九歌圖》、《西廂記插圖》、《水滸葉子》等，是版畫史中光輝的傑作，當然最令人驚奇稱絕的還是他具有鮮明獨特風格的大量人物畫作品。他的人物畫從臨摹李公麟石刻綫描"七十二賢"開始，逐步向古人探索，多方吸收營養，最後形成自己風格。綫條剛勁有力，如屈鐵盤絲，富有節奏和韻律。早年細筆，剛中帶柔，晚年轉粗，柔中有剛，出神入化，得之於心而應之於手。他的人物畫造型，最具鮮明特色,畫男人，偉幹豐頤，氣宇軒昂；描婦女，纖腰秀項，弱質嬋娟，極盡誇張變形之能事。在衣紋處理上，也不是按照正常衣褶走筆，而是隨心所欲，以我爲主，有着裝飾的效果，由此構成他的基調，變化使用，實無古無今。他的人物畫取材，有本朝和古代人故事，神仙佛道等。也許是他自己生活經歷的關係,爲找尋心理上的平衡，他特別感興趣的是隱士的生活，尤其是陶潛。如1615年創作的《隱居十六觀》。1651年投靠清王朝的周亮工曾被派往福建任布政使,請求陳洪綬作畫，他畫了陶淵明的《歸去來圖》卷以贈，所含規勸之意,不言自明。他還曾畫過李陵勸降蘇武的故事(美國景元齋藏)，蘇武的堅貞不屈，李陵的羞面赧顔，刻畫得維妙維肖。這是一幅晚年作品，時間當在明亡後。其思想態度皆體現於其畫中。

　　以上所述明末七十年中的畫家，都是中國的鬚眉男子，同時本卷也收錄了幾位同時代的婦女畫家，她們是馬守眞,金陵名伎,

138

善畫蘭，故又名湘蘭。薛素素，嘉興伎，畫山水及蘭竹，意態入神。邢慈靜，書法家邢侗之妹，能作白描大士像，綫細如髮。而未收入本卷的還有文俶、李因、周叔祜、叔禧姐妹、顧眉等。中國婦女受封建之統治，束縛太緊，故歷史上女畫家鳳毛麟角。但到晚明時代，女畫家突然增多了，她們的作品雖然未達到同時代鬚眉那麽高的一流水平，但是她們較爲集中地出現在同一時代，是值得研究的歷史現象。從另一個方面反映了明末社會的急劇變化。

（原載《中國美術全集・繪畫編・明代繪畫》）

試論晚明政治形勢
對中國畫壇的影響

　　晚明，大體上是指明代萬曆至崇禎（1573—1644年）這一歷史時期。在政治形勢上，這是一個由危機四伏、動盪不安到天翻地覆大變化的時代。

　　明帝國自太祖朱元璋1368年建立以來，歷經200餘年，到神宗朱翊鈞即位時，按老話說王朝的"氣數將盡"，因為整個統治集團已經腐敗到極點，是無可救藥了。首先是皇室、官僚和大地主們貪婪地擴展領地，加速了土地的兼並，同時也不遺餘力地對農民進行搜刮，再加上連年的災荒饑饉，迫使農民離開土地，鋌而走險不斷地進行武裝反抗，鬥爭的烽火，彼伏此起。為挽救帝國的危機，內閣首輔張居正試圖改革，於1578年（萬曆六年）下令清丈全國土地，改變賦役制度，推行一條鞭法，以增加國家財政收入，應付各方需要。但是改革卻隨着張居正的逝世（1582年，萬曆十年），在反對派的攻擊之下遭到徹底失敗。自此，萬曆皇帝與朝臣們軟抗，安居深宮，荒淫晏樂，却懶於上朝，一切委派太監們與朝臣傳達，因此，大權便旁落於用事太監們之手。天啓（1621—1627年）時，太監魏忠賢專權，與天啓皇帝乳母客氏勾結，把持朝政，聯結死黨，殺戮異己，橫行天下。在中樞之內，除了宦官與朝臣的矛盾之外，在閣僚們中間，也派系林立，內部互相傾軋。東林黨曾盛極一時，以講學為名，抨擊朝政，後遭魏忠賢黨羽殘酷殺害與禁錮。與此同時，邊境不寧，其中佔住東北地區的滿清勢力，一天強大一天，虎視眈眈地窺伺着中原。到崇禎朱由

檢即位（1628年），儘管魏忠賢、客氏被除，然而黨爭不息，朝政日非，終於暴發了全國性的大規模農民起義，帝國終於被李自成所領導的農民革命軍所推翻。而最後，國家政權却爲滿清貴族所得。

這一系列的政治變化，不唯來得劇烈，也來得迅猛異常，我們的畫家就是生活在這樣一個歷史環境之中。他們所從事的繪畫創作活動，儘管與這些重大的歷史事件不發生直接聯繫，但是他們要生存，這就不能超越歷史，獨立於社會之外。

首先，由於帝國的衰微，國家財政日竭，就直接影響到宮廷繪畫的衰落。

歷代以來，宮廷方面與繪畫的關係，總是充當着最大的贊助者角色。宮廷既能夠有力量來養育一大批畫家，同時又能夠收藏畫家們大量的作品。畫家們也總是把能夠進入宮廷爲皇帝直接服務爲最高榮譽。如北宋時代長沙畫家易元吉，當他聽到皇帝要召他進宮時，便高興地對親朋戚友們說："吾平生至藝，於是有所顯發矣！"（《圖畫見聞志》）所以，宮廷在促進中國繪畫的發展上，曾經起到過積極的作用。宮廷繪畫在一個時期內，也代表了當時繪畫的最高水平，成爲領導時代的主流。

明代開國，雖然朱元璋個性猜忌，接連殺害了兩個爲宮廷服務的畫家趙原和盛著，另外周位"以讒死"，使明代的宮廷畫家們，不敢大膽地放手創作，以發揮自己的聰明才智，在一定程度上影響了宮廷繪畫的發展。但畢竟在明代的前期和中期，還是從民間選拔了大批的畫家爲宮廷服務，其中不乏有才能的人。特別是宣宗朱瞻基、憲宗朱見深、孝宗朱祐樘，不但喜歡繪畫，而且自己還能畫畫。據說武宗朱厚照，也能畫上幾筆。在明代中期，國運還未衰，可謂"承平日久"，加上幾位皇帝的雅好，使明代的宮廷繪畫雖比不上宋代的宮廷，但也能極一時之盛。許多明代著名的宮廷畫家，都是在這一時期內湧現出來的，在他們的筆下，確也產生了一批優秀作品，其中特別是花鳥畫，成績尤爲突出。

到了晚明時代，宮廷繪畫突然之間一落千丈，不但沒有出現著名的畫家，而且在畫史上所記載的宮廷畫家名字，亦寥寥無幾。我以爲這直接的原因，與朝廷的政治鬥爭有關，其中又與國家的財政緊縮更密切些。在明代宮廷中，究竟用在繪畫方面有多少開銷，在今天是無法統計的，難以算出它在整個宮廷開銷中的比例。但是，自嘉靖（1522—1566年）以後，在緊縮宮廷的開支當中，很顯然是把有關組織宮廷繪畫創作和提高畫家待遇方面加以削減的，問題早在武宗正德之初就提出來了。當時受弘治皇帝臨終重托的內閣首輔張健，看到國家問題的嚴重苗頭，想興利除弊，便從節省國家開支着手，在向新即位的皇帝進言中，提出"汰冗員"，"省冗費"，是把宮廷畫家也計算在其內的，他質詢地問道："畫史工匠，濫授官職者多至數百人，寧可不罷？"（《明史·劉健傳》）明代的宮廷畫家，從永樂（1403—1424年）時起，很莫名其妙地授以錦衣衛武職頭銜。也許當時永樂皇帝朱棣的考慮是，錦衣衛無定員，可能任意安揷，同時也便於接近皇帝，可以隨時聽取召喚，不想這就成了"祖宗家法"，被他的子孫繼承了下來。對此朝臣們是有意見的，兵部尙書馬文昇就曾向弘治皇帝進言說："祖宗設武階以待軍功，非有臨戰斬獲，不得輕授。今傳奉指揮使張玘輩，特畫工耳，歲有俸，月有廩，亦即可償其勞，或優寵之，賞以金帛，榮以冠帶足矣。乃竟概銓武職，悉注錦衣，准其襲替，則介胄之士，衝冒矢石，著績邊陲者，陛下更何以待之，倖門一開，恐不足爲天下勤。"（《明會要》卷49）傳奉官又是一個任意而爲的官員，它直接奉皇帝的命令到軍隊中去行使指揮權，畫家授以錦衣衛官職，僅祇是虛領其銜便於拿俸祿也便罷了，還要他們眞的去幹武職的事，無怪乎朝臣有意見，畫家無端地被扯入到政治的漩渦中。

　　畫史記載弘治朝的宮廷畫家是比較多的，但是否當時達"數百人"，很難考證，因爲畫史祇是記錄了有成就的畫家。這一時期宮廷繪畫之盛，當然是"國家承平無事"創造了環境氣氛和條件，

同時也與弘治皇帝個人愛好無不有關。弘治皇帝不但喜歡繪畫，而且還親自動手畫幾筆神像，對於畫家似特別垂青。林良、呂紀、呂文英這些宮廷畫家的佼佼者，都是在他當政時期被召入內廷，並授以錦衣衛指揮之職。一時高興，賜吳偉以"畫狀元"印，稱王諤爲"今之馬遠"，叫鍾禮作"天下老神仙"。皇帝的這種偏好和任意所爲，也引起朝臣們不滿，諫官們不斷進言規勸。一次他曾償給吳偉綵緞數匹，却悄悄地對吳偉說："急持去，毋使酸子知道。"(《無聲詩史》)身爲至高無上的皇帝，竟然幹這種偷偷摸摸的事，而這事本是可以光明正大的，同時還竊罵臺省官員爲"酸子"，這在畫史上也許是"佳話"，而在當時朝臣們中是不堪忍受的。在也同樣迂腐的朝臣們看來，身貴爲至尊而去玩賞音樂和繪畫，是玩物喪志不務正業，所以當國家財政一旦有困難的時候，裁汰冗員，削減冗費，目標也就指向了宮中的畫家和宮中的繪畫創作活動。國家多事，政界的首腦們心煩，也無心緒雅好文藝。這是亂世的景象。嘉靖以後，萬曆、天啓、崇禎幾個皇帝，未聞其於繪畫有所喜好。萬曆朱翊鈞長期不視朝政，在位48年，他是最有充裕時間的，爲了消磨光陰，打發日子，他寧可去和太監們打鬧，擲銀錢爲戲。

對於繪畫而言，帝國末日的來臨，不祇是直接關係到宮廷繪畫的衰落，在明代還有它特殊意義，那就是當文人畫與職業畫家繪畫競爭時，職業畫家失去了最大的支持和援助，而處於劣勢不得不讓位於文人畫家。

從遠古以來，職業畫家雖然創造着繪畫的歷史，但是他們的社會地位却一直處於下層，被稱之爲"畫工"。魏晉以降，雖然有不少有身份地位的人甚至皇帝在內，也在從事着繪畫創作活動，但却被視爲末技，是一種低賤的事。唐代的閻立本，出身顯貴，官居要職，唐太宗詔他作畫，一時宮中誤傳"畫師閻立本"，使他感到辱莫大焉，回家告誡子孫，切不可學畫。後官至右丞相，而時

有"右相馳譽丹青"之譏（事見《舊唐書》本傳）。吳道子被人們榮稱為"畫聖"，宋蘇軾推崇說："詩至於杜子美（甫），文至於韓退之（愈），書至於顏魯公（真卿），畫至於吳道子，而古今之變，天下之能事畢矣。"不能不說他不尊重吳道子，但是一提到職業問題時，却說："吳生雖妙絕，猶以畫工論"，就遠不及業餘畫家王維了。蘇軾接着寫道："摩詰得之於象外，有如仙翮謝籠樊。吾觀二子皆神俊，又於維也斂衽無間言"（《東坡集》卷2、23）。除了身份、職業、地位以外，蘇軾看問題的角度，也許還涉及到藝術的形式與風格。

在中國的特殊情況下，書法是士大夫們的必修課，而中國的書法與繪畫，使用的是同一基本工具——毛筆和墨，在藝術表現上有一些共通性，遂使士大夫們對繪畫產生興趣，在史事和文事之餘嘗試着進行繪畫創作。由於工具的簡單，業餘時間偶一為之的外行行徑，久而久之則發現了五色之外的單純墨色美，熟煉技巧之外的雅拙質樸美，而形成了一種新的繪畫藝術風格，被稱之為"文人畫"或"士夫畫"。在蘇軾等人的大力實踐和宣傳下，北宋時期便掀起了一股文人畫浪潮，歷經南宋和元，這一新的藝術形式和風格，又經不斷的探索和發展，聲勢越來越浩大。到了明代，在中國的畫壇上，就出現了兩種傳統，兩股潮流。

文人畫的發展和壯大，對遠古傳統的職業畫家的繪畫，無疑是一種挑戰，對於它的生存也是一種威脅。因為文人畫家不但有優越的出身和地位，同時他們有文化而掌握着對繪畫的批評權。在兩股潮流相互碰撞的明代前期和中期，宮廷方面是支持着職業畫家這一邊的，因而使得職業畫家尚能與文人畫家相抗衡。

宮廷的支持，並非它有任何"平民化"的思想，祇是因為職業畫家能滿足其需要。從小在技術技巧上訓練有素的職業畫家，不但能畫山水、花鳥，而且也能畫人物、肖像。宮廷方面不祇是需要山水、花鳥來裝飾殿堂，也還需人物、肖像來為政治教育、宗教宣傳、祭祀紀念等服務，明太祖朱元璋首批詔入宮廷的畫家便

吳　偉　問津圖

是爲他畫肖像。另外，職業畫家精細工能的造型筆法、絢麗多彩的設色效果，不唯與華貴輝煌的宮殿氣氛相協調，也符合宮廷成員的欣賞口味，正是這些使職業畫家與宮廷的關係極爲密切，歷來就是如此。

職業畫家倚靠着宮廷的需要而能進出入掖庭，尤其是能得皇帝的賞識，使他們的社會地位和作品身價都能得到提高。吳偉之所以能夠"奴視權貴"，"一圖千金"；呂紀臨終前得病，往來探視者絡繹不絕，正是因爲他們能夠進出入掖庭，並得到皇帝嘉獎的緣故。在明代中期，吳偉、沈周、郭詡、杜堇齊名，可見社會評論對職業畫家和文人畫家並未區分其高低，而到了晚明時代，沈周的名望愈來愈高，而吳偉則每況愈下，再也保持不了這種平衡了。這一時期，不但宮廷畫家爲數寥寥，就是在社會上的職業畫家，也很少見於經傳。更爲可悲的是，許多前輩宮廷和職業畫家的作品，被古董商人改造成古畫出售，可見在書畫市場上，也沒有職業畫家的一席之地。顧復《平生壯觀》上記載："先君云文進（邊景昭）、廷振（呂紀）、以善（林良）翎毛花卉，宋人餘敎未衰。昝年時見紀《蘆雁》、良《松鶴》，極佳。中歲惟究心山水於元人，三人之跡屛棄而不視矣。邇來三人之筆寥寥，說者謂洗去名欵，竟作宋人易之，好事家所見之翎毛花卉宋人欵者，强半三人筆也，予不能不爲三人危之。"這種改造，豈止花卉翎毛，山水人物也大有在內，在當今的古書畫鑒定中，我們經常能碰到的，都是在明末淸初這一段時期中古董商人們所作出來的。

從林良、呂紀到顧復的時代，不過百餘年光景，畫界變化竟如此之速，不能不與時世變化之速有所關係。其中之一是，當洶湧澎湃的文人畫浪潮襲來之時，職業畫家在社會上失去了贊助支持，正趕上了帝國的末落，進而又失去了宮廷的贊助支持，爲了生存，看來擺在他們面前的，還有兩條路可走：一是改變自己的面目，向文人畫家緊緊靠攏，得到成功的祇是少數，如藍瑛這樣的畫家；另是向社會更底層轉移，成爲眞正的民間畫師。晚明時

代，僞造古畫風氣之盛，其中也不乏很有水平的高手，這當然與時勢好古之風有關，但是否與民間仍保留有大批無出路的職業畫家也有所關係呢？這是值得進一步探討的。

晚明時局的變化，對於文人畫的興盛高漲，在客觀上也起到了催化的作用，那就是宮廷的政治鬥爭，造成了一大批有閒文人，爲文人畫發展準備了人才條件。

古人所謂的"文人"，即是指士大夫。按士大夫的本業是讀書作文，出仕做官，繪畫不過是他們的業餘愛好。創作也不是爲社會提供服務，吏事或寫作之餘，聊作幾筆以自適而已。但是，文人畫作爲一種新起的藝術，要能夠繼續生存和發展，沒有取得社會的承認，沒有一批專業的人才來進行探索和實踐，也幾乎是不可能的。所以文人畫在它的發展過程中，需要由業餘創作朝向職業化道路邁進。但是，士大夫們既要讀書做官，又要當畫家，怎能兩全？儘管文人畫材料工具簡單，畫法上逸筆草草，不求形似（倪瓚意），也"不以贊毀撓懷"（錢選語），但作爲一種藝術的技術技巧的掌握，也是需要耗費時間和精力的，更何況元明時代的文人畫，也越來越複雜，不是輕而易舉的。要想"文人"和"畫家"兼而得之，那就需要文人們有"閒"，纔具備有兩全的條件。這種有"閒"的文人哪裏去找？有，一種是隱士，一種是罷職和辭職的官吏，還有一種是有職無權文職官員。中國的文人畫正是在這幾種人中間滋生、蔓延和發展起來，由士大夫而拿起了畫筆，並且還依靠它作爲謀生手段，文人畫再也不是業餘的了。試看元季四大家，黃公望、吳鎮、王蒙、倪瓚以及吳門大家沈周、文徵明，這一些文人畫的巨子，哪一個不是從這條道路中走出來的？然而"盛世無隱者"，當一個王朝處在上昇階段，即所謂"治世"的時候，士大夫們讀書求仕進，充滿着希望，也有事可做，有閒的文人相對地是比較少的。而在一個王朝末世，到處充滿着矛盾，這種文人就多了起來。

晚明時代，國家多事，朝綱不振，使許多士子失去了對朝廷的信心，而不願意走謀官的道路，如項聖謨就曾創作過《招隱詩畫》卷，表示回鄉要"借硯田以隱"。有的則是在科舉中小試失利之後，遂絕意了功名仕官的想頭，如莫是龍、陳繼儒即此等人。另外，宦官與朝臣的矛盾，閣臣內部的派系鬥爭，又使一大批已經出仕了的文人，或罷官革職，或致仕求退，也都被閒置了起來，這種例子很普遍，董其昌即其中突出代表。他35歲中進士(1589年)以後，由翰林院庶吉士，一直昇到南京禮部尚書掌詹事府事。每一次調遷後，他總是找借口離開官場，或病休歸里，或求致仕家居，或不去赴任，或深自遠引。在他後半生宦海生涯的48年中，大約有三分之二的時間是賦閒的，這就使他有充裕的時間去"讀萬卷書，行萬里路"，在江南各地遊歷，和朋友們飲酒賦詩，搜尋和觀摩古代法書名畫，從事書畫的創作。這種有餘閒的生活，並不是董其昌的初衷，而是時勢所造成的。時勢在給予他社會地位的同時，也給予了他充裕的時間，爲成就他在書畫上的事業創造了條件。士子們讀了書，既然不能夠"貨與帝王家"，那就要自尋出路，他們是不會甘心寂寞的。明末結社風氣興盛，各州府縣差不多都有文人詩社，這正是社會上閒置的文人多了，吟詩弄月以求自我表現的一種方式。而另一部份有繪畫天份的人，則從事文人畫創作活動。明末的政治形勢在文人畫大潮到來之時，客觀上起到了人才的準備作用，使文人畫家的隊伍，能夠迅速得到擴大，促使文人畫廣泛地得以普及。

文人們離開官場以後，大多數都是回到自己的家鄉。這時正值中國城市經濟迅速發展，特別是東南地區的中小城市發展尤速，如董其昌的家鄉松江，萬曆時期人口達20萬，以出產棉布、綾布馳名全國，有"衣被天下"之稱。職業化了的文人畫家，發展起來的城市能養得起他們，他們也離不開對城市的依附，這就形成了晚明時期文人畫家的生活特點，和古代的隱士們大不一樣，他

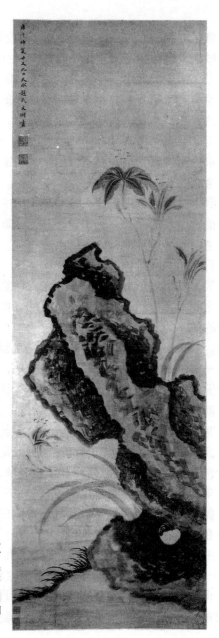

文俶

萱石圖軸

們並不是眞正地回到鄉下去，遁跡山林，息交絕遊，終老田園，而是寄食於城鎮，也不拒絕與官場中人往來，生活上同樣追求享受，而在表面上，却要表現出一種超然的態度。陳繼儒就是一個典型的代表，他賣文賣畫賣字，也充當買賣字畫的中間人，曾以沈士充的畫，請董其昌題欵，去給予求董畫的人。他與當地的官僚往來密切，所以時人對他有"翩然一隻雲間鶴，飛來飛去宰相衙"之譏。在追求生活的享受上，有家資的文人畫家們，是一點也不亞於小說《金瓶梅》中對西門大官人的描寫的。董其昌的家中，姬妾成羣，欲得其親筆眞跡書畫，多從其閨房中獲之。他也曾以勢凌人，因搶奪他人婦女，引起民憤，萬餘名軍民，奮起焚燒了他的松江家宅，其昌遠走他避，弄得十分狼狽。王時敏、王鑑的家中，都養有專門的戲班，供一家之享樂。

除少數人物如項聖謨外，一般的文人畫家是不關心國計民生和社會變化的，在他們的身上沒有任何的社會責任感，這直接影響到他們的作品的思想感情和內容，同時也影響到對繪畫創作目的的認識。本來，按照中國文人傳統的儒家觀念，總是把他們從事的任何一件事情，都要和"道"聯繫在一起，這"道"，便是先賢聖人所提倡的倫理道德，以維護封建的各種秩序。因此，繪畫在唐、宋以前，文人們總是要強調它的"成教化，助人倫"（《歷代名畫記》）、"指鑒賢愚，發明治亂"（《圖畫見聞誌》）的社會作用。即使是山水、花鳥畫，也要做到"有補於世"。"是則畫之作也，善足以觀其時，惡足以戒其後，豈徒爲是五色之章，以取玩於世也哉"（《宣和畫譜》）。這些對繪畫作用的認識，從明代中期開始，就被文人們所拋棄了，到晚明更甚。董其昌曾明白地宣布："畫之道，所謂宇宙在乎手者，眼前無非生機，故人往往多壽。黃子久（公望）、沈石田（周）、文徵仲（徵明）皆大耋，仇英短命，趙吳興（孟頫）祇六十餘，仇與趙雖品格不同，皆習者之流，非以畫爲寄，以畫爲樂者也。寄樂於畫，自黃公望始開此門庭耳。"（《畫禪室隨筆》）董其昌的宣言，代表了明末文人畫家的普遍認識，因而促使了繪

畫朝着筆墨遊戲方面發展，李日華曾批評道："今天下畫習日謬，率多荒穢空疏，怪幻恍惚，乃至作樹無復行次，寫石不分背面，動以元格自掩，曰：我存逸氣耳。相師成風，不復可挽。"（跋項聖謨《招隱圖》後）繪畫的創作目的，不再有它的社會責任，而把它變成純粹的個人享樂，為了畫家本人的身體健康，這不能不是一種極端的個人主義，也反映着明末社會享樂思潮的風氣，對過去的文人們、過份地強調繪畫的政治和社會教育來說，是從一個極端跳到了另一個極端。

文人們集會，飲酒、賦詩、作畫，這是非常愜意的。孫克弘在漢陽太守任上被罷官後回到老家華亭，便將家中房子修整起來，種上樹木花草，堆疊假山奇石，室中擺上鼎彝金石書畫。客人來了，不但給以觀賞這些古董，而且還教家裏的童子唱時新曲調，演雜要戲劇，因此他自豪地說："坐上客常滿，樽中酒不空，僕於魯男子差無愧色。"（《無聲詩史》）這種經常的集會，加強了畫家之間的往來，促進了他們在藝術上的互相影響，逐漸形成了以城市為活動中心，以某幾個畫家為首的畫家集羣，在互相標榜中建立派系。在同一個時期內，畫家派別之多，晚明是空前的。除了老資格的吳門派外，興起的有松江派，此派中又有華亭派、雲間派、蘇松派之分，除此還有武林派、嘉興派、姑熟派、武進派、江寧派等等。派別之間，有一些互相指責，特別是吳門派與松江派之間顯得突出。唐志契認為："蘇州畫論理，松江畫論筆"，各有所長，但也慨嘆地說："嗟夫！門戶一分，點刷各異，自爾標榜，各不相入矣！豈知理與筆兼長，則六法兼備，謂之神品；理與筆各盡所長，亦各謂之妙品。若夫理不成其理，筆不成其筆，品斯下矣，安得互相譏刺耶?"（《繪事微言》）明末畫壇派別的林立，許多地方是人為劃分的，它與這一時期官僚中派系的紛爭，遙遙相呼應。此外，派別都以地區命名，是否與城市的經濟利益有關、與作品爭奪市場有關，倒是可以進一步探討的。

文人畫的發展普及，城市的商業經濟興盛，與乎社會的享樂主義風氣的結合，促使了婦女畫家的成批出現，這是晚明畫壇受社會政治影響的又一個突出特點。

幾千年來，中國婦女受封建制度的禁錮和儒家思想的束縛，使她們的聰明才智，不能得到充份發揮，所以在中國歷史上，婦女畫家極其稀少，但是到了晚明時期，婦女畫家却突然地增多起來。僅據湯漱玉輯《玉臺畫史》粗略統計，從遠古至清嘉慶年間，共搜集到婦女畫家216人，其中明代佔有半數。而在明代的婦女畫家中，十分之八九又都是晚明時期的。終中國封建王朝之世，晚明女畫家之盛，是空前的，也是絕後的，這就不能用一般的歷史發展規律去解釋，而要從這一時代的特殊性方面去進行探求。

女畫家的成份比例，與女畫家是如何走上繪畫的道路的，是我們研究這一問題的關鍵，祇可惜這方面的材料太少，有待進一步發掘。《玉臺畫史》將女畫家的成份分為宮掖、名媛、姬侍、名妓四類。宮掖和名媛兩類是指貴族婦女和一般士大夫家庭或有社會名望家庭的婦女。明代宮掖的三人，其實是湊數的，非真正女畫家。名媛五十九人，情況比較複雜，其中湊數的大有人在，如葉小鸞、無名氏女子、湯尹嫺、王藹妻劉氏、卜韞蕙、金淑修等皆是。有一部分是專門畫觀音大士的，如方以智姑母姚夫人，張含之妻方孟式，沈某妻劉媛，蕭大茹妻方氏，張某妻方氏，王世德妻范景姒，崔繡天等。她們出於虔誠的宗教心理，以畫觀音大士祈求賜福於家族和個人。還有一部分是以畫畫作為閨房消遣，偶爾原因名字被記錄下來，如鄒賽貞等。名媛中真正能稱得上畫家的，是那些有家學淵源受家庭環境薰陶出來的人，如戴進女戴氏，仇英女杜陵內史，文從簡女文俶，崔子忠一妻二女皆善繪事。此外，邢侗之妹邢慈靜，任道遜妻孫氏，黃道周繼室蔡氏等。屬名媛類的女畫家，還有一個突出特點，即是近半數的人沒有自己的名字，祇有原娘家的姓，有的甚至連姓都沒有被記錄下來，反映了當時的社會對婦女的歧視，就連婦女自己也輕視自己，如馬閑

卿善山水白描，畫畢多手裂之，不以示人，曰："此豈婦人女子事乎？"鄒賽貞雖然文學書畫不減鬚眉，也認為"筆墨非其事"。徐安生受父親影響，詩畫均佳，但社會容納不了她，指責其所為"非禮"，弄得她無處棲身（《萬曆野獲編》）。由此可見，封建末世對上層婦女的禁錮之深。

但是，在對待另一類婦女上，情形卻有些不同，這便是姬侍和名妓。《玉臺畫史》輯明代姬侍畫家有九人，名妓畫家三十二人。從表面看來，姬侍的地位似乎高於名妓，其實不然，在培養姬侍和名妓上是同樣的，祇是個人命運略有不同而已，她們都是社會最底層人物。姬侍和名妓畫家之多，是晚明時代女畫家超出任何時代的主要地方。

晚明政治的黑暗，促使了社會的進一步腐朽糜爛，在士大夫階層中，納妾遊妓是一種普遍的社會現象。《萬曆野獲編》載："縉紳羈宦都下，及士子卒業闢雍，久客無聊，多買本京婦女，以伴寂寥。"除姬妾之外，達官貴豪之家還養蓄了成批的歌童舞女，並以此互相贈送。妓女則更多，教坊妓院，從京師遍及全國各大中小城市。姬侍和妓女主要來源於衣食無靠的貧苦家庭，特別在災荒年景尤多。即使是"太平"世界，逼良為娼，賣女為妾，時有發生，這在晚明時期的小說中，描寫得淋漓盡致，其中突出的代表是《金瓶梅》。為了滿足較高層次的需要，姬侍和妓女是從小有目標地進行培養，教以吹、彈、歌、唱、並琴、棋、書、畫、不但以色，而且以藝，來誘引上層社會人士，老闆們便從中獲取大利。《萬曆野獲編》談到廣陵（今揚州）以培養姬妾"為恒業"，又談到"購妾者多以技藝見收"，不過作者批評道："如能琴者，不過顏回或梅花一段；能畫者，不過蘭竹數枚；能奕者，不過起局數著；能歌者，不過玉抱肚、集賢賓一二調"。雖然如此，由於它帶有社會的普遍性，其中有聰明智慧的女子，便從中脫穎而出，姬侍、名妓中的女畫家就是從這裏產生的。如馬湘蘭、薛素素、寇湄、顧媚及李因等皆是。

妓女是依附城市而寄生的，而詩詞書畫名妓，又與一定的文化發展相聯繫。明末東南地區城市經濟發展迅速，同時也是人文薈萃之地，故妓女中的畫家，多出生在南方。其中又特別集中在南京、杭州、嘉興等重要經濟和文化城市。南京（金陵）有朱斗兒、林奴兒、馬湘蘭、馬如玉、趙麗華、徐翩翩、卜賽賽、頓喜、吳梅仙、寇湄、顧媚、范珠、崔聯芳等；杭州（武林）有馬文玉、林雪、王友雲等；嘉興有薛素素、吳綺等。"從來名士愛風流"（勵鶚題朱玉耶畫扇面詩句），而名妓們則"夢通巫峽待詞人"（董其昌贈林雪詩句），書畫名妓與文人畫家之間多有往來，朱斗兒曾從陳沂學筆法，馬湘蘭與王穉登關係密切，生為其畫題跋，死為其賦詩吊念，莫是龍為姜如真作畫助興，董其昌、李日華對薛素素、林雪、王友雲的讚奉不惜詞藻。晚明的文人是，一方面在那裏大張旗鼓地宣傳烈女節婦，另一方面却在那裏讚揚欣賞妓女，大凡文人們的集會，都少不了有妓女們的參加，正由於這一層密切的關係，使妓女中的書畫名妓在技巧上得到了提高，這應當說是社會畸形發展結出來的怪瘤。

明末婦女畫家的突然增多，不能說明婦女社會地位的改變，相反是世風日下從另一個側面的反映。但是，也由於社會對底層婦女另有所求，在某種程度上，於女性的智慧則有所解放。然而，這種"解放"，是可悲的，也是極其有限的。

晚明，在中國歷史上是一個很特別的時期，社會內部的各個方面，都在或明或暗、或緩或速地起着變化，這既是兩千餘年來中國封建制度內在矛盾運動的表現，同時又是明帝國的王朝在衰亡，兩者錯綜交織在一起，使問題格外地顯得紛繁複雜。例如以往史學界所提出的資本主義的萌芽及啟蒙思想等問題，都是不好輕易地下斷語的。有關城市經濟的發展，和市民反對政府壓迫的運動，在畫壇中都有所反映，人物如李士達曾參與1601年(萬曆二十九年)蘇州市民反對稅監孫隆的鬥爭，作品如袁尚統的《曉關舟擠

圖》，這些本文都未有提及。

晚明的中國畫壇，變化是很急劇的，本文所述及的宮廷繪畫的衰落，傳統職業畫家的職業轉移，文人繪畫的普及與流派紛爭，婦女畫家的突然增長，等等，僅是其中最顯而易見者。畫壇的變化，旣是受時代的政治與社會的變化所影響，同時也是組成整個時代變化的一個部分，兩者如能結合地進行考察研究，我想對繪畫史的深入探討，會大有裨益，本文僅爲引玉之磚。

晚明的繪畫對淸代的畫壇影響深遠，例如董其昌的繪畫理論觀點，差不多影響到有淸一代。文人畫在佔領社會市場之後，到淸代進一步又佔領了宮廷市場。由於文人畫先天的畸形，長於花鳥、山水，短於人物、肖像，不能完全滿足宮廷的需要，這就幫助了西方傳敎士畫家如郞世寧等，使之能夠直接地進入宮廷。西方繪畫在明末傳入中國後，在社會上一直受到冷落，沒有引起更大的注意和發生影響，但是却在宮廷中落地生根，竊以爲這正是乘虛而入，因爲他們能頂替傳統的職業畫家之所能，彌補了文人繪畫之不足。從淸王朝的衰微，淸宮廷繪畫亦隨之而落，郞世寧畫派也就無人繼承了，其命運與明末的職業畫家差不多，這是後話。

<div style="text-align:right">1988年11月急就於揚州</div>

清代雍、乾時期的宮廷繪畫

　　自有王朝，便有宮廷繪畫，同時並有宮廷畫家，這似乎是無可置疑的。由於年代遠久，中國最早王朝的宮廷繪畫作品沒有遺存，而宮廷畫家的地位，或爲奴隸，或爲手工工匠，名字不載於史冊，所以我們不甚了了。在考古發掘秦代咸陽宮殿遺址中，發現有殘存的壁畫，秦俑坑中出土的銅車馬上，也有彩繪紋飾，這應當是秦代宮廷畫家（工匠）的手筆。《歷代名畫記》引《王子年拾遺記》載：“烈裔，骞涓國人，秦皇二年(公元前220年)，本國獻之，……善畫鸞鳳，軒軒然惟恐飛去。”他應當是一位秦代知名的宮廷畫家了。據此，秦代是我們所知中國歷史上有宮廷繪畫作品遺存和有宮廷畫家名姓可考的第一個王朝了。

　　宋代是中國宮廷繪畫發展最興盛時期，宮廷中設置有“翰林圖畫院”的機構，仿照科舉考試的辦法，以網羅人才。同時畫家的身份地位也得到提高，允許同朝官一樣可賜予服“緋紫”和“配魚”。所以當時的宮廷裏集中了大批全國第一流畫家，宮廷的繪畫創作非常繁榮，成爲同時期中國繪畫發展的主流和領導。宋代宮廷繪畫所取得的斐然成就，很早就引起了學者們的注意，目前的專著與論文都很多。

　　清代是中國歷史上最末一個王朝，是中國宮廷繪畫發展歷史的尾聲。一般地說，清代宮廷繪畫的創作遠不及宋代，甚至也不及明代那樣興盛，宮廷畫家在全國畫家當中，也非一流人物，在同時代的繪畫發展史中，也是居於次要地位。因而，清代的宮廷

繪畫，還沒有引起學者們的十分興趣。本人雖然在故宮博物院工作多年，所見清代宮廷繪畫作品也不少，但也從未認眞研究過。目前，除了單個的一些宮廷畫家之外，關於"清代宮廷繪畫"這一專題的研究，所見論文和著作都很少。由於缺乏前人的整理和研究成果，要寫本文所擬題目，對我來說，實在是力不從心的，因周汝式敎授的熱情相約，祇好勉爲其難了。

清代的宮廷繪畫，本身也經歷了三個不同發展階段；順治、康熙兩朝（1644--1722年），是形成和進步時期；雍正、乾隆兩朝（1723—1795年），是發展、鼎盛時期；嘉慶至清亡（1796—1911年），是衰微至消亡時期。本文擬就發展鼎盛時期的清代宮廷繪畫作一試探，以就正於大方。

一、如意館的設置及其畫家來源

在探討宮廷繪畫之前，我們不能不對宮廷繪畫的組織機構有所交待，即宮廷方面是怎樣去組織畫家爲它自己服務的。在宋代的宮廷中，設置有翰林圖畫院，是通過考試錄取的辦法來招集畫家的。元代沒有畫院的設置，畫家是隨時奉詔到宮廷作畫的。明代也不設置畫院，畫家經推薦和一定考核纔錄用，分別安置在仁智殿、武英殿、文華殿等處供職，受內府太監傳詔和管理。那麼清代呢？據《清史稿》載："清制畫史供御無官秩，設如意館於啓祥宮南。"又《清朝續文獻通考》卷八十九載："聖祖（康熙皇帝玄燁）天縱多能，中西畢貫，一時鴻碩雲蒸霧湧，往往召直蒙養齋。又倣前代畫院設如意館於啓祥宮南。"由此可知，清代是承襲元、明體制，在宮廷中不設畫院，祇有一個類似畫院的組織管理機構"如意館"。不過如意館是否康熙玄燁所設，是值得商榷的。據我們所查清內務府《各作成活計淸檔》，內中有如意館的專檔，是專門保存有關淸宮廷繪畫諸事檔案的，它的開始是在乾隆元年（1736年）。再早的有關宮廷繪畫的檔案叫作"畫作"，在雍正期間的內務府檔案中。據此推斷，如意館的設置是乾隆皇帝弘曆，而不是康熙皇帝

玄燁，《清朝續文獻通考》的記載有誤。

　　查閱內務府有關檔案，在乾隆時期我們還發現有一個“畫院處”的檔案，不過它的存在時間不長，有關的事項記錄大約在乾隆六年（1741年）之後，便歸入“琺瑯作”的檔案中去了，所以“畫院處”祇不過是臨時設置的一個機構。胡敬在《國朝院畫錄》中說：“國朝踵前代舊制，設立畫院。”此說恐非根據“畫院處”而來，因為胡敬本人出生（1769年）以前，“畫院處”早已不復存在，他的所謂“畫院”，不過是一種習俗的統稱而已。

　　乾隆時期的如意館究竟在何處，至今尚是一個迷。文獻均說在啓祥宮南，禮親王昭槤的《嘯亭續錄》描述更為詳細，說“如意館在啓祥宮南，館室數楹，凡繪工文史及雕琢玉器裱褙帖軸之匠皆在焉。”看來它是一個手工工藝作坊。啓祥宮即今尚存之太極殿，在紫禁城內廷西六宮之中。其南，東為養心殿，西為慈寧宮。養心殿於康熙十九年（1680年）在召見大臣覺羅武默訥時，曾“命工繪其像，即以賜之。”（見《清宮述聞》引《郎潛紀聞》記載），與清宮廷繪畫有所關係，但養心殿從雍正開始，即為皇帝的“寢興常臨之所，一切政務如批章閱本，召對引見，宣諭籌機，一如乾清宮。”是十分機要的重地，是否能在它周圍房廊設如意館，容許那麼多的工匠在做活計呢？況且如意館“館室數楹”，顯然地方很不小，在現今養心殿的範圍內，也很難找出這樣一個處所。又按清宮造辦處“掌製造器用”，屬清宮內務府管理，而如意館所作的活計，也歸入內務府的檔案之中，亦應屬內務府管轄。據吳長元《宸垣識畧》所記：“造辦處在白虎殿後房。”又說：“白虎殿係明仁智殿，俗稱為辦機密之所，今內務府官署即其舊址。”明代的仁智殿，也是一些宮廷畫家如周文靖、黃濟、陶佾、安政文等的值宿地方，清代改為白虎殿，是內務府的官署，今已廢，其遺址在慈寧宮之南。如意館或者離內務府官署不遠，也許即在造辦處之內，問題需要進一步的查考。

　　如意館既是安置畫家之所，其畫家來源途徑有三：

一、朝臣和地方官員的推薦。實例如：

徐璋，字瑤圃，婁縣（今屬上海市）人，乾隆十四年（1749年）由織造圖拉推薦入宮。

袁瑛，字近華，號二峰，元和（今江蘇）人。乾隆三十年(1765年)由李因培推薦入宮，至乾隆五十年(1785年)告養歸里。李因培在朝廷曾官至內閣學士署刑部侍郎。乾隆1765年前後曾任湖北、湖南等地行政長官。

王岑，字玉峰，號白雲山樵，在京師時與朝中大臣張照、董邦達、張若靄、勵宗萬等都有往來，由勵宗萬推薦入宮。勵在乾隆時曾兩任刑部侍郎。

陳士俊，字獻廷，山陰（今浙江紹興）人，在京師與朝臣張照、張若靄有交往。後由張若靄推薦入宮。張若靄曾官至內閣學士，本人亦是書畫家並能鑒別古書畫，經常受命品鑒內府所藏。

余省，字曾三，號魯亭，常熟（今江蘇常熟縣）人。曾在海望家20餘年。海望在雍正間官戶部侍郎並總管內務府，乾隆時官至禮部尚書和戶部尚書。余省進入宮廷，很可能是海望的推薦。

二、皇帝的直接召入。實例如：

黃增，字方川，號筠谷，長洲（今江蘇蘇州）人。乾隆三十三年（1768年）被召為弘曆畫六十歲肖像，即留在宮內，到乾隆三十七年（1772年）告養歸。

陸燦，號星山，婁東(今屬上海市)人，乾隆四十四年(1779年)被召入宮中為弘曆和功臣畫肖像。

此外，在雍正以前直接奉詔入宮作畫的還有黃應諶、王翬等人。黃應諶是被順治皇帝福臨賞識，召入宮內成為宮廷畫家的。王翬則是受康熙皇帝玄燁的詔令到宮內來專畫《南巡圖》的，畫完即回原籍。

三、畫家自薦。實例如：

張宗蒼(1686—？)，字默存，號篁村，吳縣（今屬江蘇）人。徐揚，字雲亭，亦吳縣人。乾隆十六年（1751年）弘曆南巡到蘇州

時，他們均以畫獻，爲弘曆賞識，命入宮供奉。

金廷標，字士揆，烏程（今浙江吳興）人，乾隆二十二年（1757年）弘曆南巡時，獻《白描羅漢圖》册，命入宮供奉。

嚴鈺，字香府，嘉定（今屬江蘇）人，乾隆三十年（1765年）弘曆南巡時獻《山水册》，命入內廷供奉。

沈映輝，字朗乾，號雅堂，婁縣（今上海松江）人。李秉德，字蕙紉，號涪江，吳縣（今屬江蘇）人。也都是趁弘曆南巡，在地方上獻畫而進入宮廷的。沈映輝所獻詩畫還被弘曆定爲第一，在內務府中任司庫之職。

除以上三種途徑之外，在如意館供職的畫家，有的是前代遺留下來的，有的或是已在宮內的畫家父子、兄弟、師徒的轉相承襲和相互薦引而成爲宮廷畫家。實例如：

張震，約在康熙時入內廷供奉，其子張爲邦爲雍正時期宮廷畫家，爲邦子張廷彥則是乾隆時期的宮廷畫家，祖孫三代相承。

孫阜，約康熙時入內廷，其子孫成鳳於雍正時期進入內廷供奉。

王玠，康熙時入內廷供奉，雍正五年（1727年）卒，由其子王幼學頂替。乾隆十六年（1751年），幼學之弟儒學亦入宮學畫。是父子、兄弟相承襲爲宮廷畫家。

冷枚，康熙時進入宮廷，因年老不便，於乾隆元年（1736年）特許其子冷鑑入宮協助乃父作畫，後亦爲宮廷畫家。而冷枚，可能是其師焦秉貞引薦入宮的。隨其師引薦入宮的還有張宗蒼的弟子方琮、王炳等人。

除以上各個實例之外，雍、乾時代的宮廷畫家中還有一個特殊的現象，即有幾位是從歐洲來的外國畫師，他們是郎世寧（Giuseppe Castiglione）、王致誠（Jean Denis Attiret）、艾啓蒙（Ignatius Sickeltart）、賀淸泰（Louis De Poirot）、安德義（Joannes Damascenus Salusti）、潘廷章（Joseph Panzi）。他們大都是耶蘇會的傳教士，來到中國之後，或受地方官員的推薦（如郎世

寧），或自己獻畫都門（如王致誠）而進入宮廷。

如意館供職的畫家，在行政上受清宮內務府管理，而具體作甚麼事畫甚麼畫，則往往通過宮內太監來傳達皇帝的旨意。畫家們平時在如意館中創作，甚麼地方需要則派往甚麼地方作畫。據查內務府檔案，記載有"慈寧宮畫畫人"、"南薰殿畫畫人"、"啓祥宮畫畫人"、"咸安宮畫畫人"、"禮器館畫畫人"等，即是被派往到這些宮殿裏作畫的畫家。除紫禁城內各宮之外，有時被派往到熱河的避暑山莊及西郊的圓明園中作畫。

二、如意館畫家的地位和待遇

我們知道在宋代畫院裏，畫家們都有一定的職稱，如畫學生、供奉、祇侯、待詔、藝學、畫學正等。職稱不但代表了畫家的藝術水平的高低，也代表着一種榮譽。明代不設畫院，宮廷畫家則授以錦衣衛（皇帝的禁衛）的官職，有鎮撫、百戶、千戶、指揮、都指揮等頭銜，與畫家的藝術水平的高低有一定的相應，但此一職銜則是爲了便於安插人員（錦衣衛無常員），也同時爲領取一定俸祿。清代的宮廷畫家沒有這些職稱和頭銜，在清代初期，被統統稱之爲"南匠"。這一特有的稱呼，祇流行於宮內，是俗稱而非正式名目，這大概是因爲清統治者及其宮內隨員，都是由東北入關來的，全國統一以後，大量被征召到宮內的畫家，則多數來自江南地區，被視爲手工藝者，故以"南匠"呼之。宮廷畫家在清初的地位，由此稱呼可想而知。

"南匠"的稱呼在乾隆時期正式有所改變，據內務府"各作成活計淸檔"記載，乾隆九年（1744年）弘曆下旨："春雨舒和（在避暑山莊）並如意館畫畫人，嗣後不可寫南匠，俱寫畫畫人。"弘曆的這一道傳旨，很可能是有意識地提高一下宮廷畫家在宮內的地位，使之與其他的手工藝工匠有所區別。但是很大程度也是出於弘曆的個人興趣。因爲他不但好吟詩寫字，到處題寫，有時也畫上幾筆山水或花卉，以表示自己的多能。他也有時到如意館中

去走走，"看繪士作畫，有用筆草率者，輒手教之，時以爲榮。繪士張宗蒼以山水擅長，仿北宋諸家，無不畢肖，上（弘曆）嘉其藝，特賜工部主事，實爲一時之盛。其他如陳孝泳，徐揚輩，皆以文學優良，或賜舉人，一體會試，或以外郡佐雜陞用，亦各視其才具也。"（《嘯亭續錄》）看來乾隆弘曆許多地方，在着意追仿宋徽宗趙佶，但他對宮廷畫家，却始終不"大方"，是控制多於"恩賜"。

進入清代宮廷的畫家，他們的地位等同於工匠，一般都是終身服役制，沒有得到皇帝的特殊批准是不允許離開宮廷和給人作畫的。金廷標是弘曆最爲寵信的一個畫家，乾隆二十八年（1736年），廷標的父親金泓病逝，經弘曆的特殊"恩准"纔讓其回鄉奔喪。周鯤係南方人，初來北方不習水土，久病不癒，服藥無效，祇得向弘曆請假南歸調養，並且表示病癒後再來宮廷效力。經弘曆首肯周鯤纔回老家去，三年後再回宮中服役終身。大多數的宮廷畫家，都是畫至年老無力纔允許回家歸養的，有的甚至老死宮中，連幾個從歐洲來的外國畫家，也是這樣。

畫家們在宮中服務，總是兢兢業業、謹小愼微的，不允有所懈惰和懶散，因爲他們並不被視爲藝術家而是匠人。清內務府雍正六年（1728年）十一月（陰曆）有一檔案記載說："六品官阿蘭泰來說，爲慈寧宮畫畫人散懶滑惰事啓怡親王，奉王諭：着沈喻照唐英例，每日稽查，伊等如有不來者，即行啓我知道，遵此。"之後即根據怡親王命令，對宮廷畫家嚴加稽查，於次年四月將王均革退。乾隆十一年（1746年）一則內務府檔案資料表明，宮廷畫家的創作畫稿是不能出差錯的，否則也遭革退處分。這一年金昆奉旨畫《大閱圖》，因出於疏忽，將八旗的位置畫錯，弘曆下令治罪，將其革職停發食錢糧銀，同時也將監督宮廷繪畫創作的摧總花善也停止俸祿。事後金昆急忙將原圖改畫，並請人說情，纔使弘曆怒火平息，允許繼續在宮中留用。但當月的食錢糧銀祇得到一半，花善也祇得到了一半俸祿。

清代的宮廷畫家，統統被叫成"南匠"或"畫畫人"，既無與藝術水平高低相應的職稱與標明地位的頭銜，那麼他們是如何領取薪水的呢？最早的記載見於雍正四年(1726年)的內務府檔案："六品官阿蘭泰奉旨：着給畫畫人丁裕、詹熹、丁觀鵬、程志道、賀永清每月每人錢糧銀八兩，公費銀三兩。欽此。"雍正皇帝胤禛的這一道諭旨，僅祇給了五位畫家定了薪水待遇，可能是對成績優異的畫家以獎勵。乾隆六年（1741年）的另一則檔案，則明確地記載清宮廷畫家有所等級："司庫白世秀來說，太監高玉傳旨：畫院處畫畫人等次，金昆、孫祜、丁觀鵬、張雨森、余省、周鯤等六人一等，每月給食錢糧銀八兩，公費銀三兩。吳桂、余穉、程志道、張為邦等四人二等，每月給食錢糧銀六兩，公費銀三兩。戴洪、盧湛、吳械、戴正、徐燾等五人三等，每月給食錢糧銀四兩，公費銀三兩。欽此。"這裏的最高等級沿襲雍正時的舊例，其他等級則在食錢糧銀上由此而往下遞減。所定三等，根據甚麼標準，無文獻可資佐證。很可能祇是弘曆個人心中的標準。名單中祇有十五人，也非全部宮廷畫家，其他的畫家待遇如何，不得而知，但可以肯定是低於這裏的最底等的。因而這也祇能理解為對部分成績突出的宮廷畫家的獎勵，而並非清代宮廷畫家的等級制度。

除固定薪水之外，還有一些臨時獎賞辦法以鼓勵宮廷畫家為宮廷效力。如乾隆元年（1736年）唐岱、郎世寧、王幼學被弘曆所賞識，傳旨着給唐岱、郎世寧每人人參二斤、紗二疋，王幼學緞二疋。同年又賞給郎世寧御用緞、貂皮等。乾隆七年(1742年)，冷枚因長期在宮中供職，着賞給銀五十兩。同年，郎世寧、王致誠、王幼學、張為邦、孫祜、丁觀鵬、沈源等人分別賞給元寶一個和緞等物。郎世寧是弘曆最為欣賞的一個畫家，當他世逝時(1766年)，特追贈侍郎銜，另銀三百兩辦理喪事。

三、清宮廷畫家的創作任務

按胡敬在《國朝院畫錄》中所說，畫家們在宮中所擔任的繪

畫創作任務是："凡象緯疆域、撫綏撻伐、恢拓邊徼、勞徠羣帥、慶賀之典禮、將作之營造、與夫田家作苦、藩衛貢忱、飛走潛植之倫，隨事繪圖，昭垂奕禩。"這就是說，凡宮內所需一切繪畫的地方，都由宮廷畫家來擔任的。這裏"象緯疆域"，實際是天文圖和地理圖，"將作之營造"，是建築設計圖。這類作品在清宮中遺存不少，今天它們已不屬於藝術史研究的範圍，有的已保存在中國第一歷史檔案館中。從藝術史的角度來探討，清代宮廷畫家所擔任的任務主要有如下幾種：

一、為皇帝、后妃及王公大臣等畫肖像。清代宮廷畫家所畫這類肖像畫的形式，主要有朝服正面全身或半身像。清入關以後的十個皇帝除末帝溥儀外，均有這種畫像，主要用來祭祀的。有便裝、戎裝和化粧像。如《大閱圖》即是弘曆的武裝肖像畫。化粧像是比較特殊的，完全出自皇帝的個人愛好，如胤禛的佛裝打扮，弘曆的古裝（漢裝）打扮等。還有一種即帝、后、妃、嬪的日常生活寫照，帶有一定的生活情節和陪襯的人物，常稱之為"行樂圖"。其他王公大臣的畫像，多是作為皇帝對臣下的一種恩賜和榮譽。為宮廷所作的肖像畫，一般不署作者名欵，有些作品風格明顯，可以辨認得出來，但有許多就難斷定了。現在根據文獻可知一些畫家曾在宮廷擔任過肖像畫的創作。除康熙朝的顧銘（字仲書）、劉九德（字陽升）等外，乾隆前期有郎世寧、艾啓蒙、沈廷章等西方畫家。與之相合作的有張為邦、徐揚、黃增、王幼學、姚文瀚、伊蘭泰等人。乾隆後期有陸燦，字慕雲，號星山，婁東（今屬江蘇）人，乾隆四十四年（1779年）"奉召恭寫御容稱旨。"（馮金伯：《國朝畫識》。又繆炳泰，字象賢，江陰（今屬江蘇）人，"乾隆五十（1785年）後御容，皆為敬寫。又畫紫光閣功臣，無不畢肖。"（蔣寶齡：《墨林今話》）又華冠，"高宗南巡，恭寫御容，賞賚優渥。"（馮金伯：《墨香居畫識》）。

二、為皇帝的某一重要活動或當時發生的重要事件作紀實性和紀念性繪畫。如康熙玄燁和乾隆弘曆的南巡，都以繪畫的形式

記錄下來。宮廷中的祭典，如《雍正祭先農壇圖》等；戰爭的獲勝，如《平定烏什戰圖》、《平定西域戰圖》、《平定回部獻俘圖》等。重要的有紀念性的宴會，如在萬樹園、紫光閣、瀛臺等處的《賜宴圖》等。這些記事性的繪畫中間，有的有皇帝和臣僚的肖像，但創作的目的是為宣揚帝王將相的文治武功和恩惠，所謂用以紀一時之盛事云。

三、為供帝、后們案頭玩賞和宮殿的室內裝飾而創作。有人物、山水、花卉、飛禽、走獸等內容。人物畫多半取材於風俗以及歷史故事，亦有在宮內宣傳封建教化的作用，如焦秉貞《歷朝賢后圖》、金廷標《婕妤擋熊圖》等。山水花鳥畫在清宮中的創作數量是很多的，有的被裝裱成卷、軸、冊，存於各宮之內。乾隆弘曆喜歡小巧的玩賞品，在這類作品中，我們常見有的卷冊，其小到僅祇寸許。有的則直接裱褙在宮室內墻上或隔扇上，俗稱為"貼落"。

四、其他的任務有古畫的臨摹仿製及宗教畫創作等。宮廷中許多畫家，都曾直接奉弘曆的命令，為摹某某名人畫蹟，這在《石渠寶笈》初、續、三編中著錄不少。至於宗教畫，除了卷軸之外，亦有壁畫創作，如承德避暑山莊外八廟中所保存的壁畫作品，應當是出自宮廷畫家之手，有關這一方面的資料，還需進一步發掘探討。

此外，清代宮廷中還有少量的油畫創作，出自歐洲畫家之手，如郎世寧所作《太師少師圖》。《慧賢貴妃像》油畫屏風，畫乾隆弘曆的妃子，無簽名，從風格判斷可能是歐洲畫家所作。但有一件康熙時期的《仕女圖》油畫屏風，很可能是出自中國宮廷畫家之手。中國宮廷繪畫中出現油畫，這是清代較之於前代特殊的地方。

四、關於"臣"字欸畫問題

凡是在署欸上帶"臣"字欸的繪畫作品，都是直接為皇帝和

宮廷創作，這在宋代畫院畫家中已經非常流行，因而我們可據以判定爲宮廷繪畫作品。但是不是所有宋代宮廷畫家爲宮廷創作的作品，都需要在署欵上冠以"臣"字。北宋宮廷名畫家郭熙在作品上的署名，有的帶"臣"字，如《秋山行旅圖》軸（今藏雲南省博物館），有的則不帶，如《窠石平遠圖》軸（今藏北京故宮博物院），《早春圖》（今在臺灣）。南宋宮廷畫家馬遠、馬麟父子亦如此。然而清代的情況却與此大爲相反，凡是宮廷畫家能在作品上署欵而爲宮廷創作的繪畫，都必須在署名之前冠以"臣"字，否則爲"大不敬"。但是在清代宮廷中所有帶"臣"字欵的繪畫，却不都是出自宮廷畫家之手。這裏就有一個區分什麼屬於宮廷繪畫，什麼不應屬於宮廷繪畫的問題，如果我們能將此加以區分，就能有助於我們對清代宮廷繪畫作出準確的評價。

在清代宮廷中收藏的直接爲宮廷創作的繪畫中，帶"臣"字欵的作品，有的是皇族成員作的，我們可稱爲"宗室畫"。如允禧、弘旿等。允禧（1711—1758年）是康熙帝玄燁的第二十一子，封愼郡王，擅長山水。弘旿（？—1811年）是康熙玄燁子允祕之二子，封固山貝子，亦能作山水。他們在給皇帝作畫時，署名前也必須冠以"臣"字，但他們的身份是貴族，而不是宮廷畫家。有的是朝中大臣，我們可稱爲"大臣畫"。如王原祁（1642—1715年），官至戶部侍郎。宋駿業（？—1713年），官至兵部左侍郎。蔣廷錫（1669—1732年），官至大學士。鄒一桂（1686—1772年），官禮部侍郎。董邦達（1699—1769年），官至禮部尙書。這些人旣在朝中做高官，同時又爲畫家。他們的畫深受皇帝們的賞識，常命之作畫，其署欵也要冠以"臣"字，他們也不是宮廷畫家。另外還有少量的民間畫家，在趁皇帝巡視地方時，爲地方官差遣去獻畫的，在敬獻的畫上，也要冠上"臣"字欵。在以上三種情況下所作帶"臣"字欵的繪畫，算不算作宮廷繪畫呢？這是我們要研究解決的問題。

按慣常的認識，凡是直接爲宮廷服務而創作的繪畫，都應視

作宮廷繪畫，是不太過問畫家的身份地位的。例如唐代的閻立德、閻立本兄弟，就被視爲唐代的宮廷畫家，但他們並非宮廷畫師，而是朝廷大臣。因爲目前尚無人去專題研究唐代的宮廷繪畫，所以他們的作品，應不應歸入宮廷繪畫範圍，也就無人理論。自清人厲鶚作《南宋院畫錄》將馬和之作品收入畫院中，問題由胡敬提出來了。他在《國朝院畫錄序》中說："昔錢塘厲鶚著《南宋院畫錄》八卷，採摭該博，已邀四庫館收入，惜其書沿《武林舊事》之誤，兼收馬和之畫幀。和之紹興間登第，官至侍郎，非畫院流，其失與《畫徵錄》之稱王時敏爲畫院領袖等。蓋畫院名手，不離工匠，詞臣供奉，皆科第之選，流派迥別，比而同之，舛已。"今人王伯敏在1982年出版的《中國繪畫史》一書，在其"清代的宮廷繪畫"一節中說到：《清史稿》所謂清宮使用的畫人，'初類工匠，後漸用士流'，其實多是'士流'。"並例舉了宋駿業、王原祁、董邦達、董誥（董邦達之子，官至東閣大學士、太子太傅）。等人作爲證明，他實際是不同意胡敬之說。所以，是否祇有宮廷畫家的作品纔算宮廷繪畫，還是祇要是爲宮廷創作的繪畫都爲宮廷繪畫，至今仍是一個模糊的概念。

在早期的中國社會裏，無論宮內或是宮外的繪畫創作，都是由工匠們來擔任的，畫家的地位同等。後來由於文人、士宦、甚至皇帝本人在內，越來越多地參與繪畫的創作活動，他們自視其身份不能與工匠們不同。這一情況發展到了宋代，明顯地形成爲兩種畫家的對立。士大夫們在強調自己身份高貴的同時，並在作品的評價上，也強調了自己的作品高出於眾工之上。所謂"自古奇勛，多是軒冕才賢，巖穴上士"創作，因爲"人品既已高矣，氣韻不得不高。氣韻既已高矣，生動不得不至"，"不爾，雖竭巧思，止同眾工之事"(郭若虛《圖畫見聞誌》)。"吳生（吳道子，唐代宮廷畫家）雖妙絕，猶以畫工論。摩詰（王維，士大夫畫家）得之於象外，有如仙翮謝樊籠。"(蘇軾《王維吳道子畫》)這是當時社會一種普遍的認識，元、明、清三代對此又有進一步發揮。胡

敬正是這種觀念的繼承者，他把士大夫畫家劃出宮廷繪畫創作之外，僅祇是從畫家的身份地位一個方面去考慮的，這是基於一種歷史的偏見。我們應當看到，在社會上存在着職業畫家（多為畫工）與業餘畫家（多為士大夫）兩大類；同樣在宮廷內也存在着職業畫家（宮廷畫師）與業餘畫家（朝臣畫家）兩種，他們的身份雖然不同，而服務的對象却是一致的。所以我以為，凡是直接為宮廷服務而創作的作品，都應是宮廷繪畫，不一定非出自宮廷畫家之手纔算。例如《康熙南巡圖》十二大卷，主要作者是王翬，組織者是宋駿業，他們都不是宮廷畫師，而我們不能不承認《康熙南巡圖》是清代宮廷繪畫的代表作。這樣一來，在清代宮廷中帶"臣"字欵的"大臣畫"和"宗室畫"，很多情況下都是直接奉皇帝之命而創作的，理應當歸屬於宮廷繪畫範圍，至於我們在論及宮廷畫家時，也應當將他劃分開來，明確地說出。消除歷史所造成的陳見，旣不以他們來改變宮廷畫家的成份，即用之來說明清代宮廷使用的是"士流"畫家；也不因為區分他們出宮廷畫師範圍而貶低宮廷繪畫所取得的應有成就。

五、雍、乾時期的宮廷繪畫試評

雍正、乾隆時期是清代宮廷繪畫的鼎盛時期，第一是這一時期宮廷繪畫的創作最為活躍，胡敬《國朝院畫錄》摘抄《石渠寶笈》上著錄的清代宮廷繪畫作品，約有500餘件，十之九是這時期的作品。故宮博物院現藏有清宮廷繪畫在千件以上，也大多數是這一時期創作。第二，在宮廷畫家的人數上，也以此一時期為最多，而且名手都出在雍、乾兩朝。第三，清代宮廷繪畫的創作成就以此一時期最高，形成清代宮廷繪畫的風格也在這個時候。

雍、乾時期的宮廷繪畫的創作成就，一是它的歷史文獻價值，另是它的藝術觀賞價值，我以為前者要重於後者。例如乾隆時期所創作的一系列戰圖以及有關的其他創作。其作品有：賈全《平定烏什戰圖》、徐揚《平定兩金川戰圖》、無名氏《平定臺灣戰

圖》、《平定安南戰圖》、《平定伊犁戰圖》、《平定仲苗戰圖》、《平定苗疆戰圖》、《平定回疆剿擒逆裔戰圖》等，及郎世寧所作《阿玉錫持矛蕩寇圖》、《瑪瑺斫陣圖》、王致誠《萬樹園賜宴圖》、姚文瀚《紫光閣賜宴圖》等。這些都是以當時的歷史事件爲根據而創作的，對於我們今天研究和瞭解當時的歷史，是極爲珍貴的資料。此外沈煥的《職貢圖》卷、黎明等人的《職貢圖》卷，記錄了當時中國各民族的衣冠服飾和風俗，是民俗學的研究資料。徐揚的《乾隆南巡圖》、冷枚等的《萬壽圖》、吳桂等的《大駕鹵簿圖》等，是研究宮廷政治及文物典章的形象資料。此外，徐揚的《盛世滋生圖》畫蘇州靈巖至虎丘一帶景物，陳枚等的《清明上河圖》，以舊有形式反映當代的社會生活，這類作品對於瞭解當時的城市經濟發展及人民生活習俗是十分可貴的。總之，清代尤其是乾隆時代的宮廷繪畫，在保存歷史資料上，極其豐富，這一點是超過了以往任何朝代的。這一部分資料，有的已經引起了歷史學界各有關部門的重視並有所研究利用，有的則尚待進一步的挖掘整理。

在藝術風格上，雍、乾時代的宮廷繪畫較之前代最爲鮮明突出和具有創造性的地方，是中西畫法的結合而產生出的新的作風。西方的繪畫傳入中國可以上溯到明代末年，中國畫家以傳統畫法爲基礎，參用西方畫法以改變自己的畫風，也可以追溯到明代末年。康熙朝的宮廷畫家焦秉貞，"工人物、山水、樓觀，參用海西法"。所謂"海西法"，即西方油畫中的陰影明暗和透視原則原理，中國畫家在吸收這種畫法的時候，却受到中國文人士大夫的抵觸，認爲"非雅賞"，"好古者所不取"。(張庚《國朝畫徵錄》"焦秉貞傳")但是焦秉貞的這種中西參合的畫法却受到了康熙皇帝玄燁的肯定和鼓勵。之後，隨着西方傳教士畫家郎世寧、艾啓蒙、王致誠等人，直接把西方畫法帶入宮廷，又得到了乾隆皇帝弘曆的賞識，爲中西參合的畫法更推波助瀾，因而形成爲清代宮廷繪畫最爲突出的特色之一。

這裏需要研究解決的一個重要問題是，為什麼西方畫法傳入中國之後，在中國社會上得不到廣泛流傳，反而在中國宮廷中得到發展？這個問題比較複雜，本文還無力來作正面回答，有待於有志之士來解決。但有一點似乎值得注意的是，玄燁和弘曆這兩個皇帝的個人愛好及其需要，起到了關鍵性的作用。宮廷繪畫的創作直接聽命於皇帝的指揮，皇帝的個人意志可以左右宮廷畫壇，至於整個社會就不同了。康熙皇帝玄燁是個比較開明的君主，較為務實，出於他勵精圖治的需要，對明末清初由傳教士帶來的西方文化，他採取了接納的態度，在朝廷中排除了舊的習慣勢力的阻撓，大膽起用西方人士如湯若望、南懷仁等作政府官員，並且自己也向這些西方人士學習天文、地理、數學、人體解剖等科學。在繪畫方面，在康熙朝宮內已經有了油畫，顯然他對西方繪畫也是容納並且欣賞的。乾隆皇帝弘曆在繼承康、雍兩朝宮廷繪畫遺產的既成基礎上，他個人的愛好也是對西方畫法欣賞的。但細細比較，乾隆與康熙還是有所不同，對傳統的中國繪畫，他不大喜歡粗獷狂放的作風，而欣賞細膩柔和的格調。在內務府檔案中，有一條關於金廷標初來宮廷的記載：「乾隆二十二年（1758年）六月初九日，接得員外郎郎正培、摧總德魁押帖一件，內開本月初七日太監如意傳旨：如意館新來畫畫人金廷標，着畫《十八學士登瀛洲》手卷一卷，往細緻畫，欽此。」畫法的細緻，就是乾隆所要求的格調，而西方當時傳入中國的油畫，在逼真、寫實、細膩上，也正好投合了乾隆的欣賞趣味。乾隆的這一欣賞趣味，也是出於他的實用目的的，因為宮廷繪畫所擔任的最重要任務，就是為宮廷畫肖像，為各種大事作記錄，為皇帝紀功、頌德、宣威，這些都不是那些「逸筆草草，不求形似」的畫法所能達得到的。這樣當時傳入中國的西方畫法，纔在中國的宮廷裏找到了適合的土壤。

所謂中西合作的畫法，即是西方（歐洲）古典的油畫技巧與中國傳統的工筆重彩方法的結合。材料、工具完全是中國的，構圖的形式也以傳統的方法為基礎，而在描寫具體的物象上，則吸

收西法的強調陰影明暗和透視原理，以表現出立體和空間感覺。在這裏，中西畫法都經過了適當的調整和改造，使之能夠融洽而成為整體。例如西法過於強調明暗，因而在描繪人物面象的時候，往往一邊重一邊輕，這不符合中國傳統的欣賞習慣，如是畫家們不得不採取降低明暗對比度的辦法以適應要求。西法在表現空間方面，一是它的透視法則，另是它虛視及顏色變化處理，嚴格遵守近大遠小、近清晰遠模糊、一個畫面祇有一個視覺中心等規律，這也不大符合傳統的觀念以及宮廷的要求。中國畫在遠景的處理上，雖然可以簡略（所謂遠水無波、遠人無目、無樹無枝等）甚至完全省去，但是既然筆墨所到，必須交待清楚而不含糊。在群像特別是在有皇帝出場的群像處理上，為了突出主要人物，往往是不按透視法則的。為此宮廷畫家們頗花了一番惱筋。例如王致誠等人在創作《萬樹園賜宴圖》時，巧妙地把乾隆皇帝安排在近處，選擇他剛剛進入宴會場所的一霎那。而在郎世寧等人創作的《馬術圖上》，實在無法安排也就祇好暫時違背一下透視規律了，把離觀者最近處的人馬畫得比遠處的乾隆皇帝更加小了。

清代宮廷繪畫中的中西畫法的結合，有其成功的地方，主要表現在人物肖像方面，它提高了中國傳統繪畫的寫實技巧和豐富了表現手法。但也有的地方是不成功的經驗，這主要是這兩種畫法的結合過於速成，有點類似中國封建的包辦婚姻制度，而沒有經過充份的自由戀愛時間。一些西方畫家進入宮廷，皇帝即命令他們放棄西方材料工具，而採用中國的材料工具，以模仿中國畫家的作品，實際其固有觀念並沒有改變。弘曆曾經命郎世寧畫馬，"著色精細入毫末"，而却命金廷標以李公麟的方法去畫執繮的牽馬人。他以為這樣一來"以郎之似合李格，爰成絕藝稱全提"了，事實却與願違。在現存的許多宮廷繪畫作品中，我們經常可以看到，在人物特別是面像方面，是郎世寧等西方畫家畫的，而服飾尤其是整個背景山水，却是中國畫家用中國的方法畫的，就好像從兩個不同空間位置拍下的照相底板重疊洗印一樣，顯得那麼生硬而

不協調。這是因爲中西兩種不同的審美角度和觀念沒有眞正融洽的緣故。

在雍、乾時期的宮廷繪畫中，除了中西合作的作品外，還有大量的仍然堅守傳統的山水、人物、花鳥畫幅。這些作品也表現出與前代宮廷和同代宮外社會有着不同特點，帶有濃厚的宮廷氣習。

這一時期的宮廷山水畫家代表是唐岱和張宗蒼，他們都是得到弘曆賞識的人物，尤其是張宗蒼更爲弘曆所寵愛，"比以倪（瓚）黃（公望），定爲藝苑中巨擘，聖懷特契，恩遇殊常。"（胡敬《國朝院畫錄》評語）唐岱（1673—？字毓東，號靜巖，滿洲人，乾隆十八年尚在）是王原祁的學生，與他同時在宮內服務也同出王原祁之門還有金永熙、佘熙璋、王敬銘、孫阜等人。唐岱的弟子則有陳善，也在宮內任畫畫人。張宗蒼是王原祁的再傳弟子，其師黃鼎出自王原祁門下，他的弟子方琮、王炳也是宮廷畫家。從這樣一個關係網中可以看出，王原祁是影響雍、乾時期宮廷山水畫的關鍵人物，可以說是王家的"一統天下"。王原祁的山水脫胎於黃公望，再加以倪瓚、王蒙的筆法特點，景物集中，用筆剛勁所謂如"金剛杵"，墨、色層層加染，喜用淡赭、藤黃和翠綠，他的山水畫"熟不甜，生不澀，淡而厚，實而清，書卷之氣，盎然赭墨外"。（張庚《國朝畫徵錄》）這種恬淡冲和講究蘊藉含蓄的藝術趣味，是明末董其昌以來文人畫家所追求的境界。乾隆弘曆風雅自詡，在繪畫上緊隨在這批文人之後，也是開口"倪黃"，閉口"神韻"的。唐岱、張宗蒼等人透過王原祁而學習倪、黃筆法，同時也吸取王原祁反復皴擦點染以求"氣韻"的方法，頗合弘曆之意。如弘曆題張宗蒼畫詩云："他人之畫畫其法，宗蒼之畫畫其理，求之於今幾莫儔，求之於古竟堪比，黃大癡，倪高士，元二子中得神髓。"又："杜老傳名語，曰惟能事遲。宗蒼得其祕，神會對斯奇。山聳天如接，雲低樹帶滋。憶前看畫就，曰氣韻來時。"在筆墨神韻的修養上，王原祁的確在清代畫人當中高出一頭，然而他的畫也有致命的弱點，他重視古人而忽略現實，於古人處問門徑，

而不能從自然中吸取生動活潑的新鮮營養，故他的畫有靜穆而乏生機，有含養而少熱情，構圖妥貼而缺豐富變化。乾隆弘曆也非一個真正透澈理解藝術創作的人，其見解也不過人云亦云，加之宮廷畫家們"戰戰兢兢，如臨深淵，如履薄冰"地作畫，不敢逾越規矩，因而清代宮廷山水畫創作，顯得冷冷冰冰，毫無生氣，缺乏個性，創作成就遠不及前代宮廷畫家。

這一時期的人物、花鳥畫家有冷枚、丁觀鵬、孫祜、陳枚、余省、姚文瀚、金廷標、賈全、徐揚、楊大章、張廷彥、黃增、余穉等，其中金廷標最受乾隆弘曆的賞識，可與張宗蒼等同。縱觀清宮中傳統的人物畫創作，受明代仇英的畫風影響最深，其次為唐寅，間或有一點宋人的影子。仇英的人物畫特別是仕女畫，文弱纖秀、穠麗嫻雅，適合了宮廷的口味。清宮廷畫家在追仿仇、唐中，則更加在文弱穠麗方面加以發揮，甚至是某種病態美的追求。由於他缺乏真實生活的體驗，除一些記錄宮廷事件的作品外，其餘的描寫古代歷史和現實生活題材的作品、完全是靠情節推理來構思創作的，所以給人極不真實的感覺，缺乏生動感人之處。例如弘曆最欣賞的金廷標的作品，像《婕妤擋熊圖》，具體到熊沖破了欄杆都設想到了，但是熊那麼小，與皇帝距離那樣遠，還有着高臺階，因而毫無驚險的感覺，也就突出不了婕妤的形象與勇敢精神，僅是故事的圖解而已。《負擔圖》描寫普通百姓的生活，且不說景物布置的生造，就情節的安排，妻子秉燭開門迎接打柴回來的丈夫，完全不瞭解真正貧苦人民的生活而憑空設想出來的。在花鳥畫方面，影響宮廷畫風最大的遠為惲壽平，近為鄒一桂。惲壽平的花卉，筆緻清秀，設色濃而不艷，造型生動不野，前人評如"琪花瑤草"。鄒一桂畫法出自壽平，工筆寫實，他以力振古法、恢復徐、黃遺規為己任。他們的花鳥畫風也適應了宮廷的趣味。鄒一桂於乾隆時官至內閣大學士兼禮部侍郎，作品受到弘曆的贊賞。宮廷畫家學習惲、鄒，但却等而下之，有些作品雖然表現出一定的功力，總的缺乏創造性。

整個雍、乾時期傳統形式的宮廷繪畫，是對宮廷以外社會上多種流派、不同形式風格繪畫有所選擇的吸收採用，加上紙、絹的精細，顏料的純淨勻細，製作不計工本，因而形成一種宮廷的氣習。在整個清代繪畫發展歷史中，清宮廷繪畫僅祇是一個支流，遠不能與宋代甚至明代的宮廷繪畫所取得成就相比。其原因我以為最主要的是清代皇帝對於宮廷繪畫的創作控制太嚴而干預太多，禁錮了畫家的創造性。而畫家在宮廷中的地位太低，不能吸引社會的興趣，具有創造性的畫家多在宮外而不在宮廷。

清代是中國最末一個封建王朝，以一個少數民族統治全國，除武力的控制之外，在思想上的控制也極其嚴密。在宮廷繪畫的創作方面，雖然沒有發生過類似明初殺害畫家的案件，但是宮廷繪畫創作的枝枝節節，都緊緊地操縱在皇帝的手上。凡宮廷畫家的創作，首先必須先畫出草稿送交皇帝批准，纔能畫在正式圖稿上。在內務府的檔案中，隨處可以看到這樣的記錄："畫樣呈覽，準時再畫"的字樣。一些重要歷史事件紀實性繪畫創作，往往要反復多次纔能得到批准。例如《乾隆平定西域戰圖》（十六幅）銅版畫，於乾隆二十九年（1764年）先命郎世寧起草圖一幅。次年再命王致誠、艾啓蒙和安德義起草另外三幅，又規定其餘的十二幅草稿分三次進呈，最後纔得到允許交廣東海關送往法國製作銅版印刷。有些一般的山水、花鳥畫創作，皇帝也得過問，在甚麼地方應該畫甚麼，畫幅的大小尺寸，以及色彩等等，都有皇帝的主意。如果是幾個人合作，誰畫哪些東西也要由皇帝來指定，從內務府的檔案中，我們也可以看到這樣的記錄。例如在乾隆三年（1738年），弘曆傳旨畫《養正圖》冊"着唐岱畫山水，孫祜畫界畫，丁觀鵬畫人物。"乾隆十三年（1748年）弘曆命郎世寧等將雍正六年（1728年）創作的《百駿圖》再畫一卷，傳旨"着郎世寧用宣紙畫百駿手卷一卷，樹石着周鯤畫，人物着丁觀鵬畫。"乾隆三十五年（1770年）傳旨"淳化軒殿內東暖閣東墻北墻邊銅器格頂上畫斗方二張，着楊大章畫花卉，方琮畫山水。"如此過細的"指導"，完全

把宮廷畫家視為一架製造繪畫作品的機器。中國有句俗語說："伴
君如伴虎",清代的宮廷畫家,以其等同工匠的低下地位,終日在
帝王身邊從事高級的腦力勞動工作,其所受到的思想壓力,較之
常人,更為加倍。為了求得自身的安全,他們不但完全聽命於皇
帝的指揮,小心謹慎地作畫,而且寧可把畫幅畫得穩妥些,精細
些,板滯些,也不可依自己的個性有所發揮。李鱓於康熙五十三
年(1714年)曾經進入宮廷充當畫師,不久即離宮廷,其原因我
們至今尚無從知道,但我們可以設想,以李鱓的為人性格及其畫
風,是不會甘心作一個宮廷畫師的,也是不會見容於宮廷畫壇的,
宮廷裏容納不了個性畫家。在皇帝的嚴密控制之下,不但扼殺了
宮廷畫家的創造性,也窒息了宮廷繪畫的發展。乾隆弘曆之後,清
代的宮廷繪畫日趨沒落,伴隨着中國社會封建王朝的滅亡而不復
存在了。

(原載: Ju-hsi Chou and Chaudia Brown《The Elegant Brush
Chinese Puinting Under the Qianlong Emperor 1735—1795》
Phoenix Art Museum 1985)

附記:
　　故宮博物院陳列部聶崇正先生研究清代宮廷繪畫史多年,本文寫作過
程中承他提供不少有關材料,特此致謝。

"揚州八怪"述評

畫舫乘春破曉煙，滿城絲管拂榆錢。
千家養女先教曲，十里栽花算種田。
雨過隋堤原不濕，風吹紅袖欲登仙。
詞人久已傷頭白，酒暖香溫倍悄然。

　　上面這首詩，是"揚州八怪"之一鄭燮寫的四首《揚州》七律中的一首，描述的是當日揚州一片歌舞繁華景象。自古以來，揚州就以其"多富商大賈、珠翠珍怪之產"，"號天下繁侈"而聞名。這裏地近東海，居南北之中，盛產鹽、魚、麻、布及手工工藝品等，加之有運河、淮河的便利，交通四面八方，自然就形成為全國的重要貿易中心。清代揚州學者汪中(字容甫)在《廣陵對》中說："廣陵一城之地，天下無事，則鬻海為鹽，使萬民食其業，上輸少府，以寬農畝之力，及川渠所轉，百貨通焉，利盡四海"。清代康熙、雍正、乾隆三朝，政局相對地穩定，揚州的商業經濟在鹽業發展的帶動下，更加繁榮興盛，成為我國東南沿海地區一大都會。

　　經濟的發展繁榮，也促進了文化藝術的興盛。這一時期的揚州，文化藝術活動十分活躍。如公、私詩文宴集的頻繁舉行，園林館閣的競相建造，字畫古董的搜羅收集，戲曲音樂的風靡盛行，書籍碑帖的刻板印刷，以及手工工藝品的精工製作等等，都在全國名列前茅。這種狀況的出現，主要是由於一些富商大賈為了他

們的享樂，也爲了附庸風雅，不惜金錢來辦這些事業；同時也得到地方官吏們的提倡。如被尊爲一代文壇領袖的王士禎(字貽上)，官揚州司理時，就是“晝了公事，夜接詞人”，“與諸士游宴無虛日”。他死後，揚州人把他和宋代大文學家歐陽修、蘇軾並列，建“三賢祠”以紀念。鄭燮曾題“三賢祠”門聯曰：“遺韻滿江南，三家一律；愛才如惜命，異世同心。”可見其在揚州文化人中的影響。另一位盧見曾(字抱孫)，官兩淮都轉鹽運使時，也是“日與詩人相酬咏，一時文宴勝於江南。”在他主持的“虹橋修禊”詩文聚會中，畫家鄭燮、李勉、高鳳翰、張宗蒼等，經常是座中客，與之唱和，並作書畫以贈。鹽商安岐(字儀周)，居揚州，家資巨萬，身世赫奕，大量收購古代法書名畫，而成了著名收藏家。朱彝尊(字錫鬯)回家路過揚州，他一次贈送給朱的錢，竟達萬金之多。馬曰琯(字秋玉)、馬曰璐(字佩兮)兄弟亦稱豪富，他們的私家園林叫小玲瓏山館，其建造的精美，收藏書籍、字畫之豐富，甲於海內。據說馬氏“歸里(揚州)以詩自娛，所與游者，皆當世名家，四方之士過之，適館授餐，終身無倦色。”“揚州八怪”中的高翔、金農、羅聘經常參加他們的詩會活動。他們所舉辦的詩會，“每會酒肴俱極珍美，一日詩成矣，請聽曲”。此外，在汪希文的勺園裏，鄭燮、李鱓是其常客。在張士科、陸鍾輝的讓圃裏舉行“韓江雅集”，畫家高翔、方士庶是其集中人。在這樣一種風氣之下，商人們也都競相仿效，以標榜風雅。鹽商徐某，收到一件古銅器，據稱是“周太僕銅鬲”，他就把書畫家華喦請來作圖，楊法請來寫字。①牛應之《雨窗消意錄》記載有這樣一個故事：金農客居揚州，“諸鹽商慕其名，競相延致。一日有某商宴客平山堂，金首坐。席間以古人詩句飛紅爲觴政，次至某商，苦思未得，衆客將議罰，商曰：得之矣！‘柳絮飛來片片紅。’一座譁然，笑其杜撰，金獨曰：此元人咏平山堂詩也，引用綦切。衆請其全篇，金誦之曰：‘廿四橋邊廿四風，憑闌猶憶舊江東，夕陽返照桃花渡，柳絮飛來片片紅。’衆皆服其博洽，其實乃金口佔此詩，爲某商解圍耳。商大喜，越

177

日以千金餽之。"這個故事，生動地說明，文人學士們與富豪商賈之間的關係。因而在揚州這個地區，吸引來全國各地許多各種各樣的文化藝術人才。就繪畫方面來講，據李斗《揚州畫舫錄》中不完全記載，從清初至乾隆末，揚州本地區的和從各地來的知名畫家，就有一百幾十人之多。其中如大畫家龔賢、石濤、華嵒等都來揚州居住，就不是偶然了。這眾多的畫家，各有各的擅長，各有各的風格，眞可謂人才濟濟，百花爭艷。"揚州八怪"就是其間八個著名的書畫藝術家。

<p style="text-align:center">二</p>

"揚州八怪"究竟具體指哪八個書畫家，其說不一。"八怪"之目，在當時或許已有流傳，但不見諸文獻，至清末纔有較多的記載。大概記載者也是根據傳聞，各以己意選定，所以互相出入很大。綜合各種記載，被稱之爲"八怪"的畫家，計有汪士愼、李鱓、金農、黃愼、高翔、鄭燮、李方膺、羅聘、華嵒、高鳳翰、邊壽民、閔貞、李勉、陳撰、楊法等，其數超出八人幾乎一倍。所以解放後，一些美術史學者和博物館工作者，認爲"揚州八怪"應改稱爲"揚州畫派"，這樣可以不受"八"這個數字的限制，而能容納更多畫家。我們這裏仍以尊重"八怪"這個習稱已久的歷史名詞，並考慮到他們在書畫風格上的相近(如華嵒就不收入)，以及藝術成就的高低（如陳撰、李勉、楊法等亦不收入），採用了清末李玉棻在《甌缽羅室書畫過目考》中所舉人名，祇取上面列出的前八名。這八人中，高翔是本地人；李鱓、鄭燮是揚州府屬興化縣人；羅聘原籍安徽歙縣，在他前輩時已遷居揚州；汪士愼是安徽歙縣人，黃愼是福建寧化人，金農是浙江杭州人，這三位是流寓揚州的；李方膺是江蘇南通人，在外地做官近三十年，後退居南京，時常往來於揚州。他們從四面八方彙集於此，其目的都是爲了賣畫。

原來，這八個書畫家，似乎有着一種共同的命運。他們大都出身於貧寒的知識分子家庭，受過較好的文化敎養，年長後又各

抱才藝，但是在生活上却經歷了坎坷不平的道路。八人中的黃慎、高翔、汪士慎、羅聘都不曾做官，是終身的職業畫家。在封建社會裏，一般的士子都是企圖通過科舉考試以走向仕途，他們爲什麼不也這樣去謀求功名富貴呢？這是由於各人不同的具體環境遭遇所決定的。黃慎幼年喪父，爲了侍養母親，他祇好學畫。爲此，他的母親曾含着眼淚說："兒爲是良非得已"②。言外之意，就是指他被生活所迫，放棄科舉而去學畫賣畫。羅聘也是"幼遭孤露"，很年輕時就學畫賣畫，可見他早就放棄或根本沒有考慮過參加科舉。後來他雖然賣畫很多，常與名公巨卿相接觸，但是却仍"一身道長，半世饑驅"，到晚年甚至"質衣欲盡，債帖難償"，連從北京回家的路費都沒有。汪士慎一生窮愁潦倒，生活清貧，到他晚年雙目失明之後，境況尤窘。高翔家境也不好，靠授徒爲業，以謀生活。他的父親是個老貢生，是科舉場中的失敗者。以上四人，都是依靠自己技藝作爲謀生手段。他們不去作官，其初衷，並非是有什麼政治目的，願做"山林隱士"。但是以後，當他們飽經生活艱辛，有了一定的社會閱歷和政治見解，如是便號稱什麼"山人"、"布衣"、"居士"以自詡清高。

"八怪"中的金農學問淵博，曾被薦舉博學鴻詞科，但是却未選中，這使他又懊喪，又悔恨。他曾經在一幅自己畫的馬匹中題道："今予畫馬，蒼蒼涼涼，有顧影酸嘶自憐之態，其悲跋涉之勞乎？世無伯樂，即遇之其人亦云暮矣，吾不欲求知於風塵漠野之間也。"③大有伯樂不逢，懷才不遇的慨嘆。他又曾在一幅墨蘭上題詩道："苦被春風勾引出，和葱和蒜賣街頭。"鄭燮說他是"傷時不遇，又不能決然自引去"，否則"何得出此恨句？"④可見他並非不願出來作官，祇是無人賞識，而不得不走向賣畫。鄭燮也是比較貧寒的，據他自己敘述，幼年喪母，家裏"時缺一升半升米"。中年喪父，境況是"爨下荒涼告絕薪，門前剝啄來催債"。李鱓家裏有些田產，李方膺的父親曾做過福建按察使。他們三人，鄭燮以進士出身，李鱓以舉人檢選，李方膺以父親關係，都曾做過縣

179

令。他們雖然出身不同，但却遭到同樣的命運,都因與上司不合，統統被罷了官。鄭燮是"官罷囊空兩袖寒,聊憑賣畫佐朝餐"⑤。李鱓雖然家有田地,一旦失意之後,却是"剝啄催租惱吏頻,水田千畝翻爲累"。加之他過着"聲色荒淫二十年"⑥的生活,入不敷出,不得已祇好加緊賣畫以作補償。李方膺的父親雖然官位不小,他自己也作過多年縣官,但家裏似乎無所積蓄和固定產業,所以在他"去官後,窮老無依,益肆力於畫,以資衣食。"這八個書畫家,經歷了不同的生活道路,但都受着同樣的命運驅使,先後都來到了揚州。

三

"揚州八怪"所處的歷史時代,正是中國封建社會總崩潰的前夜。清王朝雖然在外表上保持着強盛的軀壳,但其內部已經腐朽。階級矛盾日趨尖銳,災荒、饑餓到處流行,社會開始出現動亂。在統治階級內部,集團之間的鬥爭也很複雜激烈。"八怪"的社會經濟和政治地位較低,接觸社會生活面較廣。尤其在揚州這個地方,一方面是表面的繁華,富豪們競尚侈麗,揮金如土,另一方面却是窮人們的流離失所,無家可歸。他們對生活貧困的勞動人民,產生了同情心。對上層社會裏官場的腐敗、富豪的墮落,也有一定的瞭解而產生憤懣。如鄭燮的老師陸震,就曾這樣憤憤不平地呼喊:"吾輩無端寒至此,富兒何物肥如許?"⑦這可以代表像他們這一階層的知識分子,對社會存在的不平現象所提出的抗議,因而產生了對現實的不滿情緒。鄭燮在《家書》裏曾教導他的弟弟不要多置田產,說:"若再多求,便是佔人產業,莫大罪過"。他的這個想法,雖然托名"古者一夫受田百畝之義",但其實是借題罵那些"爲富不仁"者。正是基於這種思想,所以當他做了縣官的時候,在處理案件中,總是"右窶子而左富商"。遇到災荒,也敢於對抗上級、進行賑災工作。李方膺也是如此,他在山東蘭山縣任上,反對上級指令開墾土地,他看到了這是某些官吏在"虛報無糧,加

派病民"。當他們自以爲按照"六經四子之書，以爲齊家治國平天下之道"，去"立功天地，字養民生"⑧的時候，却干犯了一部分封建統治者的直接利益，因而使得他們在官場中，處處遭排擠，受壓抑，於是便產生了"打破烏盆便入山"的"歸隱"思想，而終於被罷了官，甚至還坐了牢。

這裏有一個問題，需要稍加評述，即對於"揚州八怪"，無論他們做過官還是不曾做過官的"隱逸"思想和行爲，應作如何恰當地評價。過去在一些有關"揚州八怪"的人物論述中，有的作者把他們的"隱逸"思想和行爲，說成是主動的，是與封建統治者的不合作，我以爲這種看法不夠全面。不做官的也有各種具體情況，如前面已談到的黃愼、金農等人，前者是限於家庭經濟，沒有條件進入仕途，而後者則是因爲沒被選中。舊的畫史稱金農是"舉博學鴻詞不就"。"不就"是說金農自己不願接受，這是有意爲金農標榜清高，似乎沒被選中就不光彩。再說，不做官，也不等於不合作。例如羅聘，雖未做官，却往來於官僚豪貴之門，時爲座上客，"嘗三游都下，一時王公卿尹，西園下士，東閣延賓，王符在門，倒屣恐晚，孟公驚坐，覿面可知"。至於已經做了官的，當然不能說他們不願與封建統治者合作，不過與那些貪贓枉法的官吏相比，他們較能同情勞動人民，一心想做一個"好官"而已。在他們的思想裏，"爲民"，即爲老百姓辦好事，與"爲君"，幫助皇帝治理國家，其利益是一致的，並不存在矛盾。例如，鄭燮在濰縣做官時，正值山東大災荒，出現了"人相食"的慘狀，他採取了一系列的賑災措施，深得民心，所以"去官日，百姓痛哭遮留，家家畫像以祀"⑨，"濰人戴德，爲立祠"。鄭燮的這種作法，一方面表現他對災民痛苦的關心，另方面也爲了安定社會秩序，使之不至導致動亂。尤其是他"令大興工役，修城鑿池，招徠遠近饑民，就食赴工。"這是可以使災民有生存的希望，又不至因饑餓鋌而走險。鄭燮深知"盜賊亦窮民耳"⑩的道理，"爲天子牧民"，所以對他"時有循吏之目"，法宏坤更是極力稱讚他爲"賢令"。李方膺也是如此。當他在山東蘭

181

山縣因反對上司開墾土地而罷了官，坐了牢，"民譁然曰：公爲民故獲罪，請環流視獄，不得入，則擔錢貝鷄黍自牆外投入，瓦溝爲滿"。後來他被召到朝裏，大學士朱軾興奮地把他介紹給王公大臣，說："此勸停開墾之知縣李蘭山也"，得到一片讚嘆之聲。由此，我們可以看到，鄭燮、李方膺等人的行爲，在封建統治階級內部，固然遭到了一部分人的排擠打擊，但也得到了另一部分人的支持讚揚。鄭燮曾兩任縣令，作了十餘年的官；李方膺三次罷官，兩次起用，作官近三十年；李鱓罷官之後，復謀出山；這些，都說明他們並非與統治者不合作。鄭燮有一首贈李鱓詩："兩革科名一貶官，蕭蕭華發鏡中寒，回頭痛哭仁皇帝(康熙玄燁)，長把靈和柳色看。"盡管身遭貶謫，但他們"身在山林，心存魏闕"，對於最高的封建統治者，仍然始終忠誠不貳。當然如果說他們與統治階級中那一部分貪官汚吏不願合作，這倒比較近乎事實。

　　"揚州八怪"處在他們那個歷史時代，受封建的文化敎養和影響，以及當時社會生活環境的限制，決定了他們思想所可能達到的高度和不可能超越的世界觀範圍。"揚州八怪"之所以被稱爲"怪"，除主要指他們的藝術特點外，也包含着他們思想行爲的與衆不同。如說金農"性情逋峭，世多以迂怪目之"。鄭燮"不矜小節，灑灑然狂達自放"，"日放言高談，臧否人物，無所忌諱，坐是得狂名"。李方膺爲人"傲岸不羈"，以及汪士愼嗜茶成癖，羅聘能白晝見鬼等等。這都是他們壓抑在心中的"倔强不馴之氣"、"平生高岸之氣，"[11]在舉止言談上表現出來的各種各樣怪的生活習性。我們應看到在這些"怪"中也包含着積極的和進步的因素，即：他們看到了社會貧富不均現象，而產生了對現實的懷疑和不滿；看到了勞動人民的疾苦，而寄予了一定的同情；看到了貪官汚吏的腐敗，潔身獨好，而不同流合汚，這些都是應該加以肯定的。但是，我們也應該看到，他們的"怪"是沒有越出封建統治階級所能允許的範圍，因此他們能夠存在，並受到一部分人的讚揚。當然在"怪"的當中，更多的是包含着消極和頹廢的封建意識和情感，祇有全面地評價

他們的政治思想，纔能較完整地認識他們所創造的藝術成就。

<p style="text-align:center">四</p>

說他們的藝術"怪"，這是當時或在他們稍後一些人的評價，如說鄭燮"下筆別自成一家，書畫不願常人誇，頹唐偃仰各有態，常人盡笑板橋怪。"那麼他們的藝術究竟怪在哪裏？這裏舉出一些前人的評論以見一斑。如說李鱓的花鳥畫："縱橫馳騁，不拘繩墨，而多得天趣"（張庚《國朝畫徵錄》），"究嫌筆意躁動，不免霸悍之氣，蓋積習未除也。……款題隨意布置，另有別趣，殆亦擺脫俗格，自立門庭者也"（秦祖永《桐陰論畫》）。說黃慎"筆意縱橫排奡，氣象雄偉，爲時推重"（竇鎮《國朝書畫家筆錄》），"用筆奇峭，取境古逸，雖非正宗，自寫一種幽僻之趣"（邵松年《古緣萃錄》）。說鄭燮"筆情縱逸，隨意揮灑，蒼勁絕倫。此老天姿豪邁，橫塗竪抹，未免發越太盡，無含蓄之致"（《桐陰論畫》），"長於蘭竹，蘭葉尤妙，焦墨揮毫，以草書之中竪長撇法運之，多不亂，少不疏，脫盡時習，秀勁絕倫"（《國朝畫徵錄》）。說金農"涉筆即古，脫盡畫家之習。……其布置花木，奇柯異葉，設色尤異，非復塵世間所覯"（《國朝畫徵錄》），"有一種奇古之氣，出人意表，使此老取法倪（瓚）黃（公望），其品詎定不在婁東諸老下"（《桐陰論畫》）。說高翔"山水撫法漸江，又參以石濤之縱姿，亦善於折衷者。……諸藝均可觀，惜皆於近人問途徑，不若婉之（虞沅）之肯撫古耳"（《國朝畫徵錄》）。說李方膺"善松竹梅及諸小品，縱橫排奡，不守矩矱"（《國朝畫徵錄》），"尤長於梅，作大幅丈許，蟠塞夭嬌，於古法未有"（袁枚《小倉山房文集》）。"縱橫跌宕，意在青藤（徐渭）白石（沈周）之間"（蔣寶齡《墨林今話》）。而總的評價，汪鋆在《揚州畫苑錄》中說："……所惜同時並舉，另出偏師，怪以八名（原注：如李復堂（鱓）、嘯村（李勉）之類），畫非一體，似蘇（秦）張（儀）之捭闔，緬徐（熙）黃（筌）之遺規，率汰三筆五筆，覆醬嫌粗，示嶄新於一時，祇盛行於百里。……"縱觀諸家評論，盡管褒貶不同，但却一致

認爲他們的書畫用筆奔放，揮灑自如，不受成法和古法的束縛，以一種新的面目出現在人們的眼前。反對者認爲這樣的搞法，離開了"正宗"，而屬於旁門左道，大加貶斥；讚賞者則認爲"不以規矩非其病，不受束縛乃其性，……取法疑偏實則正，目之爲怪大不敬"。前人按照當時他們的認識和所能見到的作品來評價"揚州八怪"的藝術，在他們看來值得大驚小怪的東西，在我們今天看來却並不以爲然。不過前人瞭解當日畫壇情況，對"揚州八怪"的出現是敏感的，他們認爲是"新"，這是值得我們重視而要加以研究的。弄清"揚州八怪"在中國繪畫史上，創造了哪些新成就，這種新的藝術又是怎樣產生的，這對於我們今天創作新的中國畫來說，是有借鑒作用的。

五

在前人的評價中，無論是反對者還是讚賞者，都認爲"揚州八怪"離開了"正宗"。那麼什麼是"正宗"？他們又怎麼會離開的？

在當時，所謂"正宗"（或稱"正派"），就是明末董其昌等人提倡的所謂"南宗"（或者說是文人畫），到清代，"南宗"就被尊爲"正宗"或"正派"了。如唐岱的《繪事發微》(自序寫於康熙五十五年)，其中一章專講"正派"，認爲"畫有正派，須得正傳，不得其傳，雖步趨古法，難以名世也"。他所列舉的"正派"名單，亦如董其昌所說，而到清代繼承正派的是"三王"，即王時敏、王鑑、王原祁。再如沈宗騫的《芥舟學畫編》(自序寫於乾隆四十六年)，有一節專講"宗派"，所列舉名單，在"三王"之後，又續上王翬、黃鼎、張宗蒼、董邦達等人，認爲他們是"恪守南宗衣鉢的"。其中黃鼎、張宗蒼是與"揚州八怪"同時的揚州地區畫家。他們強調"正派"要講求師資傳授和臨摹學習古人。唐岱說："多臨多記，古人丘壑，融會胸中，自得六法三品之妙"。沈宗騫說："學畫之道，始於法度，使動合規矩，以就模範。中則補救，使不流偏僻以幾大雅。終於溫養，使神恬氣靜以幾入古。至於局量氣象，關乎天質，天質少虧，須憑

識學以挽之。若聽之而近於罷頓沉晦，雖屬南宗，曷足觀哉。至循俗好，以傾側爲跌宕，以狂怪爲奇崛，此直沿門擭黑者之所爲矣，何可以北宗概之乎。""如有好學深思者，崛起於時，務欲掃去時習，勤法古人，以求眞正道理，未始不可繼絕業於既隳之後也。"山水畫的"正宗"、"正派"是如此。那麼花鳥畫呢？董其昌等人沒有在花鳥畫中提出南北宗之說，這裏舉鄒一桂《小山畫譜》的論述，略加說明當時對"宗派"的看法，以見一斑。鄒一桂，字原褒，號小山，江蘇吳錫人，曾官至內閣學士兼禮部侍郎，與汪士愼、李鱓同一年出生，即康熙二十五年（1686年），卒於乾隆三十九年（1774年)，在當時是很有影響的花鳥畫家，學者甚衆。他對花鳥畫的源流宗派評述說："五代末始有徐熙、黃筌，各工花鳥，各盛一時。宋開畫苑，南北兩朝，能手甚多，而皆以徐、黃爲宗派，元時猶祖述之。至明而繪事一變，山水花鳥皆從簡易，而古法弁髦矣。""古人之畫，細入毫髮，故能通靈入聖。今人動曰取態，謂之游戲筆墨則可也，以言乎畫則未也。"他認爲學習花鳥畫也必須從臨摹古人入手，說"五代以前，名跡已不可考，而宋元諸名跡，珍賞家猶藏一二，其殘縑斷素，流落人間者，明眼亦能得之，斯畫家宗匠也，有志古法者，潛心摹擬，方能得其神理。今之畫者，不見一古人眞跡，而私心自創，妄意塗抹，懸之市中，以易斗米，畫安得佳耶？"鄒一桂雖未明確提出"正宗"、"正派"之說，但他的主張是明確的，即以宋、元精細刻畫的花鳥畫爲"正宗"，反對的是明代以來崇尙簡易的水墨寫意花鳥畫。這也就是汪鋆所批評的"揚州八怪""緬徐、黃之遺規"。

明代至淸初，在發展水墨寫意花鳥畫作出貢獻的代表畫家中，有陳淳(字道復，號白陽)、徐渭(字文長，號靑藤)、朱耷(八大山人)、石濤(原濟)等。如果按董其昌以水墨渲淡的方法來劃分南北宗，他們理應屬於"南宗"，同時也屬於文人畫系統，爲什麼他們不被列入"正宗"、"正派"呢？其矛盾的主要焦點，我以爲並不在表現手段和方法上的分歧，而在於是不是遵循古法。無論是在山

水畫領域，還是花鳥畫領域，"正宗"、"正派"論者是以恪守古法爲原則，以力振古法爲己任的；而陳淳、徐渭、朱耷、石濤等人，則重在自己的創造和個性的發揮。"揚州八怪"恰恰是繼承這後一派的傳統，當然就要被排斥在"正宗"之外了。

<div align="center">六</div>

何以在接受遺產中，"揚州八怪"單與這一傳派發生關係呢？這是與他們本身的思想和所處的環境分不開的。藝術是表現人們思想感情的。一定的思想感情，祇有通過一定的藝術形象來表現，纔能達到藝術的內容與形式的完美統一，藝術纔有感人的力量。在中國傳統繪畫中，塑造形象的主要手段是筆墨技巧。正是陳淳等人的筆墨技巧，與"揚州八怪"的思想感情相吻合，纔使他們親近起來。鄭燮曾說："徐文長、高且園（其佩）兩先生不甚畫蘭竹，而燮時時學之弗輟，蓋師其意不在跡象間也。文長、且園才橫而筆豪，而燮亦有倔強不馴之氣，所以不謀而合。"⑫在這一段話裏，包含着筆墨形式與思想感情的關係，在鄭燮看來，祇有奔放豪爽的筆墨，纔能表達出他"倔強不馴之氣"。再如李鱓，本來學畫山水，進入清宮廷充當畫院供奉時，康熙皇帝指令他跟蔣廷錫學習花卉。蔣廷錫（1669—1732年）號南沙，江蘇常熟人，在當時是很有名的花卉畫家，"士大夫雅尚筆墨者，多奉爲模楷"⑬。他可以說是"正宗"畫家了。但是李鱓却不以學習蔣廷錫爲滿足，又向高其佩學習，使他在學習蔣之後的畫風爲之一變。再後來，他"在揚州見石濤和尙畫，因作破筆潑墨畫益奇"⑭，畫風再爲之一變。李鱓畫風的不斷變化，說明他在不斷尋求、探索表現自己思想感情的適合形式中，由"正宗"而轉向了非正宗。

石濤晚年居揚州，對"揚州八怪"藝術風格的形成產生了很大的影響。高翔直接師事過石濤，《揚州畫舫錄》記載：高翔"與僧石濤爲友，石濤死，西唐（高翔）每歲春掃墓，至死弗輟。"可見對石濤的敬仰與崇拜，他的山水畫受石濤的影響是明顯的。汪士愼

早年的山水畫，"用筆傳色，似與石濤仿佛"⑮。鄭燮的蘭竹，直接取法於石濤。李鱓見石濤畫而畫風爲之一變。羅聘曾經臨摹過石濤的作品。"八怪"中的其餘畫家，雖說在筆墨技巧上，不一定直接從石濤的畫法中來，但受石濤繪畫思想的影響，是不容忽視的。石濤在繪畫理論上，針對當時畫壇、實際是"正宗"派的觀點，提出"我師我法"，反對"泥古不化"，要求畫家從大自然的直接感受中吸取創作素材，強調在作品中要有強烈的個性。他認爲："古之須眉，不能生我之面目。古之肺腑，不能安入我之腹腸。我自發我之肺腑，揭我之須眉。縱有時觸着某家，是某家就我也，非我故爲某家也。"⑯石濤的繪畫思想，爲"揚州八怪"藝術的出現奠定了理論基礎，也爲"揚州八怪"進一步發揮和用於實踐。

首先在對待古法的態度上，他們與"正宗"派不同。"正宗"派認爲古法已經發展得很完美了，在創作中主要是運用，運用起來，猶恐不及，所以對於古法是以"恪守"爲原則。"揚州八怪"則認爲，不能死摹死守古法，對於向前人學習，應該是"師其意不在跡象間"。鄭燮十分推崇石濤並取法於石濤，就是對石濤的學習，他也是"學一半，撇一半，未嘗全學，非不欲全，實不能全，亦不必全也"的。⑰

其次，對於"法"和"法度"，"正宗"派強調的是規矩和模範，實際上就是運用古人形成的一套程式來進行創作。"揚州八怪"則主張"無法而法"，突破程式。關於這一點，極容易被人誤解，以爲他們是不講法度的，其實不然。鄭燮曾針對當時社會上一部分不講究法度的寫意畫說："殊不知寫意二字，誤多少事。欺人瞞自己，再不求進，皆坐此病，必極工然後能寫意，非不工而遂能寫意也。"又說："石濤畫竹，好野戰，略無紀律，而紀律自在其中。燮爲江君穎長作此大幅，極力仿之。橫塗豎抹，要自筆筆在法中，未能一筆逾於法外。甚矣石公之不可及也！功夫氣候，潛差一點不得。"⑱他以野戰中的紀律來比喻水墨畫中的法度，來說明"無法而法"內涵，這是十分生動而確切的。

其三，對待從生活中吸取創作素材。"正宗"派認爲祇要熟記古人丘壑，就能搞創作。被譽爲一代畫聖的山水畫"正宗"畫家王翬，曾經總結自己的經驗說："以元人筆墨，運宋人丘壑，而澤以唐人氣韻，乃爲大成。"[19]這是非常典型的"正宗"派創作方法。而"揚州八怪"則十分注重從生活（大自然）中吸取創作素材。鄭燮曾說："凡吾畫竹，無所師承，多得於紙窗、粉壁、日光、月影中耳"[20]。金農也說："冬心先生年逾六十始學畫竹，前賢竹派，不知有人，宅東西種植修篁約千萬計，先生即以爲師。"[21]他們所說的"無所師承"和"不知有人"，並非指不向別人學習，而是針對以學習古人來替代自己創作的因襲摹仿作風，強調藝術應該從生活（大自然）的直接觀察得到感受來進行創作。

其四，針對當時畫壇講究派系的風氣，"揚州八怪"強調"自立門戶"，發揮獨創精神。鄭燮曾說李鱓"花卉翎羽蟲魚皆妙絕，尤工蘭竹，然燮畫蘭竹，絕不與之同道，復堂喜曰：是能自立門戶者。"[22]李方膺也說："鐵幹銅皮碧玉枝，庭前老樹是吾師，畫家門戶終須立，不學元章（王冕）與補之（揚無咎）。"[23]"自立門戶"有兩種涵意：一是指不同於古人，跟在古人後面一步一趨；一是指不追逐時俗，跟隨同時代人後面作瓦礫。金農說："予之竹與詩，皆不求同於人也，同乎人則有瓦礫在後之譏矣。"[24]金農善於畫梅花，爲了創立他自己梅花的風格，曾對當時也是畫梅能手的汪士愼和高翔所畫的梅花，進行對比研究，他說"巢林（汪士愼）畫繁枝，千花萬蕊，管領冷香，儼然灞橋風雪中；西唐（高翔）畫疏枝，半開軃朶，用玉樓人口脂，抹一點紅，良縑精楮，各臻其微。"[25]於是他便在"不疏不繁之間"去創造自己的梅花形象。黃愼早年的人物畫，是學他的老師上官周，學得很像，但他認爲："志士當自立以成名，豈肯居人後哉！"於是他便日夜琢磨，終於從唐代書家懷素的草書中得到啓發，以草書的筆法運用到人物畫創作中，創立了自己的風格。"自立門戶"就是風格獨創，是一項艱苦的勞動。"四十年來畫竹枝，日間揮寫夜間思，冗繁削盡留淸瘦，畫到生時是

熟時。"鄭燮的這首詩，可謂說出了他幾十年創作的艱辛。

"揚州八怪"敢於創新，敢於向時俗挑戰，在石濤繪畫理論思想的基礎上，進一步發揮和運用，因而促進了中國繪畫中文人畫的發展。

七

那麼，他們究竟在哪些方面促進了文人畫的發展？哪些方面是他們自己的創造？這裏也需要進行一些對比。

文人畫自明末董其昌等人以來，大力提倡"筆墨神韻"，把繪畫的創作活動，看作是純粹的個人娛樂，即所謂"以畫爲樂"，"寄樂於畫"，所以士大夫們作畫，完全是"雅興"的發作，因而繪畫祇有表現出"虛和蕭散"、"古淡天眞"、"神恬氣靜"、"恬淡衝和"等等，纔是最高的境界，纔稱得上"雅"，否則曰"俗"。"揚州八怪"畫家們，他們受生活所迫，以賣畫爲生，首先在繪畫的創作活動上，就不能不破除這一雅俗論。金農曾自題其屋壁說："隸書三折波偃，墨竹一枝風斜，童子入市易米，姓名又落誰家。"李方膺也說："元章炊斷古今誇，天道如弓到畫家，我是無田常乞米，借園終日賣梅花。"㉖這二人說得風趣，不免化"俗"爲"雅"。而鄭燮在《家書》中對其弟說："大丈夫不能立功天地。字養民生，而以區區筆墨供人玩好，非俗事而何？……愚兄少而無業，長而無成，老而窘窮，不得已亦借此筆墨爲糊口覓食之資，其實可羞可賤。"又說："學詩不成，去而學寫，學寫不成，去而學畫，日賣百錢，以代耕稼，實救貧困，托名風雅。"他在"筆榜"中甚至說出"送現銀則中心喜樂，書畫皆佳，禮物旣屬糾纏，賒欠尤爲賴賬"等語。當然，鄭燮以說出心裏眞實話來揭穿那些"口不言錢"的僞君子，也可以說是一種"雅"。但是"揚州八怪"公然宣稱他們從事書畫創作的功利目的，這就揭穿了文人士大夫標榜寫詩作畫是爲了陶冶性情的風流雅事的虛僞性，在某種意義上，也是一種反封建道學的行爲。

在打破文人士大夫對於從事書畫創作活動的雅俗觀上，"揚州

八怪"在書畫創作的內容和形式上，也突破了文人畫創作的雅俗標準。鄭燮強調繪畫要表現"倔強不馴之氣"，而金農則"平生高岸之氣尚在，嘗於畫竹滿幅時一寓己意"[27]。他們要創作出"掀天揭地之文，震驚雷雨之字，呵神罵鬼之談，無古無今之畫"[28]的作品，這是與"神恬氣靜"、"虛和蕭散"的要求格格不入的，是從他們的心情不平靜、受壓抑中爆發出來的感情，在書畫創作中的表現。他們不平靜心情的反映，一是來源於對現實社會不平現象的不滿，一是對他們自身坎坷不平遭遇的憤懣。前一種，例如鄭燮在山東濰縣署中畫了一幅墨竹送給巡撫，其上題詩道："衙齋臥聽蕭蕭竹，疑是民間疾苦聲，些小吾曹州縣吏，一枝一葉總關情。"看了這幅畫，再讀其題詩，就會使人聯想到當時此起彼伏的災荒、饑饉，不管看畫讀詩者持何等態度，心情是不能"恬淡衝和"的。再如李鱓畫的《鷄》圖，衰柳疏籬下，一隻雄鷄在覓食，其上題詩道："涼葉飄蕭處士林，霜華不畏早寒侵，畫鷄欲畫鷄兒叫，喚起人間爲善心。"這鷄聲，正是畫家看到不平的社會現象所發出的呼聲。這類作品，表現出"揚州八怪"對現實生活的關心，雖然其思想高度祇是在"勸人行善"，但比較起"不食人間煙火"，有意逃脫現實的作品，那是迥然不同的。

<center>八</center>

正因爲"揚州八怪"在繪畫創作中，對現實生活採取關心的態度，因此他們在花鳥畫創作中，對於文人畫傳統題材的運用，除了在形象的塑造上，創造出他們各自的風格外，同時在內容含意上，也能開拓出新的境界。

松、竹、梅、蘭、菊、石等，是文人畫家最喜愛描繪的對象，在多數文人畫家手中，它們是被用來寓意清高、絕俗、幽獨、孤傲等思想感情的。"揚州八怪"的畫家中，汪士愼、高翔、金農、羅聘是擅長畫梅、竹的；鄭燮、李鱓、李方膺擅長畫蘭、竹。他們在繼承這類傳統題材的時候，一些作品承襲了舊有的含意，以表

現出他們的處世態度，如汪士慎的梅花，給人一種孤芳冷潔的感覺，正如金農所評價的，"儼然灞橋風雪中"。而另一些作品，却通過畫與詩、詞、題跋相結合的形式，表現出一些新的內容。例如鄭燮的一些蘭、竹作品，往往借題發揮，寓意着他對各種各樣事物的看法。像在一叢叢蘭花中畫上一些棘刺，有時表現出君子能容納小人，無小人亦不成君子；有時則表現國家需要有爪牙、虎臣作為防衛，沒有這些防衛，國家就有滅亡的危險。畫竹也夾以棘刺，却又表現出"萬物同胞"的思想，應當不分貴賤，一視同仁，表現他對人都應平等對待的思想，如此等等，都是與現實生活中的各類現象，發生緊密聯繫，而使他的作品，在比較單純的題材中，有着豐富的社會內容，給人以新鮮感覺。再舉一例，李方膺有一《花卉冊》，其中一幅畫出老梅彎折蟠曲，上長着挺立的新枝，其上題詩道："天生懶骨無如我，畫到梅花便不同，最愛新枝長且直，不知屈曲向春風。"以新枝梅花挺直的形象，寓意還沒有沾染世故氣習的青年，不肯隨風俯仰的鯁直精神，這在梅花的創作中，是別出心裁的。傳統的題材，尤其像梅、蘭、竹、菊，不知被前人反復描繪過多少次，要同時在形象塑造和內容含意上翻新創造，是很難的，而"揚州八怪"却在此處作出了成績，他們的經驗，值得進一步總結和學習。

在傳統題材之外，"揚州八怪"在花鳥畫創作中，同時也開闢出一些新的題材領域，擴大了審美的視野。如李鱓的《土牆蝶花圖》，在一堵破敗的土牆上，長着一叢可愛的紫蝴蝶花。紫蝴蝶花，也許前人已描繪過，但是它與破敗的牆壁相聯繫，一起被描繪，以表現出作者在農村中看到春天消息的喜悅心情，這却是新穎的，是沒有被前人描繪過的。再如金農畫的《月華圖》，全幅以水墨烘托的手法，畫出十五的滿月，表現出月亮的光輝。月亮，也是被前人描繪過的，但都是作為畫中的補景出現，而把它作為主體，不畫其他一物來加以頌讚，金農確是首創。此外，像鄭燮等人畫的案頭小景，茶壺裏插上一小枝蘭花，李方膺畫菊，不畫山，不畫

石，而是被稻草繩綑着根部的一團泥土，以及他們畫的農家常吃的園蔬果茶——大蒜、芋頭、西瓜、蓮藕等等。所有這些，都是極平凡常見的事物，而正是在這裏，在人們熟視無睹之中，他們發現了美的因素，以不拘形似的筆墨，加以熱情歌頌。其意義，不但豐富了花鳥畫的題材內容，更重要的是，擴大了花鳥畫的審美範圍。

在花鳥畫的表現形式上，"揚州八怪"與當時流行的惲壽平（原名格，號南田）、蔣廷錫、鄒一桂等人及其傳派的作品是不同的。惲壽平的花鳥畫被尊爲"寫生正派"。他們的作品，總的風格是用筆俊逸宛轉，設色典雅明麗，形象刻畫精細，而感情蘊藉含蓄。他們在清代花鳥畫創作上有不容忽視的功績。而"揚州八怪"與他們的風格恰恰有些相反，用筆豪爽潑辣，充分發揮水墨在生宣紙上所產生的效果，僅加淡彩或不敷彩，而表現出來的，是作者強烈的激情。關於形與神的關係，這兩個派別的理解也是很不相同的。以鄒一桂爲例，他認爲"論畫以形似，見與兒童鄰，作詩必此詩，定非知詩人。此論詩則可，論畫則不可，未有形不似而反得其神者。"（《小山畫譜》）他主張花卉畫應當刻畫入微，"細入毫髮，故能通靈入聖。"反對祇取其態；否則，"謂之游戲筆墨則可耳，以言乎畫則未也"。主張一枝一葉都要交代清楚，反對"花不附木，木不附土"，認爲這樣"翦綵欺人，生意何在？"鄒一桂堅持宋、元古的畫法，強調人們的理性認識。但是藝術有時候精確地刻畫對象，反而不能眞實地表達出人們在感覺中的某些自然美的特質。"揚州八怪"主張不在形似上着意追求，他們的作品，恰好是鄒一桂所批評的，對花鳥的寫生，祇取其態，並不去一點一劃交代清楚枝與葉、花與木等的關係，他們畫出來的是人們的感覺。前面我們提到的李鱓《土牆蝶花圖》，在南京博物院和日本國立東京博物館各藏有一本。此二本內容相同，構圖基本相似，畫上的題詩也完全一樣，所不同的地方，在於對對象——紫蝴蝶和敗牆——的刻畫，相對地來說，日本藏本要比南京藏本精細。如果要講對象的眞實，

日本藏本勝過南京藏本；如果要講藝術的感人，南京藏本却勝過日本藏本。而在創作的時間上，日本藏本在前（雍正四年臘月），南京的藏本在後（雍正五年正月），這可以看出李鱓在藝術形式上的探索與追求。鄭燮曾有一首詩贈黃愼道：“愛看古廟破臺痕，慣寫荒崖亂樹根；畫到情神飄沒處，更無眞相有眞魂。”這首詩可以看出“揚州八怪”對待創作上形與神的關係和他們的主張。

<center>九</center>

在文人畫中，人物畫一向被忽視而置於次要的地位。“揚州八怪”中，黃愼是專門的人物畫家，金農、羅聘同時兼善人物，他們在人物畫上也作出一定的貢獻，突破了文人畫的這一局限。

“揚州八怪”的人物畫作品，有一部分直接取材於現實生活，表現出他們對社會的關心，寄予了對勞動人民疾苦的同情。如黃愼曾畫過《群乞圖》，描寫乞丐們（實際是饑民）在街頭流浪的痛苦生活。羅聘曾畫過《賣牛歌圖》，描寫在災荒的年月裏，農民被迫賣掉自己的命根子——耕牛的慘痛情景。這樣的作品，蔣士銓曾經指出：“菩薩心腸聖賢手，畫之詠之亦何有？”從這裏可以看出“揚州八怪”進步的政治思想傾向，在他們作品中的反映。可惜的是，這兩幅重要作品，到今天也許已不在人間了。

羅聘還創作過《鬼趣圖》，曾轟動一時。創作這一作品，也許是受到他的老師金農的影響，金農也曾畫過《鬼趣圖》。[29]據說羅聘“嘗言白畫能睹鬼魅，凡居室及都市，憧憧往來不絕。遇富貴者，則循牆壁而蛇行；貧賤者，則拊肩躡足，挪揄百端。兩峰有感於中，因寫其情狀”。鬼是不存在的，就是在當時，也有人認爲是“無生有”的。羅聘自稱白畫見鬼，完全是托辭，他“有感於中”的是人世間，不過借畫鬼以表現之罷了。

金農和羅聘同時還是人物肖像畫家。中國傳統的人物肖像畫，由來久遠，但我們在卷軸畫中所見到的，大都是畫工們所爲。他們以工筆重彩手法，畫出人物的正面形象，目的多半是爲了紀念

或供後人祭祀之用，以存形爲主。自元代王繹以來，可以稱之爲文人的肖像畫家，逐漸增多起來。與"揚州八怪"同時在揚州的人物肖像畫家禹之鼎（字尚吉，號愼齋），是當時名手。但他們的肖像畫創作，基本上仍然是用傳統的細筆勾勒，加以色彩烘染而成（也有純用白描的）。而放筆直揮，不加丹靑粉飾（或僅敷淡彩），以類似山水、花鳥畫中的寫意手法，去作具體的人物肖像畫，却是"揚州八怪"的貢獻，首創者是金農。金農曾多次作自畫像贈送友人，寥寥數筆，不但形體酷肖，而且神情活現。他說他的自畫像，是"用水墨白描"而"筆意疏簡，勿飾丹靑"的。⑳ 如《携杖圖》，從右側面畫他自己，以手持藤杖，彳亍而行，寫出了一個老年人安閑自得的神態，以表現他"不改山林氣象"的思想。金農的肖像畫，與禹之鼎等人不同的最大之處，在於金農的作品，不在人物形體上追求眞實感覺，面部的刻畫，使用的是類似漫畫的誇張手法，以求人物的神、形酷肖。當以簡煉的筆墨勾畫輪廓時，特別注重筆墨本身的情趣效果，使之與人物的精神氣質相一致。他的肖像畫，十分耐人玩味。但是，金農的肖像畫僅局限在自畫像上，影響遠不及他的梅、竹作品，這妨碍了他更進一步地創造成績。繼承這種肖像畫創作並擴大創作範圍的，是他的弟子羅聘。

羅聘是一個天才早慧的多面手畫家。在肖像畫創作上他繼承了金農的畫法，並運用純熟。他的肖像畫作品，用筆比金農厚重，講究構圖、構思，面部的刻畫，造型準確，略帶誇張。他很注意從人物的生活細節中和通過對人物的姿態描寫，去概括一個人的精神氣質。例如他畫的《冬心先生蕉蔭午睡圖》，畫金農在芭蕉林中睡午覺，閉目養神，安然恬適，神態非常生動，從人物的衣着、環境的布置和次要人物的點綴，烘托出夏季的炎熱，午間的寂靜，使人仿佛親臨其境。整個畫面概括出金農"布衣雄世"的傲岸思想。金農在畫上自作讚語曰："先生瞌睡，睡着何妨？長安卿相，不來此鄉。綠天如幕，擧體淸涼。世間同夢，惟有蒙莊。"題句與畫面相結合，使這一肖像畫作品的主題更加明確。羅聘畫的《丁敬像》，

不着一筆背景，畫丁敬側身拄竹杖坐於石上，表現出的是一個學者的形象。而《藥根和尚像》雖經過後人重新裝裱，祇剩下人物而無背景(未知原來有否)，但僅從人物的姿態與笑貌，已經足以把一個修養高深而善於談吐的道者，表現得淋漓盡致。羅聘曾爲袁枚(字子才)畫過一幅肖像，袁枚的家裏人認爲畫得不像，而羅聘則認爲畫得像，發生了一場小小的爭論，雙方爭執不下，袁枚祇好出來解嘲以調和說："我本來有兩個我"云云，結束了這場爭論。羅聘畫的《袁枚像》今天不知是否還存在，但我們從羅聘畫的其他肖像畫來斷定，這場爭論的焦點應當是，袁枚家裏人所強調的是人物肖像的形似，而羅聘則堅持的是人物肖像的神似。從這個故事，我們可以看出"揚州八怪"在人物肖像畫上的創作特點與所追求的意境。金農、羅聘開創了文人畫的肖像畫創作的新領域，這一成就，應該值得我們特別重視。

山水畫在"揚州八怪"的創作中，成就不及他們的花鳥畫與人物畫。他們當中，汪士愼、李鱓早年曾學畫山水，而後來轉向畫花鳥。羅聘、黃愼兼能畫山水，而不是專長，祇有高翔是專門的山水畫家。過去有人根據揚州民謠"金面銀花卉，要討飯畫山水"說，所以"揚州八怪"就不畫山水了。其實，當時揚州的山水畫家很多，而且很有名望。"揚州八怪"中的高翔是本地人，却也以山水擅長。但是"揚州八怪"的多數畫家與主要成就，不在山水畫，而在花鳥畫和人物畫，這個事實，不在民謠，而應當在其他原因上尋求解釋。

我以爲，在清代的畫壇上，山水畫深受董其昌等人的影響，其因循、保守和派別的勢力是比較根深蒂固的。而山水畫前代大師很多，他們所創造出來的各種表現方法，到清代被固定爲一定程式，也是對畫家的一種束縛。山水畫要求得到發展，必須衝破保守勢力，突破程式化的創作方法，深入到大自然中去。在清初，石

濤曾經大聲疾呼過要這樣作。但是石濤的繪畫理論，沒有得到很多山水畫家的重視與實踐，却在“揚州八怪”的花鳥畫中得到運用。“揚州八怪”之所以在山水畫上未能創造出更大成績，其原因，我認爲主要是由於他們局限於生活，沒有深入名山大川中去實踐，缺少豐富的感性知識。如羅聘畫的《劍閣圖》，就完全是出自憑空想像的。但是“揚州八怪”的山水畫中，有一部分作品就近取景，或描寫他們自己的生活環境，還是很生動而精彩的。例如高翔的《彈指閣圖》，畫他自己的書齋，堪稱爲優秀之作。此外，金農畫他自己的詩、詞景物，黃愼畫的楊柳村塢小景，都有獨到之處。

在當時的歷史條件下，“揚州八怪”以敢於創新和勇於實踐的精神，突破了文人畫在創作和作品評價上的“雅俗”標準，把文人畫從逃避現實，脫離生活，引向關心現實、注重生活，創作了不少好作品。他們在文人畫的傳統題材描繪中，豐富了新的內容，同時又開拓出一些新的題材，擴大了花鳥畫的審美視野。他們也打破了文人畫忽視人物畫的局限，開創了文人畫的肖像畫新領域，在形式技巧上，他們繼承了陳淳、徐渭、朱耷、石濤等人水墨寫意法，發展了其中的破筆潑墨法技巧，各自創造了獨特風格，豐富了中國花鳥畫、人物畫的表現力，促進了文人畫的發展，直接開創了中國近、現代畫的畫風。他們在中國繪畫史上所佔的重要地位及其成就和貢獻，是不容置疑的。

但是，“揚州八怪”也同其他的流派和個人一樣，在他們的作品中，也存在着缺點和不足，存在着保守與落後方面。他們以賣畫爲生，寄食於豪門富賈，那麼，買主的興趣和願望，不能不反映在他們的作品之中。例如黃愼有很多以神仙佛道爲題材的作品，幅面很大，祇有高闊的廳堂纔能懸掛，這是應買主的要求而定製的，內容很可能也由買主命題。李鱓有許多作品，借花鳥的諧音，以表現“長年富貴”、“白頭三公”、“平安四季”、“和合生孩”等等內容，也是爲了出售而投其所好。有時他們爲了應付四方的索求，多

出產品，在創作中，不免粗製濫造。這些都是他們作品中所存在的缺點，必然也要招來社會的一些批評和指責。盡管如此，但還是瑕不掩瑜。更重要的是，在他們的一些作品裏，或者描寫他們的生活，或者表現他們的理想，或者抒發他們的感情，其中包含着封建士大夫的生活情趣和悲觀情緒，往往在他們的詩、詞、題跋和形像的審美趣味與筆墨表現中流露出來，這就需要我們更為仔細的鑒別、分析和批判。鄭燮曾評價李鱓的作品說："……六十外又一變，則散慢頹唐，無復筋骨，老可悲也。……世之愛復堂者，存其少作壯年筆，而焚其衰筆、贗筆，則復堂之真精神、真面目千古常新矣！"㉛鄭燮所指的"散慢頹唐，無復筋骨"既包括形式，也包括內容，是李鱓失敗的作品，鄭燮尚且要將它"焚"去，那麼擴大而言，對於整個"揚州八怪"的藝術，我們也應當如鄭燮所說，剔除其落後的封建思想意識，發揚其革新的創造精神，使"揚州八怪"的繪畫，能永遠保持其歷史的藝術的光彩。

<div align="center">（原載《揚州八怪》，文物出版社1981年版）</div>

注釋：

① 以上有關揚州文化活動的引文，均見李斗《揚州畫舫錄》。

② 顧麟文編《揚州八家史料》輯錄李桓《國朝耆獻類徵初編》。以下引文凡未注明者，均見該書所輯文獻。

③ 金農：《畫馬題記》，《美術叢書》初集第三輯。

④ 鄭燮：《鄭板橋集》"補遺·題畫"，上海中華書局1963年版。

⑤ 鄭燮《蘭竹圖》軸上題句。此軸曾於1963年故宮博物院《揚州八家畫展》展出。

⑥ 《鄭板橋集》"詩鈔·飲李复堂宅賦贈"。

⑦ 同上"詞鈔"附錄陸震"滿江紅·贈王子正"中句。

⑧⑩ 同上"家書"。

⑨ 《清代學者像傳》。

⑪ ㉑ ㉔ ㉕ ㉗　金農:《畫竹題記》,《美術叢書》初集第三輯。

⑫ ⑰ ⑱ ⑳ ㉒　《鄭板橋集》"題畫"。

⑬　張庚:《國朝畫徵錄》。

⑭ ㉛　李鱓《花卉册》後鄭燮跋語，此册今藏四川省博物館。

⑮　龐元濟:《虛齋名畫續錄》。

⑯　石濤:《苦瓜和尚畫語錄》。

⑲　王翬:《清暉畫跋》。

㉓ ㉖　李方膺《梅花圖》卷上題詩。此卷今藏日本國立東京博物館。

㉘　《鄭板橋集》"題畫"。

㉙　金農:《鬼趣圖》,見故宮博物院藏金農《山水人物册》中。

㉚　金農:《自寫眞題記》,《美術叢書》初集第三輯。

"字須熟後生"析
——評董其昌的主要書法理論

董其昌《畫旨》上有一段話，說："畫與字各有門庭，字可生，畫不可不熟。字須熟後生，畫須熟外熟。"這句話通俗平淡，可以簡單地理解爲純技巧問題，即要求繪畫的技巧純熟而又純熟，創作時就能得之於心，應之於手，方登化境；書法則不然，要求技巧熟煉之後再回到有如初學時那樣生，纔造要妙。作這樣的解釋，也許符合董其昌說話時的本意，但若細究窮源，探索一下其潛在意識，怕就不那麼簡單了，故特爲拈出，作爲本文的標題，以借題發揮。

在董其昌以前的中國書論與書評中，人們總是以"熟"和"精熟"來評價和讚美一個書家及其藝術造詣的。如唐代張懷瓘《書斷》用"精熟神妙，冠絕古今"來評價張芝在草書上的創造性成就。唐代孫過庭《書譜》認爲："心不厭精，手不忘熟，若運用盡於精熟，規矩闇於胸襟，自然容與徘徊，意先筆後，瀟灑流落，翰逸神飛。"至於與"熟"相對立的"生"，則往往是加以否定的，如相傳爲晉王羲之《筆勢論十二章》，首章談"創臨"，要求學書過程中，須對古人作品一遍、二遍以至無數遍地反覆臨摹練習，"如其生澀，不可便休"。正因如此，所以古人爲了能在書法藝術上創造出成績，也總是在勤奮練習上苦下工夫，務求精熟而止，故張芝"臨池學書，池水盡墨"，懷素"退筆成塚"，"盤板皆穿"，就成爲了中國書法史上千古美談。

前人成功的經驗，是後人效法的楷模。在董其昌以前，作書

要"熟"，祇有"熟"纔能成名成家，比賽的是看誰的工夫下得深，這是一種普遍的認識，如蘇軾說："筆成塚，墨成池，不及羲之即獻之；筆禿千管，墨磨萬鋌，不作張芝作索靖。"①歐陽修也說："作字要熟，熟則神氣完實有餘。"②"熟"是工夫，是學者獲得成功的手段和必由之路。千百年來，中國書家就是從"熟"字裏走出來的，使中國書法藝術不斷得到發展，看來這已是顛撲不破的眞理。那麼，董其昌爲何卻說"字可生"，而且"字須熟後生"呢？他是在故作驚人之語，有意與人們的普遍認識唱反調嗎？還是確有道理？如果是前者，我們祇要將其戳穿，沒有必要詳加討論；如果是後者，他的說法從何而來？有何根據？內涵是什麼？意義和價值何在？這是我們必須加以剖析的。

董其昌(1555—1636年)，生當明帝國晚期，就中國書法發展歷史講，這正是趙孟頫(1254—1322年)和文徵明(1470—1559年)的書風流行極盛時代。馬宗霍纂輯《書林藻鑑》一書，在概述明代書風演變時說："有明一代，……自祝允明、文徵明、王寵出，始由松雪(趙孟頫)上窺晉、唐，號爲明書之中興。三子皆吳(今蘇州)人，一時有天下法書皆歸吳中之語。"又說："就中文氏父子(文徵明、文彭、文嘉等)繼美，紹法者較多，流亦漸溢。"馬宗霍所描述的情況，符合當時實際。

趙孟頫和文徵明是中國書法史上造詣極深成就特出的書家，他們兩位在書學上用功之勤謹、技巧之精熟，亦是書家中的典範。趙孟頫天姿穎異，才華橫溢，然而他對晉、唐書家作品的學習，卻不厭其繁地百遍千遍地臨摹，古人的字就像刻印在他腦海裏一樣。一次他曾經背着臨寫顏眞卿、柳公權、徐浩、李邕(均唐代書家)的作品，寫完之後，拿原作品出來對照，竟一毫不差。柳貫問他："何以能然？"他回答說："亦熟之而已"。③他的技巧嫻熟到一天能寫一萬個字，自始至終，一筆不苟，精力而不少衰。文徵明天份似乎稍遜，少年時代書法不佳，然而其勤奮用功，非他人所能及。爲諸生時，別的士子在那裏投壺博弈，嬉笑打鬧，他卻在那裏臨

200

寫《千字文》，一天要臨十遍，直到他的晚年，每天早晨起來，還要臨寫一遍《千字文》。這兩位書家除了用功勤、技巧熟的共同性之外，還有他們在書學上都追摹東晉的王羲之。

王羲之（321—379年）生當史稱"風流"的東晉時代，他的書法是這一時代好尚的典型代表。袁昂《古今書評》云："王右軍（羲之）書如謝家子弟，縱復不端正者，爽爽有一種風氣"，正是以當時人來作比喻的。他在書法風格和筆法上的追求要達到盡善盡美，表現出來的，一方面是瀟灑飄逸，另一方面則是妍麗姿媚，用今天的話說，有着唯美主義傾向。人們極爲推崇他，尊稱爲"書聖"，評價他"字勢雄逸，如龍跳天門，虎臥鳳閣"。④但是他的唯美主義傾向，也招致了後世的批評，言辭最激烈者莫過於張懷瓘。他在《書議》中批評王羲之的草書說："格力非高，功夫又少，雖圓豐妍美，乃乏神氣"。"有女郎才，無丈夫氣，不足貴也"。在《書斷》中稱"眞（書）行（書）妍美，粉黛無施"。趙孟頫和文徵明畢生追學王羲之，恪守羲之法，技巧嫻熟，也是力圖達到書法的盡善盡美。然而，"風流時代"的精神已成爲過去，他們除了把"瀟灑飄逸"轉變成"典雅端莊"外，而表露無遺的則是圓豐、妍麗和姿媚了。

趙、文書風的形成也與他們的爲人性格有關。一生謹慎，明哲保身，避與人爭，恬然退守，但在藝術上却要爭取社會的承認，兩人之間，也有着許多共同性。楊載《大元故翰林學士承旨、榮祿大夫、知制誥兼修國史趙公行狀》說："公（趙孟頫）性持重，未嘗妄言笑，與人交，不立崖岸，明白坦夷，始終如一。有過則面加質責，雖氣色喪，不少衰止。然直而不訐，故罕有怨者。"文嘉在《先君行略》中談到文徵明時說："公古貌古心，言若不出口，遇事有不能決者，片言悉中肯綮"，"與人交，坦夷明白，始終不異。人有過，未嘗面加質責，然見之者輒惶愧汗下。絕口不談道學，而謹言絕行，未嘗一置身於有過之地。"文嘉大概早已發覺他父親在性格和爲人處世上與趙孟頫有很多相近之處，寫"行略"時一定參考了楊載的文章。同時文嘉也發覺了他父親在藝術上深受趙的影

響而相同，但却極力爲之辨解。"行略"中說："公平生雅慕元趙文敏公，每多師事之，論者以公博學，詩、詞、文章、書、畫，雖與趙同，而出處純正，若或過之。"

趙孟頫的書風在明代中、晚期得以盛行，與文徵明的推崇、讚美和身體力行仿效是分不開的。一種藝術形式風格，盡管完美無缺，但由於被濫用，也就淪爲流俗，引起人們膩味。如果說趙、文書風，在他們本身那裏尚能自持而不失端莊典雅的話，那麼在他們眾多的追隨者那裏，就連這一點也不能保持了。加之晚明時代，士大夫們競尚豪奢，尋求享樂，書畫市場空前活躍，也促使趙、文書風更加廣泛流行。

物未有極而不反者，趙、文書風的盛行，同時也激起了人們對他們的批判，勇猛地向權威挑戰，晚明時代，同時也是對趙、文書風批判的時代。如徐 渭（1521—1593年）說："世好趙書，女取其媚也，責以古服勁裝可乎？蓋帝冑王孫，裘馬輕纖，足稱其人矣。"⑤莫雲卿（？—1587年）說："太史（文徵明）具體黃庭（王羲之書《黃庭經》），而起筆尖微，病在指腕，雖嚴端不廢，未見巋嵬磊落之姿。"謝肇淛說："徵仲（文徵明）法度有餘，神化不足。"⑥如此等等。在這股批判、否定趙、文書法浪潮中，董其昌是最激烈的，可以說是突出代表。

對於文徵明的書法，董其昌是很瞧不起的，他在敘述自己學書的過程時說："初師顏平原（眞卿）《多寶塔》，又改學虞永興（世南），以爲唐書不如晉、魏，遂仿《黃庭經》及鍾元常（繇）《宣示表》、《力命表》、《還示帖》、《丙舍帖》，凡三年，自謂逼古，不復以文徵仲、祝希哲（允明）置之眼角，乃於書家之神理，實未有入處，徒守格轍耳。"又說："文待詔（徵明）學智永《千文》，盡態極姸則有之，得神得髓，概乎未有聞也。"⑦他對文徵明的批判，歸結爲兩點，一是文徵明書風的"盡態極姸"，二是他僅能恪守古法，未能得古人神髓。既然董其昌不把文徵明放在眼裏，那麼他就把重點放在趙孟頫的身上，這可以說是一箭雙鵰，因爲文徵明師事趙孟頫，批

判趙孟頫，也就是批判了文徵明。

畢竟趙孟頫是一代大書家，他在書法史上影響所在，其地位不是那麼輕易能夠動搖的。盡管董其昌自識才高，目空一切，他還是把趙孟頫當作自己勢均力敵的對手，處處拿他來和自己作對比，與之一較短長。從許多的材料來看，董其昌對趙孟頫的書法作品是非常熟悉的，甚至連趙孟頫寫過甚麼經，沒有寫過甚麼經，他都似乎瞭如指掌。如他在《書黃庭內景經》後題跋說："右楊義《黃素黃庭經》真跡，《趙文敏集》有長歌，乃其所藏爾。楊書以郗言為師，不學右軍父子(王羲之、王獻之)，然翩翩有衝霄之度，實自餐霞服禾中來，非臨池工力能庶幾也。米元章《待訪錄》云：'六朝人書無虞(世南)、褚(遂良)習氣'。余為庶常時見之韓宗伯(世能)館師(趙貞吉)，曾摹刻入《鴻堂帖》數行，頗惜趙吳興何以無臨本傳世也。"⑧就是連別人請他寫一本《三玄妙經》，他也要在題跋中寫上一句"趙吳興所書道、釋經甚多，獨遺此經乃傳持者，無論通都大邑，而京師尤甚。"⑨正是在這種反反覆覆的比較中，他終於發現："行間茂密，千字一同，吾不如趙；若臨仿歷代，趙得其十一，吾得其十七；又趙書因熟得俗態，吾書因生得秀色；趙書無不作意，吾書往往率意。當吾作意，趙書亦輸一籌，第着意者少耳。"又說："吾書似可直接趙文敏，第少生耳。而子昂(趙孟頫)之熟，又不如吾有秀潤之氣，惟不能多書，以此讓吳興一籌。"⑩這就使我們十分清楚了，董其昌提出的"字可生"和"字須熟後生"，是完全針對趙孟頫(也包括文徵明)而來的。細品語氣文句，他所說的趙書的"熟"，正是其缺點和不足；己書的"生"，正是優點和長處，他就是要在這裏去超越和勝過趙孟頫。

"生"與"熟"，作為書法藝術中的一對審美概念，從字面上董其昌確實把傳統的觀念倒置起來了，但是，這不意味着他對傳統的否定，恰恰相反，他認為自己是"二王"書法真正繼承人，傳統書法的集大成者。如他在《臨王羲之霜寒帖》後題跋說："晉人書取韻，唐人書取法，宋人書取意，因臨《霜寒帖》，而風流氣韻，宛然

永和九年歲在癸
丑暮春之初會于會
稽山陰之蘭亭修稧
事也群賢畢至少長
咸集此地有崇山峻
領茂林修竹又有清
流激湍映帶左右引
以為流觴曲水列坐
其次雖無絲竹管弦
之盛一觴一詠亦
足以暢敘幽情是
日也天朗氣清惠
風和暢仰觀宇宙
之大俯察品類之
盛所以遊目騁懷
足以極視聽之娛
信可樂也夫人之
相與俯仰一世或
取諸懷抱悟言一
室之內或因寄所
託放浪形骸之外

馮承素摹　王羲之蘭亭序

在目，雖爲之執鞭，所欣慕焉。"⑪在此他也要和趙孟頫相比，以揭其短，說："晉人書取韻，唐人書取法，宋人書取意。或曰意不勝於法乎？不然，宋人自以意爲書也，非能肯古人之意也。然趙子昂矯宋人之弊，雖己意亦不用矣。此必宋人所訶，蓋爲法所縛也。"⑫在古代書家中，除"二王"外，他所推崇的是唐代顏眞卿、柳公權，五代楊凝式，宋代蘇軾和米芾，尤於顏、楊、米更加傾慕。他是想把晉人書法中的風流跌宕、唐人書法中的法度規矩和宋人書法中的意氣風發熔爲一爐，以創造自己的書法新風格。在和趙孟頫相比較中，他發現趙孟頫非師古工夫不深，也不是才華不足，而是爲古人法度所束縛，滅沒了自己的創造才能。從董其昌對待傳統既要繼承又要創新的觀點，我們來考察他提出的"生"與"熟"，不但不是反傳統，而且是對傳統的發揚，祇是給它賦予了新的含意。

"生"是要求對古法束縛的解脫，去創造自己的新意，用董其昌自己的話來說，就是要與古人能"合"能"離"，"合"而後"離"。

按照前人成功的經驗，學書的方法首先是必須臨摹學習古人書跡，由生到熟至於精熟，這是必由之路。董其昌從趙孟頫那裏發現，精熟到極點的結果是抑制了書家創造性才能，因此他提出要把這條道路再往前延伸，即由熟再到生，求得擺脫古人成法的束縛，這就是"熟後生"。"生"有"生疏"之意，即在熟到最後的階段，就要有意識地與古人拉開距離，以發揮自己的創造性，用"己意"去書寫，這就是他推崇楊凝式、米芾的地方，所謂"宋人自以意爲書"。爲了確切地表達這層微妙的關係，董其昌更多地是用"離"與"合"的說法。他說："書法自虞（世南）、歐（陽詢）、褚（遂良）、薛（稷）盡態極妍，當時縱有善者，莫能脫其窠臼。顏平原（眞卿）始一變，柳誠懸（公權）繼之，於是離堅合異爲主，如那咤析肉還母，析骨還父，自現一淸淨法身也。"⑬又說："書須參離、合二字，楊凝式非不能爲歐、虞諸家之體，正爲離以取勢耳。米海岳（芾）一生誇詡，獨取王半山（安石）之枯淡，似不能進此一步，所謂雲

花滿眼，終難脫去盡淨（此用維摩詰故事中舍利弗不能去掉身上的花作比喩）。趙子昂通身入此玄中，覺有朝市氣味。"[14]又說："書家妙在能合，神在能離，所欲離者，非歐、虞、褚、薛諸名家伎倆，直欲脫去右軍老子習氣，所以難耳。……晉、唐以後，惟楊凝式能解此竅耳，趙吳興未夢見在。"從以上幾則言論，我們來理解董其昌"離、合論"的中心思想，即是在學習古人中，不是不要法度，而是要擺脫法度的束縛，如此才能超凡入聖，洗淨塵俗，顯現出自己的面目，所謂"不受法縛，乃自成家。"[15]

　　然而，在中國，書家如林，要想超越古人，再造高峰，談何容易，尤其董其昌晚出衆名家之後，他的道路更爲艱難，所以他很欣賞米芾的一個比喩，說書學"如撐急水灘船，用盡氣力，不離故處。"比喩形象生動，道盡了個中艱苦，董其昌要想自立成家，就須另闢蹊徑，這裏禪學幫了他的忙，終於從中得到妙悟。他說："大慧禪師論參禪云：'譬如有人具萬萬貲，吾皆籍沒盡，更與索債'。此語殊類書家關捩子。"依樣他也打了一個比方："今有窮子，向大富長者稱貸，儼然富家翁，若一一償子錢，別有無盡藏乃不貧乞，否則，依然本相耳。此語余以論書法，待學得右軍、大令（王獻之）、虞、褚、顏、柳，一一相似。若一一還羲、獻、虞、褚、顏、柳，譬如籍沒、還債已盡，何處開得一無盡藏？"[16]寶藏在何處？他仍然從禪中悟道云："章子厚（惇）日臨《蘭亭帖》一本，東坡（蘇軾）詆之曰：'從門入者不是家珍，子厚書必不高。'此巖頭點化雪峰存語也。雪峰通從前所悟，巖頭一一劃之曰：'汝向後欲播揚大敎，須一一從自己胸中流出，蓋天蓋地去始得。'學書者作如是觀，乃不在前人脚跟下盤旋。"[17]從禪語中，董其昌悟得書學的道理，學習古人，還要拋棄古人，最終還是要從自己心中去開發寶藏，也就是要充分發揮個人心靈的創造性，這可以說是"回歸法"。學書從生到熟，再由熟到生，"字須熟後生"，即是這個"回歸法"的另一種描述。在繞了一個大廻環之後，又回到了原先的起點，但這個起點比原先的起點垂直位置要高得多，有如螺旋狀，所以它實際應

是延伸。

董其昌宣稱"素不爲吳興書"，批評趙孟頫的書法"盡態極妍"，"有朝市氣味"，他的結論是"趙書因熟得俗態"。那麼，怎樣避免這些毛病呢？董其昌的法寶是，用"生"克"熟"，或者說用"生"醫"俗"。這是"字須熟後生"的又一層含意。

"俗"是一切藝術中的大忌，不祇是書法一門。在繪畫上，董其昌也同樣是反對俗的，如他說："士人作畫，當以草隸奇字之法爲之，樹如屈鐵，山如畫沙，絕去甜俗蹊徑，乃爲士氣。"[18]但他却要求"畫須熟外熟"，這是爲甚麼？在董其昌那裏，字和畫究竟有何不同的門庭？這裏有必要簡述在同一個問題上他對畫的看法。他認爲"畫家以古人爲師，己自上乘，進此當以天地爲師。每朝看雲氣變幻，絕近畫中山。山行時見奇樹，須四面取之。樹有左看不入畫，而右看入畫者，前後亦爾。看得熟，自然傳神。傳神者必以形，形與心、手相湊而相忘，神之所託也。"[19]從這裏不難看出，繪畫藝術和書法藝術確實有着不同的門庭，繪畫的老師在古人之上，還有一個"天地"，即自然，書法則無；繪畫的好壞高低，還有一個客觀存在的自然作標準，即"形"的問題，書法爲抽象的點劃藝術，沒有客觀的參照系數。所以，繪畫的"熟"應包括兩方面，一是對自然景物的形象觀察和引起情感起伏之處要熟記於心，二是表達這一觀察感受的技巧要熟煉，這二者的天然妙合，也就是心、手相應相忘，產生出繪畫表現的最佳效果，氣韻生動而神形兼備，所以"畫不可不熟"，"畫須熟外熟"。那麼，這個"熟"是不是也產生"俗"呢？按董其昌的理論邏輯推論是不會的，他所說的"熟"，是指恪守古人法度，在書法上他認爲："至唐人始專以法度爲蹊徑，而盡態極妍矣。"但是繪畫不同，他要求在古人之上以天地爲師，這就是說要離開古人法度，而創作時的精神狀態是"物我兩忘"，那更是"無法而法"了，產生的是"神"，而不是"俗"。

書法是抽象的藝術，在古人之上沒有自然作老師。古人曾把一橫畫說成"如千里陣雲，隱隱然其實有形"，一點是"如高峰墜

石，礚礚然實如崩也"[20]等。這祇是一種"遷想妙得"，以自然景觀比喻書法形式美之所在，好讓人們從中獲得美的具體感受，橫和點，可以用雲和石來比喻，也可以用其他的景物來比喻。不過衛夫人用陣雲和墜石來強調書法中的力和勢，更加形象生動。顏眞卿曾有"屋漏痕"，懷素則有"飛鳥出林，驚蛇入草"之說，是受自然的啓示，可以說是以自然爲師，但畢竟不能像繪畫一樣，用它來作客觀標準去衡量所有書法作品。況且他們也祇是說的用筆，而不是整體的韻和意。書法既然不能把自然作爲直接的老師去學習，那麼它又如何去超越古人呢？這就不能不去研究書法美的特殊規律問題，這就是董其昌所指出的"畫與字各有門庭"的重要性。他已經悟到了書法藝術的抽象性，作爲構成書法藝術的筆法、結字法和章法的美存在於法度之中，而作爲整體的藝術感受的意和韻的美，却存在於法度之外。所以他認爲，"晉人書取韻，唐人書取法，宋人書取意"，方爲大成。前面我們已經叙述過，董其昌在討論書法家如何能獨立成家時，提出必須解脫古人法度的束縛，回歸來尋找自我。但這個自我，不是已經掌握了熟煉技巧的自我，而是沒有掌握法度技巧生疏的自我，這就是"熟後生"的更深層含意。

那麼，這個無法的自我在哪裏呢？那祇能是書家本人已失去的童年和少年時代。從人的一生來講，中年進入社會以後，生活的經驗豐富了，學業亦有所成就，可以說是成熟了，在這以前，特別是童年和少年，是人生的不成熟階段，不成熟即是"生"。中國稱正在讀書求學的靑少年亦曰："生"，如"蒙生"、"童生"，"諸生"等。從一般的規律看人生，作爲兒童和少年所共有的特質，那就是天眞活潑，樸質無華，充滿着勃勃生機，意氣風發，雖然看起來幼稚笨拙，但是，不矯揉，無做作，一切都是出於無心，任其自然。這就與山水畫中的"天地"很相近了。"天地"是純自然的，人生初始階段的童稚時代也是自然的。繪畫在古人之後的老師是"天地"，那麼，書法在古人之後的老師就是童心童態童意了。董其昌

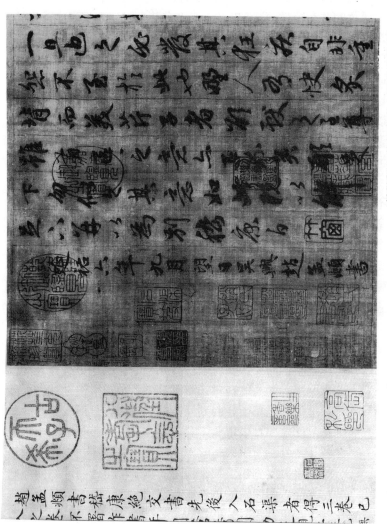

提出的"熟後生"所苦苦追尋的東西正在這裏。他說："東坡(蘇軾)詩論書法云：'天眞爛漫是吾師'，[21] 此一句丹髓也。""天眞爛漫"正是兒童的共有特性。蘇軾在另一首論書詩中說："人生識字憂患始，姓名粗記可以休"，表示出對兒童無憂無慮的羨慕。說到書法時說："我書意造本無法，點畫信手煩推求。"[22] 前後聯繫起來，可以說"意造"、"無法"是兒童的心態，率意而天眞，而"信手"、"點畫"，則是兒童書法的模仿了。蘇軾是否眞能走這麼遠，可以研究，但他要以"天眞爛漫"爲師，確實是藝術對人生的回歸。董其昌批評"趙書無不作意"，表彰自己"吾書往往率意"，"作意"，是故作姿態，欺世媚俗；"率意"是爛漫天眞，回歸自然。

從人生的角度去肯定童稚美，並引用到藝術創作的理論中來，不是董其昌的新發現，前述蘇軾首開先河。從藝術形象上去肯定童稚美，董其昌也不是頭一名，先於他的徐渭就曾說過"老來作畫眞兒戲"[23] 的話，他的作品確也有這一表現。但是肯定"生"爲美，並且有意識地在作品中追求，用來作爲破"俗"的良方，這確實是董其昌的發明。當然，他的"熟後生"，不是眞正回歸到以"意造"爲書的那種童稚狀態，這也是一個螺旋式的大廻環。

藝術上追求人生道路上的回歸，這在我們今天是毫不奇怪的，模仿兒童書畫趣味的書家、畫家大有人在。很多人在創作中，甚至還吸取原始時代的藝術表現手法，如畢卡索，這更是對人類社會歷史的大回歸。遙遙的往古，渺渺茫茫，天眞爛漫之外，更添幾分神秘，這也許是藝術發展到極至的表現罷？然而，有類於現代人思維意識的這種藝術現象，竟出現在三、四百年前的中國社會，爲徐渭和董其昌所道破，就不能不令人驚嘆了。中國書法沿着"二王"的道路發展到趙孟頫，也可謂到了極至，這就迫使他們不能不另覓途徑，而使他的思想具有超前意識。

話說遠了，董其昌"生"的審美，還應包括對書法用筆的要求。用筆是構成中國書法藝術(也包括繪畫)整體美的最關鍵最基礎的重要部分。此外，其它部分的如結字、行氣和章法等，董其

昌的觀點如何，也將在此述及，以符合本文副題的要求，因爲這是何惠鑑先生的指令，不能不執行。

筆法前人談得很多，董其昌反復討論的是人與筆的關係，並提出"信筆"的問題。他說："作書須提得筆起，不可信筆，蓋信筆則其波畫無力。提得筆起，則一轉一束處皆有主宰。轉、束二字，書家妙訣也，今人祇是筆作主，未嘗運筆。"又說："余嘗題永師（智永）《千文》後曰：'作書須提得筆起，自爲起，自爲結，不可信筆，後代人作書皆信筆耳。'信筆二字，最當玩味。吾所云須懸腕、須正鋒者，皆爲破信筆之病也。"筆爲人使，而不是人爲筆使，這是由於中國毛筆的變化無窮所帶來的人與筆的微妙關係。同樣是一畫，以筆觸紙，在不同人的手裏，會產生千差萬別的效果，所以米芾說："蔡京不得筆，蔡卞得筆而乏逸韻，沈遼排字，黃庭堅描字，蘇軾畫字。"而他自己則是"刷字"㉔。米芾的說法帶有誇張性，但是在運筆過程中如何求得筆觸本身的美以及個人風格，的確是有關書法的重要問題。董其昌提出要作筆的主宰，完全控制它，以達到筆隨心轉，實現筆觸的自身美，這是抓住了問題的關鍵。不過他用懸腕、中鋒（也叫正鋒、藏鋒）來破"信筆"的辦法，是遵循了唐人對筆觸的審美標準和用筆的經驗。入唐以來，人們在探索書法筆觸美時，趨向於欣賞它的圓潤、渾厚、凝重和端莊，這是對六朝書風的校正。爲了達到這一藝術效果，故在握筆和運筆上，採用了懸腕或廻腕和中鋒。顏眞卿的"屋漏痕"、"折釵股"、"錐畫沙"的比喻，旣形象生動地說明了這一藝術效果，同時也說明了用筆方法。

明人的几案較高，書家伏案作書，故懸腕能使運筆靈活輕便，但靈活輕便容易滑而佻，尤其是技巧熟煉的書家和運筆快捷的書家。這一問題唐人亦有所論述。韓方明在《授筆要說》中說："夫執筆在乎便穩，用筆在乎輕健，故輕則須沉，便則須澀，謂藏鋒也。"林蘊在《撥鐙序》引《翰林禁經》中，也說到"筆貴饒左，書尙遲澀"的話。"澀"和"滑"是兩個相對立的概念。"澀"則能住能留，"滑"則

易輕易薄。"澀"是用來克服"滑"的，此外便是書寫時稍慢。董其昌亦從唐人的書跡中悟到了此點，他說："唐人書皆迴腕，轉折藏鋒，能留得住筆，不直率流滑，此乃書家相傳秘，不可不知也。"[25]"能留得住筆"也就是"澀"，即"屋漏痕"效果。"澀"與"生"是緊密相聯繫的，"生澀"正是初學書者筆跡的毛病，"熟後生"則是用它來克服由熟而產生的輕佻油滑，化腐朽爲神奇。在書寫的速度快捷上，董其昌從不與趙孟頫爭鋒，同時也總是用"生"來比他的"熟"，這在筆法上，包含有求"澀"的要求在內。

由於董其昌提倡懸腕、中鋒的用筆方法，所以特別反對偏鋒和臥筆，他命名爲"偃筆"。一是他批評後人對"屋漏痕"、"折釵股"作了錯誤的理解，以爲是落筆要重，如是都成了"偃筆"；二是他認爲蘇軾落筆重，受米芾嘲笑爲"畫字"，這是用"偃筆"之過，有"信筆"之處。不過，他因愛蘇軾書的意氣，還是要爲之掩飾。如在《臨蘇軾雜帖卷》跋中說："久不作東坡先生書，偶拈篋中舊帖，得此三種，遂以鏡箋臨之，稍覺轉折處不全是偃筆。自宋至今爲偃筆所誤者何限，可嘆！可嘆！"[26]"偃筆"即是側筆偏鋒，不能控制則易出現棱角，且尖刻如刀劍鋒鋩外露。董其昌認爲"作書最要泯沒棱痕，不使筆筆在紙素成板刻樣"，"蓋用筆之難，難在遒勁，而遒勁非是怒筆木强之謂，乃大力人通身是力，倒輒能起"（同前）。所提倡的是力量含蓄的美，要求綫條圓渾和具有彈性，全在中鋒用筆。

關於用墨，董其昌也有所論及，他說："用墨須有潤，不可使其枯燥，尤忌穠肥，肥則大惡道矣！"要求墨色濃淡乾濕適中，不過穠肥之爲病，還是用筆。筆毛偏軟，蘸墨飽和，落筆重則容易穠肥。但如控制得法，藏鋒於內，會有"綿裏裏針"的效果，控制不得法，則癱軟如泥，那就是"墨猪"了。董其昌惡肥筆，但他却喜歡蘇軾的書法，曾反復臨摹，這裏不免有些自相矛盾，大抵他所反對的是蘇軾的偃筆，喜歡者是他"意造"、"無法"。他還說"字之巧處在用筆，尤在用墨，然非多見古人眞跡，不足與語此竅也。"

謝希逸 月賦

陳王初喪應劉，端憂多暇。綠苔生閣，芳塵凝榭。悄焉疚懷，不怡中夜。乃清蘭路，肅桂苑，騰吹寒山，弭蓋秋阪。臨濬壑而怨遙，登崇岫而傷遠。於時斜漢左界，北陸南躔，白露暧空，素月流天。沈吟齊章，殷勤陳篇。抽毫進牘，以命仲宣。

仲宣跪而稱曰：臣東鄙幽介，長自丘樊。昧道懵學，孤奉明恩。

……若夫氣霽地表，雲斂天末，洞庭始波，木葉微脫。菊散芳於山椒，雁流哀於江瀨。升清質之悠悠，降澄輝之藹藹……引宿

秋掩鶴長河周除水淨君王房即殷芳酒鑒鳴
於觀妙舞把乾懸弄燭夜風皇於韻親態吳從羇
琴慮君迪良夜句吹風皇於韻親態吳從羇
孤鉉遠進於軍禽之夕閒聽調管之初引於是
蘇桐練響音容送和徘伤其何託想皓月本
林虛賴淪波誠波情行珍其陶千里稱其朗月
長韻曰美人遐兮音度絕隔十里歌響曰期
臨風蔌兮將馬歌川路長兮不可歌歌獻酒
終餘既沒兮露滿室欲師歲方暮兮佳
可以遠徹稿雪冥人永王曰善兮命執事獻酒
茲匪佩玉音服之興歎

伏惟大文富贍五言以示祖峯
惘言書之多媿浸筆也

此審詩云真元章云作之文二十
遠之戾云奕以析嫣就為行於

學習古人須多觀摩眞跡是非常必要的，但若說寫字的巧處墨比筆更重要，却需研究。書法與繪畫不同，墨色比較單純，不會像繪畫要求那樣複雜。蓋當時人學習書法，多從碑、帖拓本中得以觀摩古人書跡，拓本不能把墨色反映出來，董其昌爲提醒人們不要忽略這點，故意虛挹一槍。他曾經說米芾有些話是"眞英雄欺人哉"。幸虧我們今天看到的古人墨跡並不比董其昌少，而且有精良的印刷術，否則也要被此老欺過。

關於結字，即單個字的結構，董其昌所強調的是"勢"。關於這點，他論述得較多。他曾經作過這樣一個試驗："往余以《黃庭》、《樂毅》眞書爲人作榜署書，每懸看輒不得佳，因悟小楷可展爲方丈者，乃盡勢也。"㉗那麼甚麼是"勢"呢？他的解釋是："予學書三十年，悟得書法而不能實證者，在自起自倒，自收自束處耳。過此關，即右軍父子亦無奈何也。轉左側右，乃右軍字勢，所謂跡似奇而反正者，世人不能解也。"從"奇正"來理解他的"勢"是關鍵。蓋中國方塊文字的結構，以橫畫和竪畫爲樑架，有着對稱、均衡、穩重、端莊的美，但如果橫平竪直，佈置均勻，就會失之平淡板滯，要想生動活潑，跌宕風流，瀟灑飄逸，就必須要突破橫平竪直和佈置均勻的規範，在傾斜倚側中，仍然保持對稱、均衡、穩重、端莊的美，使之錯落有致，變化無窮，這是矛盾的對立統一。所謂"自起自倒"，是指樑架結構，橫竪筆畫，看起來是歪斜的，感覺上則是正的，因爲有別的筆畫作補充，這就所謂的"救"。"自收自束"，是指筆畫佈置，即字的筆畫佈置得散開了，要能使之束攏來，筆畫放出去了，要能收得回來。其實，變化即是"奇"，對稱等美的法則，即是"正"。所謂"旣得平正，須追奇險"，"似奇反正"，就是這個道理。當然，"勢"中也包括筆法，就是"無垂不縮，無往不收"，董其昌把它視之爲"八字眞言"，它蘊藏在字勢之中。

"奇正"的悟道，也是董其昌從趙孟頫書法的對比研究中得來的。趙孟頫無論正、行、草書，筆畫圓熟，姿態優美，都是那麼四平八穩，也就是缺少變化的緣故。董其昌說："古人作書，必不

作正局，蓋以奇爲正，此趙吳興所不入晉、唐門室也。"書家好觀《閣帖》，此正是病。蓋王著(宋人，字知微)輩絕不識晉、唐人筆意，專得其形，故多正局。字須奇宕瀟灑，時出新致，以奇爲正，不主故常，此趙吳興所未嘗夢見者。"所以，他在這一點上，特別推崇顏眞卿、楊凝式和米芾的晚年。以爲"書家以險絕爲奇，此竅惟魯公、楊少師得之，趙吳興弗能解也，今人眼目爲吳興所遮障。"米芾則"自謂集古字，蓋於結字最留意，比其晚年，始自出新意耳。""奇"與"正"和他的"生"與"熟"，在思想理論基礎上是一致的。

在章法包括行氣上，董其昌的主要論點是反對"字如算子"。算子之說在傳爲王羲之《筆勢論十二章》"啓心章第二"中說得很清楚："夫欲學書之法，先乾研墨，凝神靜慮，預想字形大小，偃仰、平直、振動，則筋脈相連，意在筆先，然後作字。若平直相似，狀如算子，上下方整，前後齊平，此不是書，但得其點畫耳。"這段話被林蘊《撥鐙序》所引用，至少是唐人提出來的。熟悉中國古老的計算器算籌的人都知道，這個比喻是很形象的。在董其昌時代珠算已很流行，如用算盤比喻則更爲生動。中國書法，由筆成字，疊字成行，列行成章，的確像是一個算盤，但若像算盤珠子一樣整齊劃一，那就呆板而毫無藝術可言了，這應是書學者的一般常識，而董其昌再三再四地提出，意不在此。他說："褚河南書如瑤臺嬋娟，不勝綺靡，乃其人以大節著，所謂宋廣平(唐宋璟，封廣平郡公)鐵心石腸，而賦性獨冶艷者。顏魯公碑，書如其人，所謂骨氣剛勁，如端人正士，凜不可犯也。然世所重其行書，如《爭座帖》、《祭蔡明遠劉大冲》、《馬病》、《鹿脯》、《乞米》諸帖，最爲烜赫有名，直接二王，出唐人之上。蓋以氣格勝，磊磊砢砢，不受繩束，最是端人正士本色。痴人前不得說夢，說着如端人正士，便作算子書，安能使木佛放光照諸天世界耶。"[28]這裏提出來的，是一個對"書品即人品"、"人正則書正"的傳統書法美學命題的討論。

221

問題的討論點，除了對兩"正"應如何理解，以及它們的結合與統一之外，也涉及到對命題的本身是否能成立。對於兩"正"的簡單直接的結合，以為人品端正就須把字寫得平整方正如算子的觀點，董其昌不屑一顧而嗤之以鼻。他認為顏真卿是兩"正"結合的最高典範。其碑板正書固當如此，但行、草書也亦如此。說明所謂端人正士不在形跡，而在於其人其書充滿正氣，內含筋骨，凜然不可侵犯。"不受繩束"、體現本色方為"正"的觀點，在明末似乎有著反"道學"的傾向，"算子書"可謂典型的道學家模樣。

董其昌舉出褚遂良和宋璟為例證，說明書與人有時存在著不一致性，這就動搖了"書品即人品"、"人正則書正"的命題。宋璟是初唐時人，累官至尚書右丞，封廣平郡公。他不畏權貴，不徇私情，敢於面折武則天，史稱"耿介有大節"，是典型的端人正士，但他寫的《梅花賦》，卻文辭委婉，艷麗纏綿，這使詩人皮日休大為驚訝，說："余疑宋廣平鐵腸石心，然觀此賦清便富艷，殊不類其為人也。"董其昌以褚遂良比之宋璟。褚官至尚書右僕射，封河南郡公。他敢於向唐太宗提意見，反對唐高宗立武則天為后而被貶官，也是以大節著稱的，但他的書法卻盡態極妍。董其昌以他們為例證，試圖說明的是，人品與書風不是必然一致的關係，看來似乎是可以成立的。但他忽略或者不可能想到的是，人品含有政治內容，而政治標準是隨立場而變化的，人品與個性也不能等同。再者，藝術亦有其自身發展規律，風尚在隨時代而動，不到一定時期，個人很難超越於時代之上。如果能將這些因素考慮進去，問題的討論也就會深入一層。不過，詩、文、書、畫皆如其人，這是一種普遍的認識，董其昌提出了不同觀點，開闊了人們的思路，有著反潮流的精神。

在書法理論上，董其昌沒有留下一部完整而有條理的著作，僅有的是一些題跋的滙集。由於時間有早有晚，題寫在別人收藏作品上時也要看對象，故語言多有自相矛盾、言不由衷處。但儘管如此，他的思想體系還是完整的，自始至終貫穿著一條"求變"的

思想。在這一基本的思想原則指導下，去研究和評價古人，探討書法美學規律，和從事自己的書法創作，隨時有所心得體會，便以題跋的形式記錄整理下來，不時迸發出思想的火花，給後人在藝術創作上以啓示。

董其昌說："詩有盛中之變，書亦隨之"。㉙他的"求變"的思想，正是從趙孟頫、文徵明書風流行盛極中發其端。由於趙孟頫的書法技巧極其嫻熟而風格姿媚，使他從中悟得"字須熟後生"的道理。這句話可以說是他反對趙孟頫、文徵明書風的綱領和宣言，也是他書法理論的核心，其畢生的書法創作，着力處也在於此。他批評"唐人以密傷韻，以媚傷骨"。㉚遂從楊凝式書中悟得佳法，將自己的作品字與字、行與行之間加大距離，使得佈局疏朗，頗有韻致，得古淡天眞之趣。董其昌書法的追隨者、代筆者、僞造者很多，使得他的傳世作品，魚目混珠，眞贋莫辨。懂得他"熟後生"的道理，人們但於"生"、"澀"、"韻"、"趣"中求之，則相去不遠矣！

董其昌不無自負地說："予學書三十年，不敢謂入古三昧，而書法至余復一變，世有明眼人必能知其解者。"的確，他是沿着"二王"古典書法風格發展的最後一位大師，在反對趙、文書風中，以"生"破熟和俗，也給書壇帶來了一股新風氣。他的理論和創作，對當時及其後的清代康熙年間，產生了巨大的影響，左右了一代潮流，直到清代碑學之風興起之後，其勢纔逐漸減弱。後之學者亦如法泡製，把他作爲主要的批判對象，從理論到作品，都一一加以檢討，議論紛紛，也同樣是爲了求變，從批判中創立出新的書法風格來。趙孟頫、文徵明、董其昌地下有知，當相逢一笑。

注釋：

① 蘇軾：《東坡題跋》卷四，《津逮祕書》本。

② 歐陽修：《試筆》，《歷代書法論文選》第309頁。

③ 柳貫：《跋趙文敏帖》、《柳待制文集》卷十九。

④　蕭衍：《古今書人優劣評》，《歷代書法論文選》第81頁。

⑤　轉引自《書林藻鑒》卷十"趙孟頫"條。

⑥　轉引自《書林藻鑒》卷十一"文徵明"條。

⑦　董其昌：《畫禪室隨筆》。以後凡董其昌語未注明出處者，均引自該書。

⑧、⑨　《秘殿珠林》卷十五。

⑩、⑫、㉘　李日華《味水軒日記》卷四。

⑪　裴景福：《壯陶閣書畫錄》卷十一。

⑬　董其昌：《臨柳公權蘭亭詩》跋，《石渠寶笈續編》。

⑭　董其昌《節臨黃庭經各種卷》跋，邵松年：《古緣萃錄》卷五。

⑮　董其昌《書禊帖並修禊四言詩卷・跋》，邵松年《古緣萃錄》卷五。

⑯、⑰　董其昌《論書卷》，《石渠寶笈續集》卷四。

⑱、⑲　董其昌《畫旨》，《畫論叢刊》第73頁。

⑳　衛鑠：《筆陣圖》，《歷代書法論文選》第22頁。

㉑　蘇軾：《石蒼舒醉墨堂》，《蘇東坡全集》卷二。

㉒　蘇軾：《和子由論書》，《蘇東坡全集》卷一。

㉓　石濤《松菊圖》題跋云："昔青藤道士有詩云：'世間無事無三昧，老來作畫真兒戲'。今日請放筆問取黠慧兒是一是二，任呼取風雨打開看。"此件藏旅順市博物館。

㉔　米芾《海岳名言》、《歷代書法論文選》第364頁。

㉕　董其昌《行草書池上篇・跋》，轉引自《書譜》1987年第1期（總第74期）第24頁。

㉖　董其昌《臨蘇軾雜帖・跋》，《石渠寶笈續編》。

㉗　董其昌《戲鴻堂小楷册・跋》，裴景福《壯陶閣書畫錄》。

㉘　同⑩。

㉙　董其昌《王摩詰登樓歌册》，青浮山人輯《董華亭書畫錄》。

㉚　董其昌《臨古十二種册・跋》，裴景福《壯陶閣書畫錄》。

試述龍和龍紋藝術的發展

　　早在原始社會的新石器時代，龍的形象就已出現在中國人使用的器物上。

　　在考古發掘中，仰韶文化彩陶器上已有龍紋裝飾，其中一件出土於甘肅甘谷縣，屬廟底溝類型；另一件出土於甘肅武山縣，屬石嶺下類型；它們曾被稱為"人面鯢魚紋"，實則應為龍紋。甘谷、武山都地處黃河支流的渭河上游，傳說是炎帝和黃帝的勢力範圍。

　　近年來，考古工作者在內蒙古和遼寧接壤的紅山文化的遺存中，發掘到多種玉製龍形器，其中有內蒙古巴林右旗那斯臺"龍形玦"、翁牛特旗三星他拉"玉龍"、遼寧牛河梁"豬龍形玉飾"和喀左縣東山嘴"雙龍首玉璜"。在牛河梁遺址的"女神廟"中，還發現有泥塑"豬龍"的殘塊。此外在內蒙古熬漢旗小山遺址出土的一件尊形陶器上，刻畫出豬、鹿、鳥三種動物圖像，考古工作者認為，其中豬和鳥的形象創造與傳說中的龍和鳳有關。

　　以上有關龍的各種形象，都出現在距今約五至六千年以前。它們的共同特點是：圖象均為兩種或三種動物形象的結合體，有一個很大的頭和一條卷曲成環形或半環形的身子。描繪的雖然不是真實存在的動物，但皆以現實世界的動物形象作依據。不同的是，紅山文化和小山遺存中的龍，是豬的頭、蛇的身和馬的鬃相加；仰韶文化的龍則是人或獸的頭、蛇或魚的身相結合。仰韶文化和紅山文化，幾乎同處於一個時代，但郤分屬於不同的文化區系，它們之間有一定的聯繫，又各有淵源。由於地域、氏族、時間先後

的不同，更重要的，由於文化淵源的差異，最初出現的龍的形象，各有特色。但是，能在相距這麼遙遠的年代，和在不同的文化區系中，郤幾乎同時出現結構相近似的龍的形象，這就有足夠的理由去說明，"龍"的觀念，到這時已不是某一個氏族部落所特有，而是在長期的文化交流中逐步形成，成爲許多氏族部落所共有的了。五、六千年以前，中國的原始社會正處於由母系制轉向父系制的階段，那麼龍的來源，還應在更遙遠的母系制社會。

然而，原始時代的先民是怎樣構想出龍這一種非現實中的動物來的呢？當時沒有文字，我們很難獲得確切的眞知，祇能作一些推測和猜想。目前學術界根據遠古的傳說和神話，有"圖騰崇拜"說。其說認爲每一個原始氏族部落，都曾有過對某種自然物或現象的信仰，認定它是本氏族的發源，相信它具有神奇的力量，能夠給本氏族消災降福，因而製成圖像，進行頂禮膜拜。學者們根據《左傳》昭公十七年所記的一段話："昔者，黃帝氏以雲紀，故爲雲師而雲名；炎帝氏以火紀，故爲火師而火名；共工氏以水紀，故爲水師而水名；大皞氏以龍紀，故爲龍師而龍名；我(郯子)高祖少皞摯之立也，鳳鳥適至，故紀于鳥，爲鳥師而鳥名。"這裏所說的雲、火、水、龍、鳥等，就是不同氏族的圖騰崇拜物。學者們還推測，龍圖騰是由蛇圖騰合併其他氏族的圖騰發展而來的。這一說法是否符合歷史的眞實，還有待進一步的探討證明。但可以肯定的是，遠古的神話傳說，是我們探索龍的起源一條重要途徑。

在遠古神話中，女媧和伏羲是人們最敬仰的英雄。女媧是一位女性，曾經"搏黃土作人"和"煉五色石以補蒼天"，旣是人類的創造者，又是人類的保護者，這一神話傳說的來源，當然是來自母系制社會。伏羲的偉大功績主要是"始作八卦，以通神明之德"和"作結繩而爲網罟，以佃以漁"，幫助人類發展生產並增長智慧和才幹。作爲男性首領，他的傳說祇有在父系制社會纔能產生。女媧和伏羲在人類文明歷史發展中，分別代表着兩個不同的階段，反映着一定的歷史眞實。在傳說古史中，女媧和伏羲是炎帝和黃帝

之前最偉大的英雄，然而他們的形象是怎樣的呢？傳說中的女媧是"人頭蛇身"，伏羲是"蛇身人首"。這說明了蛇在原始先民的觀念中，久已具有相當崇高的地位。考古發現最早的龍的形象，其身體也是作蛇的形狀。可以說，龍是從被神化了的蛇的基礎上發展而來的。

人類對動物的馴化，早在河姆渡文化和仰韶文化半坡時期就已經開始。在考古發掘中所發現的豬、狗、水牛的骸骨，經鑒定是人工飼養的。紅山文化的龍，都作豬首蛇身，其中三星他拉的"玉龍"，其頸項上的長鬣，就有馬的形象。神化了的蛇和被馴化了的動物相結合，便成了龍。它的產生當與原始時代畜牧業的發展有密切的關係。

在遠古有關龍的神話傳說中，龍總是處於被使用的工具地位。黃帝乘龍升天，顓頊駕龍而至四海，黃帝用龍來戰勝蚩尤，大禹用龍疏導洪水等。

另外，在牛河梁"女神廟"的考古發掘中，龍的形象是作爲女神的從屬物出現的。廟中女神們是主要的崇祀對象，龍則處於從祀的地位。在神話故事裏，人不斷與自然界鬥爭，而龍永遠是人和神的好幫手，所以受到人們的熱愛，也受到崇祀。

原始時代具有龍形的作品，還有山西襄汾陶寺墓地出土的龍山文化彩繪蟠龍紋陶盤，浙江杭州餘杭縣墓地出土的良渚文化四龍玉環，距今約在四至五千年間。

原始時代的龍紋造型，結構簡單，和後世的龍紋相比，它的各部分器官發展還未臻完善，但卻充滿生命力。在藝術創造上，給人以單純、質樸和粗獷的美感。三星他拉的"玉龍"，是早期龍紋藝術的代表，其造型兼具寫實與抽象手法。琢玉技巧，也已達到了相當高的水平。

夏王朝時期(公元前2100—1600年)，龍的形象有了新的發展變化。河南登封二里頭文化遺存出土的彩陶殘片中，發現有龍紋圖飾。其一雖僅祇見龍的身軀，但明顯的可以看到背腹有齒狀的

鰭。另一則爲“一首雙身”的龍。在敖漢旗大甸子墓葬中出土的夏家店文化陶器殘片，也有“一首雙身”的龍紋形象，身上並有鱗片樣裝飾。雙身龍與商代靑銅器上的紋飾很相似。夏王朝雖未被歷史學家所完全確認，但從考古的文化斷代來看，均認爲二里頭文化和夏家店文化都早於商。這時期的龍紋形象也確實把原始時代和殷商時代龍的造型聯繫起來了。

商代（公元前1600—1100年）的龍紋主要見於玉器和靑銅器中，有莊嚴神秘的藝術效果，其製作較之前代更爲精細。

殷商時代，龍紋的頭上出現了角。一部分玉飾和靑銅器的龍紋裝飾，有一對柱形角，說明到這時已將犄角動物的特徵吸納到龍的形象中了。

殷商的龍紋，也有的頭部似豬，體狀似蟲，無角無鱗，如河南安陽殷墟西區墓葬中出土被稱作“卷獸形”玉和“玉豬”的，其實都是龍，祗是它們較多地保留了原始時代龍的形制；其淵源應當來自紅山文化，是這一文化區域龍紋特徵的延續。

另一種如安陽殷墟婦好墓出土的玉龍，巨首，張口露齒，身體盤曲，並有方格形紋飾，前有雙足，四趾，這和廟底溝類型彩陶瓶上的龍紋圖像很相似，應是仰韶文化龍形的繼承。但是它頭上多出了柱形雙角，並且背脊上有齒狀鰭，則是吸收了二里頭文化龍紋特徵並加以發展的。

甲骨文是一種象形文字。在“龍”字的創造上，是對原始時代傳流下來的各種龍的圖像加以象形。甲骨文中的“龍”字，有多種寫法，據專家們的統計，有七十餘種之多，但大體可以分爲兩類，即簡式和繁式。差別在於有無角、鱗、足等，反映出商代龍紋圖像的多樣性。後人爲了以示區別，有的叫“夒”，有的叫“螭”，有的則叫“虯”，形成了龍的家族。

據專家們對甲骨卜辭的研究，發現有向龍卜問天氣晴雨的內容。另外，還有一種被稱作“瓏”的玉，在玉上亦刻有龍紋，是旱天專門用來求雨之用的。這種突出了龍能夠行雲播雨的手法，說

明農業生產在人類社會生產活動中愈來愈重要。中國自古以農立國，所以能夠行雲播雨的龍歷來就受到尊崇。

《周易》在“乾”卦上說到：“潛龍勿用”、“見龍在田”、“或躍在淵”、“飛龍在天”等，是最早描寫龍的行動變化的文字記載。《周易》是用來卜筮凶吉禍福的，卜筮的結果，用以指導“君子”、“大人”等統治階層的作爲。所謂“九五，飛龍在天，利見大人”，這就使統治階層與龍產生了直接的聯繫。

春秋戰國時代（公元前770—221年），有關龍的傳聞記載多了起來。《左傳》記載昭公二十九年：“秋，龍見於絳郊”。這可能是當時人們看到了龍捲風(宋人葉夢得《避暑錄話》中記載吳越習稱龍捲風爲“龍掛”，至今沿用)。龍捲風的成因及其巨大的力量，當時人們還未理解，從而更加相信傳說中的龍確實存在。

孔子見到老子後說：“吾今見龍，合而成體，散而成章，乘雲氣而吞乎陰陽。”他認爲龍不過是一團飄忽不定的雲、水之氣。管子也說：“龍生於水，被五色而遊，故神。欲小則化如蠶蠋，大則極於天下，上則凌乎氣，欲沉則入乎深泉。變化無日，上下無時，謂之神。”變幻莫測的龍聯繫上風、雨、雷、電一類極具威力的自然界現象，龍的神性在人們的心目中更大了。

龍也用來比喻君子和賢人，《禮記·儀禮》注釋說：“蛇、龍，君子類也。”

在屈原的詩歌中，龍又是可以任意驅使的：“爲余駕飛龍兮，雜瑤象以爲車”、“駕八龍之婉婉兮，載雲旗之委蛇”。在屈原的想象中，龍是一種交通工具。湖南長沙戰國楚墓出土的《人物馭龍圖》帛畫，就是描繪墓主人駕龍昇天的情景。

和活躍的學術思想一樣，春秋時代，龍的造型表現得非常生動活潑。玉器中的龍紋，身體常作扭動的姿態，流暢自如，充滿活力。其紋飾在單純的方格紋和鱗片紋外，增加了穀紋和雲紋，突破了前代的古樸和神秘感，趨向精緻華美和明快的造型。由於琢磨技術的提高，使玉雕龍紋飾更晶瑩可愛。漆器中的龍紋經常和

雲氣紋交織在一起，如游絲流水，絢麗奪目。帛畫中的龍紋，在形體的完善和藝術表現上，是這時期的代表作。在《人物馭龍圖》中，龍的身體被繪成舟形，藝術家大膽地把龍和舟在意和象上加以合情合理的統一。龍的各部器官描繪得更細緻，鼻前有鬚，腹有鰭，四足，趾如爪。於是魚和禽類的特徵被豐富到龍的形象中來了。

龍在漢代（公元前206—公元220年）地位有了提昇，這與劉邦奪取帝位有關。在秦末戰亂的年代裏，由於劉邦出身寒微，比不上六國諸侯王後裔的身份高貴，爲了擡高自己，就編造了一個有關他身世的神話。《史記·高祖本紀》記載："其先劉媼嘗息大澤之陂，夢與神遇。是時雷電晦冥，太公往視，則見蛟龍於其上，已而有身，遂產高祖。高祖爲人，降准而龍顏，美鬚髯，左股七十二黑子，仁而愛人。"從此，龍和皇帝有了直接關連。天子龍生，這一說法是統治階層鞏固政權的武器。漢代的統治者，還倡導讖緯迷信，龍又被用來象徵祥瑞之物，它的出現是表示帝王統治有德。（漢代史書記載龍的出現次數很多，並特意爲此改變年號，也爲後世開了先例。）龍一旦爲皇權所利用，它的身價也就愈來愈高。但是漢代也有人反對神龍之說的，思想家王充認爲龍是獸類，強調說："龍，馬、牛類"，並揭露劉邦爲龍所生的荒誕，他在《論衡》中說："含血之類，相與爲牝牡。牝牡之會，皆見同類之物，精感欲動，乃能授。……今龍與人異類，何能感於人而施氣？"但在強大的皇權思想壓制下，王充的論說是很難通行的。

在漢帝國大一統的思想影響之下，龍的傳聞和說法由衆說紛紜而歸於劃一。許慎《說文》中解釋說："龍，鱗蟲之長，能幽能明，能巨能細，能短能長，春分而登天，秋分而入淵。"他比較偏向於先秦諸子的說法，避實就虛，進行了抽象的概括，後世多以此爲準。

漢代的龍紋裝飾常見於墓室壁畫、畫像石、畫像磚、瓦當、錯金銀器、銅器、漆器、玉器、絲織和印章等。在不同藝術品種中，

龍的形象略有不同。墓室、瓦當、銅鏡中的龍，經常是作爲“四靈”之一出現的。龍的造型在漢代也臻於定型，長沙馬王堆 1 號漢墓出土的帛畫上的龍可作代表。這一件帛畫所描繪的是一個龍的世界，整個畫面龍蛇飛舞，五色繽紛，令人目不暇給。構圖安排層次分明，最下是雙魚相交，其上一蛇橫臥，勾串兩龍尾之間。蛇之上兩龍盤繞穿插，交叉於玉璧之中。再上是兩條相向有翼的飛龍。最高居中則爲一人首蛇身的神。畫中龍的造像是：巨首，張着大口，牙齒鋒利外露，舌細長如蛇信，眼睜如環，雙角細長，兩耳生毛，似羚、牛之類。唇有鬍，頜有鬚。頸細，腹粗有鰭，尾長，全身披鱗甲。四肢粗壯，掌似虎，三爪，肘生毛。整體形象極其威猛，且又飛動靈活。

佛教在魏晉南北朝時代盛行。佛教中有神物名“那伽”，長身無足，是蛇屬之長，爲八部衆之一，有神力，得滴水即能致洪流，這和中國傳說中龍的形狀和威力極相似，此物譯名“龍”。西晉竺法護所譯《佛說海龍王經》上說，佛在靈鷲山說法，有海龍王率其眷屬前來聽講，並請佛降臨海底龍宮，受其供養。自此，中國傳統的龍又添加了新的異彩，不但四海有了龍王的統治，而且凡有水之處，無論江河湖沼池潭，都有龍王，並能變幻成人形，享受人間煙火，從而演繹出許多民間故事和神話傳奇。

魏晉南北朝(220—589年)以前，龍的造像是出自無名匠師之手，他們高超的技藝與創造才能，令人讚歎。隨着繪畫事業的發展，遂有了畫龍的專家。畫史載東吳畫家曹不興：“畫龍尤妙”，美術評論家謝赫在皇家秘閣裏看到他畫的一個龍頭，感歎地說：“若見眞龍。”另一位吳王趙夫人：“善書畫，巧妙無雙，能於指間以綵絲織爲龍鳳之錦，宮中號爲機絕”。他們是中國美術史上著名的畫龍、織龍專家。最爲神奇的是梁朝的大畫家張僧繇，他在金陵安樂寺壁上畫了四條龍。但卻不點眼睛，說是點了睛便會飛去。人們一定要他點，他就點了兩條，霎時雲生霧湧，電閃雷鳴，已點睛的龍就破壁騰空飛上天去。故事以浪漫的手法，讚揚了藝術家

技術的高超，"畫龍點睛"的成語便這樣流傳下來了。曹不興、張僧繇的畫龍作品，今天不可得見，但東晉畫家顧愷之的作品卻有跡可尋，今故宮博物院藏品中傳說出自他手筆的《洛神賦圖》卷，其中繪有不少龍的形象，或可一睹其風采。這一時期龍的造型，瘦骨清象，跌宕風流，鬚髮向後披散，顯得飛動而瀟灑。

　　殷人以瓏向龍求雨、用龜甲向龍卜問天時，發展至唐代（618—907年），則採用了畫龍求雨的形式。據《明皇雜錄》記載，唐開元年間，長安關中一帶大旱，唐玄宗命大臣們到各地山林澤藪間去禱告，都不靈驗，於是在宮內龍池邊造一座殿宇，詔畫龍專家馮紹政於殿內四壁各畫一條龍。還未畫到一半，風雲隨筆而生，龍的鱗甲皆濕，有一條還未上色的白龍從壁上下來，躍入池中，一會兒陰雲四佈，暴雨滂沱，長安一帶，遍降甘霖。故事當然是虛構，但從內容來分析，畫龍求雨的風俗應該是起始於唐代，盛行在宋代。

　　隋、唐時代反映在壁畫、金銀銅玉及陶瓷等器皿上的龍紋裝飾比比皆是，其形象和表現手法，在繼承傳統的基礎上，朝著愈來愈精緻的方向發展。龍的角分出了枝叉，很像鹿角。髮向上翹起，有威武之狀。身上的鱗甲排列整齊細密，這些特徵，顯示出它身份地位的尊榮。五代（907—960年）和宋（960—1279年）的畫龍專家更多，並形成了專門的畫科"魚龍科"。畫家們爭奇鬥勝，各展才藝，並總結出一套畫龍經驗。《圖畫見聞志》上說："畫龍者，折出三停，分成九似，窮游泳蜿蜒之妙，得回蟠昇降之宜。仍要鬐鬣肘毛，筆畫壯快，直自肉中生出為佳也。"按書上原注，所謂"三停"，是指從龍的頭部至膊，自膊至腰，自腰至尾三個段落，有如書法中的一波三折，突出龍體游動的優美姿態。所謂"九似"，是集成了歷來龍的形象："角似鹿，頭似駝，眼似鬼，項似蛇，腹似蜃，鱗似魚，爪似鷹，掌似虎，耳似牛。"（也有說"頭似馬"、"眼似蝦"的。）從此，畫家們創作時便有所依據，龍的形體狀貌，至此便完全齊備。後世畫龍，都以此為準繩。

232

宋代的畫龍專家，最著名的有僧傳古、董羽和陳容等。繪畫中的龍雄健凶猛，氣吞河漢，也透出了幾分可怕。但宋代工藝美術作品上的龍紋，則多以圖案化的手法表現，使人有一種親切感。

由於龍紋圖案在民間被廣泛採用，使元代統治者極爲不滿。因爲龍已成天子的象徵，老百姓用了龍紋裝飾，豈不是冒犯了皇權的威嚴，所以元代的統治者，曾經三令五申，禁止民間隨便使用龍紋圖樣，特別是在衣着上不得使用。以元代那樣嚴酷的封建統治，命令發出以後，老百姓卻依然如故，犯禁者很多，再禁再犯，屢禁不止。連兇殘的元代皇帝也不得不採取妥協的辦法，在本來無所定制的龍爪上做文章，重新規定，宮中龍紋畫成五個爪，大臣以下採用龍紋圖案，祇可以有三或四個爪。明、清兩代承襲元制，並在名稱上加以變通，五個爪的叫做"龍"，四個爪的祇能稱爲"蟒"。

隨着整個封建王朝的沒落，明、清時代的龍，就其精神氣質方面看，已遠不及宋以前的龍那樣威猛雄健，充滿活力，變成徒有其表的雍容華貴之狀。

龍是數千年來中華各族人民集體智慧的創造，從龍紋藝術的發展變化，可大概看到中國各時代的藝術面貌。可以說，龍是中華民族傳統文化的象徵。

(原載《龍的藝術》，香港商務印書館，1988年)

參考文獻：

徐旭生：《中國古史的傳說時代》(增訂本)，1985年，文物出版社出版。臺灣故宮博物院：《龍在故宮》，1978年，臺灣故宮博物院出版。

李埏：《龍崇拜的起源》，載《學術研究》1963年第9期。

尤仁德：《商代玉雕龍紋的造型與文飾研究》，載《文物》1981年第8期。

邢捷、張秉午：《古文物文飾中龍的演變與斷代初探》，載《文物》1984年第1期。

孫守道：《三星他拉紅山文化玉龍考》，載《文物》1984年第6期。

郭大順：《論遼河流域的原始文明與龍的起源》，載《文物》1984年第 6 期。

郭大順、張克舉：《遼寧省喀左縣東山嘴紅山文化建築羣址發掘簡報》，載《文物》1986年第 1 期。

王昌正：《龍之研究》，載《民間文藝論壇》1986年第 6 期。

遼寧省考古研究所：《遼寧牛河梁紅山文化"女神廟"與積石冢羣發掘簡報》，載《文物》1986年第 8 期。

孫守道、郭大順：《牛河梁紅山文化女神頭像的發現與研究》，載《文物》1986年第 8 期。

中國社會科學院考古研究所內蒙古工作隊：《內蒙古敖漢旗小山遺址》，載《考古》1987年第 6 期。

郭熙《窠石平遠圖》

　　在促進我國山水畫的發展上，北宋郭熙是一位有着傑出貢獻的重要畫家。他爲當時皇宮、官署、寺院及私人宅第創作了大量的山水畫作品，"於高堂素壁，放手作長松巨木，迴溪斷崖，巖岫巉絕，峰巒秀起，雲煙變滅，晻靄之間，千態萬狀。"在李成、范寬之後，被人們稱爲"獨步一時"，是一個當之無愧的山水畫大師。同時，他還是一個美術理論家，他的美術理論由其子郭思記錄整理成《林泉高致集》，這是我國第一部完整地、系統地闡述山水畫創作規律的著作，是我們瞭解研究當時山水畫創作成就和這一時代的美學思想的重要歷史文獻。

　　郭熙，字淳夫，河陽溫縣(今河南孟縣)人，生卒年無考。據郭思的回憶，郭熙"少從道家之學，吐故納新，本游方外，家世無畫學，蓋天性得之，遂游藝於此以成名。"這樣看來，郭熙的早年，可能是一個職業道士，但却非常熱愛繪畫。在既沒有家庭環境的影響，也沒有正式從師的情況下，完全靠着自己的苦心摸索和鑽研，終於成爲傑出的畫家，後來被徵召到了皇家畫院。據郭思《畫記》中說，郭熙是在"神宗(趙頊)即位戊申年(熙寧元年，公元1068年)二月九日，富相(富弼)判河陽奉中旨遣上京"的。在皇家畫院裏，開初被授予"藝學"的職位。由於他才華出衆，技藝高超，修養全面，後來被提昇爲"翰林待詔直長"，這是畫院裏的最高職銜。宋神宗趙頊特別喜歡郭熙的畫，鄧椿《畫繼》記載，"神宗好熙筆，一殿專褙熙作"。王安石變法改革官制，新建立的中書、門下兩省

和樞密院、學士院的牆壁，也都是郭熙畫的壁畫。當時的文人士大夫，也都喜歡郭熙所畫的山水，對他稱讚不已。

　　郭熙的創作活動旺盛時代，主要是宋神宗在位的熙寧、元豐年間。但他可能活到了宋哲宗（趙煦）的元祐中（1086—1093年）。黃庭堅在元祐二年寫的《次韻子瞻題郭熙畫秋山》詩中說到“熙今頭白有眼力，尚能弄筆映窗光”，可知他這時還健在。蘇轍《書郭熙橫卷》詩中也說：“皆言古人復不見，不知北門待詔白髮垂冠纓。”郭熙一定是一個年壽很高的老畫家。

　　郭熙所創作的山水畫作品，有的是直接畫在牆壁上的，有的雖畫在絹素上，但是卻直接裱褙在牆板上。這些都很不容易保存，所以到現在，郭熙的畫並不多見，國內外收集起來，眞正可信爲郭熙眞跡的作品，祇不過有六、七幅。故宮博物院收藏的《窠石平遠圖》，是其中署有年款的一幅，創作於元豐戊午（1078年），是他晚年的傑作。

　　《窠石平遠圖》，絹本，墨筆，縱120.8、橫167.7釐米。畫面近景，溪水清淺，岸邊巖石裸露，石上雜樹一層，枝幹蟠曲，有的葉落殆盡，有的畫出老葉，用淡墨渲染。遠處，寒煙籠翠，荒原莽莽，羣山橫列如屏障，天空清曠無塵，是一派深秋的景象。在郭熙的山水畫理論中，他主張深入眞山實水進行觀察體驗，說：“欲奪其造化，則莫神於好，莫精於勤，莫大於飽游飫看，歷歷羅列於胸中。”他把興趣愛好，也就是創作的熱情，與精神專一，勤奮努力及深入實際相結合，作爲創作的先決條件，這是非常科學的論斷。在深入實際中，他採用了對比的方法去觀察。在《林泉高致集》中，有許多文字談到各地山水的特點和差異；同一地點的山水在不同季節、氣候下的變化；同一季節的山水在早晚、朝暮、陰晴、風雨、晦明等不同情況下的不同；同一情況下的山水在不同的角度和距離下的不同姿態，等等。通過這些仔細深入的對比，去捕捉自然山水視覺形象的微妙變化，使自己作品的內容豐富充實，構圖形象變化多樣，感情表達生動細膩，達到情景交融、神形兼

備。《窠石平遠圖》畫的是北方的深秋，從對比觀察中，他體會到"西北之山多渾厚"，"其山多堆阜，盤礴而連延，不斷於千里之外，介丘有頂而逶邐，拔翠於四達之野"。畫中的窠石和遠山，正是體現着這些特點。窠石用卷雲皴法，以表現北方山水的渾厚和盤礴，是郭熙的創造。而秋天，他的感受是"秋山明淨而如妝"，"秋山明淨搖落人蕭蕭"，畫中沒有蕭瑟和悲涼，從構圖的氣勢，用筆的利爽，給人是蕭穆、莊重、清朗的美感。特別是曲折的溪水，明澈澄鮮，不激不怒、且清且淺，與歷歷的窠石相聯繫，給人以"水落石出"的感覺，這一深秋景色的特徵，富於神韻，是一般畫家難以察覺和表現得出來的。

中國山水畫的構圖取景"三遠"法則，是郭熙首先總結出來的。"三遠"，即高遠、深遠和平遠。《窠石平遠圖》，郭熙自己標明了所採用是"平遠"法，他的解釋是"自近山而望遠山，謂之平遠"。畫中取景，視平線在下部約三分之一處，平視中使景物集中，從前景透過中景而望遠景，層次分明，表現出縱深的空間距離，畫面雖着墨不多，但境界闊大，氣勢雄壯，因而給人以振奮之感。

郭熙是一個創作態度非常嚴肅認真的畫家，郭思回憶他父親作畫時說："凡落筆之日，必明窗淨几，焚香左右，精筆妙墨，盥手滌硯，如見大賓，必神閒意定，然後爲之。""始終如戒嚴敵，然後畢此。"所以，他的畫，一直到晚年，不但毫無習氣，而且愈見精神，這是非常難能可貴的。

（原載《故宮博物院藏寶錄》，上海文藝出版社，1986年）

關於《千里江山圖》

　　在我國古代繪畫史上，北宋·王希孟的《千里江山圖》是一件十分值得注意和重視的作品。它在繼承和發揚我國傳統的山水畫創作上，代表了當時的藝術發展水平，反映出一個時代的創作思想風尚，直到今天，它仍然像一朵鮮艷的奇葩，閃耀着異彩，有着迷人的藝術魅力。

　　《千里江山圖》描繪的是祖國錦繡河山。作者爲了給人造成祖國河山極爲遼闊壯麗的深刻印象，採用了傳統的手卷形式，畫卷高51.5釐米，而橫長竟達1191.5釐米，用的是一幅整絹。這樣的長篇巨製，畫得如此精綵，在歷史上也是少見的。畫面上峰巒崗嶺，奔騰起伏，綿亘千里；江湖河港，煙波浩淼，一碧萬頃，形勢氣象極爲雄渾壯闊。中間巉巖邃谷，飛瀑鳴泉，綠柳紅花，長松修竹，景色清幽秀麗，曲折入微。在山水之中，依地勢和環境的不同，設置着漁村野市，水榭亭臺，草庵茅舍，水磨長橋，以及客船漁艇等等，與自然山川相輝映，十分壯觀。又描畫了衆多的人物活動：捕魚、駛船、行路、趕脚、觀景、幽居、打掃庭院、對坐閑話……，使畫面充滿着濃厚的生活氣息。所有這一切，作者都把它精心地組織在一個狹長的畫面上，安排得有條不紊、虛實得體，整個構圖既嚴密緊湊，又疏落有致，渾然一體。但是，無論截取哪一個段落，又都能構成相對獨立的畫面。作者純熟地運用了前輩畫師所創造和總結出來的"三遠"——高遠、深遠、平遠的構圖法則，並將這三種不同法則交替地在一個畫卷上使用，使

畫面構圖富於變化，使觀者時而如立足山巔，時而如行經山腳，時而又遠離山外，如在水面乘舟，從各個不同角度領略到山川千姿百態的變化。

這幅畫在設色和用筆上，繼承了傳統的"青綠法"，即以石青和石綠作為山水的主要顏色，被稱為"青綠山水"，是我國較早發展起來的一種山水畫形式。此卷用筆精細，一點一畫毫不含糊。如人物雖然細小如豆，却動態鮮明，栩栩如生。其畫飛鳥，雖也祇輕輕的一點，却能表達出種種不同的翶翔姿態。千頃萬頃的江湖，水紋前前後後都一一用線勾出，表現出微波蕩漾的生動姿態，無一筆不妥貼，整體感極強。在用色上，作者着意於在單純統一的藍綠色調中求變化。如樹、石、水、天，均以青、綠為之，有的濃鬱，有的厚重，有的輕盈，有的空靈，使用色彩的方法不同，表現出來的效果也就不同。此外，作者還以赭色作為襯托和對比，使石青石綠在畫面上就像寶石一樣光綵鮮亮，耀人雙目。這是對自然山水大膽的加工和誇張，因而比自然山水更加美麗，給人以強烈的印象。元代李溥光在看了此卷後，推崇備至，說："予自志學之歲獲觀此卷，迄今已僅百過，其功夫巧密處，心目尚有不能周遍者，所謂一回拈出一回新也。又其設色鮮明，佈置宏遠，使王晉卿、趙千里見之亦當短氣。在古今丹青小景中，自可獨步千載，殆眾星之孤月耳。"

此卷無作者款印，僅從卷後隔水黃綾上蔡京的題跋中纔知道這一巨製的作者叫希孟。題跋全文為："政和三年閏四月八日賜。希孟年十八歲，昔在畫學為生徒，召入禁中文書庫，數以畫獻，未甚工。上知其性可教，遂誨諭之，親授其法。不踰半歲，乃以此圖進。上嘉之，因以賜臣京，謂天下士在作之而已。"清初梁清標的標籤上及宋犖的《論畫絕句》中纔提出希孟姓"王"。宋詩說："宣和供奉王希孟，天子親傳筆法精。進得一圖身便死，空教腸斷太師京。"附注云："希孟天姿高妙，得徽宗密傳，經年作設色山水一卷進御，未幾死，年二十餘，其遺跡祇此耳……"

宋犖是在梁清標家裏看到這一卷《千里江山圖》而寫下上面的詩句和附注的。但梁氏、宋氏去北宋已六百餘年，從何得知希孟姓王，又何知"未幾死，年二十餘"，因目前我們還沒有找到第三條有關希孟的生平資料，這里暫從梁、宋說法。

根據以上兩則記錄，我們簡略地知道王希孟的生平事跡，以及他創作此卷大約在宋徽宗政和三年（1113年）四月前不久。想到王希孟如此才華橫溢而年輕早逝，實在令人驚嘆和惋惜。

但是，王希孟能夠創作出這樣不平凡的作品來，並不是由於他有甚麼"天才"，而是由於他勤奮好學所致。蔡跋中說到他"數以畫獻，未甚工"，可見他具有頑強好學和勇於藝術實踐的精神。同時，他在皇家畫院中，也具備有良好的學畫條件，不但周圍有許多前輩畫師，而且便於觀摩學習前代優秀繪畫作品。宋徽宗趙佶本人也是一個畫家，對他的指導和鼓勵，也起着一定的促進作用。在封建社會裏，能夠得到最高封建統治者皇帝的親自指教，那是一種很高的榮譽，因而受到封建官僚和文人們的稱頌或誇大事實，是不足爲怪的。但是我們在今天却不能因此而懷疑到《千里江山圖》的創作，認爲一切都是趙佶的獨出心裁，不過利用希孟的手形諸畫面而已，好象畫工王希孟有點"貪天之功，以爲己有"。事實恰好有點相反，在宋徽宗的宣和畫院中，畫工們的作品往往被趙佶畫上押，就成爲他的作品了。據徐邦達先生考證，在現存傳世的趙佶簽名的許多繪畫作品中，無論是山水、人物或花鳥，其工能精細的一種，全都是畫工們的作品。《千里江山圖》是屬於工能的一路，作者並未署上名款，如果趙佶畫上個"牙"，豈不就成了趙佶的作品了？聯想到故宮博物院藏張擇端的《清明上河圖》，也未有作者款印，是從金人張著的題跋中纔知道作者姓名的。張擇端和王希孟都是同在宣和畫院中的天才畫家，創作出這樣宏偉巨大的作品，而在畫史上却找不到他們的名字，眞是無獨有偶。可見在宣和畫院中，固然培養了一些畫家，但也埋沒了不少才人的名和姓！

《千里江山圖》創作問世以後，由趙佶賜給了蔡京。後又歸南宋內府，卷前有宋理宗"緝熙殿寶"印。到元代，爲李溥光和尙收藏，卷後接紙有他在大德七年（1303年）的題跋。清初爲梁淸標所得，他自題了外籤，又在本幅及前後隔水、接紙上蓋有梁氏收藏印多方。以後便進入乾隆內府，本幅有淸高宗弘曆詩題及印璽多方，並著錄於《石渠寶笈・初編・御書房》。淸亡，由溥儀盜出皇宮，解放後由人民政府收回，今藏北京故宮博物院。

（原載《故宮博物院院刊》1979年第 2 期）

《聽琴圖》裏畫的道士是誰？

在中國歷史上，宋徽宗趙佶是一個少有的昏庸皇帝。在他統治之下，"六賊"（蔡京、童貫、朱勔、王黼、李彥、梁師成）橫行，對內無窮搜刮，殘酷鎮壓，鬧得國家民窮財盡，怨聲載道，百姓們沒辦法活下去，祇好起來反抗；對外則怯懦無能，獻媚乞安，面對敵人步步逼進，束手無策，結果斷送了半壁江山，自己也作了敵國的俘虜。千百年來，老百姓哪個不罵他，不恨他？然而，在中國藝術史上，他却享有盛名。他不但是一個才能出色的畫家、書法家、書畫鑒賞家，而且還精通音樂，甚至還可以算作一個熟悉球藝的"足球"運動員。所以，很有一些人爲他惋惜，倘若他不當這個皇帝，而去作一個文人，豈不是李白、杜牧一流人物？

歷史是不能假設的。趙佶誠然有幾分藝術天才，倘若他眞的不當皇帝，那麼勢必受環境和條件的限制，他的藝術才能就未必能發揮得如此充份。再說，正因爲他當了皇帝，有了一點點才能，別人就另眼看待，加以吹捧，因此他的盛譽中間就有虛假。就拿趙佶在藝術史上最負盛名的繪畫來說吧，一方面是他確也能畫上幾筆，另一方面有些作品却是掠奪他人勞動成果以標榜自己。現在傳世有許多他簽題畫押的作品，中間頗有一大批是他畫院裏的畫手畫的，他把它們奪過來，畫上自己的押，就成爲自己的作品了。這裏介紹的《聽琴圖》，就是其中一例（關於趙佶的親筆和代筆問題，徐邦達先生曾有專文考證，讀者如有興趣，可參看《故宮博物院院刊》1979年第 1 期）。

《聽琴圖》的確是一幅十分優秀的中國人物畫。絹本，設色，縱81.5釐米，橫51.3釐米。畫中主人公，居中危坐石墩上，黃冠緇服作道士打扮。他微微低着頭，雙手置琴上，輕輕地撥弄着琴弦。聽者三人，右一人紗帽紅袍，俯首側坐，一手反支石墩，一手持扇按膝，那神氣就像完全陶醉在這動人心弦的曲調之中；左一人紗帽綠袍，拱手端坐，擡頭仰望，似視非視，那狀態正是被這美妙的琴聲挑動神思，在那裏悠然遐想；在他旁邊，站立着一個蓬頭童子，雙手交叉抱胸，遠遠地注視着主人公，正用心細聽，但心情却比較單純。三個聽衆，三種不同的神態，都刻畫得維妙維肖，栩栩如生。

　　這幅畫的背景和道具處理得十分簡煉，主人公背後，畫松樹一株，女蘿攀附，枝葉扶疏，亭亭如蓋。松下有竹數竿，蒼翠欲滴，折旋向背，搖曳多姿。道具除琴案外，僅一几，几上置薰爐，香煙裊裊。主人公對面，設小巧玲瓏山石一塊，上有一小古鼎，中插花枝一束，除以上這些外，別無它物。使人感覺到，這是一個高級的園庭，但却經過了作者精心剪裁。所有佈景、道具以及次要人物的位置，都是圍繞着主人公的演奏而安排的。整個畫面的氣氛，彷彿使人覺得，在這靜謐之中，有一陣陣的琴聲，混和着微風吹動松枝竹葉之聲，從畫中傳出。借用白居易的一句詩來形容，其妙處那真是"此時無聲勝有聲"。

　　畫面上方，有"六賊"之首蔡京所題的七言絕句一首，其詞曰："吟徵調商竈下桐，松間疑有入松風；仰窺低審含情客，似聽無弦一弄中。"右上角有宋徽宗趙佶所書瘦金書字體的"聽琴圖"三字，左下角有他"天下一人"的畫押，這樣一來，這幅作品就成他的了。其實這一幅作品是他畫院裏的畫家繪畫趙佶本人在宮中行樂時的狀況。

　　爲什麼說這幅畫畫的就是趙佶呢？我們先從畫面上來分析：一、畫面一切人物、佈景都是爲了烘托主人公，這表示出主人公崇高的地位；二、主人公作道士打扮、却又在一個高級的園庭裏，

說明他不是山林中人物；三、聽者坐着的二人，其裝扮顯示出是高級的在朝文職官員，而他們却那樣地謙恭肅敬，烘托出主人公的特殊身份。我們再看看彈琴者的面相，他那圓圓的臉、平平的眉、鬈鬈的鬍鬚，拿它來和清宮舊藏《南薰殿歷代帝王像》中的宋徽宗趙佶相比，那真如一個娘胎裏出來的，祇是後者較之前者略顯年輕一些而已。由這些方面來判斷，彈琴者就是宋徽宗趙佶那是毫無疑問的。至於那兩個高級官員，其一着紅袍者，據清代胡敬說那是蔡京，此說確否，待考。倘若如其所言，那麼更可進一步證明此畫非宋徽宗趙佶所作，因爲他是個皇帝，哪裏會去給臣子畫肖像呢？

那麼趙佶爲甚麼要把自己裝扮成一個道士呢？原來趙佶十分信奉道教，一方面是他的迷信思想，另一方面是乞靈於道教來幫助他維護封建統治。他把溫州道士林靈素請到宮裏來，林靈素就對他胡吹了一通，說他是甚麼神霄玉清上帝的大兒子長生大帝君下凡。趙佶需要這樣的胡扯以自欺欺人，於是便在他出生地福寧殿東大建玉清神霄宮，並鑄神霄九鼎。又在皇宮附近建上清寶籙宮，叫林靈素在宮中聚集道士講道，趙佶還一本正經地在那裏聽道。道士們趁此機會，上尊號稱他爲"敎主道君皇帝"，他便欣然領受。所以他把自己裝扮成一個道士模樣，在宮中玩樂，而且讓人畫像，這是毫不爲怪的。

（原載《紫禁城》1980年第 1 期）

"一點清風驚百代"

——談李衎畫竹

唐代詩人白居易在《養竹記》中說:"竹似賢何哉? 竹本固, 固以樹德, 君子見其本, 則思善建不拔者。竹身直, 直以立身, 君子見其性, 則思中立不倚者。竹心空, 空以體道,君子見其心,則思應用不虛受者。竹節貞, 貞以立志, 君子見其節, 則思砥礪名行夷險一致者。夫如是, 故君子多樹之於庭焉。"竹的自然生態, 使人們產生許多聯想。多少年來, 竹, 在人們心目中, 是崇高美德的象徵。人們不但愛竹、種竹, 而且還記之於文, 咏之於詩, 形之於畫。在中國繪畫史上, 以畫竹而聞名的代不乏人, 元代的李衎, 就是其中一個。

李衎(1244—1320年), 字仲賓, 號息齋道人, 大都(今北京)人。幼時家貧, 二十多歲時在太常寺充當小吏, 後官至集賢大學士榮祿大夫, 死後封薊國公, 謚文簡。李衎《神道碑》稱:"翰墨餘暇, 善圖古竹木石, 庶幾王維、文同之高致。"

據李衎自述, 他畫竹最初是學王曼慶(澹游), 進而學曼慶的祖父黃花老人(王庭筠)。黃花老人是米芾的外甥, 畫竹師文同。李衎於是溯流探源而學文同, 並連續得到三本文同的眞跡, 佩服得五體投地, 說畫竹"文湖州(即文同)最後出, 不異杲日昇空, 爝火俱熄, 黃鐘一振, 瓦釜失聲。豪雄俊偉如蘇公(軾), 猶終身北面, 世之人苟欲游心藝圃之妙, 可不知所法則乎!"他對着文同的眞跡, 認眞仔細地臨摹, "悉棄故習, 壹意師之, 日纍月積, 頗似悟解。"

文同是墨竹畫大師。李衎繼承的是墨竹畫法。可是書法家鮮于樞郤建議他畫設色竹，"謂以墨寫竹清矣，未若傅其本色之爲清且眞也。"李衎接受了這個建議，就用畫墨竹的方法再加以靑綠設色，但總覺得二者之間，不能和諧。後來，他又得到了一幅唐代畫竹名家蕭悅的《筍竹圖》，和一幅五代名家李頗的《叢竹圖》。他認爲李頗的設色竹形似、神氣兼足，就臨摹學習這種畫法。

李衎苦苦地追踪古人，其嚴肅認眞的學習精神，是令人讚佩的。然而，藝術需要創造，作品應"無窮出淸新"，纔能超越古人，有所前進，藝術家要直接向生活學習，以造化爲師。在這方面，李衎的態度，又是值得人們讚許的。他曾以官宦之便，"登會稽，歷吳楚，踰閩嶠，東南山川林藪，遊涉殆盡。"這些地方，隨處都可以見到竹，他便仔細地觀察，"凡其族屬支庶，形色情狀，生聚榮枯，老稚優劣，窮諏熟察。"至元三十一年（1294年），他奉命出使交趾（今越南），"深入竹鄉，究觀詭異之產，於焉辨析疑似，區別品滙。"李衎終於在畫竹上創立了自己的獨特風格，成爲一代名家。

李衎畫的竹有兩類：一類是純用水墨畫的"墨竹"，如《四清圖》；另一類是雙勾設色，稱爲"畫如竹"，如《雙勾竹圖》。此二圖均藏故宮博物院。

《四清圖》，紙本，縱35.6釐米，橫359.8釐米。從元大德十一年（1307年）九月間開始創作，至次年正月完成，是專爲朋友王玄卿畫的，算得上是李衎的代表傑作。因畫上有秀石、叢蘭、梧桐及竹，故名"四清圖"。可惜這一巨卷，早在明代項元汴收藏之前就被人割而爲二，故宮博物院珍藏的僅是該圖的後半段，前半段橫向尙有237.5釐米，畫有筆竹、慈竹兩叢，今在美國堪薩斯市納爾遜美術館。全卷所畫雖云四事，實則以竹爲主。凡竹，淡墨寫竿，濃墨畫葉。濃淡相依，以虛托實，葉之偃仰向背，枝之折旋間錯，或叢生密集，或獨出迎風，品彙老嫩，各具姿態，曲盡生意。李衎用筆，清勁利爽，平淡天然，如有習習淸風出自筆底。周天球在卷末有評曰："眞是風籟冷然，盡去胸次塵垢。"

《雙勾竹圖》，絹本，縱163.5釐米，橫102.5釐米。無創作年月記載。近處畫土坡並紋石，石以濃淡墨暈出。坡上有老竹四竿，竿與葉，均用雙勾，然後以汁綠染出。勾綫極爲圓勁精整，設色勻淨並富有變化，雖三、四竿，而淸風自足。

無論是"墨竹"還是"畫竹"，李衎所追求、所要表現的是竹的"淸且眞"。"淸"，指竹的神態，表現竹的那種離塵去垢的高潔品性。"眞"，是竹的形態，即客觀地描繪竹竿、竹葉等。他把"淸"和"眞"結合起來，從竹的自然生意中寓以人的思想情感，達到形神兼備。所以他的筆法，完全順應自然，不以奇特率意而驚人，並且極講法度，從自然生態中去探討其內在之美。他認爲，從法度出發，"縱失於拘，久之猶可達於規矩繩墨之外，若遽放逸，則恐不復可入於規矩繩墨，而無所成矣。"他之所以十分推崇文同，認爲文同能夠作到"馳騁於法度之中，逍遙於塵垢之外"，其道理正在這裏。

李衎畫竹，在當時已非常有名，"達官顯人爭欲得之"。程鉅夫曾題詩說："李侯遊戲竹三昧，葉葉枝枝分向背。郤憶王猷徑造時，一點淸風驚百代。"但是高克恭郤說："子昂（趙孟頫）寫竹，神而不似，仲賓寫竹，似而不神。"按李、趙同時，如果將他們所畫之竹加以比較，則趙用筆較爲活潑，強調將書法的筆墨趣味注入於畫法之中。但如果就"盡得竹之情狀"而言，則趙不如李。

（原載《紫禁城》1982年第 4 期）

"更愛山居寫白雲"

——介紹王蒙的《葛稚川移居圖》

"每將竹影撫秋月，更愛山居寫白雲"，這是倪瓚寄王蒙的詩句。它概括地描述了王蒙的高雅情懷和藝術志趣。黃公望、吳鎮、倪瓚、王蒙，被人們尊爲"元季四大家"，其中王蒙年齡最小。王蒙字叔明，浙江吳興人，生於元至大元年（1308年），卒於明洪武十八年（1385年），是元初著名大書畫家趙孟頫的外孫。在元朝時，他曾做過"理問"的小官，職務清閑，因而有時間和精力從事繪畫創作。元代末年，社會動亂，農民革命風暴正在醞釀之中，他預感元朝不可能長治久安，於是棄官歸隱黃鶴山（在今浙江杭縣東北），自號"黃鶴山樵"。上述倪瓚寄贈王蒙的詩句，大概就是這個時候寫的。

朱元璋建立明王朝後，王蒙下山出仕，曾任山東泰安州知州。後來因胡惟庸一案受株連，被捕後死於獄中。其實，王蒙祇不過是與別人一起在胡惟庸家裏看過畫，然而在冤獄遍於國中的封建社會，因細微牽連而無辜犧牲的在所難免，也實在可悲。

王蒙的繪畫創作在他生前就很知名，死後更爲人們所寶貴，尤其明代中期以後，他在水墨山水畫中所創造出來的樣式，被很多畫家奉爲楷模，其影響至今不絕。這裏介紹的《葛稚川移居圖》，是他的代表作品之一，從中可窺見王蒙山水畫創作的一斑。

《葛稚川移居圖》主題鮮明，水墨設色，是畫在皮紙上的山水畫，縱139釐米，橫58釐米，現藏故宮博物院。葛洪，字稚川，江蘇丹陽句容人。《晉書》上說他"以儒學知名"，"尤好神仙導養之法"，

曾經立過軍功，晉成帝要他做官，“爲散騎常侍、領大著作”，但是他不願爲官，以“年老欲煉丹、以期遐壽”爲借口而不就，却要求派他到交阯（今越南）去作“句漏令”，因爲他聽說那裏出產煉丹用的丹砂。得到皇帝允准後，他便帶着妻兒子姪去上任。走到廣州時，刺史鄧嶽要挽留他，他不聽，就到附近的羅浮山隱居了。在山裏他一邊煉丹，一邊寫書，著有《抱樸子》一書，後來死在那裏。傳說他的屍體入棺以後，棺材輕得就像空的一樣，人們就說他屍解成神仙了。《葛稚川移居圖》所描繪的，就是他携帶家屬初入羅浮山的情景。

畫面以山水爲主體，重山復嶺，飛瀑流泉，丹柯碧樹，一派深秋景色。畫的下部，沿着山根，道路紆折。葛稚川身着道袍，手持羽扇，携帶一鹿，在行過小橋時，駐足回顧。後面有他的老妻懷抱小兒騎在牛背上行進。此外有挑擔的、負筐的、背籃的、牽牛的男女僕婦十餘人，或行或息。隨着這支攀登而上的隊伍，把觀者的視線引向畫面上部。在山坳間有草亭茅舍，屋前及山半都有童子佇立作遠眺狀，他們是在等候主人的到來。整個畫面安排得有條不紊，井然有秩。畫幅雖然以山水爲主體，人物却非常突出。尤其是中心人物葛稚川，除畫得比別人稍大一些外，更以花青暈染其道袍，以清澄溪水襯托其身影，使之仙風道骨，神態十分生動。

王蒙作《葛稚川移居圖》，重點在於塑造一個歸隱的高士所理想的生活環境，這不同於以山水爲背景的一般人物故事畫。顧愷之在畫謝幼輿時說：“此子宜置巖壑中”，也就是借助山水來表現畫中人物的性格與志趣。王蒙在這裏似乎是反其意而用之，“此山宜有葛稚川”。像這樣美好的環境，祇有神仙隱士纔配居住。所以觀賞這幅畫，還應以欣賞山水爲主。整個山水，佈局謹嚴，層次分明，構圖繁而有秩，是其特色。山石的皴法，與王蒙常用的“解索皴”、“牛毛皴”不同，是用細筆短皴而略帶一些小斧劈，側重於運用渴筆，因而靈活不板滯。在設色上也別具匠心，山石純用水

墨，不着顔色，僅於林木、人物、屋宇上面略施淡赭、花青和紅色，因而畫面上秋天霜降後的深山，格外顯得鮮艷明快。這既表達了葛稚川入山修煉的喜悅心情，也是畫家本人對於逃脫官場樊籠而在自然山水中求得精神解脫的內心流露。這幅畫沒有記錄下具體的創作年代，從它筆墨的特點及主題的表現，可以推測爲元朝滅亡之前的作品。

葛稚川移居深山是王蒙最喜愛的題材之一，同樣內容的畫，他不祇畫過這一幅。葛稚川生活於多事之秋的亂世，王蒙在元末的際遇與之有某些相似之處。倪瓚說王蒙"更愛山居寫白雲"，正是說明王蒙愛慕葛稚川那樣的隱遯山林、悠然自得的生活。

(原載《紫禁城》1982年第 2 期)

杜堇《古賢詩意圖》

宋張舜民說："詩是無形畫，畫是有形詩。"在我國傳統的文藝領域裏，詩與畫，關繫非常密切，它們就好象一對戀人，時常形影不離。偉大的愛國主義詩人屈原，在楚國廟堂裏看到墻壁上的圖畫，寫下了著名的《天問》；一代"詩聖"杜甫，有很多題畫、觀畫詩，至今仍膾炙人口。這是詩人因受到繪畫的啓示，寫下不朽篇章的例子。而一些著名畫家，又往往喜歡選取詩人的名篇，來進行繪畫創作。如晋代大畫家顧愷之，他的名作《洛神賦圖》就是根據曹植的詩賦創作的；宋代大畫家李公麟根據屈原的《九歌》創作的《九歌圖》，影響很深遠。至於詩人兼擅繪畫，畫家工於詩詞，亦不乏其人。唐代的王維就是最突出的一位，蘇軾曾評論他說："味摩詰（王維）之詩，詩中有畫；觀摩詰之畫，畫中有詩。"而蘇軾本人，也正是一個詩人又兼畫家的。到了明、清時代，凡是著名畫家，幾乎無不能詩的；而大多數詩人，也都能畫上兩筆。由此可見，詩與畫，雖然分屬不同的領域，却有許多相通之處。它們之間，相互啓發，促進了各自的發展；它們的結合，相得益彰，映襯生輝。這裏介紹的明人杜堇創作的《古賢詩意圖》，又使我們看到了這一對"戀人"的倩影。

《古賢詩意圖》是由金琮選取的古人詩篇書寫好之後，由杜堇按詩意而創作的。金琮，字元玉，號赤松山農，明代中葉金陵（今江蘇南京）人。工書，學趙孟頫、張雨，也能畫梅花。他在卷末題記中說："□□索僕書古詩十二首，將往要杜檉居（杜堇的號）爲

251

圖其事，樗居無訝僕書敢佔其左，以瀆痕在耳。他日圖成，必有謂珠玉在側，覺我形獲者，僕奚辭焉。弘治庚申六月廿八日，金琮記事。”“弘治庚申”是孝宗弘治十三年，即公元1500年，估計圖畫的創作時間在此後不久。

《古賢詩意圖》，紙本，水墨畫，人物白描，共計九段，全卷高28釐米，長108.2釐米。

第一段，金琮寫的是唐代詩人李白的一首五言古詩《王右軍》。王羲之是東晉時大書法家，曾做過右軍將軍、會稽內史。《晉書》上說他“性愛鵝”，“山陰有一道士養好鵝，羲之往觀焉，意甚悅，固求市之，道士云：‘爲寫《道德經》，當舉羣相贈耳。’羲之欣然寫畢，籠鵝而歸，甚以爲樂。”李白的詩，就是寫的這個故事。詩中寫道：“掃素寫道經，筆精妙入神”，對王羲之的書法藝術讚美備至。“書罷籠鵝去，何曾別主人”，描繪出書法家任性率眞的性格，瀟灑出塵的風度。

在杜堇爲這首詩所作的畫面上，共出現有三個人物。羲之傍石案而坐，左手持卷，卷置膝上，右手執筆，筆毫向內，這一動勢，正是在揮灑之前神思方運的瞬間，觀者可以想象到他即將振臂疾書，那寫出來的書法一定是精妙絕倫的。羲之的對面是道士，他是羲之書法的熱愛者、崇拜者，所以不惜以羣鵝換取一卷《道經》。看他恭敬地端坐着、面帶微笑的神態，似乎是在暗暗慶幸自己的好運氣。羲之和道士的後面有一童子，雙手扶着裝有白鵝的籠子，回頭望着羲之，好似等着把籠子提走，顯然他是羲之的童僕。這個人物是畫家根據畫面的需要按情理添加上去的，用來點醒題目，並預示故事的發展結局。整個畫面背景祇有一塊湖石，道具除鵝籠、石案外，就是文房四寶及插着花枝的花瓶，畫面十分素淨，使人物突出。

在狀物抒情上，詩與畫有很多相通之處，但它們一是語言藝術，一是造型藝術。詩，可以通過對事件過程的敘述（儘管大加節省），直接告訴讀者前因後果，而繪畫却祇能通過對瞬間情節的

252

描繪，使觀者自己去聯想前因後果。所以繪畫在表現有故事情節內容的題材時，對於瞬間的選擇，必須推敲。在這一幅畫裏，畫家既沒有去描繪王羲之正在作書的情景，也沒有畫他書罷籠鵝而走，不別主人，而選取了書法家運筆之前的精神狀態，這就給觀者留下了充分想象的餘地。司空圖在論詩時，曾提出"美常在咸酸之外"，蘇軾論畫時則提出"得之於象外"。這就是說，詩與畫都是要通過狀物以抒情，啓發人們的思維，讓他們在讀詩看畫的過程中進行再創造，這樣的作品，使人回味無窮，意趣深遠。

第二段，七言古詩《桃源圖》是唐代著名文學家韓愈作的。桃花源，是晉代文學家陶潛在一篇寓言故事中創造出來的沒有剝削、沒有壓迫、和平安定的"仙境"。故事寫得很優美動人，在階級對立和戰爭頻繁的封建社會裏，這樣一個理想的生活環境，引起了很多人的嚮往。因而，桃花源不但被詩人反復吟咏，也被畫家反復描繪。韓愈的《桃源圖》詩即是其中的一篇。詩人不是直接咏寫桃花源，而是通過觀賞"桃源圖"來表達自己對這一故事的看法。詩中有句說："流水盤回山百轉，生綃數幅垂中堂"，畫家就是選取這句詩意來作畫的。

畫中有屏風一堵，上面掛着《桃源圖》，圖中山巒重疊，流水縈洄，桃花夾岸，一洞豁開。一漁人蓑衣斗笠，肩負船槳，正溯源而上。遠處有他棄置岸邊的空船。這一幅畫中之畫，雖然祇露出一部分，但構圖完整，意思明白，使人一看便知是畫的桃源故事，即使單獨提取出來，也是一幅構思完整的主題畫，可見畫家創作態度的認眞。

在畫幅之前，一人側面而立，頭戴紗巾，寬袍大袖，三綹長須，這顯然就是韓愈了。他一面在觀賞圖畫，一面以手指指點點，那神氣仿佛是在笑話這個漁人了。韓愈詩中說道"人間有累不可住，依然離別難爲情。船開棹進一回顧，萬里滄滄煙水暮。"說的是這個漁人，不能拋棄人間妻室兒女的累贅，失去了這次成仙的機會。詩中包含着十分惋惜的思想情調。不過，整首韓詩中，對

於神仙之事是持否定態度的。

人物除韓愈之外，另有一童子，左手提盒，右手捧卷，於後侍立。畫家添補上這個人物，不惟使主要人物有所陪襯，亦於構圖上，起到了平衡穩定作用。

這一段畫的環境佈置，於優雅之中，顯示出富麗。在屏風近側，設有假山石，旁邊種植芭蕉和紫荊花樹，烘托出畫面的氣氛，就和詩的文字一樣，是那麼優美奇瑰。

第三段，《把酒問月》詩是李白作的。李白，時人號為"謫仙人"，天才英特，其詩高妙清逸，充滿着浪漫主義激情。這首問月詩，原題下自注云："故人賈淳令余問之。"設問奇妙，表現出詩人瀟灑的胸懷。

畫面上設一座高台，有老樹一株似桂，凌霄攀附纏繞，藤花枝葉，婆娑斑駁。天空淨潔無塵，一輪皓月，冉冉昇起，懸掛於樹梢間，樹下，李白對月而坐，以手拈須，舉目望月。在他面前置桌，桌上杯箸肴饌陳列，另有紙卷一張，在他身後有童子抱酒壺侍立。整個畫面近景老樹、中景人物、遠景明月，安排得非常緊湊，但層次分明，空間闊大，准確地表達了"人攀明月不可得，月行却與人相隨"的既遠又近的感覺。

畫家是完全真實於詩句來作畫的。詩的開頭兩句寫道："青天有月來幾時，我今停杯一問之。"緊緊抓住了"停杯"這一具體細節，畫出詩人向月發問的情景。此外，桌上置紙卷，也暗示着詩人將要把發問的結果形之於絹素，構思中這些細節的安排，就把這一具有特定內容的"問月"，與一般的"玩月"、"賞月"區別開了。

李白喜酒任俠，其詩"言出天地外，思出鬼神表"，多豪爽浪漫語言。所以後世許多畫家，在塑造他的形象時，往往於風流飄灑之中，強調了他醉飲狂歌、放誕無羈的一面。在這裏，杜堇沒有這樣去描繪，而是刻劃出他深沉、蘊藉，有如思想家的風度。這也許是畫家體會到他在詩中悲嘆着自然的永恒、人生不能常在的哲理吧？的確，在李白的一生和他的詩中，"痛飲狂歌空度日，飛

揚跋扈爲誰雄”,其中包含着多少辛酸和抑郁、憤激與凄涼啊！

第四段，《聽穎師彈琴》詩是韓愈作的。有人根據李賀《聽穎師彈琴歌》中有句云：“竺僧前立當吾門”，認爲穎師是一個僧人。不管是僧人還是道士，或者是專業琴師，總之是一個技藝高超的古琴演奏家，韓愈在聽到他精彩的演奏之後，抑制不住自己的激動心情，寫下了這首優美動人的詩篇。

在畫中，穎師被塑造成一個儒者的形象，他正面盤膝而坐，琴置膝上，一手撐地，一手按弦。胸懷敞露，十分瀟灑，身軀微向前傾，俯首聽前面一人的談話。與之談話的一人祇見背影，依靠草墩。他左手持卷，右手執筆，在空中揮舞，前面則放着硯臺，這應當就是詩作者韓愈了。此外有一童子站立一旁，搔首回顧二人，似乎對他們熱烈的討論不甚理解。在構圖處理上，畫家把視平線提高至畫外，上方僅露出置有花盆的石案一角，就好象他們是坐在庭園中一塊空闊的草地上。

對於這一題材的處理，畫家沒有按照詩的題目去描繪。我們所看到的，不是詩人在聽穎師彈琴，反而是穎師在聽詩人談話，這似乎不合詩意。但我們仔細地體會，詩人揮動着手中的毛筆，回頭向着穎師，顯然他是在慷慨激昂地朗誦着自己剛寫下的詩句。而穎師在側耳傾聽，從他面部顯現出滿意的微笑表情，看來他是得到知音了，原來畫家的用意在此！蘇軾說：“作詩必此詩，定知非詩人。”畫也和詩一樣，直觀的敘述描寫，一覽見底，令人乏味，而含蓄的手法，寄意深遠，就能給人以咀嚼的餘味。也就是說，要叫人有看頭，也有想頭，在這一段畫裏，畫家的立意，是突破了一般化的處理的。

第五段，《茶歌》詩是盧同作的。盧同與韓愈同時，范陽（今北京地區）人，曾隱居少室山，自號玉川子，博覽工詩，好飲茶。這一首有名的《茶歌》，全題是《走筆謝孟諫議寄新茶》。詩中不但着意渲染出喝茶對人的精神作用，而且還借題發揮，對當道者進行諷諫，要他們關心天下的百姓。

在這一段畫中，畫家用鳥瞰式的構圖法則，使戶內戶外全展現在觀者面前：在古樹濃密的枝葉掩映下，露出院落的一角。戶外有一軍將，身披甲冑，手持書信，急急如傳軍令在叩門；戶內有一敞廳，詩人正在酣睡，仰臥榻上，榻前有茶几茶碗，還有煮茶用的火爐。唐人薛能《茶詩》有句云：“鹽損添常戒，姜宜煮更黃。”唐代人喝茶，不但要煮，而且還要添加些姜鹽，此種習慣至今湖南鄉下的一些地區仍然保存着。室內突出地陳設着茶具，說明了詩人有喜歡飲茶的嗜好，點出詩的內容與茶有關。

畫家着意要表現的是一個隱士的生活，歌頌他們與世無爭、悠游閑適的高雅情懷。戶內一片寂靜，使我們仿佛覺得，一陣陣叩門的叮叮之聲，傳出畫外。

第六段，《飲中八仙歌》是杜甫的名篇，詩中描寫了八個善於飲酒的唐代文人。按詩中所描寫的順序和內容對照畫面的形象，這八個人是：一、賀知章，字季眞，浙江山陰人。唐開元中曾官禮部侍郎，兼集賢院學士，遷太子賓客，授秘書監。知章嗜酒，“遨游里巷，醉後屬詞，動成卷軸，咸有可觀。”（《舊唐書》卷一百九十）。晚年尤放誕，自號四明狂客。詩中說：“知章騎馬似乘船，眼花落井水底眠。”說他喝醉酒後，騎在馬上搖搖晃晃就象坐船一樣，畫中一騎馬執鞭者，應當就是賀知章。二、李璡，是唐玄宗的哥哥李憲的長子，其人“眉宇秀整，性謹潔，善射，帝（唐玄宗）愛之，封汝陽王，歷太僕卿。”（《唐書》卷八十一）他與賀知章等爲詩酒之交。詩中說：“汝陽三斗始朝天，道逢麴車口流涎，恨不移封向酒泉。”畫中一寬袍玉帶、眉目整秀而立者，應是李璡。三、李適之。開元中累官刑部尙書，天寶元年爲左丞相，他喜賓客，善飲酒，飲至斗餘不亂。天寶五年罷相，曾自爲詩曰：“避賢初罷相，樂聖且銜杯。”故杜詩中說：“左相日興費萬錢，飲如長鯨吸百川，銜杯樂聖稱避賢。”畫中雙手反支側坐、前面置有一串銅錢者，即是李適之。四、崔宗之，名成輔，是崔日用之子，襲封齊國公，曾官左司郎中侍御史，常與李白詩酒相唱和。詩中說：“宗之瀟灑美

少年，舉觴白眼望青天，皎如玉樹臨風前。"畫中正面而坐右手舉杯仰首望天者，應是崔宗之。五、蘇晉，陝西蘭田人，先天時為中書舍人，累遷吏部侍郎、典選事，終太子左庶子。據說他曾得到胡僧繡彌勒佛一本，故杜詩中說："蘇晉長齋繡佛前，醉中往往愛逃禪。"畫中几案上供有佛像小屏風，佛像前一人左手支地、右手持杯而坐，應是蘇晉。六、李白，《舊唐書》上說："李白嗜酒，日與飲徒醉於酒肆，玄宗度曲欲造樂府新詞，亟召白，白已臥於酒肆矣。召入以水灑面，即令秉筆，頃之成十餘章，帝頗嘉之。"詩中說："李白一斗詩百篇，長安市上酒家眠，天子呼來不上船，自稱臣是酒中仙。"畫中一人伏地而臥，身邊酒壺酒盞，顛倒傾覆，這應當就是李白。七、張旭，字伯高，吳（今江蘇蘇州）人。是著名的草書書法家。嗜酒，每大醉呼叫狂走，乃下筆，或以頭濡墨而書，既醒自視以為神，不可復得也，世呼張顛。"（《唐書》二百零二）詩中說："張旭三杯草聖傳，脫帽露頂王公前，揮毫落紙如雲煙。"左手持卷、右手執筆作書寫狀者，即是張旭。八、焦遂，據說他口吃，平時好象不能說話，可是酒醉後卻應答如流。詩中說："焦遂五斗方卓然，高談雄辯驚四筵。"畫中背向而坐，回頭反顧，以手劃空似與人論辯者，應是焦遂。畫面除以上八人外，另有一童子和一車夫。

前人在評論杜甫的這首詩時說："前不用起，後不用收，中間參差歷落，似八章，仍是一章"，"其寫名人醉趣，語亦不浪下"，"寫來都有仙意"。看來畫家深得詩人之詣，在表現這一內容時，不描寫任何環境和背景，將八個人集中於一個畫面，行、立、坐、臥，參差歷落，抓住詩中所描寫的特點，畫出各人酒後醉態，既各自獨立，互不相乾，又好象是在同宴集之中。杜甫描寫這些高雅之士的醉態，所謂"語不浪下"，即包含着他所描寫的事實是字字有來歷的，同時也包含着，這些文人學士，即使在醉後，也不逾法度，反而更加風雅飄灑，逗人喜愛。畫家也緊緊把握住了這一特點，當用可視的形象塑造這些人物時，既畫出他們酒後的反常，但

不是狂放失常，這樣就恰如其分地把有修養的文人學士的縱酒與一般市井酒徒加以區別。也許會有人覺得畫中的形象與技法很不過癮，似乎祇有潑墨淋漓，畫出他們狂呼號走繾能滿足，但是畫家這樣處理，正是有他自己的風格和理解。

第七段，《陪王侍御同登東山最高頂宴姚通泉晚携酒泛江》詩是杜甫作的。詩成於唐代宗寶應元年。這時杜甫在四川成都，是年秋西川徐知道反，因入梓州，多往射洪、通泉。詩中出現有三個人物，姚是地方長官，爲主人，王侍御是賓客，詩人自己是陪客。畫中山頂上的松樹下，設一筵席，席上杯盤肴饌具陳。背向而坐以手指揮童子斟酒者，看來就是主人姚公了。正面並坐兩人，其中一人敬酒應是杜甫，另一人拱手表示謝意，是賓客王侍御。在山巖下，露出小舟之半，預示着他們在宴會之後，將登舟泛江。

第八段，咏水仙的詩是黃庭堅作的。黃庭堅，字魯直，號涪翁，別號山谷道人，江西分寧人，生於宋慶曆五年(1045年)，卒於崇寧四年(1105年)，是北宋有名的四大書家之一，曾官至起居舍人，後貶官四川涪州、黔州。這首咏水仙的詩，是他在建中靖國元年貶官暫時留住在湖北荊州時所作。原詩全題是：《王充道送水仙花五十枝欣然會心爲之作咏》。整首詩中無一句直接描寫水仙，而是把它比作洛水之神，又以山礬、梅花來陪襯，旣寫出水仙的姿態美麗，又寫出它的超凡絕俗。在詩中這種烘雲托月的虛寫手法，是極易出效果的，但是要把它變成可視的繪畫形象，就不能避開對水仙的直接描寫了。畫家在構思表現這一首詩的內容時，是頗費了一番思考的。他緊緊抓住了詩的末尾兩句."坐對眞成被花惱，出門一笑大江橫."中的"坐對"二字,畫成了詩人正在欣賞水仙花的情景。

畫面上有一塊山石，詩人席地而坐，一手扶在案上，一手按着酒尊。在他的前面，有一片小小的池塘。池岸邊，五本一叢，三本一簇，盛開着水仙花。池中微波蕩漾，一輪明月，倒影在水中。讀了山谷的詩，這自然就聯想起那"凌波微步，羅襪生塵"的洛水

仙子輕盈絕妙的姿態來。詩人在荆州時，曾寫信給他的朋友說："數日來驟暖，瑞香、水僊、紅梅盛開，明窗靜室，花氣撩人，似少年都下夢也。"此處畫的不是明窗靜室，水仙也不是盆栽，而是畫在自然環境中，畫家似乎是爲了遷就詩中的比興而這樣處理的。但整個環境的佈置，却十分幽雅，更比畫出明窗靜室富有詩意，加上朦朧的月色，眞仿佛置身夢境中。

　　第九段，金琮共寫了杜甫三首五言律詩。第一首《舟中夜雪有懷盧十四侍御弟》，第二首《對雪》，第三首《又雪》，前兩首是杜甫在大曆四年流落湖南湘江一帶時寫的。畫家描繪的是第一首。

　　在一塊山巖下，枯枝倒懸，蘆荻蕭瑟，一小舟傍巖岸而泊。詩人獨坐舟內，俯首面對江流。整個畫面氣氛，給人一種凄清、孤苦的感傷情緒。詩人在詩中明確地寫道"大雪夜紛紛"，但畫家沒有直接描繪雪花，而畫面却有一股寒氣逼人心肺的感覺。畫家藉助於人們的生活常識，通過對雪中景物的觀察，突出地描寫一個"藏"字，給人造成這種感覺的。小船藏於巖下，上有繁枝相護；人物又藏在舟中，船有篷，篷有帳，然而人物還是因寒冷而瑟縮一團。一層一層的"藏"，總之是爲了躲避風雪的襲擊，自然就叫人不寒而慄了。畫家不但能善於觀察，也善於表達，准確地表現了杜甫這一時期漂泊孤零之況。

　　以上共計十一首詩九段畫面，但金琮在跋語中却說是寫"古詩十二首"，從他書寫中多有漏字、漏句的情況看，當時寫得很倉卒，很可能是一時誤筆，因爲卷前很完整，不大可能被後人割去一詩一畫。儘管如此，金琮的字還是很有可觀的。整卷詩、書、畫誠爲聯璧，是一件明代藝術精品，尤其是杜董的畫，傳世作品不很多，這就更加難能可貴了。

　　杜董，本姓陸，後改姓杜，字惧男，號檉居、古狂，又自署青霞亭長，江蘇丹徒人，寓居北京。他的生卒年，史籍無考。《西清札記》上著錄他所作的《散牧圖》，其款署是"成化元年（1465年）秋七月"；《明畫錄》上說他"成化（1465—1487年）中舉進士不第"；又

259

故宮博物院收藏他所作的《九歌圖》卷，款署爲"明癸巳中秋念有一日，此"癸巳"，應爲成化九年(1473年)；加之本卷金琮紀年爲弘治十三年(1500年)，由此推知，他的主要活動年代在明代中葉的成化、弘治(1465—1505年)間。杜董讀書很勤奮，除經、史、諸子外，雖稗官小說，無不涉獵，"爲文奇古，詩精確，通六書，善繪事。"(《無聲詩史》)自從他參加進士考試未被錄取之後，遂絕意於功名士祿，專門從事詩文書畫的創作。

在繪畫創作上，杜董是一個多面能手，"山水人物、草木鳥獸，無不臻妙。"(《無聲詩史》)"畫界畫樓臺最工，嚴整有法，人物亦白描高手，花卉並佳，"(《明畫錄》)從這一卷《古賢詩意圖》上可以看出他多方面的才能。其背景部分，有山水，有草木花卉，也有的地方使用界畫，如第二段《桃源圖》中的屏風，就是使用界尺畫成的。他的山石樹木的安排和用筆，都是經過深思熟慮的，但畫得却很自然。畫湖石，用中鋒如寫草書；而畫山巖，則使用側鋒略加斧劈，簡煉而又有變化，在傳世或著錄杜董的畫目中，他的山水作品很少，而從這幾段畫面的背景來看，其造詣是很深的。至於他的人物白描，時稱"高手"，那是一點也不過分的。中國畫中的人物畫，白描是一項基本功，最能看出一個畫家的修養和他掌握的技巧高低。杜董的白描人物，主要是繼承了北宋李公麟的畫法。人物造型準確，用筆稍有輕重按捺，蘊藉和雅，有一股靈秀之氣。

在杜董創作最活躍時期的明代畫壇，正是江夏畫派極盛的時候，其代表畫家是吳偉(1427—1509年)，號小仙，時有"畫狀元"的稱號；另外吳門畫派也正在興起，其代表人物是沈周(1427—1509年)，號石田，早已馳名遐邇。在這兩大畫派兩大畫家之間，當時杜董與之齊名。按《名山藏》中說："時有泰和郭詡(1456—1528年後)，號清狂與江夏吳偉、北海杜董、姑蘇沈周，俱以畫名，（天下）莫不延頸願交"。祇是郭詡和杜董沒有形成自己的畫派，同時他們也不肯輕易爲人作畫，流傳的作品不廣，加之後來吳門畫派

的興盛發展，所以他們的聲名對於後世來說，不但遠不及沈周，也不及吳偉了。

其實，這幾個人在繪畫上的成就，是各有千秋的。王世貞曾經比較過杜菫和吳偉時說："陸菫亦曰杜菫，聲稱與吳偉齊，雄勁不及，而精雅勝之。"（杜菫《九歌圖》卷後跋語）吳偉在繼承宋代馬遠、夏圭、梁楷及他的前輩戴進傳統的基礎上，創立自己的風格，其用筆縱橫排奡，不甚經意，用墨飽滿酣暢，淋漓絹素，他狂放的個性，完全在筆墨上表露出來；而杜菫，則在繼承宋代院畫的基礎上，使之朝着文人畫方向"雅"化。如此卷中的山石，用斧劈皴，仍然是馬、夏的方法，但用筆却縝密秀逸，風韻淸婉含蓄，在這方面却是吸收元人，特別是黃公望、吳鎮的筆墨技巧了。《無聲詩史》評價他說："由其胸中高古，自然神采生動。"這正是詩人的氣質與修養，對他筆墨所產生的影響。王世貞所批評的杜菫和吳偉各自的長處和短處，我認爲恰好是他們不同風格特點的所在。在藝術創作上，應該提倡風格的多樣，而不能要求一律。

（原載《明杜菫古賢詩意圖卷》，天津人民美術出版社1982年版）

附記：

金琮在書寫古人詩篇的時候，多有漏字和漏句，經校對第一首李白《王右軍》，開首"右軍本淸眞，瀟灑在風塵"句，"風"字下漏一"塵"字。第五首盧同《茶歌》，"白絹斜封三道印"句後，漏寫"開緘宛見諫議面，手閱月團三百片"兩句。接下"聞道新年入山裏，蟄龍驚動春風起"句，"春"字下漏一"風"字。"天子須嘗陽羨茶，百草不敢先開花"句，"開"字下漏一"花"字。末尾數句，按《全唐詩》是："安得知，百萬億，蒼生命，墮在巔巖受辛苦，便爲諫議問蒼生，到頭還得蘇息否。"此處金琮書寫時，在"墮"字下少一個"在"字，句讀則應爲"墮巔巖，受辛苦"。又"便爲"寫作"須從"，"還"寫作"合"。

明代宮廷花鳥畫大師

——林良和呂紀

　　在明代宮廷中,雖然沒有像宋代那樣,建立了正式的翰林圖畫院,但是却也組織了大批的畫家爲宮廷服務。由於朱元璋個性的猜忌,接連不斷地殺害了幾個爲宮廷服務的畫家,在一個時期內,似乎抑制了宮廷畫家的創造熱情和才能,因而在後世評價明代宮廷繪畫的不足和弱點的時候,總要提及和歸罪於這位暴君式的獨裁皇帝。

　　總的說來,明代宮廷繪畫中的山水畫,過於模仿宋代宮廷特別是馬遠、夏圭的風格,而顯得拘謹缺乏創造力,儘管構圖是完美的,筆法是精煉的。人物畫在總的下降趨勢下,沒有像唐、宋那樣,產生過驚世駭目的作品,祇是個別細小的地方,略勝於前代。至於明代宮廷中的花鳥畫,情況就不同了,它雖然也是繼承和學習了宋代宮廷花鳥畫的傳統方法,但是却形式風格多樣,呈現出奇葩競秀、五彩繽紛的燦爛景色,在推動和發展中國花鳥畫上,成就非常突出,其中成績尤爲值得稱頌的畫家便是林良和呂紀。這次在香港中文大學文物館舉辦的故宮博物院藏《明代繪畫展》中,有這兩位大師的作品,可一睹其風釆。

　　林良,字以善(約1416—1480年),廣東南海人。靑少年時代,家境大概較清貧,曾在布政司充當奏事雜役,但是他却聰明機警,喜歡畫畫。布政使陳金一次借別人的名畫來觀賞,林良在一旁竟指點批評起來。在那個等級森嚴的社會,一個下人如此是被視爲膽大妄爲的,所以陳金便發了脾氣,還要拿鞭子抽打他。林良便

自稱也會畫畫，陳金不信，要當場試驗，結果使這位布政使大爲驚奇，自此林良的名字便傳開了。後來林良被召到宮中任工部營繕所丞，安排在仁智殿值宿，由錦衣鎭撫、百戶，直昇到指揮的職務。

　　林良在家鄉時，曾從顏宗學習山水畫，又從何寅學習過人物畫，後來却專門畫花鳥。他的着色花果翎毛，極其精巧，現在他的這一類作品可說極難尋覓。存世最多的是他大寫意水墨花鳥，這也是使他立足千古、雄世百工創作成就最高的地方。前人在評價他的水墨花鳥時說："隨意數筆，如作草書，能脫俗氣"(《畫史會要》)。又說："取水墨爲煙波出沒凫雁嚬唼容與之態，頗見清遠，運筆遒上，有類草書，能令觀者動色。"(《無聲詩史》) 還有一位李空同先生曾作詩說：

　　百餘年來畫禽鳥，後有呂紀前邊昭；二子工似不工意，吮筆決眦分毫毛。林良寫鳥祇用墨，開縑半掃風雲黑；水禽陸禽各臻妙，掛出滿堂皆動色。

　　我們今天常見的林良作品，題材多爲鷹，形式多爲掛軸，這次展出的《灌木集禽圖》爲紙本手卷畫，在林良是極其罕有的。畫幅縱34釐米，橫1211.2釐米，以水墨爲主，略施顏色。在灌木雜草叢生的水沼邊，衆鳥聚集，牠們的種類有麻雀、翠鳥、白頭、鷦鴣、黃鸝、臘嘴、八哥、喜鵲、鵪鶉、鶺鴒等等。牠們的姿態各異，或振翅奮飛，或覓食尋宿，追逐相親，歡呼跳躍，呼朋喚侶，好不自在，加之枝條的搖曳，草葉的飛翻，使我們感受到由繪畫的境界而進入到了音樂的境界，就彷彿聽到了一首和平、歡快的交響樂章。在藝術表現技巧上，其用筆隨意揮寫，極爲粗豪灑脫，正如前人所評"如作草書"，似不經意而法度森嚴，概括簡略而豐滿充實。在表達主題和技巧情致的結合上，達到了完美統一不露斧鑿痕迹，體現了林良非凡的創造才能，宜乎觀者動容變色。在發展中國水墨寫意畫法上，林良是一位繼往開來的人物，他既吸收了南宋梁楷、牧谿的優秀傳統，同時又啓迪了陳淳、徐渭的技法技巧，

不愧爲水墨寫意畫花鳥大師。

正當林良在中國畫壇聲名顯耀的時候，另一位遠在浙江寧波的花鳥畫大師却在悄悄崛起。也許是爲了生計，開初他的作品不署自己的名字，而簽上"林良"的題款，不想後來竟與之齊名，如雙星輝映畫壇，他就是呂紀，後世並稱爲"林、呂"。畫諺云："林良、呂紀，天下無比"。

呂紀，字廷振，號樂愚。明弘治年間(1488—1505年)被薦入宮中，供事仁智殿，授以錦衣衛指揮之職。呂紀之爲人性格謹守禮法，敦誠信義，得到士大夫們的器重。同時他在作品中多所寓意，很得孝宗朱祐樘的歡心，說："工執藝事以諫，呂紀有焉"(《名山藏》)。呂紀的畫初學邊景昭，繼承的是五代以來黃筌的系統，以精細、工整、設色濃麗見長，而其運筆、章法又吸收南宋宮廷畫家粗獷豪邁險勁的特點，將二者溶匯貫通形成其自己的風格。畫史上評價他的作品"設色鮮麗，生氣奕奕，當時極貴重之"(《無聲詩史》)。"設色久而不變，其泉石坡景點染煙瀾，有造化之妙"(《鄞縣志》)。由於他在生前就享有極高的聲譽，當臨終前生病的時候，往來探視的絡繹不絕，他是一位幸運的畫家。

今天所多見到呂紀作品，大都爲工筆重彩一類，但他同時也工水墨寫意畫法，這也許是早年私塾林良所得到的收穫。這次展出中有他《殘荷鷹鷺圖》即爲粗筆寫意的代表。畫幅爲立軸，絹本，縱190釐米，橫105.2釐米，以水墨爲主，淡施彩色。描寫的是秋日荷塘的野趣，一隻蒼鷹高處飛來捕捉蘆葦叢中正自在覓食的水禽，這突然的襲擊，引起了一陣騷亂，打破了池塘寧靜，繪聲繪色，妙趣橫生。如果說林良的《灌木集禽圖》把觀者引入了音樂的境界，那麼呂紀的這一幅《殘荷鷹鷺圖》却把人引入了戲劇的境界。請看畫面上這一場矛盾衝突。描寫得多麼驚心動魄。蒼鷹之搏擊，鷺鷥之倉皇，衆鳥之驚驚，與乎風吹葦動，敗荷飛翻，無不緊扣人心弦。再如果說，林良的《灌木集禽圖》是以簡括的筆法，塑造出衆鳥的羣體形象見長的話，那麼這一幅呂紀的《殘

荷鷹鷺圖》却以嚴緊的筆法，創造了眾鳥的個體鮮明性格而獲得極大成功。如鷹飛返顧的姿勢，利爪利喙和敏銳眼目，都表現出牠勇猛強健的個性。看來鷺鷥是被追逐的主要對象，一時舉止失措，爲了逃命，也顧不得牠平時那悠閒風雅的儀態了。蘆雁的張口驚叫，鵪鶉的竄逃和反映遲鈍，無不把弱小者描繪得維妙維肖。總之，作者緊緊把握住了禽鳥的自然生態特徵，而加以人格化和個性化，大肆地加以戲劇性的渲染，而強化主題內容的感染力。

　　林良和呂紀，是明宮廷花鳥畫家的佼佼者，在明代中後期由於文人畫勢力的迅漲，形成了一股反對"院體浙派"等職業家的潮流，畫史上亦曾有過對他們的批評指責，有些是帶有偏見的。但任何一個藝術家都是有他的長處和不足的，儘管林良、呂紀也有一些不足，而瑕不飾瑜，遮擋不了他們在畫史上的光輝。

<p align="right">（原載香港《大公報》1988年10月28日）</p>

周臣的《乞食圖》

　　在人類社會中，靠乞討來生活的人是普遍存在的，即使是當今最發達的國家，也無法完全使乞丐絕迹。中國的歷史悠久，而且多災多難，有關乞丐的記載，史不絕書，最早見於春秋戰國時代，如《孟子·告子上》："蹴爾而與之，乞人不屑也。"又《呂氏春秋·精通》："聞乞人歌于門下而悲之。"乞丐的成份是複雜的，落難的王孫有時亦成爲乞丐。楚大將伍子胥曾經"坐行蒲伏，乞食於吳市"(《戰國策》)。然而，在中國的舊社會，乞丐絕大多數是離開土地和家園的農民。尤其在災荒年景，成羣結隊的農民被迫離鄉別井，四處覓食而淪落爲乞丐。中國是一個以農業爲主的國家，城市中乞丐的消減與增長，直接反映着農業收成好與壞。農村經濟的破產，湧入城市的乞丐增多，成爲一股股流民，造成嚴重的社會不安，甚至蘊釀成農民革命戰爭，這在中國歷史上，是屢見不鮮的。乞丐，或者流民(嚴格地說，這兩個概念還有所不同，但關係十分密切，所以周臣的《乞食圖》又叫《流民圖》)雖然在中國社會中那麼重要，但是在中國古代繪畫中，描寫乞丐生活的作品却不多見。作爲繪畫反映社會生活來說，周臣的《乞食圖》是一件極爲難得的藝術珍品。

　　乞丐的形象在中國繪畫中出現，可以上溯到北宋時代，它是隨着風俗畫的興起而爲畫家們所注意到的社會人物。北宋時代，繪畫的創作題材進一步擴大，描寫市井生活和田舍風光的作品逐漸多了起來，一些畫家並以此爲特長。如葉仁過"多狀江表市肆風俗，

田家人物”；高元亨“多狀京城市肆車馬，有瓊林苑，角抵，夜市等圖傳於世”；毛文昌“工畫田家風物，有江村晚釣，村童入學，郊居豐稔等圖傳於世”，陳坦“於田家村落風景，固爲獨步，有村醫，村學，田家娶婦，村落祀神，移居，豐社等圖傳於世”，等等。這些風俗題材的表現，在羣衆中產生了影響，同時也得到了封建統治者的認可。官修的《宣和畫譜》在評論五代畫家陸晃時說：“蓋田父村家，或依山林，或處平陸，豐年樂歲，與牛羊鷄犬熙熙然。至於追逐婚姻，鼓舞社下，牽有古風，而多見其眞，非深得其情，無由命意。然擊壞鼓腹，可寫太平之象，古人謂禮失而求諸野，時有取焉，雖曰田舍，亦能補風化耳。”

風俗畫題材，主要是描寫社會最底層的人物，畫家爲了渲染畫面，遂注意觀察各種人物的活動，如高元亨“嘗畫《從駕兩軍角抵戲場圖》，寫其觀者，四合如堵，坐立翹企，攀扶仰俯，及富貴貧賤，老幼長少，緇黃技術，外夷之人，莫不備具。”（劉道醇：《聖朝名畫評》）正是在這種情況下，乞丐的形象被畫家們收進了畫面。如在最有名的張擇端《淸明上河圖》裡，就有乞丐出現，這可算是在中國繪畫的存世作品中，所見到的第一個乞食人。《淸明上河圖》的城門出口處，看來是一個殘廢的乞食者，蒲伏在地，在向過往行人乞討，而來往的行人，似乎有意的遠避，僅祇是投以同情的目光，一幅多麼悲慘的景象。稍後李嵩的《春社圖》中也出現過乞丐，據都穆的《鐵網珊瑚》記載：“吾鄉崔靜伯，嘗見嵩畫村落之景，村巫降神，有人拜跪及環坐以飲，聯布障之。一丐者携囊乞食其側，人與丐食，犬群吠欲嚙，丐抵以杖。有老人醉走，嫗曳之而歸，則誠春社圖也。”文獻記載，鄭俠爲反對王安石變法，曾將所見安上門的災民，繪製成《流民圖》進諫宋神宗。神宗看到圖後，第二天即罷去“靑苗法”，可知這幅《流民圖》描繪的眞實性，非一般文人之所爲。鄭俠，畫史無名，亦未聞有其他作品傳世，很可能是他請民間風俗畫家創作的。《流民圖》的創作，有直接的政治目的，而題材的發現，雖然有其政治的誘因，但它只有在風俗畫的

發展高潮中，纔有可能爲鄭俠所想到並創作出來。

　　其後，乞丐或者流民的形象，在宗教繪畫中得到反映。在許多神仙故事畫中，一些神仙人物，往往作丐者打扮。如顏輝作《李仙像》，以及其他人所作的劉海像等。這些神仙，衣衫襤褸，實際是仿照人間丐者的形象而畫的。神仙變幻成乞丐遊戲人間，是對社會上存在富貴貧賤的戲弄嘲謔。山西右玉保寧寺所收藏的一堂水陸道場畫，繪製時代約在元至明初，其中描繪有饑民餓鬼的羣像，實際也是人間乞丐，流民的寫照。水陸道場畫的創作目的，在於超度亡靈，寄希望於來世，使這些極端貧困者，能在未來世界脫離苦海。

　　周臣的《乞食圖》不是宗教畫，也無宗教含意，而是宋代風俗畫傳統的繼承，直接反映着社會現實生活。《乞食圖》原爲册頁，紙本設色，共有12開，畫着24個乞丐形象。後被人拆散裝裱成兩卷，今分別收藏於美國克利夫蘭博物館(The Cleveland Museum of Art)和檀香山美術館(Honolulu Academy of Art)。克利夫蘭博物館收藏的部分，保存有周臣的題記署欵和黃姬水、張鳳翼、文嘉三跋。周臣的題記是：

　　　　正德丙子秋七月，間窓無事，偶記素見市道丐者往往態
　　　　度，乘筆硯之便，率爾圖寫，雖無足觀，亦可以助警勵世俗
　　　　云。東邨周臣記。

"正德丙子"爲明武宗即位的第十一年(1516年)。周臣是吳郡（今江蘇蘇州）人，未聞其遠遊，"素見市道"，應當是指當時的蘇州城內。中國民諺云："上有天堂，下有蘇杭"，但在周臣所生活的年代，蘇州地區並非"天堂"，其地處長江下游，水患是最大的威脅，其次是旱災。僅就《明史‧五行志》上所載，正德(1506—1521年)年間，這一帶所發生的災害就有：

　　四年(1509年)，蘇(州)，松(江)，常(州)，鎮(江)四府饑。

　　五年(1510年)，十一月，蘇(州)，松(江)，常(州)三府水。

　　七年(1512年)，鳳陽，蘇(州)，松(江)，常(州)，鎮(江)，太

原，臨鞏旱。

十二年(1517年)，鳳陽，淮安，蘇(州)，松(江)，常(州)，鎮
　　　　(江)，嘉(興)，湖(州)諸府皆大水。

十三年(1518年)，應天，蘇(州)，松(江)，常(州)，鎮(江)，揚
　　　　(州)，大雨彌月，漂室廬人畜無算，饑。

《明史·五行志》上的記載，都是比較大的災害，還有較小的災害
和地方官吏不申報的災害，可以說是災害連年的。這就直接造成
了大批的乞丐、流民擁入小小的蘇州府城，使這個“天堂”地區
變為人間地獄，這不能不引起人們的注意和思考。有頭腦的文人
和仁人志士們首先提出了這一嚴重社會問題。例如吳門畫家之首
的沈周，在成化己亥(1479年)、弘治辛亥、壬子(1491、1492年)
幾次水災之後，都有詩歌創作描寫乞丐。《周孝婦歌》描寫一個年
輕的寡婦背負她殘廢的婆母四鄉行乞。《十八鄰》描寫水災之時，鄉鄰
的悲慘生活，其中有句云：“大兒換斗粟，小女不論錢。驅妻亦從
人，減口日苟延。風雨尋塲屋，各各易為船。憂厄久不解，豈免
疾疫纏。死者隨河流，沈骨魚龍淵。生者乞四方，所飽何處邊。
……”在《水鄉孚子十首》序言中，沈周提出“吾鄉以水為害者
接歲，民多委溝壑，否亦轉徙，牧民者不之加恤，而以戶傭井稅，
概於高腴之鄉，故其害益甚。”(詩均載《石田先生詩集》) 這是為
“天堂”裏的人民所呼喊出來的痛苦呻吟。沈周有詩而無畫，儘管
他是一個畫家並兼能人物；而周臣有畫而無詩，他也是“能詩”
的人(韓昂《圖繪寶鑑續纂》)。二者可以互為參照理解，聯稱合璧。

《乞食圖》所描繪的24個乞丐形象，老、幼、婦、壯皆有。其
中一部分是身有殘疾完全失去勞動能力的人。那個雙足具壞爬行
在地的老婦，似乎在向路人跪拜乞求哀憫，使我們想起《周孝婦歌》
中那位“足痿不能立”的“周家老寡姑”。那位雙目失明的瞎子，靠
狗來引路，已足堪憐，而在他旁邊的瞎眼婆婆，就更令人見之鼻
酸了。她不但雙目不能視，一足癱疽正在潰瘍不利行，而且她懷
中還有一個呱呱食奶的嬰兒。她的全部“財產”是一隻小山羊，可

269

以猜想到,她是災害過後家中殘剩下來的生命,與沈周在《十八鄰》詩中所描寫的情況如出一轍。那些尚有勞動能力的人,有的因長期缺食,造成嚴重營養不良,祇有皮和骨,枯瘦如柴。他們無論得到什麼食品,都是狼吞虎嚥,食之如飴。另一部分人則不甘心完全的乞討,多少靠一點自己的力量,或馴服蛇,松鼠,猴等動物,當眾表演;或持竹板挎小鼓,唱蓮花落。另外有兩人臉上都化了粧,一黑一白,足着麻鞋,手持小旗,這可能是裝扮民間傳說中勾魂使者黑白無常,是為人家辦喪事而來的。沈周《水鄉孛子十首》之一說:"水鄉孛子難存活,半去神堂學打吹,吹笛會時還打鼓,學如不會趁搋旅。"正是說的這一類乞丐生活。內中還有一僧一道,僧人托鉢化緣,道士懷抱魚鼓,實際也都是行乞者,況和尚稱"乞士",是古已有之的。還有兩位女性,一較為年長,一正在妙齡,較之其他的乞丐,她們不但衣服整潔,而且眉目清秀而俊麗,然而却背負包裹,匆匆於路隅。很顯然,她們原為小戶人家,遇災年而被迫逃荒,過着行乞生活。由以上這些形象的刻劃,我們可以瞭解到畫家對社會的瞭解體察的深刻,他所描繪的不是那種寄食於城鎮的純粹乞丐,而是從災區逃荒出來的行乞饑民。畫家對他們不幸的遭遇和苦難的生活,寄予了無限的同情。正如張鳳翼在冊後題跋中所說,凡看過這一作品的人,"不惻然心傷者,非仁人也"。

周臣在自跋中說,《乞食圖》的創作目的,是為了"警勵世俗"。從畫面描繪的效果看,他所要警戒和勸告者,決不是被描繪對象的本身,而是要喚起世人的仁愛之心,對這些乞丐加以憐憫周恤,尤其是當道的官吏,需要更好地撫字人民,這是向社會發出的呼籲書,它和前面所舉沈周的三首詩歌創作是同一主題。周臣一嚮被文人們看成"畫師",視之同"工匠",稱為"作者","行家",譏誚他胸中缺少書卷,如此等等,對周臣的作品包括其人在內,都提出嚴厲的批評。然而從這一作品來探討周臣的思想,他的社會道德觀,他的文化修養,都非同一般的工匠畫家,甚至比一般的

文人都要頭腦清醒和有思想。周臣是要靠出賣自己的作品來維持生計的，顯然這一件作品，不是應顧主的要求而作，也不是畫好之後待價而沽的，在文人們把繪畫當作享樂之具並用以逃避現實閉門養性的時代，這種帶有強烈刺激性的作品，並不受當時收藏家們的歡迎。《乞食圖》是發自畫家內心感受的作品，表明了畫家高尚的社會道德和正直的情懷，過去文人們對他的苛求的評價，是不公正的。

　　册後黃姬水的題跋，是對《乞食圖》的創作意圖的誤解，他說"此圖其所見街市丐者之狀種種，各盡其態，觀者絕倒，嘆乎令之昏夜乞哀以求富貴者，安得起周君而貌之耶？"看來他認為周臣是在諷刺譏誚這些乞食者本身，所以他纏聯想到那些"昏夜乞哀求富貴者"也同樣具有種種醜態。他想借以發揮去指責社會上另一種蠹蟲，但是却把《乞食圖》創作的原意歪曲了。張鳳翼的題跋，則從《乞食圖》創作的時間上來考慮其社會意義，認為"正德丙子逆瑾之流毒已數年，而彬寧輩肆虐方熾，意分符剖竹諸君，亦鮮有能撫字其民者，然則舜卿此作，殆與鄭君《流民圖》同意。"宦官劉瑾是在正德五年(1510年)八月伏誅的，前創作時間六年。江西寧王宸濠謀反至伏誅，在正德十四年至十五年(1519—1520年)，後創作時間三至四年。張鳳翼以這些重大政治事件為依據，企圖把《乞食圖》的創作引入直接的政治目的，也與作者的原意有出入。周臣是一個平民畫家，他的作品不是送贈給官吏或進呈皇帝的，無直接的政治目的，與鄭俠的《流民圖》的用意不同。但張鳳翼認為這一作品"有補於治道"，"不可以墨戲忽之"，是不錯的。

　　文嘉的題跋，對《乞食圖》的創作意義，指出了黃姬水、張鳳翼"二君之見各有所指"，是"論於畫之外"，維護了作者原意"蓋圖寫饑寒乞丐之態，以警世俗"。文跋還提供了一條研究周臣和唐寅的重要材料，他說："昔唐六如每見周筆，輒稱曰周先生，蓋深伏其神妙之不可及。若此册者，信非他人可能而有符於六如之心伏矣。"唐寅學畫於周臣，但人們祇知道唐寅在名望、地位、技法

等方面超過周臣，甚至唐寅請周臣代筆作畫，也成爲公開的秘密，但從未有人評論過唐寅有不及周臣的地方，也未有文獻記載過周、唐之間的師生情誼關係。文嘉題跋中記述的事實，可以彌補這一方面的史料不足，是十分珍貴的。同時文嘉對於《乞食圖》在藝術技巧方面，也給予了高度肯定。

周臣除畫山水之外，亦長於畫人物。他的人物畫創作，就技法筆致而論，有文、野兩種類型，所謂"文"的一種，綫條清秀，用筆圓潤，結構縝密，如故宮博物院所收藏的《春泉小隱圖》者是；所謂"野"的一種，綫條粗獷，用筆刻露，結構鬆散，如故宮博物院所藏《漁樂圖》者是。《乞食圖》則介乎文、野之間，其筆致圓潤，率爾塗抹而不失之粗，信手揮來而不失之野，這在周臣的作品中，也是不可多得的。至於其人物神態刻劃，無論其老弱殘病艷醜賢愚，皆呼之欲出，宜乎徐沁《明畫錄》所評："古貌奇姿，綿密瀟散，各極意態。"

周臣之後，於風俗畫中專門描寫乞丐生活的作品，有清代"揚州八怪"之一的黃愼創作的《羣乞圖》，可惜這一作品沒有被流傳下來。我曾在美國加州大學藝術史系高居翰教授（James Cahill）處，見到一件黃愼所畫的《人物畫冊》，描寫民間習俗種種，多係低下層的人物，可以想見其《羣乞圖》的面貌。黃愼在當時亦被視之爲"畫師"，靠賣畫爲生計，與周臣的社會地位有某些類似之處，他們是畫師長於畫人物而具有文人氣質，他們的作品選材，是文人畫家所不爲者，而他們的作品思想境界，又高出於一般職業畫師之上，這在中國美術史的研究中，是特別值得注意的現象。

（原載日本大阪大學國際交流美術史研究會《東洋美術における風俗表現》1986年）

唐伯虎《事茗圖》

在明代畫派之一"吳門四家"之中，唐伯虎的名字可說是家喻戶曉、婦孺皆知的。這一位自稱是"江南第一風流才子"的人，生活態度確有點玩世不恭，但其實是一個悲劇式人物，他的不幸際遇是值得人們同情的。

唐伯虎生於明成化六年(1470年)，即庚寅年，屬虎，所以他名"寅"，字"伯虎"，又另字"子畏"，號"六如居士"，吳縣(今蘇州)人。他出身於商人家庭，少年時就名聞鄉里，與文徵明、祝允明、張靈、徐禎卿等，稱爲"吳中俊秀"。二十九歲時在朋友的慫恿下，他去參加南京應天府鄉試，一舉而獲第一名解元。故人們稱他爲"唐解元"，也是他自稱"江南第一"的由來。不料第二年他去北京參加會試時，卻因江陰考生徐經事先買到考題被告發而受到牽連，使他不但進了牢房，受到杖責，而且被取消考試資格，永遠革去功名，還被發往浙江爲吏。這一挫折，使他飽嘗了人間痛苦，體會到世態的炎涼。他在給文徵明的信中提到在北京受辱時的情景："身貫三木，卒吏如虎，舉頭搶地，涕泗橫集，崑山如焚，玉石俱毀"，痛切地感到"下流難處"。他憤恨的是"海內道以寅爲不齒之士，仍拳張膽，若赴仇敵，知與不知，畢門而唾。"最後他拒絕了到浙江爲吏，認爲這有辱身份，堅決表示："士也可殺，不能再辱"。

從北京回到蘇州之後，爲了排遣心中的鬱悶，唐寅曾一度出門遠遊：東觀大海，南涉洞庭，數年間，踏遍了浙江、福建、江西、湖南等省。以後築室蘇州桃花塢，專門從事詩文書畫的創作，

優遊林下，聊以卒歲，直到嘉靖二年(1523年)病逝，終年五十二歲。

就唐寅來說，詩、書、畫三者以畫的成就最爲著名。早年他曾從同郡老畫師周臣學習，此後則"靑出於藍勝於藍"，大大超過了他的老師，甚至在忙不過來時，還要請他老師來捉刀代筆。之所以如此，人們認爲他比老師的胸中多了數千卷書。唐伯虎的畫，旣有傳統，又有創造，筆致淸新秀逸，風流灑脫；山水樹石，取法於宋代李唐，而又不似李唐，堪稱"善於師古"。在創作中，他是一個全才，無論山水、花鳥、人物，樣樣皆精，各有特色。他又是一個高產作家，不長的一生中，創作了大量的作品。人們能得到他片紙隻字，都感到十分珍貴，所以仿照僞造他的作品很多。故宮博物院所藏的《事茗圖》，則是他的一件不可多得的珍品眞跡。

《事茗圖》是一幅紙本設色的山水人物畫，縱31.1厘米，橫105.8厘米。畫面近處，山崖陡立，巨石箕踞，雜樹濃密。山崖巨石間，溪泉曲折，細浪瀠洄。溪岸邊有茅屋數間，庭前雙松挺立，蒼翠凌雲。屋後綠竹成蔭，廻環掩映。遠處濛濛煙靄中，峯巒秀起，山間飛瀑鳴濺，山下溪泉潺湲，流向近處山崖。整個景物的設置，層次分明，淸幽舒暢，雅靜宜人。可謂"無絲竹之亂耳，無案牘之勞形"。在此吟詩作畫，品茗彈琴，是一個最理想的環境。

在茅屋的正廳裏，一人全神貫注正倚案讀書。案的一頭擺着茶壺茶盞，靠牆書籍書軸滿架。後廳邊房內，有童子在煽火烹茶。屋外一側，板橋橫過小溪，一人緩步策杖來訪，身後童子抱琴相隨。人物綫條工細，神態生動，着筆雖不多，然而通過道具的描寫以及環境的烘托，主人和來客的共同愛好、志趣和親密關係，表現得非常充分。

在畫法上，用筆沉着而活潑，松樹和山石的造型及筆法的特點，明顯地受到宋代李成和郭熙的影響，這在唐寅的繪畫作品中，是不可多得的。因爲常見的唐寅繪畫面貌，主要是吸收了李唐的特點。所以這幅畫，對於全面瞭解唐寅對傳統的繼承關係來說，是

難得的珍貴資料。

畫幅後餘紙，有畫家行書自題五絕一首，字體秀逸瀟灑，其詩曰："日長何所事？茗碗自賚持。料得南窗下，淸風滿鬢絲。吳趨唐寅。"詩意和畫境相結合，是當時文人們優遊林下的閒適生活寫照。江南士大夫們，自明初以來，累遭政治上的打擊，使他們普遍地產生一種"不求仕進"、"隱迹山林"的思想。他們以前代陶潛、盧鴻爲榜樣，希望能獲得一個遠離人世但又確在人間、景色清幽而又富庶的理想生活環境。《事茗圖》所創造的人物活動與景色，正是表達了江南士大夫們這一共同的生活理想和思想感情。

唐寅的自題沒有說明創作目的是畫以贈人，還是寫以自適，祇是說到在長夏之日，以飲茶爲事，在愜意之中，有一點淡淡的哀愁。在卷前引首處，有文徵明用隸書體寫的《事茗》兩個大字。這可能是根據詩意而來的。二字的結體莊重，筆法蒼秀，厚實有力，一定是他在看了畫幅之後，激起了感情上的共鳴，一時興發，故而下筆有神。卷後覆紙，有陸粲於嘉靖乙未(1535年)寫的《事茗辨》。文中提到主人"陳子"與客人辯論飲茶的事，與畫意很爲吻合。但"陳子"是誰，是否就是畫中坐而觀書的人，以此說明唐寅的這幅畫即是爲他創作的，這尙待進一步考證。陸粲，字餘，嘉靖時進士，是唐寅的同鄉。在書寫這篇《事茗辨》時，唐寅已離開人世有十二個春秋了。所以《事茗圖》與《事茗辨》不是同時所作。

(原載《紫禁城》1983年第 4 期)

陳洪綬《升菴簪花圖》

明末清初之際的中國畫壇，名家輩出，燦若羣星，如三高僧、四王吳惲、金陵諸子、海陽名家，以及藍瑛、項聖謨、陳洪綬等等，都是在中國畫史上名垂不朽的人物。但是，這些畫家，絕大多數是畫山水的，其次是花鳥，至於畫人物，則只有陳洪綬了。

陳洪綬(1598—1652年)，字章侯，號老蓮，明亡後，入寺爲僧，號悔遲等，浙江諸暨人。他的人物畫，線描技巧，工力深厚，造型誇張奇特，在當時畫壇獨樹一幟，對後世影響深遠。張庚《國朝畫徵錄》謂其"畫人物，軀幹偉岸，衣紋清圓細勁，兼有(李)公麟、(趙)子昂之妙。設色學吳生(道子)法，其力量氣局，超拔磊落，在仇(英)、唐(寅)之上，蓋三百年無此筆墨也。"從流傳下來他的許多作品看，張庚的評價，似不爲過分，故宮博物院所藏《升菴簪花圖》軸，即可說明之。

《升菴簪花圖》是一幅畫在紙上的淡設色的人物故事畫，無創作年月的記錄，據畫家風格的演變來推斷，應當是中壯年時期的作品，也可能要早在甲申明亡(1644年)之前，內容描寫的是明代最博學而最富於著述的學者楊愼在雲南的生活行徑。

楊愼(1488—1559年)，字用修，號升菴，四川新都人。正德六年辛未(1511年)舉會試第二名，殿試第一名，授翰林修撰。正德十二年因抗疏切諫明武宗，尋移疾歸。世宗朱厚熜繼位後，起充經筵講官。嘉靖三年(1524年)又因議大禮、跪門哭諫，使嘉靖皇帝生了氣，震怒之下，有詔下獄，繼之廷杖，謫戍雲南永昌衛。

以後便再也沒被起用過，因爲嘉靖皇帝對他懷恨太深，不時還問起，左右對以老病，“天顏”纔稍解。嘉靖皇帝不死去，他是永無翻身之日的,然而他沒有等到這一天，從三十七歲遭貶謫時起,到七十二歲病死衛所時止，在這漫長的歲月中，他的心情是可想而知的。王世貞《藝苑卮言》記載:“用修在滇中，有東山之癖，諸夷酋欲得其詩翰，不可，乃以精白綾作裌，遣諸伎服之，使酒間乞書，楊欣然命筆，醉墨淋漓裾袖。酋重賞伎女，購歸裝潢成卷,楊後亦知之，便以爲快。”這是他在無可奈何之下苦中求樂的一種表現。《藝苑卮言》又載:“用修在瀘州，嘗醉，胡粉傅面,作雙丫髻,插花，門生舁之，諸伎捧觴，遊行城市，了不爲作。”爲什麼要這樣呢？據他自己說:“老顚欲裂風景,聊以耗壯心，遣餘年耳!”(錢謙益《列朝詩集小傳》) 對於他這種異乎常態的怪誕表現，在當時或稍後,一些人是反感的，說他是“自汚”;一些人出於對他遭遇的同情，是諒解的; 也有一些人，卻是欣賞讚美的，陳洪綬就是其中的一個。《升菴簪花圖》就是從這一角度以繪畫的形式再現了他的這一怪誕的生活行徑。

與王世貞的記載稍異，《升菴簪花圖》沒有畫出楊愼讓門生擡着遊行街市。陳洪綬在此畫題識中說:“楊升菴先生放滇時，雙髻簪花，數女子持尊，踏歌行道中。”畫中楊愼體態豐腴，身着寬袍大袖，頭戴五色花枝，昂首凸肚，兩手垂肩，雙眸下視，微張着口，小步遲遲。這狀貌，似歌似吟，既醉非醉，把這位失意文人放浪形骸、玩世不恭的精神面貌，表現得淋漓盡致。陳洪綬曾經創作過一幅屈原的木刻肖像畫。屈原也是遭流放的逐臣，但楊愼的精神面貌與屈原完全兩樣。陳洪綬筆下的屈原是瘦型的人物,峩冠博帶，挺然獨立,恰如“遊於江潭，行吟澤畔，顏色憔悴，形容枯槁”的憂國憂民的狀貌。陳洪綬正是善於通過不同的外在形象，來表達不同人物的內在個性和思想，並且溶化在他們具體的生活細節中。這樣的創造，避免了抽象的類型化、臉譜化，而是活生生的有血有肉的具體形象，所以能給觀衆以鮮明的印象和強烈的

感染。

　　楊慎身後，有兩個纖細瘦弱的女子，其體態與楊慎成鮮明對比。兩女子，一捧盃，一持扇，她們的眼睛，都乜斜地望着主人，很是生動傳神。畫面的佈景十分簡潔，近前處有山石和野花。厚實的山石，把人物推向中距離。楊慎背後，有一株楓樹，幹老枝殘，然而紅葉爛熳，它那彎曲的身影，在構圖上起着襯托和突出主人的作用，而在內容上，有着象徵和寓意的因素。楓樹飽經風霜，却保持着頑強的生命，年老逢秋，而以紅葉裝點自己，不是很像楊慎其人嗎?看來選擇楓樹為背景，是畫家有意識安排的。

　　人物衣紋的線條，十分勁健圓潤，線條的組織，順乎自然而却帶有裝飾風味，這是陳洪綬的特點，也是他的創造。樹木山石的用筆與造型，尚可以見到他在早年跟隨藍瑛學習的痕跡。

　　從這幅畫的題識看來，陳洪綬選取這一題材的創作目的，既不是別人的出題，也不是為了送人，而是寫以自適。他從讚賞的角度，對楊慎的這一生活行徑歌頌，是表達了他對朝廷放逐了這樣一個有才能的文臣的不滿，對楊慎的不平遭遇的同情。聯繫畫家的自身境遇，可謂憐人自憐，惺惺惜惺惺。當然，畫家本人亦有"東山之癖"，也無不有些干係。

（原載香港《大公報》1982年11月21日）

項聖謨的《大樹風號圖》

項聖謨，字孔彰，號易菴，又號胥山樵，浙江秀水人，生於明萬曆二十五年(1597年)，卒於清順治十五年(1658年)。項聖謨的祖父項元汴(字子京)是明代著名的書畫收藏家,伯父項德新(字又新)亦是有名的畫家,他從小受到家庭的熏染，有機會直接觀摩學習古代書畫大師們的作品，而又善於從生活中攝取素材來進行創作。項聖謨的畫與當時各種流派不同，具有自己鮮明的風格,在明清之際的畫壇中獨樹一幟。這裏介紹的《大樹風號圖》，是他的代表作品之一。

《大樹風號圖》今藏故宮博物院，紙本，設色，高111.4釐米、寬50.3釐米。畫面近處陂陀上古樹一株，參天獨立；樹下一老人拄杖背向而立，仰首遙望遠處靑山和落日餘暉，徘徊呻吟，似不忍離去。畫右上角作者自題七言絕句一首："風號大樹中天立，日薄西山四海孤，短策且隨時且莫(同暮)，不堪回首望菰蒲"。從詩中可以知道，樹下的老者,就是作者本人的自我寫照。詩情畫意，表達出一種沉鬱、悲憤、孤寂、感愴的思想情緒，給讀畫的人留下了難忘的深刻印象。

這幅作品，作者沒有記下創作的具體年代，而我們根據與此幅內容題材完全相同的另一幅《大樹圖》來判斷，可知大約創作於清順治六年(1649年)前後。《大樹圖》是項聖謨畫的八開《山水册》中之一頁，根據此册其它頁上的題識，知這一册山水畫作於1649年①。《大樹圖》是橫幅構圖，遠景開濶，使大樹更顯得孤寂，但

是却缺乏參天的氣勢。由於畫面較小，筆墨較簡單一些，而且它祇作爲組畫中的一幅，沒有獨立成篇，這很可能是作者先創作了這一《山水册》，然後意猶有所未盡，又覺得《大樹圖》可以單獨成立，就再創作了這一幅《大樹風號圖》的。

然而，《山水册》中的《大樹圖》却還不是項聖謨創作《大樹風號圖》最初的動機，他創作這一作品的最初感受遠可以追溯到清順治二年至三年(1645—1646年)。1644年明王朝覆亡，清軍進關佔據北京，次年陰曆五月，清兵渡過長江進入南京，在江南地區大肆焚燒劫掠，實行殘酷的大屠殺。陰曆的閏六月，清兵攻陷嘉興府城，項聖謨的堂兄，前明薊遼守備項嘉謨不願降清，帶着自己的兩個兒子和一妾跳水自殺了。項聖謨的家裏遭到搶劫，他祖父多年來收集的古法書名畫，盡爲清兵千夫長汪六水所掠。項聖謨自己則逃難到了桐江。在他所作的《三招隱圖》的跋語中，這樣記載道：“明年夏(即1645年夏)，自江以南，兵民潰散，戎馬交馳。于閏六月廿有六日，禾城(嘉興)旣陷，劫火熏天。余僅子身負母並妻子遠竄，而家破矣！凡余兄弟所藏祖君之遺法書名畫，與散落人間者，半爲踐踏，半爲灰燼。”②面對國破家亡，項聖謨痛哭流涕，這時，他創作了一套《寫生册》③，藉以寄托他滿腔悲憤的心情。

這套《寫生册》是項聖謨畫給他的朋友胡幼蒨的，共十六幅，畫中的許多實物，如玉蘭、松、竹、石、蕉、鵝、梅等等，都是他在胡幼蒨家中所見到的實有之物。由於他當時特殊的心情，所以當他看到這些實物時，不免產生了許多聯想，他把它們畫出來，借物以抒懷。如第一幅畫玉蘭一株，他在題記中寫道：“丙戌(1646年)二月十二日喜晴，赴幼蒨之招，酌於玉蘭花下，因分花朝月夕之題，爲之首唱並圖。夜雨深深選日晴，風微花麗是春明。蘭心不與蜂先醉，柳影相逢燕轉輕。天上玉杯驚墮地，客中芳草未連城。多情月寫江南曲，若爲離人一解醒。”又如第十四幅畫秋海棠一枝，上題詩道：“點點傷春色，可憐秋影寒，無風常自動，有淚不曾乾。”又第五幅畫松樹一株，上面題字道：“幼蒨有盆松，古怪之極，余

喜而圖之,翻盆易地,志不移也。"由上列這幾幅作品及其題識,我們可以看出作者對明王朝滅亡是如何的悲痛;同時又表明他對明王朝忠誠不二的心跡。

在這一套畫冊中,第九幅畫的是一株老榆樹,直幹枯枝,葉子脫盡,樹下畫一亭子,上題五言絕句一首:"結亭古榆下,春夏愛餘陰,即使秋風老,同君醉雪吟。"值得注意的是,這幅畫中老榆樹的形象,與《大樹風號圖》中大樹的形象非常相似。如果我們再把《山水冊》中的《大樹圖》拿來比較,又會發現《大樹圖》中的大樹和這株榆樹又更近似一些,如樹幹上癭瘤的部位,樹枝的伸屈規則等。當然,它們之間在造型上有明顯的差異,那就是《榆樹圖》雖也是項聖謨的創作,不是直接的現實生活速寫,但是它的形象卻更接近於現實生活中的原始雛形,而《大樹圖》和《大樹風號圖》中的老樹,則更多地是被作者理想化了的藝術形象,這中間明顯的遞變,正是作者在創作過程中,對所攝取的生活素材不斷地進行藝術加工錘煉的痕跡。由此可以說明,《大樹風號圖》主體形象的創造,是從《榆樹圖》脫胎變化而來的。

瞭解到這一情況,不但使我們清楚地知道項聖謨在創作《大樹風號圖》時的具體過程;同時也使我們對《大樹風號圖》的主題思想有了更進一步的認識。作者在這一詩、畫作品裏,何以表現出如此的沉鬱、悲憤、孤寂、感愴?原來作者所寄托的是國破家亡之後對明王朝的懷念。這使我們自然地想起了庾信的《哀江南賦》。庾信是南北朝時代南梁的貴族,後來出使北朝西魏,在出使期間南梁滅亡。他的《哀江南賦》就是寫他在國破家亡之後痛苦的心情,對故國家鄉的懷念。賦序一開始就寫道:"粵以戊辰之歲(548年),建亥之月(十月),大盜移國(侯景作亂),金陵(南京)瓦解,余乃竄身荒谷,公私塗炭……。"這情形,和項聖謨在《三招隱圖》的跋中所記敘的何其相似,自然就要引起他在思想上的強烈共鳴。賦中又有句道:"日暮途遠,人間何世。將軍一去,大樹飄零。壯士不還,寒風蕭瑟……。"詩中"日暮"、"大樹"、"寒風"

這些形象，我們都可以在《大樹風號圖》的詩、畫中感受得到。很有可能，當項聖謨在孕育、構思這一作品時，曾經受到了庾信《哀江南賦》的影響，或者正是他有意借此來點化這一作品所深藏的主題。

在表現手法上，《大樹風號圖》是非常成功的。主體鮮明、形象生動，構思別具匠心。畫中的老樹，獨立在空曠的原野上，像是閱盡滄桑，飽經風雨。樹葉雖經霜雪的摧殘，都飄零罄盡，但枝榦却傲然挺立，蘊含着一種不可屈服的內在精神，這是"翻盆易地，志不移也"的另一種表現形式。這何嘗不是作者自己人格的又一寫照。看到這棵迎風傲立的老樹形象，真有撫今追昔之感，令人深思。藝術創作是形象的思維活動，大樹形象塑造之所以獲得成功，正是作者在生活實踐中先有了形象的感受，然後纔構思成一幅完整的作品。一件藝術作品要使它形象生動，具有感人的力量，不是單憑理論邏輯和坐在屋子裏冥思苦想而能得到的。無疑祇有生活纔能提供我們豐富的形象思維素材。但是，生活中的素材，並不就是藝術作品中的形象，還必須要經過作者的加工處理。在中國畫裏，如何觀察生活，又如何對生活中的形象根據自己作品主題的需要，進行藝術加工，從《榆樹圖》變化爲《大樹風號圖》，爲我們提供了一個創作經驗，是可以給我們今天創作中國畫以借鑒的。

項聖謨的藝術修養和才能是多方面的，不但所繪的山水、人物、花鳥"畢臻衆妙"④，而且還十分博學，尤長於詩。在他的繪畫作品中，往往喜作長篇題跋和綴以長、短詩，詩、畫、題跋相結合，創造出一個完整的境界。有人這樣評論說："昔人稱摩詰詩中畫，畫中詩，孔彰其無愧也歟。"⑤在《大樹風號圖》中，不唯大樹刻劃入神，而且環境佈局設計、人物點綴，都十分得當，處處充滿着詩意；再加上畫面題詩，使主題意境更加深邃，詩畫結合，相得益彰。據說此詩魯迅先生非常欣賞，曾多次書寫贈與友人。

項聖謨的創作態度非常嚴肅認眞，所畫不論大幅、小幅、長卷、冊頁，都是一絲不苟。在這幅《大樹風號圖》裏，我們也可以看到他這種不苟的作風和嚴謹的筆法特點。在他所處的那個時代，

一些畫家們往往粗製濫造作品，對此李日華曾批評說：“今天下畫習日繆，率多荒穢空疎，怪幻恍惚，乃至作樹無復行次，寫石不分背面，動以元格(元人的格調)自掩，曰：‘我存逸氣耳’。相師成風，不復可挽。”然後他又評項聖謨的畫說：“當此畫道凋落，魔涎灑地，布網粘綴，無一得脫之時，而英思神悟，超然獨得，如孔彰可不謂崛起之豪歟。”⑥不追逐時俗，而堅持自己的獨立的藝術見解和藝術實踐，這使項聖謨不同於當時各種流派而創立了自己的獨特風格。這裏我們再引用他的朋友也是畫家吳山濤的一段話，來說明他的創作態度。這段話是題在項聖謨所畫《秋聲圖》軸的詩堂上的，其文曰：“孔彰先生爲予老友，作畫必凝神定意，一筆不苟。余嘗嗤其太勞，君曰：‘吾輩筆墨，欲流傳千百世，豈可草草乎？’旨哉其言也。”⑦作爲封建時代的文人畫家項聖謨，對待自己的創作，尚且這樣嚴肅、矜重，眼光放得這樣遠，那麼作爲我們今天無產階級的畫家來說，就應當更比他有過之而無不及了。

<center>（原載《故宮博物院院刊》1980年第1期）</center>

注釋：

① 此册曾於1935年日本出版的《中國名畫集》第四册中影印。據李鑄晉先生云，原件今在美國王季遷處。(李鑄晉：《項聖謨之招隱詩畫》，1976年《香港中文大學中國文化研究所學報》第八卷第二期，抽印本)。

② 陸心源：《穰梨館過眼錄》卷三十一著錄。又據徐邦達先生云：項聖謨《三招隱圖》卷其題跋部分今藏湖北省博物館，而配以項氏它圖，原跡不知今在何處。

③ 見《石渠寶笈·初編》卷二十二著錄。原件今在臺灣。

④ 徐沁：《明畫錄》項聖謨條中評語。

⑤ 陸時化跋項聖謨《水墨山水册》中語，見其所著《吳越所見書畫錄》卷二。

⑥ 項聖謨《三招隱圖》卷後李日華跋，見李鑄晉：《項聖謨之招隱詩畫》，1976年《香港中文大學中國文化研究所學報》第八卷第二期，抽印本。

⑦ 項聖謨《秋聲圖》軸今藏北京市文物管理委員會，曾於1978年“全國征集文物匯展”上展出。

項聖謨《且聽寒響圖》本事

　　項聖謨(1597—1658年)，字孔彰，號易菴，別號胥山樵，浙江嘉興人。他的祖父項元汴，字子京，號墨林，是著名的古書畫收藏家、鑒賞家。舊說他的父親是名畫家項德新，實誤，他的父親因死得較早，名不顯，故後人附會，德新是他的伯父。

　　項聖謨生活在明末清初之際，這是一個政治風雲多變動盪不安的歷史時代。在明亡之前，項聖謨由於對明末的黑暗政治不滿，不願意在仕途上有所進取，"借硯田以隱"，專門從事詩文書畫的創作。他以冷眼看社會，在他的作品中，對腐朽的統治者的荒淫生活和他們層層的盤剝農民進行了抨擊和揭露；對人民遭受到的痛苦，寄予了無限的同情，為國家受到外族侵略的威脅而憂心忡忡。在明亡之後，他不甘屈服於異族的統治，作品中時常流露出對故國江山的懷念，表現出他強烈的民族思想感情，是一個有着愛國思想的文人畫家。《且聽寒響圖》是他在清王朝建立之最初年代裏，所創作的一件甚為重要的作品。

　　《且聽寒響圖》曾經著錄於清內府所編的《石渠寶笈續編》"御書房"，今藏天津市藝術博物館。這是一幅紙本墨筆畫卷，縱29.5釐米，橫406釐米。畫卷開首，一人策杖正行過石板橋，像是去訪問朋友。石橋對面，有雜樹一叢，其中有兩株老樹，一岸然卓立，一蟠曲偃側，豐姿偉度，遙相呼應。樹下有巨石一片，石後露着亭子的尖頂。稍左有一人坐石磯上，回首遙望遠處。往後，畫山崖迎面而立，陡峭不可攀登，山下道路紆折，有小橋橫跨溪上。橋

上有二人，正邊走邊談，十分契合。溪邊近岸處，有庭院一所，三兩間草舍，竹籬環護，雜樹掩映，而柴門緊閉，院內空寂無人。庭院面湖，蘆汀洲渚，水天空濶，一望無際，唯有沙鷗翔集，漁帆片片。全畫所描繪的是多季江南的景色，寂寞荒涼，蕭條瑟縮，動人愁緒。

畫後有作者七言古詩一首並跋文，對這一幅作品創作的緣起與經過有所叙述。跋文說：

> 古胥山樵寓幽瀾之梅花庵，時以筆硯自隨眠食道人塔亭之際，朝夕閒咏，忽復得自畫《三招隱圖詠》長卷，亦是一段奇事，里中有聞而駭者，即聞之香王孫先生。先生固與結翰墨交，趨而索觀遄去，以此紙徵畫。時霜氣凜冽，竹木蕭森，乃為呵凍寫此，命曰《且聽寒響圖》，並題七言排律以贈，兼求正之。

跋文中所說"忽復得自畫《三招隱圖詠》長卷"云云，這中間還有一段故事。

項聖謨在明亡以前，曾經創作有三卷《招隱圖》以表明他的志趣。當他的第三卷創作問世不久，明王朝即為農民革命所推翻。明王朝的勢在必亡，他是早有預料的，曾有詩云："翻然自笑三招隱，熟信狂夫早與俱。"①清順治二年(1645年)，清兵以殘酷滅絕的手段摧毀揚州以後，於陰曆五月十五日進入南京，繼而對江南人民的反抗鬥爭進行血腥的大屠殺。閏六月，清兵攻破了嘉興府城。項聖謨的堂兄弟前明薊遼守備項嘉謨不願投降，帶着兩個兒子和一妾投天心湖自殺了。項聖謨的家裏遭到了搶刼，他祖父元汴一生精心收集的古代法書名畫及其他古物，有的為戰火所毀滅，有的為清兵所掠奪，其中清兵千夫長汪六水搶刼得最多。這時項聖謨僅隻身背負着老母及携帶着妻子逃難。到了順治四年(1647年)他流寓在嘉善縣武塘梅花里，寄居在梅花庵裏。其年冬十月，項聖謨在這裏偶然碰到了他過去的一個僕人。這個僕人在清兵進入嘉興府城的混亂之中，竊走了他畫的第三卷《招隱圖》，這時撞見，就

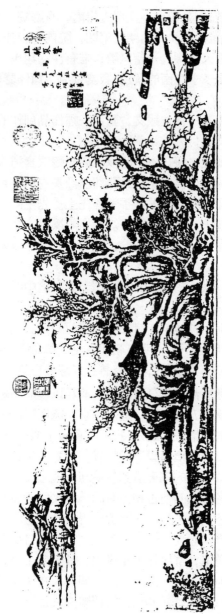

項聖謨　且聽寒響圖

把畫卷歸還給了他。② 從這一段經歷，我們可以瞭解到項聖謨當時的遭遇，面對國破家亡，他的心境是非常悲憤的，這是他創作《且聽寒響圖》的時代背景。這幅圖沒有記下具體的年月，由此也可以得知其創作的時間，即是這一年的冬季。

這一幅畫是專爲孫香王而作的，那麼孫香王又是怎樣的一個人呢？在畫卷開頭貼邊的下部有一方收藏印，印文是"香王一字子操"，使我們知道了他的字，再考《嘉興府志》"列傳·嘉善文苑"引"檇李詩繫"云："孫聖蘭，字子操，崇禎癸未（1643年）進士，遭亂不仕，隱居三十年，有《曉傳堂集》、《長溪詩話》。"從這個簡短的傳記當中，可以看出孫聖蘭在明亡後的政治立場，在對待清王朝的態度上，與項聖謨正是同一類人物，他們之間的深厚友誼，除翰墨之外，更爲重要的是共同的政治思想基礎。所以項聖謨在畫幅後贈給他的七言長詩寫道：

> 剟藤如雪淨無痕，肝膽何人走聲價。
> 笑入林丘隨分過，算除棋酒圖些暇。
> 恒思採蕨問終南，豈必聽秋登太華。
> 行者坐者少機鋒，泉兮石兮安草舍。
> 目流寒影若凝霜，意到天涯欲命駕。
> 一似馳驅千嶺間，直教傾刻萬峰下。
> 白雲拂袖翠霏微，紫氣含輝碧落罅。
> 渺渺山河幾出塵，沉沉日月猶長夜。
> 籌燈點染疑夢游，展卷逍遙共神化。
> 爲蝶爲莊總不知，是空是色難假借。
> 因君欣賞眞好之，囑管傾心歸鄽架。

詩的調子很低沉，這是由於瞬息多變的政治風雲，使他不能得到正確的解釋，而帶來的一時消極。然而，在此種困境當中，遇見了同道知心朋友，傾心吐膽，表明自己的政治立場，卻是非常明朗的。詩中用伯夷叔齊的典故，說出了自己不屈服於清王朝，祇是採取的方式不同罷了。

讀了他的詩、跋文以及瞭解到創作的具體時代背景，我們再來欣賞畫面，就能理解得更爲深刻些了。首先畫中的人物，顯然畫的就是他們自己了。前半段那個策杖過橋的人，正是項聖謨，他很像第一卷《招隱圖》中那個走向叢林深處而不回顧的策杖人。另一個坐於石磯之上的人，應當就是孫聖蘭。後半段溪橋上的兩人，也有一策杖者，即是前半段兩人的重復出現，是他們相見之後情投意合，互相傾吐着自己的心思。詩中有句云"行者坐者少機鋒，泉兮石兮安草舍"，說的是他們自己，而這正與畫中的人物動態和景物相吻合，也可作爲旁證。人物在此卷中，不是一般的山水點景。

　　那麼，項聖謨爲什麼要把他自己和朋友畫在一個寒風凜冽、草木凋殘的冬季裏呢？這固然有他創作時正值寒冬畫以紀實的因素在內，但更重要的是，他是用着一種象徵寓意的手法，爲表現作品的主題需要，而有意選擇這個季節的。嚴寒的冬季，對他們來說，正是比喻着惡劣的政治氣候。清政府在建立之初期，對於漢民族和其他各民族人民的反抗鬥爭，在採用高壓手段的同時，也採取了懷柔政策，尤其對江南地區的知識分子，一方面動之以威，另一方面誘之以利，在這樣的情況下，一些人看到大勢已定，清王朝日趨根基穩固，也就慢慢地出來投向新王朝了。所以項聖謨把他和同道朋友畫於寒冬之中，正是表明他們不向新王朝投降屈節，就象畫卷一開首那兩株蒼勁的老樹一樣，於寒風中傲然挺立。他的這一表現手法，在後來的《大樹風號圖》③、《天寒有鶴守梅花圖》④ 中，都曾使用過。

　　《且聽寒響圖》是在這樣的政治氣氛下創作出來贈送同道朋友的，所以他畫的時候，不但特別認眞仔細，而且特別得心應手。他把自己的思想感情，全部傾注於畫幅之中，所達到的藝術效果，是相當富有感染力的。我們且看開首的部份，那一叢雜樹，參差錯落，是多麼有情致。近處的坡石，遠處的山峰，乾淨利爽，磊磊落落，毫不拖泥帶水。視平綫稍稍提高，使湖面開濶。近樹遠山，

遙相呼應，形成對比，層次分明，空間闊大。人物雖畫得小，但姿態生動，所置位置，既不分散取綫，却又鮮明突出。畫中沒有靠樹枝野草來描繪風，也沒有用白雪覆蓋來表現冷，更是沒有借助於顏色，完全靠對山川樹木的形象塑造和筆墨的使轉，却把江南嚴寒季節中的景象表達得淋漓盡致，給人一種不寒而寒的感覺。

整個畫面，筆法嚴謹周密而不拘束，構圖新穎別致而不失自然，主題意境含蓄深邃而明確，是這一幅畫三大突出的特點，也是他藝術表現成功的地方。項聖謨是一個創作態度非常嚴肅認眞的畫家，他從小熱愛繪畫，有過很嚴格的技術鍛煉，加之他祖父富於收藏，對於中國傳統的繪畫，有良好的學習條件，使他的繪畫技巧達到了很高的水平，在當時的畫壇上，獨樹一幟，很受時人的稱讚。明末畫壇上領袖式的人物董其昌曾經評論他二十餘歲時所創作的畫說："古人論畫，以取物無疑爲一合，非十三科全備，未能至此。范寬山水神品，猶借名手爲人物，故知兼長之難。項孔彰此册，乃衆美畢臻，樹石屋宇，皆與宋人血戰，就中山水，又兼元人氣韻，雖其天骨自合，要亦工力至深，所謂士氣作家俱備。項子京有此文孫，不負好古鑒賞百年食報之勝事矣。"⑤驗之《且聽寒響圖》卷，董其昌的評價，是不爲過分的。我們今天重新評價項聖謨，除了董其昌所指出的他在藝術技術技巧上所取得的這些成就和特點值得重視外，更重要的是，作爲一個封建時代的文人畫家，能夠在他的作品中，面向現實，反映出一定的時代歷史的眞實，有很強的思想性，這是難能可貴的。《且聽寒響圖》寄托了他強烈的民族思想感情，表現出一種不甘屈服於異族統治的氣節，具有一定的愛國性。作爲我們中華民族的寶貴精神財富，這一作品很值得我們珍重。當然，中華民族發展到今天，滿族也是我們民族大家庭中的一員，當時情況與現在的情況不能混同，我們必須要尊重歷史，從歷史的觀點來分析問題，看待問題。今天要使我們中華民族立於世界之上，不爲敵人所滅，必須全民族團結，國家統一，共同建設振興，纔不致於有項聖謨所經歷的那樣

的痛苦重新出現。

（原載1981年 6 月14日香港《大公報》）

注釋：

① 項聖謨所作《自畫像》軸上的題詩。此軸今在臺灣私人處收藏。見
李鑄晉先生《項聖謨之招隱詩畫》一文影印附圖。香港《中文大學
中國文化研究所學報》第八卷第二期抽印本。

② 事見項聖謨《三招隱圖》卷後自跋，著錄於《穰梨館過眼錄》，原件
題跋部分今藏湖北省博物館。

③ 《大樹風號圖》今藏故宮博物院。

④ 見《石渠寶笈續編》"乾清宮"著錄。

⑤ 見卞永譽《式古堂書畫滙考》卷五著錄。

"爲因泉石在膏肓"

——略論石溪的藝術

藝術的風格特色，是相互比較出來的。在清代初年的畫壇上，山水畫名家輩出，風格各異。其中石溪與青溪齊名，被稱爲"兩溪"。畫家龔賢曾比較他們不同的藝術風格特點說："殘道人(石溪)畫粗服亂頭，如王孟津(王鐸)書法；程侍郎(青溪程正揆)畫冰肌玉骨，如董華亭(董其昌)書法。百年來論書法則王、董二公應不讓；若論畫筆，則今日兩溪又奚肯多讓乎哉！"所謂"粗服亂頭"，是一種不事修飾和雕琢、任其純樸和自然的藝術特點。

石濤將更多的畫家加以比較："此道(指繪畫)從門入者，不是家珍而以名振一時，得不難哉！高古之如白禿(石溪)、青溪、道山(陳舒)諸君輩，清逸之如梅壑(查士標)、漸江二老，乾瘦之如垢道人(程邃)，淋漓奇古之如南昌八大山人，豪放之如梅瞿山(梅清)、雪坪子(梅庚)，皆一代解人"。在石濤看來，石溪繪畫最突出的特點是"高古"，即一種超凡脫俗、典雅古拙的藝術風格。

石濤本人亦爲"一代解人"，繼石溪之後，崛起於畫壇，又同爲佛門弟子，於是"二石"並稱，如雙峯對峙。秦祖永在《桐陰論畫》中比較"二石"說："清湘老人道濟，筆意縱恣，脫盡畫家窠臼，與石溪師相伯仲。蓋石溪沉着痛快，以謹嚴勝；石濤排奡縱橫，以奔放勝。師之用意不同，師之用筆則一也。後無來者，二石有焉"。從筆法和結構來比較"二石"的不同藝術特點，確實有如秦祖永所述。

從前人的比較論述，我們可以粗略地知道石溪繪畫的基本藝

術特色，同時也可以瞭解石溪在當時畫壇上的地位與影響，是怎樣地受到人們的推崇與敬仰。石溪，法號髡殘，字介丘，又號白禿、電住道人等。湖廣武陵(今湖南常德)人。出家爲僧，曾雲游各地，後來定居南京，先後掛錫報恩寺、栖霞寺、天龍古院，最後落脚牛首祖堂山幽栖寺。石溪主要擅長於山水畫，亦作人物，偶爾也寫花卉。他是如何走向繪畫藝術道路的？據他自己說：“殘僧本不知畫，偶因坐禪，後悟此六法。”可見他沒有直接從師學過畫，是“無師自通”的。可惜他的早年作品，沒有流傳下來，這對於我們探討他藝術風格的形成，存在着困難。現在所知他最早的作品，是到南京以後四十六歲時創作的兩幅山水畫，一見於日本出版的《中國名畫集》影印，一見於《十百齋書畫錄》記載。見於著錄和傳世他四十九歲時的作品，却有十二幅之多。從這兩年的作品看，他的藝術風格已經形成和成熟。以後直到他六十二、三歲逝世之前，基本上保持着統一而穩定的面貌。

相對於石濤來說，石溪不是一個高產的作家，存世作品比較少。這固然與他早年作品沒有流傳下來有關，也與他“善病，若不暇息，又不健飯，粒入口者可數也”的身體有所干係，但更主要的是他不肯輕易爲人作畫，更不靠賣畫來獲利賺錢。他的創作，完全是出於一種對藝術的忠誠和熱愛，從中探幽抉奧，寄托自己的情懷。他很推崇巨然，說：“荊、關、董、巨四者，而得眞心法惟巨然一人。巨師媲美於前，謂余不可繼迹於後，遂復沈吟，有染指之志。”這就是說，他所追求要達到的目的，是去攀登那藝術的高峯。所以，他的作品盡管不多，但其水平却很整齊，很少有馬虎潦草隨意的作品。對於一個成名的畫家來說，不爲名利所誘惑，始終忠誠於自己的事業，是十分難能可貴的高尚品質。

欣賞石溪的山水畫，如讀蘇東坡的“大江東去”，雄壯、豪邁、深沉、痛快、一瀉千里。他最擅於把握山水立軸的創作，高山巨壑，叠巘層巒、烟雲氤氳，草木翁鬱，雄渾壯潤，氣象萬千，旣有先聲奪人之勢，又有細細玩味之餘地。例如故宮博物院所藏的

《層巖疊壑圖》，作於1663年，近處巨石蹲踞，溪泉潺湲，林木繁茂，中設茅堂水閣，茅堂中二人對坐閒話。其後絕壁峭崖，高峯聳峙，崖上梵宇琳宮，欄桿圍護。遠處江天一色，青山隱隱，檣帆片片。人們可沿畫中山路盤旋而上，每上一層，便有一處景致，愈遠愈闊，使人領略不盡，胸襟爲之寬擴。可游可居，體現着石溪山水畫的入世精神，他並不因爲作了和尚，而使精神也離開了人世，於山水畫中去虛構神仙妙境。作爲明代的遺民，他的意志並沒有消沉，去描寫那些荒寒蕭瑟的剩水殘山。他以飽滿的熱情，創作出一幅幅的山水畫，充滿着對祖國山河壯麗雄偉的頌贊，就像一首首雄壯的樂曲，以優美的旋律，縈繞在人們的心際。他曾有題畫詩曰："十年兵火十年病，消盡平生種種心，老去不能忘故物，雲山猶向畫中尋。"可以說他的山水畫，寄托着的是一片愛國的熱忱。

現今仍在海外的《報恩寺圖》，是石溪的一幅杰出的山水畫代表作。這幅畫是爲他的好友程正揆創作的，畫得非常精心，而又充滿着激情，幅面雖不大，但氣勢磅礴，元氣淋漓。畫面大半畫山水，小半題字。山勢崔巍，烟雲彌漫，梵宇莊嚴，長江浩瀚，境界之大，覺天高而地迥；氣象雄渾，備萬物而絕太空。讀來似杜甫"錦江春色來天地，玉壘浮雲變古今"的詩句，在慷慨激昂之中，有無限的感慨。這幅畫的構思取景非常巧妙而有深意。報恩寺座落在今南京城南門(名聚寶門)外，從實地考察，無論如何看不到此等景色。但當時寺內有塔，"高百餘丈"，登臨塔頂，則鐘山大江，悉在憑眺中。石溪沒有局限實景的描繪，而是通過想象的升華，將塔上所見南京的形勢氣象，加以集中概括地"濃縮"處理，作到虛中有實，實中有虛，既畫出了報恩寺，也畫出了虎踞龍盤的金陵形勝。程正揆說："石公作畫，如龍行空，如虎踞巖，草木風雷，自生變動、光怪百出，奇哉！"從《報恩寺圖》中，的確可以看到石溪繪畫的這種奇異光彩。

構成石溪繪畫藝術的奇異特色，除了他的精神氣質與所表現

髡　殘　層岩疊壑圖

的意境之外，還有其具體的技巧技術，主要是章法和筆墨。在繪畫的構圖布局的章法上，"二石"顯然不同。石濤是奇而險，巧而妙，善於在平凡的景致中，發現具有詩意的不平凡景象。所以石濤的畫，構圖簡練而新奇，充分表現出他的聰明才智；石溪的章法則是穩而妥貼，繁而嚴密，不以新奇出勝，而以厚重見長，故稱"高古"，從中可以體現出他的敦厚博大不事虛華的爲人。在筆法上，"二石"亦不相同，石濤的用筆，輕快、流暢、跳躍，揮灑自如，心手相應，隨機應變，無所阻礙，其奔放的熱情，完全從筆墨中直接流露出來，所以對"揚州八怪"能產生極大影響；石溪的用筆，却是渾厚、凝重、蒼勁、含蓄，欲去還留，欲放還收，如綿裏鐵，似錐畫沙。他曾題程正揆所作《山水軸》論筆法說："書家之折釵股、屋漏痕、錐畫沙、印印泥、飛鳥出林、驚蛇入草、銀鈎蚕尾，同是一筆，與畫家皴法同是一關紐。"由此可以理解到他在用筆上的追求。《雲洞流泉圖》(故宮博物院藏)的用筆蒼勁老健，厚重而不板滯，禿筆而不乾枯，將他的創作激情，完全飽和在筆墨之中，故有沉着痛快之感。

石溪在繪畫創作上深厚的工夫與雄健的魄力，使許多畫家欽佩敬仰，而風格的特異與獨創，又使許多評論家稱奇嘆絕。或比喻爲"獅子獨行，不求伴侶者也。"(程正揆評語)，或認爲是"一空依傍，獨張趙幟，可謂六法中豪傑"。(吳郁生評語)那麼，石溪繪畫的功夫魄力和藝術的風格是從何而得來呢？張庚說："蓋從蒲團上得來"，此論虛玄，也敎別人無從學起。我以爲可以從三個方面來解析，一是傳統，二是生活，三是人品。

先說傳統。石溪的繪畫是富有創造性的，但是這種創造是在繼承傳統上的創造。很明顯他的畫是受元四家(黃公望、吳鎮、王蒙、倪瓚)的影響。其構圖皴法的繁密，表現出山川渾厚、草木華滋，是從王蒙那裏受到的啓發。其用筆蒼莽，有着吳鎮的風味。山岩岩石的結構，可見黃公望的造型。而簡淡平遠之處，却又近似乎倪瓚。他曾效仿過米氏作雲山圖，曾熙認爲"石溪道人當明季董

法盛行之時，獨師荆、關，故筆方而骨重，元明以來，獨樹一幟。"錢杜曾見其臨仿文徵明的山水，"不獨形似，兼能得其神韻。"而程正揆則認為其筆法"得香光(董其昌)神髓"。由此可見他於前人古人，是兼收並蓄、博采眾長、融滙貫通的。然而他向前人、古人學習，並不是死守古人成法。曾有仿董其昌山水題跋說："春日偶憶華亭仙掌圖，變其法以適意"，又題畫說："拙畫雖不及古人，亦不必古人可也。""變法適意"與"不必古人"正是他尊重傳統而又重在創造的精神所在。

說來也是機緣，石溪之所以能從傳統中獲益，是與他和程正揆的交誼分不開的。程是董其昌的入室弟子，不但是一個畫家，同時也是一個古書畫的收藏鑒賞家。所收藏的古代法書名畫頗富，尤其是以元四家的作品多而且精。"兩溪"情誼很深，在一起除探討禪理之外，還經常研究討論六法，共同品賞古人名作。石溪在《雙溪怡照圖》題跋中記敘說："青溪翁住石頭，余住牛頭之幽栖，多病嘗出山就醫。翁設客膝，俟余掛搭。戶庭邃寂，宴坐終日，不聞車馬聲，或箕踞桐石間，鑒古人書畫，意有所及，夢亦同趣，因觀黃鶴山樵(即王蒙《具區林屋圖》)，翁興至作是圖未竟，余為合成，命名曰：雙溪怡照圖。當紀歲月，以見吾兩人膏肓泉石，潦倒至此。"古代的畫家，有很多人不容易見到前代的名迹，祇好於近處間途徑，使他沒有高標準的作品來比較，眼界不高，手也不能隨之，祇能作一個平常的畫家，而不能像石溪那樣，成為"六法中豪傑"。

傳統祇能是作為借鑒，而不能代替創造，藝術需要不斷創新，祇能靠從生活中不斷吸收營養。作為山水畫的"生活"，當然主要是深入大自然。石溪對於自然山水的深入，有兩個最突出的特徵，一是長期"蹲點"，二是熱愛至深。他的一生，可謂百分之八、九十在山水中度過。他的家鄉武陵是一處風景優美的地方，甲申、乙酉(即清順治元、二年)間曾"避兵桃源深處，歷數山川奇僻，樹木古怪，與夫異獸珍禽，魈聲鬼影，不可名狀……"。出家為僧後，雲

游四方，歷覽名山大川。曾在黃山、白岳有較長時間的居住。定居南京後，為求清靜，避開鬧市，又長年生活在牛首祖堂山中。如此他還說：「我嘗慚愧這雙腳不曾越歷天下名山」。石溪認為自己之喜歡自然山水是出於本性，即所謂「僻性耽丘壑」（題畫詩）。又曰：「雲山叠叠水茫茫，放腳何曾問故鄉，幾處賣來還自買，為因泉石在膏肓。」（題《雙溪怡照圖》詩）。「泉石膏肓」正見其愛之至深。石溪認為：「論畫精髓者，必多覽書史，登山窮源，方能造意」。這句話確實是他在甘苦的實踐中總結出來的經驗。

石溪在清初畫壇，不但藝術上的功夫魄力使人心悅誠服，而且為人品性，更加使人欽敬仰慕。他的性格剛正鯁直，「若五石弓」，絕不阿諛奉迎，與權貴往來。他有着強烈的民族自尊心和愛國的熱情。而在藝術上，異常勤奮、嚴謹，絕不虛張聲勢，嘩眾取寵。他總是督促自己不要懶惰，說：「佛不是閑漢，乃至菩薩、聖帝、明王、老、莊、孔子，亦不是閑漢。世間祇因閑漢太多，以至家不治，國不治，叢林不治。易曰：天行健，君子以自強不息。蓋因是個有用底東西。把來齷齷齪齪，自送滅了，豈不自暴棄哉！」這段話是很有深意的。又說：「人不可有羈滯之氣，有則落流俗之習，安可論畫」。這些都可見到其為人品德。李可染先生曾說過繪畫創作「第一是高品質。品質不高就虛假，而藝術不能摻假。」「畫如其人，一看作品就大體可以知道彼此的天賦、性格、精力和才能。」石溪的繪畫，之所以能夠創造出特殊風格，能夠經得起時間的考驗，能夠得到那麼多人的欽佩敬仰，其為人也是關鍵之所在。

（原載《中國畫》1983年第 2 期）

宮廷妃嬪生活圖景

——《月曼清遊册》

讀過名著《紅樓夢》的人，對於曹雪芹所描寫的那些貴族婦女觀花鬥草、賞雪吟詩、玩月下棋等等遊樂生活，都會留下深深的印象。這裏介紹的《月曼清遊册》，正是宮廷貴族婦女們遊樂生活的寫照，不過所描繪的婦女，要比《紅樓夢》裏的小姐們身份更高一層，她們是宮廷裏的妃嬪。

《月曼清遊册》是著名的清代宮廷畫家陳枚畫的，原册絹本設色，共十二開，每開縱37釐米、橫31.7釐米。所畫宮廷婦女遊樂活動，按月編排，每月一事，畫的內容是：

寒夜探梅（正月）

楊柳鞦韆（二月）

閒亭對弈（三月）

庭院觀花（四月）

水閣梳妝（五月）

碧池採蓮（六月）

桐蔭七巧（七月）

瓊臺玩月（八月）

重陽賞菊（九月）

文窗刺繡（十月）

圍爐博古（十一月）

踏雪尋詩（十二）月

在畫家的筆下，這一羣宮廷貴婦人，幽懷高雅，自在悠遊，眞

好似瑤臺仙子、月宮嫦娥一般。然而再一細想這些貴婦人所處的環境，不免就聯想到《紅樓夢》中"元妃省親"那一節，賈貴妃哭喪着對賈母、王夫人等說道："當日既送我到那不得見人的去處……"。這賈貴妃，正是畫中的同一類人。畫家所描繪的環境，眞實地表達了深宮禁院、與世隔絕的狀態，確實是"不得見人的去處"。貴婦們儘管衣飾華麗，三五成羣地在作各種遊戲，但却沒有騁懷的歡暢、爽朗的笑聲，她們的動作和表情，都是按一定的格式規範化了的。畫家有意要表現這些貴婦人神仙般的生活，但却不自覺地表達出了她們的精神空虛、百無聊賴，一種冷寂和壓抑的氣氛，溢於畫面。

畫家陳枚，字殿掄，號載東，晚年別號梅窩頭陀，上海松江人，生卒年不詳，活動於清康熙末至乾隆初年間，曾官內務府員外郎。關於陳枚是怎樣進入清宮充當內廷供奉的，這裏有一段故事值得一提：據說陳枚的哥哥陳桐，擅長寫生，在北京的名公鉅卿中間很受禮重，陳枚是依仗他的哥哥來到北京的。當時宮廷內有個畫家叫陳善，大興人，人稱"小陳相公"，很有聲望。陳桐想培養弟弟將來有所出息，就叫陳枚去拜陳善爲師。陳枚表面應承，但自己却關起門來，把一些古跡名畫刻意臨仿，勤學苦練。過了一段時間，自己覺得可以了，就把作品拿到畫鋪去裝裱。恰好他的畫被陳善看見了，非常驚訝。後來打聽到是陳枚畫的，陳善立即去登門拜訪，不但與陳枚結交爲朋友，還把他推薦到朝裏成爲宮廷畫師。在這段故事裡，陳枚的好強自信、奮發有爲的精神，固是可嘉，但陳善的毫不嫉賢妒能，善於識別選拔人材，也不能不令人敬佩。

陳枚確實是一個有才能的畫家，無論人物、山水、花鳥，都一一精工。畫史上說他"初學宋人，折衷唐寅，以海西法於寸紙尺縑圖羣山萬壑、峰巒林木、屋宇橋樑、往來人物，色色俱備。"

《月曼清遊册》設色濃麗，用筆精細，表達宮廷的奢麗華貴，恰如其份。根據時令節氣的變化，設計出每一幅不同的畫面、色調，

於濃艷之中，力求雅淡，可以看出他在運用色彩上的獨到功夫。在表現富貴氣息和用筆嚴謹不苟方面，他吸收和發揮了宋代前期院體畫的特點；而於人物面部，烘染出陰陽凹凸，於亭臺樓閣的佈置，注意透視法則，則又參用了西洋的繪畫方法。在當時宮廷裏，有郎世寧、艾啓蒙等西方畫家供職，陳枚也許受到過他們的影響。

《月曼清遊册》每幅的對頁上，均有梁詩正的詩題，是根據畫面作的七言絕句，每頁兩首，計二十四首。末尾梁詩正署年爲“乾隆歲在戊午秋九月朔”，可知畫幅的創作最晚不會超過是年，即乾隆三年(1738年)。之後，在乾隆六年(1741年)，又由陳祖章、顧彭年、常存、蕭振漢、陳觀泉等人精工製作成牙雕。乾隆皇帝親自重新作詩，御筆書寫，由匠師刻製在牙雕册的對頁上。弘曆晚年，還在原畫册上加蓋了鑒賞印章，可見這一畫册深受乾隆帝的喜愛。

(原載《紫禁城》1980年第 3 期)

新羅山人的《天山積雪圖》

在清代中期的畫壇上，新羅山人華喦是一個才華橫溢、天份極高的傑出畫家，作品清新俊逸，生趣盎然，富於詩意。他無論山水、花鳥、人物，樣樣俱精，可謂全才。《天山積雪圖》是他優秀的人物畫代表作品之一。

《天山積雪圖》創作於乾隆二十年（1755年）春，是華喦的晚年之作。畫中描繪天山腳下一個身披大紅斗篷、藏挾寶劍的單身旅客，陪伴他的祇有一匹雙峯老駝。經過長時間的跋涉，這位可能是軍人的旅客也許覺得總坐着有些累了，便下地牽着駱駝緩緩行進。天空作鉛灰色，沉寂落寞。道路、山巒，被皚皚的白雪覆蓋着，分不清深淺高低。四野曠蕩，道路漫漫，不知何處可以找到避風躲雪的歇宿之地。正當他艱難地向前行進時，忽聽得嘎的一聲長鳴。這一聲響，如寒星掠空，如石落潭底，砸碎了這寧靜清謐的琉璃世界。旅行者急忙郤步，舉首仰望，連那駱駝，也驚異得擡起了頭。原來是一隻孤雁，正展翅翶翔，橫空而過。牠那悽厲的叫聲，在冰山雪谷中回蕩。這使孤單的旅行者聯想起什麼呢？是在揣摩這隻孤雁爲什麼會離開雁羣？還是看到牠隻身孤影而更感到自己的孤獨寂寞？再不然是看到牠奮力回歸而更增添了遊子思鄉的心情？畫面的寓意，讀者們盡可根據自己的生活經歷去揣測推敲。畫家設境的妙處，也正在這裡。

意境雋永、含蓄，猶似一首唐人絕句，是這幅畫令人玩賞不已的地方。而它的構圖，却又更加令人嘆絕。你看，在一個狹長

的畫面裡，人物處在最下端而又偏於一角，飛雁則在最上端，也偏於人物的同一角。這樣兩個有關聯的主要形象，未免失之於畸偏畸重。但是，觀看這幅畫時，却並無此種感覺。原來畫家在處理駱駝和山峯的時候，有意將它們靠近，巨大厚實的駝體增加了這邊的份量，這是其一；其二，山峯外輪廓的曲線與道路的曲線，由偏重的一邊向回收縮，在構圖上起了囊括而又平衡的作用，使之有穩定感。經這樣一處理，就化險爲夷，使原來畸偏畸重的構圖有所挽回。畫家爲什麼要這樣自我設險呢？是不是故意玩弄技巧？不是的，這完全是爲了表達主題的需要，他是想盡量利用紙面有限的空間，來表示出人與雁的距離，造成視覺上天高地迥的感覺。顯然，這一手法獲得了極大的成功。

在設色方面，也極爲攷究。大片的白色雪地，這是依照自然的眞實不能更改的。但是人物的衣着式樣和顏色却可以選擇。於是作者讓畫面上的主人公全身裹在大紅色的斗篷裡，鮮亮的紅色與潔淨的白色形成強烈的對比，使人物非常突出。天空用淡墨加花靑染出，以烘托雪山，使整個背景形成柔和的冷色調，又與以紅色爲主的人物和赭石染成的駱駝成爲冷暖色對比，表現出寒冷的氣氛。整幅畫色塊的互相搭配，都是處在矛盾對比之中，使之富有戲劇性效果。

在塑造形像上，描繪人物和駱駝的誇張手法是顯而易見的。人物重心不穩，有前傾之勢，表明在行進之中忽然停步，突出了動的勢態；駱駝仰首睜目，又富有人性的表情。這樣適當的誇張，是非常合理，而又耐人尋味的。山峯的造型也是誇張的，手法是簡化、概括，以表明白雪覆蓋，不辨細節，更重要的是以虛托實，突出人物和主題。

總之，意境深邃而易懂，構圖奇險而平穩，色彩鮮明而雅緻，造型誇張而不怪，是這幅畫的最成功之處，集中地反映了作者出衆的才華，令人嘆服。

華嵒，字秋岳，號新羅山人，生於康熙二十一年(1682年)，卒

於乾隆二十一年(1756年)。他原籍福建臨汀，早年家貧，曾做過造紙坊工人，後來流寓揚州，以賣畫爲生，平生"不慕榮利"，以技爲隱。由於他來自民間，而又具有文人的素質，因而他的畫"文質相兼"，在當時揚州地區衆多的畫家當中，獨創一格，被譽爲"空谷足音"，不爲過矣!

(原載《紫禁城》1982年第 1 期)

《康熙南巡圖》的繪製

《紅樓夢》第十六回寫到賈府准備迎接元妃省親時鳳姐和趙嬤嬤有一段對話：

> 鳳姐笑道："果然如此，我可也見個大世面了。可恨我小幾歲年紀，若早生二三十年，如今這些老人家也不薄我沒見世面了。說起當年太祖皇帝仿舜巡的故事，比一部書還熱鬧，我偏偏的沒趕上!"趙嬤嬤道："嚘喲，那可是個千載難逢的!那時候，我纔記事兒。偕們賈府正在姑蘇、揚州一帶監造海船，修理海塘。只預備接駕一次，把銀子花的像淌海水似的! 說起來——"鳳姐忙接道："我們王府裏也預備過一次。那時我爺爺專管各國進貢朝賀的事,凡有外國人來,都是我們家養活。粵、閩、滇、浙所有的洋船貨物都是我們家的。"趙嬤嬤道："那是誰不知道的? 如今還有個俗語兒呢，說：'東海少了白玉床，龍王請來金陵王',這說的就是奶奶府上了。如今還有現在江南的甄家，嚘喲，好世派，獨他們家接駕四次。要不是我親眼看見，告訴誰也不信的。別講銀子成了糞土，憑是世上的,沒有不堆山積海的。'罪過可惜' 四字竟顧不得了!"

她們繪聲繪色談的這段往事，暗指的是清康熙皇帝南巡的故事。

康熙帝玄燁，是清入關後第二代皇帝，八歲登基，在位六十一年。在他執政期間，曾經六次巡視江南。南巡的目的，他自己說,首先是"黃河屢次衝決，久為民害，朕欲親至其地，相度形勢，察視堤工。"黃河為害，在中國歷史上是一個嚴重問題，它不但直

接影響到黃河下游廣大地區的農業生產,阻礙國家漕運的暢通,而且能造成大量的流民,觸發社會動亂。有鑒於明末的教訓,玄燁決心治理好黃河,以安定人民生活,恢復發展農業經濟。當時黃河的入海口在江蘇,所以他要親自到南方視察,指揮規劃。

其次,玄燁說是"欲訪民間疾苦,凡有地方利弊,必設法興除。"在南巡途中,他召集地方耆老,詢問被災情況,免除一些地方多年積欠的錢糧。他告誡地方官吏:"爾等大小有司,當潔己愛民,奉公守法,激濁揚清,體恤民隱,以副朕老安少懷之至意。"同時,他處理了一些不稱職的官吏,獎拔了一些他認為得力的人材。通過南巡,整頓吏治,把所謂"朝廷恩澤"直接帶給老百姓。

第三個目的,其實是更為重要的目的,是玄燁自己不便明說的,但是通過他的行動,卻已完全表露出來。他路經山東時,特意去參拜孔子廟;到浙江時,專程去謁訪大禹陵;而到南京時,每次都去祭祀明太祖朱元璋的墓,發表祭祀文告,舉行隆重的三跪九叩禮;同時還特別恩許增加江南、浙江"入學額數",如此等等,無一不在着意表明他的大清帝國不唯是中國正統的文化繼承者,同時也是正統的權位繼承者。其最終目的是為消除滿、漢之間的隔閡,爭取漢族地主階級的支持和知識分子的廣泛擁護。總之,玄燁的南巡、治人、治水,恩、威相濟,在於儡服和收買人心,以加強鞏固清帝國的封建統治。

玄燁第一次南巡是在康熙二十三年(1684年),最末一次南巡是在康熙四十六年(1707年)。這六次南巡,祇有第二次留下了形象的記錄,這就是久已馳名中外的《康熙南巡圖》卷。

第二次南巡是在康熙二十八年(1689年)正月初八日起程離京的,二月初九日到達浙江杭州,三月初九日回到北京(其路綫見附圖),前後歷時七十一天。在康熙三十年(1691年)招集畫家,決定將這次南巡用圖畫描繪下來。為此,玄燁特命都察院左副都御史宋駿業主持這一工作。宋駿業,字聲求,吳縣人。平生篤好畫山水,曾受業於王翬。為了把南巡圖創作得更為出色,宋駿業特地

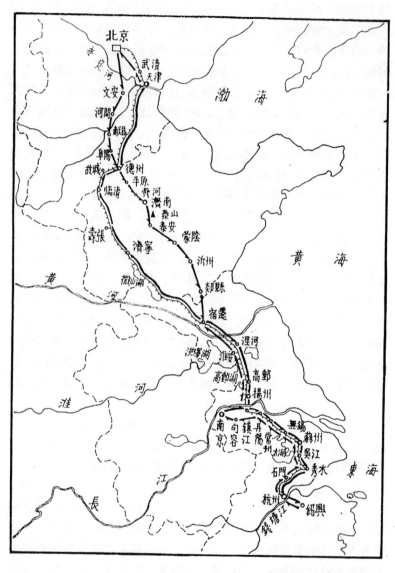

北京
武清
天津
永定河
渤海
文安
河間
獻縣
阜陽
故城
德州
平原
臨清
禹城
河南
泰山
泰安
蒙陰
壽張
清寧
沂州
黃河
黃海
微山湖
郯縣
宿遷
泗河
洪澤湖
淮河
高郵湖
高郵
揚州
句容
鎮江
丹陽
無錫
南京
常州
太湖
蘇州
吳江
石門
秀水
東海
杭州
紹興
錢塘江
長江

康熙第二次南巡路線圖

把王翬從江南請到北京，主持設計繪製工作。

王翬，字石穀，號耕煙散人，江蘇常熟縣人。生於明崇禎五年(1632年)，卒於清康熙五十六年(1717年)。他是當時馳名國內的聲譽極高的老畫家，長於畫山水，被時人認爲是合南、北二宗爲一體，集唐、宋、元、明之大成的"畫聖"。讓他來擔任這一工作，實際是挑選了彼時公認的最好的畫師。王翬到北京時，他的學生楊晉等人隨行。楊晉，字子鶴，號西亭，生於清順治元年(1644年)，到雍正六年他八十五歲時尚還在世。他是王翬的大弟子，除山水之外，還擅長畫牛及農村景物，兼及人物、寫眞、花鳥、草蟲。王翬創作山水時，凡有人物、輿橋、駝馬、牛羊，都是他代筆畫的。讓他來參與南巡圖的繪製工作，也是十分適宜的。除王翬、楊晉等人之外，還可能有部分宮廷內畫家參與共同繪製。

全畫由王翬總體設計，先打出草稿，送呈玄燁過目，得到認許以後，纔正式過到正式稿子上，再由王翬"口講指授"，各人分段繪製。最後再經王翬統一修飾，總其大成。這樣經歷了三個寒暑，纔大功告成。

《康熙南巡圖》正稿繪製完成以後，由宋駿業呈獻給玄燁，深受玄燁的讚賞，對王翬恩賜頗厚。玄燁還親筆書寫了"山水清暉"四字給王翬。在朝的大官貴戚也推崇備至，有的且以"清暉閣"的扁額相贈。王翬晚年自號"清暉主人"，就是紀念這一次的榮寵，他的名氣更大了。

《康熙南巡圖》共十二卷，絹本，設色，各卷均高67.8釐米，而長短不一。長的達二千六百餘釐米以上，短的亦有一千五百多釐米。由康熙皇帝玄燁起鑾離京開始畫起，按沿途所經各地，一直畫到浙江紹興，共有九卷。然後由浙江回鑾，經過南京，一直畫到回北京，共有三卷。通過這些畫卷，我們不但能看到當時康熙皇帝南巡的盛大景況，感受到鳳姐所說的"比一部書還熱鬧"的具體形象；而且它還爲我們展示了當時沿途各地的不同景色、街肆市廛、文物古跡、商業交通、民情風俗等等。這一切都描繪得

非常具體細緻、眞實生動，爲我們研究這一時代社會生活的各個方面所提供的形象資料，是任何“實錄”與史書做不到的。

《康熙南巡圖》卷帙浩繁，場面宏大，人物多不可數，所畫宮廷使用的各種器物、衣冠服飾等等，全都要合符規制，不可有半點亂和錯。畫中玄燁的肖像，多次出現，不止要畫得極像，還要畫出他“至高無上”的威權，使他本人滿意“稱旨”，這尤其是非常不易的。擔任這一工作的畫家們，特別是王翬，不祇要有高度的藝術技巧，而且要有相當的膽識，否則是不敢貿然從事的。

《康熙南巡圖》在創作技巧上，繼承了中國繪畫的優良傳統，並有所創造和發揮，將人物、寫眞、山水、舟車、城廓、風俗等各種畫科溶匯於一爐，將水墨寫意、工筆重彩、界畫樓臺各種畫法鑄爲一體，可謂集歷代畫種畫法之大成。當然，某些地方畫得比較刻板，這是由於受到當時特定的環境和特定的題材內容的限制，不是畫家本人所能突破的。像這樣的長篇巨製，不僅在清代的宮廷繪畫中，就是在整個中國繪畫史上也是罕見的。

很可惜，這十二卷《康熙南巡圖》如今已分散，不在一起了，故宮博物院祇保存其中的五卷。從這一期起，我們將陸續刊登，以饗讀者。本期介紹的是開頭的第一卷。看到它們，我們應有親臨其境之感，不致有王鳳姐那種“沒趕上”之嘆了。

（本文與聶崇正合作，原載《紫禁城》1980年第 4 期）

羽騎風馳出北京

——談《康熙南巡圖》第一卷

　　《康熙南巡圖》第一卷，全長1555厘米，畫康熙皇帝玄燁起駕離宮之後，出北京永定門到南苑一段。

　　畫卷開頭，永定門城樓高聳，城內煙霧迷蒙，遠遠可望見天壇祈年殿藍色屋頂。城外郊原田野，村落人家，楊柳新綠，一派早春天氣。玄燁一行是農曆正月初八日起程的，按實際北京這時還應是冰封地凍，畫家有意識地適當把節令推遲，以便描繪出春回大地，萬象更新的氣氛。

　　全畫有一千二百多個人物，井然有序，均按規矩排列，主要由三部份人組成：一為皇帝出巡時的鹵簿陳設；一為送行的文武官員；一為玄燁及其隨駕出巡的扈從隊伍。

　　按清代禮制，凡皇帝巡幸，啟行之日，鑾儀衛陳設騎駕鹵簿。鹵簿，即儀仗隊伍。畫面上由涼水河橋頭起，到南苑大紅門止，整齊地排列着兩行隊伍於路兩側，各持旗、旛、傘、扇及鼓、簫、鉦、角等樂器，由四百餘人組成。之後，在橋的北岸，有四乘輅和兩頭駕輅的象，輅是皇帝乘坐的車子，輅之後有九頭大象，其中五頭背上馱着寶瓶，象徵着"太平有象"，另外四頭是開路象。輅、象有二百餘人侍候。以上均為鹵簿，莊嚴肅穆，僅在此陳設，並不跟隨出巡。

　　送行的王公大臣，文武官員有一百多人，他們穿着蟒袍補服，都集中在城門一側的護城河內岸邊。立在最前頭的一位官員，以手加額，遠望着出城的扈從隊伍，其餘的官員則三五成羣地站在

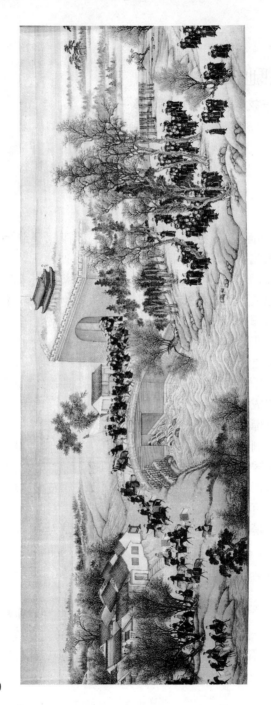

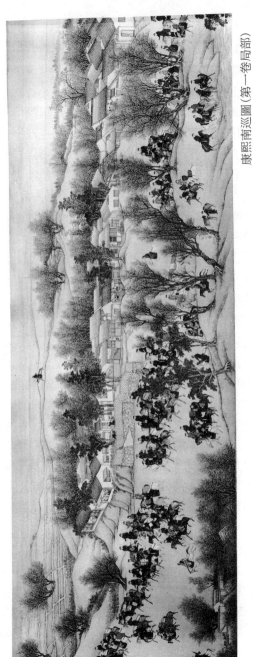

康熙南巡圖（第一卷局部）

樹林子裏，有的人在互相交談。按禮制，皇帝出巡，留京的王公百官必須跪送，等候皇帝過後，纔能告退。這些官員，顯然已與玄燁告別過了，正等待隊伍走完後回城。

康熙皇帝玄燁，畫於全卷的最中心部位。凡跟隨他出巡的儀衛扈從人員，均騎着馬匹在行進之中。這一次出巡江南，玄燁曾經宣布，主要是去"省察黎庶疾苦，兼閱河工"，所以"簡約儀衛，不設鹵簿，扈從者僅三百餘人。"但從畫面上看，他所帶的儀衛扈從，却有五百餘人。這大概是畫家有意增添的，以人多來壯聲色。在玄燁前面的儀衛隊伍，分兩路進行，由方天畫戟開路，後面的戰士們，分別持有豹尾槍、弓箭、腰刀，依次相間排列，末尾還有十匹空鞍白馬，大概是准備隨時供玄燁換乘的。

玄燁本人畫得略比常人高大些。他白皙的面孔，微微有些短鬚，頭戴紅絨結頂帽，身穿石青色緞袍，騎着高頭白馬，左手緊控韁繩，而神態雍容自適，氣宇軒昂。玄燁這時三十六歲，正是青壯年時期，畫家把他的年齡畫得略微大一些，以表現他練達老成、深謀遠慮、爲一代英主的非凡氣質，手法是很成功的。

緊挨着玄燁身後的，一人手擎曲柄黃華蓋，後隨幾人抱着羽箭和寶劍，這是玄燁自用的武器。再後一字兒排開的二十餘騎，是他的御前侍衛，名曰豹尾班。往後均爲隨從人員，包括護衛部隊。隨駕出巡的王子王公和各部院官員，分成若干個組，有次序地行進，其隊尾剛剛越過永定門。

除以上主要人衆之外，畫中還出現有三十幾名百姓和兵丁。皇帝出巡時，須嚴警蹕，老百姓不許在外行走。畫家真實地反映了這一情況。從畫面上我們可以看到，婦女兒童們都在家中，或打開窗戶觀看，或從門縫中窺視，有的人想出門，却被兵丁攔阻。特別有意思的是，在畫卷末尾的一個村子口，有三個兵丁圍住一個男子，好象要將他逮捕似的，我們可以想象到，下一步這個人可能要倒霉的。這與玄燁宣稱他這次出巡"原以爲民，不嚴警蹕"，無疑是一個諷刺。不過畫家的主觀意識，並不如此，祇是我們今天

看來，這正好揭露了封建統治階級的虛偽，就是玄燁這樣有作爲較開明的君主，也不例外。

　　整個畫面，由於畫家受到一整套封建禮儀制度的限制，對於每一件物品的陳設和人員的次序分布，畫家們不能隨心所欲地安排處理，以偏代全，以少勝衆的集中概括，所以畫家不得不從側面平視的角度，用平舖直敍的手法，着重刻畫了"千官雲集，羽騎風馳"的氣勢，描繪了"輦蓋鼓籥之盛，旗幟隊仗之整"的熱烈，以表現康熙皇帝出巡威嚴庄重的空前盛況，這一目的是達到了的。

<div align="right">（原載《紫禁城》1980年第 4 期）</div>

鸞旗列隊過金陵

——《康熙南巡圖》第十卷上半部介紹

康熙皇帝玄燁第二次南巡，在禹陵之祭後，於農曆二月十七日由杭州回鑾，始走運河水路，抵丹陽改陸行至句容，度秣陵關，於二十五日到達江寧（今南京市），駐蹕府城。《康熙南巡圖》第十卷，畫的是從句容至江寧這一段路綫的景況。

這一卷全長2559.5釐米，可分爲兩大段，前小半段畫的是句容道中農村景色，後大半段描繪江寧府城。

畫卷開首是句容縣城門，城門內外，畫家概括地畫出幾家商店，可以清楚地看到有一家米店，店內糧食滿囤，店前有人正挑着滿筐的糧食來賣；此外，是幾家飲食店。玄燁一向十分關心江南的米價，曾經指示當時任江寧織造的曹寅等人，及時地將米價的漲落報告給他，以便瞭解年成的好壞與人民生活情況。畫家在這裏突出地描繪米店和飲食店，也正是要從這個方面來表現人民生活的富足與社會的安定。

從句容縣城至江寧府城的廣大農村，畫面上遠山橫翠，近樹交柯，阡陌縱橫，江河溶潝。田疇中，農夫們在忙碌地翻耕土地；山坡旁，孩子們邊玩耍，邊放牧羊羣；大道上，士農工商、車馬牛驢，往來絡繹不絕。這中間，畫家又突出描繪了一個典型的村莊——太平莊。村莊邊有一個很大的晒谷場，場上圍着一羣人。中間一個男子敲打小鑼，一個年輕貌美的女子身揹腰鼓，翩翩起舞，這就是有名的鳳陽花鼓，一種老百姓喜聞樂見的傳統民間歌舞，引得人們扶老攜幼、前呼後擁地趕來觀看。這一段畫面，畫家表現

的是一派康寧融和的太平景象。

由太平莊過秣陵關，隨着大道上的人流，把人們的視綫引向了江寧府城。江寧，這座歷史上的名城，是江南的重鎮，孫吳、東晉和南朝的宋、齊、梁、陳，均在此建都，明初也建都於此。自永樂帝遷都北京以後，這裏改稱南京，仍然保留着一整套官僚機構。到了清代，由於它地處要衝，交通方便，四方輻輳，商業繁榮，人文薈萃，成爲江南首郡。清初，這裏還是明代遺民往來活動的中心。康熙皇帝玄燁南巡的重要目的之一，就是爲了爭取江南漢族地主階級的支持和知識階層的擁護，以鞏固清政權，故南巡至江寧，是他的重點活動之一。

畫面上畫的江寧府的通濟門，在府城的東南側，臨近東水門。大概玄燁是由此入城的，故畫家由此畫起，由南至北，縱貫全城，使我們今天能夠看到近三百年前南京城的概貌。

入城以後，在一片蒙蒙烟靄之中，房屋鱗次櫛比，密密層層，顯示了一個大都會的氣概。爲了迎接康熙，整個江寧府城，披上了盛裝。在主要街道上，都搭起五綵布帛凉棚，這是康熙皇帝所要經過的幹綫。一路綵棚，伸展向秦淮河。河中浮泛着遊艇，艇上張燈結綵。兩岸街道旁人家，門首都陳設香案。

秦淮河的北岸是貢院，這是封建時代舉行科舉考試的地方。從畫面上可以清楚地看到當時貢院的規模和設置。貢院前面有高大的牌坊，進入大門共有三進，往後則是東西對稱的有欄柵圍護的一排排考棚。此外還有一個高脚架的小房子，四面開窗，似乎是一個監督考生的瞭望所。每當科考的時候，考生們就分別待在這一排排的小房間里應試。當時考場法規雖很嚴格，但在封建時代的考場中，夾帶捉刀，行賄串通，營私舞弊，層出不窮，故康熙帝看了貢院之後，不免感慨地提筆寫了一首《貢院考試歎》的詩，其辭曰："人材當義取，王道豈紛更。放利來多怨，徇私有惡聲。文崇濂洛理，士仰楷模情。若問生前事，尚憐死後名。"當年這個規模很大的貢院，如今在南京市內已蕩然無存，然而貢院街這個名

315

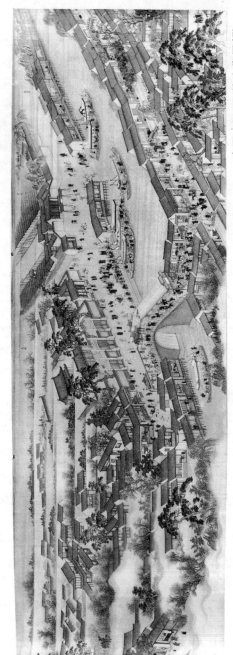

康熙南巡圖（第十卷局部）

稱却保留至今。

貢院西則爲文廟，是專爲祭祀孔子而設，現在南京市內還有遺跡，俗稱“夫子廟”。由文廟過來是三山街，現南京市內還保留了這條街名，但街道不長，路面很窄，如果與圖中對照，大有今非昔比之感。圖中的三山街，看來是十分繁華熱鬧的一條街道，路面很寬濶，兩旁的店舖門面頗大，有飯店、食品店、肉店、酒店、藥店、綢緞店、成衣店、馬鞍刀劍店，以及煮酒、製藥、刺繡等作坊和各種小攤販。在十字街心，有一個宮殿式的彩樓，四個路口都有彩桼牌樓。街道上人來人往，有騎馬的、乘轎的、挑擔叫賣的、耍猴的，有士子、官僚、兵丁、運夫、商賈，有老人、婦女、兒童等等，摩肩接踵，熙熙攘攘。這個熱鬧所在，是畫家在全卷中安排的第一個高潮。

與這一熱鬧所在形成對比的，是緊挨在三山街的舊王府，却僅祇一座門樓，門牆上長滿了野草，門內昔日的房屋已片瓦無存，而是一畦畦菜地。舊王府是明代開國皇帝朱元璋自稱吳王時的王府，原來建有白虎殿、東西兩宮、闕門和東、西華門，旁列中書省，分六部堂。朱元璋即皇帝位以後，把皇宮移建於城東，這裏就被稱爲舊王府。據《江寧府志》記載：舊王府在清初“闕門猶存一額曰‘舊內之門’，歲久居民稠密，中左二門爲市卽民房所蔽，然猶有斷垣可見。”畫家完全眞實地描繪了這一景象。

明朝朱元璋時代的皇宮，在清代成爲將軍駐防之所，這在《康熙南巡圖》第十卷中沒有表現出來。1684年(康熙二十三年)玄燁第一次南巡到江寧時，去拜謁明太祖朱元璋的陵墓，曾過明故宮，感慨良久，並作了一篇《過金陵論》，對朱元璋開國的功業加以讚揚，對明末的政治弊端大加抨擊。作爲新王朝的開國之君，玄燁正是吸取了明王朝滅亡的經驗教訓，而採取了一些比較開明的政治措施，重視恢復和發展農業經濟，注意整頓吏治，給國家帶來了一定的繁榮興盛。他十分懂得，地處邊遠的滿族入主中原，對於人口眾多、文化發達的漢民族，在武力征服之後，還必須征服

人心，纔能鞏固清王朝的統治。所以他在前一次和這一次到達江寧時，都把祭祀明太祖朱元璋的陵墓，當作第一要務，不但舉行了隆重的祭祀儀式，親行跪叩禮；同時關照地方官員，對陵墓進行修整和保護，還賜給守陵人銀子一百兩，並親題其陵墓匾額曰："治隆唐宋"。很明顯，他這一系列的行止，都是做給漢人看的，特別是爲了籠絡那些還不肯臣服的明代遺民的。

（原載《紫禁城》1981年第 2 期）

不爲江山作勝遊

——《康熙南巡圖》第十卷下半部介紹

　　《康熙南巡圖》第十卷，我在本刊上期已經介紹到了江寧府城的三山街。三山街的十字路口，有向左橫着（實際是向北去）的一條大街，與內橋相聯。內橋位於江寧府城正中偏南，現南京市內仍保留了這個名稱（今中山南路和中華路的交接處），不過如今已既無河道，更無橋樑，完全不復舊觀。而在《康熙南巡圖》上，可以看到清初的內橋，是一座橋面很寬的三孔石券橋，十分雄偉壯麗，河中舟楫可以從橋下通過。看來當時的河面很寬而河牀是很深的。

　　由內橋往北，是一條東西向的大街，這條街與三山街不同，街面較窄，店鋪多是經營鐵器、瓷器、魚、鷄鴨等物，而攤販則以販賣小商品爲主。過了這條街是通賢橋，在通賢橋所跨河的兩岸，是一大片居民區。畫家通過鳥瞰的角度，清楚地畫出了每一家的活動情景。在戶外的院落中，兒童們有的騎着竹馬嬉戲、有的逗弄小羊玩耍，婦女們有的在洗衣服、有的在紡紗，僕人們在井邊汲水，而公子哥兒們則彎弓射箭，比試武藝。在室內活動的，有的對坐下棋，有的飲酒陪客。還有一家的敞廳內，一位畫家正替一名女子畫肖像：女子正襟端坐在一側，身邊有侍女和小童，丈夫也在一旁相陪；畫家在另一側，把紙或絹繃在畫架上，回過頭來在觀察女子的面容。由此可見，中國古代作肖像畫，也是像西方畫家那樣，對着眞人、實景寫生的。

　　《康熙南巡圖》的作者，用了很多筆墨來描寫這些家庭內的瑣

319

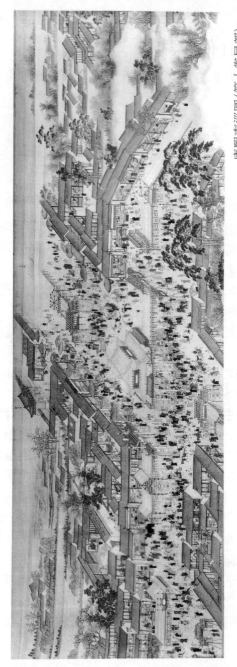

康熙南巡圖（第十卷局部）

屑事情,不是爲了塡補畫面的空白，而是爲了表現人民家給戶足、安居樂業的生活；同時也是爲了以此襯托後面康熙帝親臨校場的雄武壯闊的場面。這片居民區緊挨着校場——演武場。玄燁是在二月二十七日到演武場的。畫家選擇了玄燁親臨校場閱視官兵騎射的場面，作爲這卷畫的最高潮。

校場的牌樓門口，兩邊有携帶武器的官兵把守，門外三條道口,被來看熱鬧的老百姓擠得水洩不通。校場是一個很大的廣場，北面設有將臺，東、西兩邊設小樓，分別置有指揮進退的鑼和鼓，此外還有旗竿。文武官員和士兵馬匹，整齊地排列在校場的東西兩邊，密密層層，如山似海。在中間留出的一塊空白地方，一位騎士躍馬彎弓，正瞄射地下扔着的一頂帽子。康熙皇帝玄燁高坐在將臺正中的交椅上，雙手扶着椅子的把手,面部表情安詳平靜。眼前就是他的八旗子弟兵，清主朝就是靠這支武裝力量統一中國的。爲了表示清政府對八旗兵士的優待，康熙帝在這一次南巡中，特別賞賜銀兩給駐防江寧的八旗男子和婦女六十歲以上者。這些老人大概就是圖中校場入口處畫家寫着"賜絹帛老人"的那些拄着拐杖的老翁老媼。在官兵們比武之後，玄燁還親自進行步射。據記載,他左發五矢五中，右發五矢四中，雖未能得滿分，射箭技術還是很不錯的。看到當朝皇帝這樣好的箭法,在場的官兵士民，歡聲雷動，皆呼萬歲。

校場背面緊靠着雞鳴山，寶塔亭亭，立於峯頂。從峯頂可以遠眺層巒起伏的鍾山。雞鳴山再往北則是觀星臺。玄燁在閱視了校場演武之後，又到觀星臺巡視。登上觀星臺小山，可以俯視城北的後湖(玄武湖)，湖光山色，使人心曠神怡。玄燁在這裏題了一塊匾額："曠觀"。玄燁曾經從比利時傳敎士南懷仁(本刊第３期有專文介紹)學習過天文、地理、幾何、數學等西方文化,頗有天文知識。據《清實錄》記載：在這次巡視觀星臺時，康熙帝特別召部院諸臣,問漢臣中有沒有懂天文的。這是有意實測漢臣的知識。到場的漢臣都說不知曉，這未免使玄燁掃興。於是他便問陪侍他

一起南巡的掌院學士李光地：「你能認識多少星宿？」李光地答道：「二十八宿，臣尙不能盡識。」按李光地的才識學問，未必眞的不能全識二十八星宿，但此刻當着眾人在皇帝面前，是不能顯示自己的聰明才智的。他這樣回答既實又虛，既可以避顯露才智之嫌，又能讓皇帝有繼續說話的餘地。這樣玄燁便要他指出所認得的星宿名稱來，然後又問：「古曆觜參，今爲參觜，其理云何？」李光地推說不懂，玄燁便轉動天文儀器，向臣子們說，以觀星臺儀器來測定，當參宿走到天中的時候，確實是在觜宿的前面。根據這一點，可以相信新曆是不錯的。玄燁又問：「在堯時候的中星，到現在移了幾度？」李光地答道：「據先儒說，已差五十多度了。」玄燁又問：「恒星動不動？」李光地答：「臣不能知道，但根據新曆上說，恒星是動的，只是動得很微小。」李光地答問非常小心謹愼，而且總是以「先儒」或「新曆」爲依據，可見他對天文還是有所研究的，祗是不肯顯露出來。這樣一聯串的對答，使在場的臣子都交口讚道：「皇上聰明天縱，觀文察理，誠非愚臣等所能仰窺也。」玄燁十分得意。末了，玄燁披覽小星圖，按方位指着南邊近地面的一顆大星說，這就是南老人星。李光地馬上答道，根據史傳上說，老人星出現，是天下仁壽的徵兆。玄燁又說，以北極度推理，在江寧這地方是應當看得到老人星的，這不是它自己要隱要現。

在觀星臺的君臣對話，十分有意思，玄燁是想在天文知識方面使漢人對他敬服，而李光地等人則是極力奉承。不過玄燁也確實是一個不尋常的皇帝，他肯於學習並重視科學文化。這一次他到江寧，有一個叫王來熊的人想拍馬屁，獻了一本「鍊丹養身」的密書，被玄燁擲回，討了個沒趣。正因爲玄燁自己能懂得一些科學文化知識，所以他纔不受這些迷惑。

按原定計劃，玄燁是準備二十八日離開江寧的。到江寧之後，有士民數萬人各捧土產米果食物來獻，奏稱玄燁的「萬壽聖節」（生日）在近（三月十八日），要求他在江寧多住幾天，以便士民們慶賀。畫面上，在鷄鳴山至觀星臺之間，有一羣百姓，手捧大盤的果子

食物等，上題"進果百姓"四字，就是表現這一內容的。在士民們再三懇留下，玄燁答應行期推遲兩天，到三月初一日纔啓程回鑾北上。爲此，他曾有詩曰：

心勤民隱獨諮諏，不爲江山作勝遊。

白下回鑾期已近，黔黎擁道欲何求？

多憐野老堆盤獻，勉就輿情兩日留。

二十八年宵旰意，豈圖遠邇慕懷柔。

的確，在整個南巡過程中，玄燁把時間安排得很緊湊，爲了大清帝國的江山穩固，他是沒有多少時間去遊山玩水的。

整個《康熙南巡圖》第十卷，概括而又集中地反映了玄燁在江寧的活動情況，描繪了當時的江寧府城。盡管它是一幅歌功頌德的圖畫，但也眞實地反映了歷史的一個片斷。畫家們繼承了宋代張擇端《清明上河圖》的傳統表現手法，由句容到江寧全城，一路畫來，段落分明，結構嚴謹，氣氛熱烈，使我們猶如親臨其境。

（原載《紫禁城》1981年第3期）

六代綺羅帝王州

——《康熙南巡圖》第十一卷上半部介紹

康熙皇帝玄燁1689年第二次南巡，回鑾到江寧（南京）停留五天，於陰曆三月初一日由水西門乘船啓行，當天晚上，船泊上元縣朱家嘴，第二天經儀徵縣到鎮江，泊金山寺，再由長江進入運河，繼續北上。

《康熙南巡圖》第十一卷，全長2313.5釐米，畫的就是他這一段水上的行程。在《康熙南巡圖》第十卷裏，我們看到了當時南京城內繁華熱鬧的街市；在這一卷裏，展示的是當時南京城外的壯麗景色。

打開書卷，首先映入眼簾的是一片蒼茫曉霧，籠罩着青松翠竹。遠處，巍巍高聳着一座寶塔。塔下山門、殿閣，莊嚴肅穆，這就是歷史上有名的報恩寺，它坐落在南京城南聚寶門外的聚寶山上，相傳建於三國東吳的赤烏年間，原名叫建初寺，意即江南之有寺塔，它是第一座。歷代以來，許多名僧曾在這裏掛錫。清初，一些不願投降清王朝的明朝官吏和遺民有的遁入空門，也都常來這裏活動。著名的具有強烈民族思想感情的和尚畫家髡殘，在康熙初年就曾在這裏校刊《大藏經》。玄燁南巡到南京，恩威相濟，其重要目的之一，就是爭取明末遺民的擁護。報恩寺這樣一個重要地方，他在第一次南巡時，就曾到這裏觀瞻隨喜過，並曾登上這座寶塔的最高層，寫了一首五言律詩：

"湧地千尋起，摩霄九級懸。琉璃垂法相，翡翠結香煙。締造人工巧，流傳世代遷。曠然彌遠望，萬象拱諸天。"寶塔建造的精

美，使頗爲自命不凡的康熙皇帝也讚不絕口，於此也可見勞動人民的無窮智慧。除寫詩題匾之外，玄燁還賜該寺金佛一尊、金剛經一部，供奉塔頂。康熙三十八年(1699年)塔燬，康熙還曾特頒帑金，重新修造過。

報恩寺往北，從畫面往左看，過了一條小河，是水西門。這是康熙走水路啓程北上的地方。水西門城樓較簡單，也沒甕城，這可能是當時不把它作爲正式的西門的緣故吧，也許是畫家沒有畫出來，然而這裏却是交通要道。出水西門，護城河上有一座三孔的石券橋，名叫"覓渡橋"。橋面上除往來車馬、轎乘、行人之外，兩邊還緊密地排列着許多店鋪，與橋兩頭街道上的店鋪相連接。一個橋面能容納下這麼多的人馬車轎和店鋪，可見橋的規模不小。這座橋的遺址今天還在，祗是早已改成更爲寬闊的公路橋了。

水西門之北，又有一座城門，畫面題字叫"旱西門"。"旱"是與"水"相對而言的，其實它就是西門，後來叫做"漢西門"。由旱西門再往北是石頭城，這是有名的古跡，在今天南京市清凉山下。據史書記載，這裏原是楚國的金陵城，當時長江就從這片石頭下經過；三國東吳時，利用大江爲天然城池，依山就勢，用磚砌築成城，形勢險固，以後，南北征戰，這裏成了兵家必爭之地。我們從圖畫中可以看到：石頭城下，河水寬闊，波光粼粼；對岸斷崖絕壁，怪石敧嵌；巖壁上城牆高峙，倚險而立。從石頭城的虎踞之形，猶可想見古時的戰鬥氣氛，而石頭城下，百姓往來，步履安閑；河面上公私船隻如梭，帆檣林立。這是畫家們有意識地歌頌康熙統治下的"太平"景象。

石頭城迤北，地勢平坦，弱柳千條，迎風起舞。接着，山巒又起，連綿不斷。沿着山根，曲徑縈迴，洞壑幽深，把人們視綫引向城東北觀音山上的弘濟寺。這裏是南京的又一處名勝，後來因避乾隆皇帝弘曆的諱，改名爲永濟寺。在明代初年，此處建有觀音閣，到明代中期，擴建了殿堂。據清代《江寧府志》記載："殿閣皆緣崖構成，危石半空，嵌絕壁上，以鐵鑶穿石繫柱，俯臨大

江，最為勝處。今江流北徙，洲渚環抱，寺之奇險，略異疇昔，而江天曠偉之觀自在也。"我們從畫面上可以看到，峭壁之上，老樹倒掛，殿閣巍巍，其下沙洲水浸，蘆荻萋萋，正與《江寧府志》所載相同，可知畫家們在創作構思中，曾到現場觀察過。

整個《康熙南巡圖》第十一卷前半段，畫出了大半個南京城的外觀。畫家們緊緊抓住圍繞南京城南、西、北面幾處有代表性的名勝古迹，加以集中概括；同時，採取中距離取景，運用傳統的"深遠"和"散點透視"法則進行構圖，這樣既能使被攝取的景物有個全貌，畫出山川城廓的形勢氣象，給人以完整的印象，又便於進行細緻的描繪，安插各種人物的活動，給人以具體的感受。通過畫面得以盡情觀賞這"六代綺羅"的古帝王州的雄壯美麗外貌，瀏覽從春秋戰國直到明清的名勝古跡，即使沒有到過南京的人，看了畫，也會有親臨其境之感的。

（原載《紫禁城》1981年第 4 期）

壯哉！長江

——《康熙南巡圖》第十一卷下半部介紹

本刊上期刊出的《康熙南巡圖》第十一卷上半部中，畫家描繪了三百年前南京城外的景物，畫面發表到觀音山弘濟寺爲止。本刊本期繼續刊出《康熙南巡圖》第十一卷的下半部。

弘濟寺背後兩山之谷中，有一座較小的觀音門。出觀音門，沿着一條陡峭的山路，直下過小石橋，便是紀念漢壽亭侯關羽的祠堂——關帝閣。此閣爲重簷歇山頂，頗壯觀。

關帝閣後，突起一峯，削壁巉巖，石筍林立，三面環水，砥柱怒流，似有凌江欲飛之勢，這便是被稱爲"吳頭楚尾"的南京燕子磯。康熙帝第一次南巡時，曾經夜泊燕子磯，並作詩曰："巍峨一片江頭石，千載人傳燕子磯。疑有黿鼉藏窟宅，時聞鐘磬出山扉，牙檣緩住寒煙淨，羽衛周連夜火圍。沙岸聲聲動行漏，蘆花深處雁驚飛。"這一次南巡時，因爲在上元縣朱家嘴過夜，祇是船行到這裏時，從遠處眺望了一眼。到第三次南巡時，康熙帝却特意乘着月色，登上燕子磯頂，又作詩云："石勢疑飛動，江濤足下看。天空來皎月，風定歛奔湍。綠樹燈光亂，蒼崖夏夜寒。經過睹形勢，往往駐鳴鑾。"的確，登燕子磯頂，俯瞰足下，江流洶湧，驚濤拍岸；極目長天，煙景蒼蒼，帆檣片片。面對這浩瀚的長江，無垠的大地，雲變雨化，浪吼風號，既使人驚心動魄，也令人心曠神怡。

從燕子磯開始，畫家們的筆觸轉繪長江景色。在大江之中，船隻衆多，一個個雕龍藻繪，旌旗耀目，且都揚帆破浪向下游駛去。

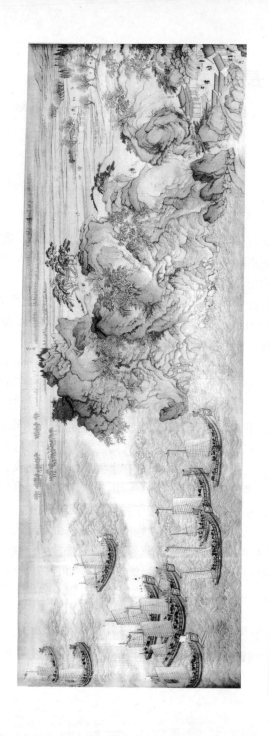

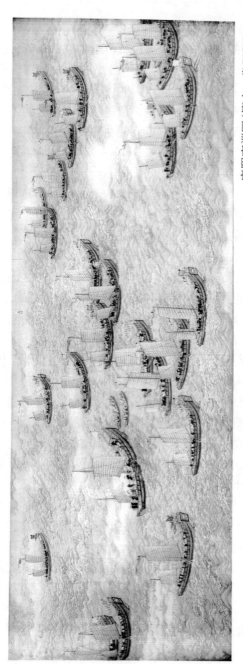

康熙南巡圖（第十一卷局部）

其中最大一條船的船尾插黃龍三角旗，船中立黃傘蓋，這便是康熙帝乘坐的龍船。他安閒地坐在交椅上，左手扶椅臂，右手撚髭鬚，顯得雍容自若，瀟灑悠閒。大船近圍，還有一些船隻，船尾上插着繪有各種動物的方形旗幟，這是隨康熙出巡的近侍王公大臣們所乘坐的。更遠一些的船隻，則由扈從隊伍乘坐。其先頭隊伍已經越過了劉家山。再前的一些小舟，是迎送皇帝的沿途地方官吏乘坐的。

畫面往前移，逐漸來到了江北岸的儀眞縣。縣城門上張掛着綵綢，一些店鋪門首擺設着香案。在城外沿江岸邊，官員和百姓們齊集在一起，遠遠向江心眺望，正在等候玄燁的船隊從這裏經過。

過了儀眞縣，江面豁然開闊，波浪如鱗，煙霧迷漫，遠處隱約有一山峯，如浮泛在水上的玉簪螺，這是有名的金山。金山屬鎮江府，在府城西面的江中，與焦山相對。由於長期的泥沙淤積，金山現在已與南岸相連，而畫面上的金山，却仍然峙立水中，僅三百年的功夫，滄海桑田，却有如此的變化！

金山初名浮玉山。據說唐朝有個和尚，在這裏開山得金，故有此名，不過有人從史書考查，在南朝梁時，就已有金山之名，說明金山很早就成爲一處名勝。俗語說："天下名山僧佔盡"，金山也不例外，山上修有佛寺，建有佛塔，叫金山寺，又名江天寺。民間傳說中，白娘子爲救丈夫許仙，與寺裏的法海和尚鬥法，曾經發動水族興風作浪，企圖水漫金山，結果失敗。康熙這次南巡，於三月初二日夜泊金山寺。晚上他登上金山頂，瞻仰廟宇，題了"江天一覽"的橫匾，還寫詩三首。其中一首曰："獨愛江天寺，停橈上碧峯。波瀾聲浩浩，樓閣勢重重。日暖浮雙樹，風微送午鐘。遙看南北岸，春色淡春容。"金山對岸是古瓜州渡。康熙帝在金山過夜之後，便由此從長江駛入運河。《康熙南巡圖》第十一卷畫面到此結束。

在這一卷的後半段裏，畫康熙帝巡視大江，背景以畫水爲主，而略帶一些兩岸風光。在畫水上，畫家們是頗費了一番構思的。從燕子磯到劉家山一段，採用了近鏡頭處理，仔細地描繪了每一層

巨浪和浪花。奔湍激流,洶濤澎湃, 眞仿佛有黿龍隱伏於水中。同時把視平線提到緊靠畫面上框的邊沿, 這樣有如杜詩所云"江間波浪兼天湧"之勢。在儀眞縣前面的江面, 從中距離並俯視的角度, 畫出城市和沙岸, 以規則如圖案的造型, 畫出層波叠浪。其視線在畫外, 造成江岸一眼看不到邊之感。在金山的兩側, 却又從遠距離瞭望江面, 以整齊簡煉的起伏平行線畫出遠水, 越遠越細,以至於無, 天光水色, 溶爲一氣, 使人感到水天空闊而無際。畫家從不同的距離來畫平視的長江,是非常巧妙而富有創造性的。如果我們站在一個固定的立足點來看江面的水紋,根據視覺規律, 是近處大而清楚, 遠處細而模糊。畫家却把這種縱深的感覺倒過來橫着畫, 當我們展卷欣賞時, 隨着畫卷的展開, 也就產生了越看越遠的感覺。這在藝術處理上十分成功, 旣不死守一定的透視法則, 但却充分利用人們的透視感覺, 把長江的雄偉、壯闊、浩大的特點, 表現得淋漓盡致。

<div align="right">(原載《紫禁城》1981年第 5 期)</div>

鑾駕回京師

——《康熙南巡圖》第十二卷介紹

玄燁第二次南巡回鑾，於康熙二十八年三月十八日抵天津，皇太子、諸皇子及在京大臣等都到這裏來迎駕，因為這一天正是他的誕辰，大約也是來祝壽的罷。但玄燁却下令停止筵宴，過了個簡單的生日。三月十九日，玄燁一行回到北京，進宮詣太后問安，結束了這一次歷時七十一天的南巡。

《康熙南巡圖》第十二卷全長2612.5釐米，描繪的是南巡歸來回京進宮的情景。

據《清實錄》記載，當時玄燁回京進的是崇文門，但在這一卷畫面上却進的是永定門。為甚麽史料與畫面不符呢？這不是《清實錄》記載有錯，也非畫家們不瞭解實情，而是有意如此安排的。按《清實錄》記載，當時玄燁一行進崇文門以後，並未馬上直接入宮，而是首先到和碩安親王岳樂家祭奠，因為岳樂剛死還未入葬。岳樂是清太祖努爾哈赤的孫子，與玄燁是叔侄輩。如果把這一活動畫進去的話，勢必與玄燁"南巡典禮告成"、"京師父老，歌舞載途，羣僚庶司，師師濟濟"的氣氛大相徑庭。所以畫家們有意避開實情，而描繪了首次南巡回宮的類似場面。按康熙二十三年首次南巡回鑾時，先駐蹕南苑，然後進永定門入宮，第二次南巡回鑾再度這樣描寫，旣眞實又不完全眞實，這在藝術手法上是允許的。畢竟藝術不同於歷史記錄。

這一畫卷還有一點與其它各卷不同，即人物行進在畫面上是自左至右的運動方向。展開畫卷，首先看到的是紫禁城內的太和

殿，在煙霧飄渺中，太和殿屋脊及三臺的漢白玉石欄杆，忽隱忽現，以示"瑞氣鬱葱，慶雲四合"之意。接着是太和門、金水橋和午門。整個紫禁城內，除太和門前有三十餘人侍候着一頂乘輿外，別無其他人物，寂靜，空闊的景況更顯得皇宮的肅穆。

午門之外至端門內，整齊地排着四列隊伍，前門兩列是鹵簿，其規模與第一圖卷出京時相同；後面兩列是在京各部院王公大臣，等候玄燁的歸來。

從端門，經天安門、大清門，至正陽門(今俗稱前門)，是玄燁的扈從前導隊伍。按規定，他們祇能走兩邊的旁門通過上述諸門。從這一段畫裏，可看到清代天安門前的景緻。兩邊原有的千步廊，民國初年就已拆除。解放後，又對一些殘剩破敗的建築物進行了清理，現在天安門前是個寬闊的廣場，而在當時，這一地區屬於皇城之內，老百姓是絕不允許涉足此地的。

在正陽門外大街(今前門大街)，玄燁乘坐在八人擡的步輦上，他臉色平靜，雙手扶膝，身體微側後仰，前有樂隊鼓吹，後有羽騎保護。

在玄燁之後，佔滿整條正陽門外大街和永定門內大街的，是跟隨他南巡的護衛及臣僚們的隊伍。末了，京都的士、農、工、商人等組成"天子萬年"四個大字，祝頌玄燁壽誕，作爲全幅南巡圖的結束。

不過，在這一卷畫的末尾，有個小小的挿曲，頗爲令人玩味。在這四個組字之前的街道終端，描繪着一些官兵們正在攔截行人。由於玄燁一行的隊伍快要通過，那些久久被阻擋的行人和被關閉在家的住戶，便急不可耐地要求通行或將自己住戶的門窗打開，於是官兵們大施淫威，彈壓羣衆。官兵們一個個都身挎腰刀，手執鞭子，有的拽住過路人，強令退回原處；有的指手劃脚，制止居民打開門窗；還有一個家伙，更似兇神惡煞，竟然揮舞鞭子，抽打那些急於過路的行人。他們這一套狐假虎威、任意欺壓百姓的行爲，恰好與後面的士、農、工、商載歌載舞的場面形成鮮明的對

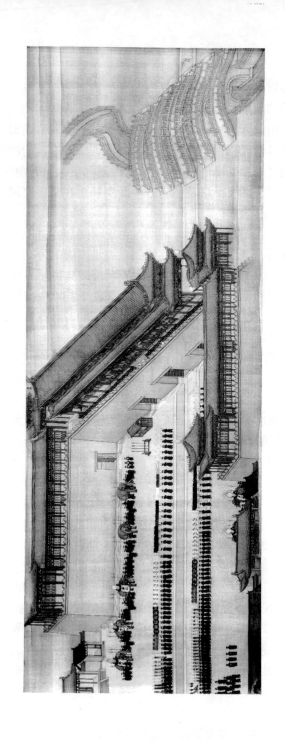

康熙南巡圖（第十二卷局部）

照,也是對玄燁這個一向標榜自己是"愛民"的"聖明天子"的諷刺。畫家們不是在畫上有意安排這個細節的,它祇不過是生活的眞實寫照,爲了使畫面內容豐富和有所變化。而這類現象,在當時屢見不鮮,向例皇帝出行,肅靜迴避,如有不軌,嚴懲不貸,這是天經地義、理所當然的事。

　　整個《康熙南巡圖》卷,如實反映了清帝玄燁出巡的盛況,也能從中瀏覽祖國的大好河山,領略各處的風土人情。在我國繪畫史上,這是一部不可多得的歷史畫巨卷。

<div style="text-align:right">（原載《紫禁城》1981年第 6 期）</div>

悠悠魂夢繫敦煌

　　何山是我同行中的好友,好友中的同鄉, 都是湖南湘陰人,可我們相識却是在北京。那是1960年, 我剛考入中央美術學院美術史系,隻身客居異地, 無不有寂寞懷鄉之感。記得是我的老鄉、當時在北京大學中文系就讀的胥亞的推介, 說中央工藝美術學院裝飾繪畫系有個何淑山(即何山)也是湘陰人,於是我便貿然找他去了。好一個漂亮的小伙, 中上身材, 壯實得像一頭牛, 圓乎乎的臉, 說話瓮聲瓮氣, 普通話中夾雜着濃重的鄉音, 聽起來好親切。都是二十歲不到的學生娃, 尚未涉世, 不知深淺不知愁, 對未來充滿着美好的憧憬, 相見是那麼歡快和舒暢。自此以後, 差不多每到周末, 不是他來找我, 便是我去尋他, 劇談戲論, 海闊天空, 抵掌之間, 不覺漏深。於是我便送他, 或他送我。兩校之間, 十餘華里, 我們總是步行相送, 繼續着未盡的話題, 不想就到對方的學校。于是共榻而眠, 不知東方之既白。

　　幹什麼事, 何山都有一股牛勁, 學習上鑽研起來, 可以飯不吃, 覺不睡。他是專攻壁畫專業的,可甚麼畫種畫法, 都要嘗試。尤其在素描、水粉、工筆重彩上, 下過很深的功夫, 基本功扎實。有一個時候,他迷戀上了馬蒂斯的畫, 一有空就上北京圖書館,借出馬蒂斯的畫册, 一遍又一遍地臨摹學習。在那個所謂資產階級藝術風格流派遭受禁錮的時代,對他此舉, 我是旣讚賞又勸戒的, 不想以後他却從中獲益匪淺, 使之在嚴謹的俄羅斯素描造型和傳統的中國畫綫描基礎上, 能夠大膽地探索新的藝術語言和表現方

法。藝術上的固執與保守，不是藝術家主觀所願意的，有時是時代對藝術家的創造才能有所抑制，有時是藝術家受某種觀點的支配，但我也覺得，有時似乎與藝術家的資質與才能關係甚密。在學藝的道路上，何山刻苦用功，不惜餘力，而又思想靈活，對前人成果，能兼收並蓄，沒有固定成法，也不死守一定成法，這大概屬於他個人的天賦罷。對於書籍方面，無論是中外美術史美術理論，還是文學、哲學、小說、詩歌，祇要是逮得着的，他拿起來就讀。生吞活剝也好，雜亂無章也好，是所謂"好讀書不求甚解"者也。至今我還保存着當時他讀過而後贈我的阿爾巴托夫《十八十九世紀歐洲繪畫》、歌德《浮士德》、泰戈爾《飛鳥集》等數種。多讀書，讀好書，使何山在繪畫之外，有着廣博的知識修養。這對他以後創作的深沉、想象的豐富，都起着無形的推動作用。回憶這段學生時代的生活，我想何山是會感到充實而引以自慰的。

我們都是窮學生，大學時代正趕上國家經濟極端困難，盡管我們的衣着土氣，有時也感到陣陣饑餓，但我們的精神都很飽滿，從不把這些放在心上，專心致志於學習。這一方面是黨和馬克思主義教育的結果，另一方面則是受中外成功的藝術家奮鬥精神的鼓舞。那時我們既有着一顆虔誠的報黨報國之心，又夢想做一名有成就的藝術家。1964年畢業，何山正是懷着這樣的心情，辭別母校，西出陽關，踏着黃沙，奔赴敦煌文物研究所工作的。敦煌莫高窟是舉世聞名的藝術寶庫，燦爛輝煌的豐富壁畫，對他這個壁畫專業的學生來說，早就有着魔力般的吸引。看過徐遲寫的《祁連山下》，常書鴻先生那種獻身藝術事業的精神，又為他樹立了一個具體可效法的榜樣。臨行前他和我談了許多許多，大有"醉臥沙場君莫笑"古君子豪爽的氣質風度。到敦煌後，何山一連給我寫了許多信，說他是一個非常幸運的人，找到了最理想的工作環境，常先生是那樣可崇可敬，並且動員我也到敦煌工作。可以想象得到，為了實現自己奮鬥目標，他那搜尋傳統壁畫藝術真諦的"貪婪"目光，是如何在洞窟牆壁上來回地"掃射"；那探求傳統壁

畫技法緊握毛錐的手，是如何在紙絹上反復碰撞磨擦,他的牛勁,
一定比做學生時更大。從日後看到他大量的敦煌畫稿中，證實了
我的想像。

　　1975年，因外事活動的需要，他離開了敦煌。此後又在甘肅
省美術家協會，從事了幾年的專業創作。

　　1979年，他應中央文化部以及首都機場指揮部的邀請，爲新
建首都國際機場創作壁畫。同年底國務院曾發函調他回北京，爲
計劃中的首都其它新的建築物創作壁畫。但不知他是怎麼想的，一
直未能成行。

　　他從南到北到西繞了一個大圈，終於還是回到了故鄉湖南。莫
不是養育過他的湘江和洞庭湖在向他召喚，亦或是中國地大，幅
員遼闊，風土人情，各處不同，這使中國人有着強烈的鄉土感情,
好像祇有故鄉纔是家，到了家有一種自然的安全感。懷着對故園
的深情和尋求安定的生活環境，1981年何山調到了湖南美術出版
社擔任編輯，挈婦將雛，移居到了長沙。

　　盡管在生活的道路上，何山經歷了一段小小的曲折，也曾有
過短暫的意志消沉，但是作爲一個藝術的虔誠信徒，對國土，對
人民，對古老的中華民族悠久的文化，卻從沒有熄滅過他火一般
的熱情，藝術家創作的欲望衝動，時時扣擊着他的心扉，使之始
終不能放下手中的畫筆。還是在"文革"高潮中，他用工筆重彩的
形式，創作了一幅《傳統友誼》。這幅畫以敦煌洞窟爲背景，試圖
把歷史上中外人民之間的友好往來，和今天的現實聯繫起來進行
讚頌。作品雖然在筆墨、色彩、構圖上，還沒有脫離濃厚的＂學
生氣＂，但是題材新穎，主題明確，無疑給人們以啓迪，爲今日各
種描寫古代絲綢之路題材藝術作品的先行者。蘭州，是黃河上游
的重鎮，古老而又新生。而黃河，史學家們一直把它視作中華民
族的搖籃，古老文化的發源地之一。黃河雄偉的身姿，奔騰咆哮
的黃水，曾經振奮過多少詩人、藝術家的心而留下了多少名篇巨
制。受歷史先賢往哲的熏陶和眼前景物的感染，何山也想試一試

自己的才氣，揮筆創作了《黃河源頭》、《黃河之水天上來》等作品。前者以抒情寫意的手法，像唱出了一曲優美的"信天游"，嘹亮、清脆、純眞、樸質；後者精雕細琢，結構嚴謹，滾滾洪流，從天而降，驚湍急瀨，動人心魄，就像一首交響樂，雄渾壯闊，氣勢磅礴。無論採取何種手法，他不肯使畫面所表達的思想情感，停留在直觀的表象上，而是企圖通過自己的造境，把觀衆從畫面引向畫外去思索，與中華民族古老的文化相聯結，所以他的作品是深沉的。

回到了家鄉，美麗的長沙城，碧綠的湘江水，寬廣的洞庭湖，一切對何山是多麼熟悉和親切。湖南，古代屬於楚國的範圍，曾有過在中華文化史上光輝燦爛的一頁。近年來大量出土的精美絕倫的戰國、西漢文物，令世人驚訝得目瞪口呆，嘆爲觀止。一向喜愛歷史和文物的何山，再加上重返家園後的特殊感情，心中怦怦然，夜不成寐。正當他爲蘊釀新的創作構思而輾轉反側之際，幸運的機遇降臨了，省政府決定在長沙建造一座大型的現代化圖書館，並要求室內有與之相應的壁畫裝飾，二樓大廳的任務落到了他的身上。早就有一顆爲家鄉人民奉獻一點什麼的赤子之心的何山，這樣的良機怎能輕易放過？他冥思苦想，竭盡全力，把對故鄉的情、對傳統文化的愛，全部傾注於創作之中。一個個不眠之夜，眼睛熬紅了，腰圍瘦損了，都在所不惜，終於設計並參與製作出了大型陶瓷板壁畫《楚魂》。

《楚魂》鑲嵌在圖書館二樓中央大廳的三面牆上，高3.80米，總寬32.00米，以偉大的愛國詩人屈原及其詩歌爲題材。正面牆上，屈原駕着雲車在天空中遨游，他回首反顧，行色悾惚，使人們自然地聯想到在被放逐的途中，既徘徊於江渚，不忍離開故國，那憔悴憂憤的神情，正是"乘鄂渚而反顧兮，欸秋冬之緒風"的刻畫；但同時他那驅車時的矯健身影，又表現出不肯變心從俗，與燕雀同巢的果敢堅毅。爲追尋眞理和正義，他"董道而不豫"，"上下而求索"。背景中流雲的翻滾，一個個巨大的旋渦造煊成的不安定，渲

染出屈原生活時代戰火紛飛動蕩的氣氛。日月星辰的照耀，象征着屈原精神的永垂不朽，正是"與天地兮比壽，與日月兮齊光"的表現。左右兩面牆壁共四組人物，是屈原《九歌》的形象化再現。作者重點摘取了《湘君》、《湘夫人》、《山鬼》、《國殤》等篇章，進一步烘染出屈原的憂時愛民、盡忠報國的崇高思想。

象屈原詩歌一樣，在表現形式上，何山採取了浪漫的手法，將寫實與裝飾、抽象和變形等造型手段融爲一體。無論在整體設計上還是局部形象創造上，都可以看到對敦煌洞窟壁畫及從戰國、西漢到顧愷之的古老繪畫傳統的繼承，因而它具有鮮明的民族和地方特色以及歷史的時代感。而構思的完整，想象力的豐富，技巧的熟練以及駕馭長篇巨制的才華，較之在創作《黃河之水天上來》時，已不可同日而語了。其氣象的宏偉，振奮人心的藝術感染力量，使每一個觀者無不爲之動容，難怪一位日本藝術評論家在參觀之後讚嘆地說："眞是央央楚國之雄風"。

《楚魂》所表現的屈原愛國求眞的偉大崇高的精神，也就是中華民族英勇不屈、奮發圖強的民族之魂，它永久性地鑲嵌在圖書館中，爲莘莘學子樹立了一個光輝典範，具有紀念碑意義。它創作上的成功，是何山多年來探索民族傳統繪畫和壁畫的新成果，標誌着他在攀登藝術高峯上，進入到了一個新的境界，開始了一站新的里程。

正當我期待着何山新的創作再度一鳴驚人的時候，近幾年來他却突然沉寂了。我猜想，他若不是遇到新的挫折，定是繁忙的編輯工作而無暇顧及。去年春天，在湖南已是高級記者的胥亞同志來京，他告訴我何山正在埋頭著書立說。這年多天，何山來北京交給我一部近三十萬字的書稿，並要求我爲之寫序，即是這部《西域文化與敦煌藝術》。我驚奇了！二十餘年前，他曾給我談到過他的設想，在從事繪畫創作實踐的同時，兼及藝術理論的探討，正在構思一部有關敦煌藝術研究的書。時過境遷，中多變故，我以爲那祇不過是少年的夢想，早就置諸腦後了。想不到他初衷未

改，一步步在實現他的夢。

草草地翻閱過這部書稿之後，使我對何山有了進一步的瞭解和認識。作爲藝術創作家的何山，思想活躍，眼光敏銳，感情熱烈，以此來從事學術研究，視野開闊，觀點新穎，無旣定模式和學究氣，是這部書的最突出的特點。但它却又不是天馬行空，漫無邊際，即興抒懷，偶然感慨，而是經過了周密的思考，旁徵博引，內容詳實，體察入微，高瞻遠矚。他不但從歷史長河的時間上而且也從東西方文化的廣大空間上去對比考察敦煌藝術，因而提出了許多有價值的論題，無疑將會給人們以有益的啓迪，我想這是本書最值得稱道的地方。

旣有豐富的創作實踐，又有深入的理論研究，兩者兼而得之的人是不太多的。何山有着藝術家的天賦，又具備着學者的資質，在成功地創作出大型陶瓷板壁畫《楚魂》之後，緊接着又出版這本學術專著，豐碩的成果取得不是偶然的，是他從學生時代起，對藝術，對生命的價值執著地追求的必然收獲。我經常這樣地想，每一個藝術家都想使自己的作品和名字永留人間，成爲不朽，但如果對自己民族的傳統文化沒有深入的認識，僅僅襲取一點外來皮毛，就盲目地去否定自己的民族傳統，趕時髦，超時代，嘩衆以取寵，是很難達到這一預想目的，考察古今中外成功的藝術家，幾乎無一例外。我以更高的希望，期待着何山的新作新書問世。

何山要我爲他的這本書寫一篇序言，這是給我出了一道難題。說來慚愧，我雖然是專業美術史工作者，但對西域文明和敦煌藝術却知之甚少，這"序"如何寫呢？想來想去，還是把我所知道的何山其人其事寫出來，讓讀者先瞭解他，或許對閱讀這本書有所裨益，所以祇能是"代序"了。

（原載《西域文化與敦煌藝術》，湖南美術出版社，1990年）

執著地走自己的路

　　青年油畫家韓辛，1955年出生於上海，1981年中央美術學院壁畫研究室畢業，同年移居美國，1984年獲美國加利福尼亞工藝美術學院藝術碩士學位。曾在美國舉行過五次個展。作品《特殊的感覺》和《紐約地鐵》分別獲全美繪畫年展48屆、49屆特別榮譽獎和第二名。今年又被評選爲全美十個"青年藝術天才"之一，並獲獎。總之，韓辛在美國時間不長，而成就却十分顯著，是一個前途無量的畫家。

　　我是去年初纔結識韓辛的，那時我正應柏克萊加州大學藝術史系的邀請，在美國講學和研究中國美術史，韓辛的愛人安雅蘭女士是該系的博士研究生，她向我介紹了韓辛。初次見面，韓辛就給我留下了深刻的印象。個子不高却十分精幹，孩子般的臉，似乎還有點稚氣，而說起話來却妙趣橫生。我們一見如故，這不只是我們同是中國人，還是校友，在異國他鄉相遇，實屬難得，更主要的是，他對藝術執著的追求，就象一個燃燒着的火球，使你感覺到在他身邊，就是一塊鐵，也要被鎔化的。

　　在美國作一個藝術家非常不易，儘管美國富裕得流油，但是却沒有一個機構，來終生養育畫家專門從事藝術創作。畫家如果不能靠賣畫來維持生計，那麼他就得去幹其他的工作，畫畫就是業餘之事了；或者就要犧牲自己的理想與追求，爲賣錢去畫那些投合市場口味的作品。在這種環境之中，不知埋沒和糟蹋了多少藝術天才！韓辛是幸運的，他有一個很好的妻子，全力支持他的藝

術實驗，他不必爲每天的生活發愁，可以安心地在家里創作。但是，任何事物，總是有着它的雙重性。雖然韓辛不像其他由中國大陸移居到美國的畫家那樣，爲生計去畫商品畫，或是靠打短工來養畫。然而按照中國人的傳統觀念，丈夫靠妻子的薪金生活，被關在家里與孩子和鍋碗瓢盆打交道，總是覺得不自然，這使韓辛有時感到煩惱，他甚至想去接受一些可以掙錢的畫來畫，以表示自己有能力生活。另外整天一個人悶在家里，不用爲生計發愁，也最容易消磨意志。韓辛畢竟是韓辛，他不斷和那種中國人的傳統觀念作鬥爭，也不斷和有如魔鬼般的惰性奮戰，不斷地爲自己添火，使那顆對藝術執著地追求燃燒的心，越燒越旺，終於他取得了成功。

我多次到韓辛家里去拜訪過，他熱情地把他一摞一摞的畫稿給我看，他對自己的畫稿非常珍惜，從他在國內的旅行寫生稿到他新近的作品，都保存得好好的。在國內的作品，反映出他對於素描等造型基礎，有着深厚的功力。他可以如古典派畫家那樣，把一個對象畫得極爲精細，就仿佛可以用手能觸摸到那些被描繪的東西。可是他又能夠放開筆觸，橫塗竪抹，概括洗煉地衹畫出對象的感覺。這表明他有很好的藝術素質，在此基礎上使他有比較廣闊的發展方向。我以爲這在一個藝術家，是十分寶貴的，因爲過早地形成自己的"風格"，固定於某種畫法和熟悉題材，雖然一時獲得某種成功，但是却把自己路子限制住了，它將有碍於朝向更高層的發展。今後一旦發現，要改變是非常困難的，這裡面有許多因素，怕丟掉已取得的成功，已形成的習慣力量不易拋棄，時間和精力也不饒人等等都有，象齊白石那樣能夠衰年變法的藝術家，實在世不多見。到了美國以後，西方世界的各種流派藝術、繪畫、雕塑，五花八門，稀奇古怪，都一齊襲來，使韓辛心情激動，但他並不感驚訝，這是因爲他原就有開闊的思想基礎。在西方藝術特別是油畫藝術面前，他不是拜倒，而是象海綿一樣在吸收，在學習。按照學校的要求，他畫大幅的抽象的現代新潮流的油畫創

作，得到教師的好評，順利通過了碩士學位考試。但是，韓辛並不贊賞和贊同新潮派藝術，他搞這樣的創作，祇不過是要說明他也能夠理解並能創作類似的作品，以表示出中國藝術家的才能。

韓辛非常勤奮，舍得花時間來錘煉自己的技術技巧。我看過他大量的寫生作品，從高山峽谷，到海灣灘頭；從冰雪覆蓋的公園街道，到如火如燒的大漠荒原，極其豐富。因而他的技巧熟練，由對對色彩的掌握，可謂能得心應手。他的這些寫生作品，不是如實的刻畫對象。我猜想，藝術家可能有某種想法，祇不過是在借助眼前的景物，進行一種藝術實驗，所以，看他的寫生作品，又張張像創作。

在西方諸流派之中，韓辛比較喜歡法國印象派。也許印象派的作品，從造型到色彩，都符合着中國人的欣賞和審美趣味罷。但韓辛的作品決不是印象派的再現，在色彩上，他不象印象派那樣純粹響亮，而比較多地運用中間色，這點也許是從他國內老師那裏吸收了某些十九世紀俄羅斯繪畫特點。他的構圖結構很平穩完整，也不象印象派大師們那樣，有時會畸輕畸重。他的筆法細而不碎，來去自由，是在畫而不是抹或是作。這也許參照了某些傳統中國畫的特質，尤其在那些留有空白底色的油畫或水粉的寫生作品中看得見這種筆法。至於韓辛的創作，面貌是多樣的，仍然保持着他在國內時那種既有細膩又有粗獷的多種特色。獲獎作品《紐約地鐵》，筆法細膩，充分發揮了他原有的善於精細描繪對象的特長，但它又不同於西方的照像寫實主義。這一幅作品的成功之處，我以為不在於技巧，而在於作者在表達一定的思想主題時，敏銳地捕捉住了一些人們的共同感覺。紐約地鐵建造有一百餘年歷史，響以又髒又亂而聞名。車箱內外被一些青年人亂塗亂抹得烏七八糟，巨大的響聲震耳欲聾，人來人往十分擁擠，深夜還有給人不安全的感覺。韓辛以他善於寫生的技巧，如實地刻畫了車箱的髒亂，首先給人以極真實感的感覺。又巧妙地描繪了一張貼在車箱內的招帖畫：一個巨大的人頭，雙手捂着耳朵，張着大嘴，好象受到了

驚恐在叫喊。招貼畫之下坐着兩個乘客，他們低着頭，忍受列車的顛簸，而又是那麼安靜，顯得十分疲乏。這使觀者感覺到，招貼畫中人的叫喊，好似不堪忍受這樣的生活環境，而車中的乘客却是無可奈何，祇有默默的忍受，這就是紐約地鐵的現實。靜中有動，動中有靜，形成強烈的對比，好象是順手拈來，這不是一般照相寫實主義畫家所能夠作到的，宜乎此畫之獲獎也。因爲在美國，畫家們不完全都是去搞抽象題材創作，以堅實的寫實技巧見長的畫家，大有人在。

韓辛是善於思索的，他的創作，往往是在極平常而細微的地方着眼，畫出來却令人深思。例如他曾畫過幾幅《故宮的門》（中國印象）。祇是畫門，而不畫其他。那年長日久而特有的深紅色，那顯示帝王所特有的一排排乳釘，那厚重的門板緊緊地關閉着，那沉甸甸的巨鎖，都是故宮門上的實有之物，也不知被多少觀衆參觀過，其中也包括不少畫家。但人們所注意到的，多是故宮雄偉壯麗的建築藉以讚美勞動者智慧，或是高墻深院，曾經想到過古代的宮女被幽閉，而發出無聲的同情。韓辛却發現了這個羣組建築物中的局部構件，從而聯想到了整個中國，它的古代文明，然而在末落的帝制時代，門禁森嚴，閉關自守，使人望而生畏，其實正在腐蝕削落，因此他把它畫下來叫做《中國印象》，是確實發人深思的。

（原載《畫家》1987年第 4 期）

徐邦達先生傳略

徐邦達先生字孚尹，號李庵，晚署蠖叟，浙江海寧人，1911年出生於上海，現任北京故宮博物院研究員，爲中國博物館學會名譽理事，國家文物鑒定委員會常務委員，中國美術史學會理事，中國美術家協會、書法家協會會員，西泠印社社員，九三學社成員。

先生幼穎悟，八歲即開始學畫，受業於老畫家李濤(醉石)。後拜著名畫家兼鑒定家趙時棢(叔孺)爲師，於學習繪畫之餘，留心古書畫鑒定。進而又游學吳湖帆之門。湖帆晚號倩庵，(爲吳大澂之孫)，書畫及鑒定繼承家學，不但以能書善畫知名於時，亦以書畫賞鑒見重當世。吳門弟子中，唯王季遷(現僑居美國紐約)與先生於學習書畫創作同時，兼學古書畫鑒定。每當獲展一件古書畫作品，師徒三人便進行熱烈討論，各抒己見，相互駁難。得此良師益友，經常切磋砥礪，先生的鑒定之學，日益精深，卓然成家。1949年新中國成立，即被聘爲上海市文物管理委員會顧問。隨後經中央文化部文物局局長著名學者鄭振鐸之推薦，於1950年調文物局文物處任業務秘書，專門負責古書畫的徵集和鑒定工作。於時，國家初定，從各方面送來的古書畫極多，先生日以繼夜，一一加以鑒別考訂，決定其取捨去留，然後登記造冊存放庫房。經先生決定留下來的這批古書畫作品，後來均撥交給了故宮博物院，成爲該院古書畫庋藏中的基本藏品。隨同這批祖國文化的瑰寶，先生也於1954年調到故宮博物院工作。在"史無前例"的"文化大革命"

中，先生的命運也在劫難逃，受諸苦惱。曾進"牛棚"和被下放幹校，風雨泥沼中，一件雨披，一頂破笠，和年輕人一樣，躬耕壠畝。體弱力乏，膠鞋陷稀泥中，不能自拔，棄之弗顧，而先生怡如也。然舊業難忘，在幹校後期管束稍有松緩時，即着手著述，將多年來從事古書畫鑒定的經驗體會，在沒有任何資料可供參考情況下，憑藉記憶進行科學的總結，完成了《古書畫鑒定概論》一書的初稿(該書於1981年由文物出版社出版)。1967年以後，故宮博物院領導為了讓其集中精力對古書畫鑒定進行更深入研究，和從事著述，先後為他配備了四名助手，並帶領他們到全國各地博物館、圖書館、文物管理委員會等單位進行古書畫的考察，同時也幫助這些單位進行鑒定，從中發現和訂正了不少屬於國家級的稀世珍寶，為培養古書畫鑒定人材和保護祖國文化遺產作出了貢獻。1981年作為《中國明、清繪畫展覽》代表團成員，先生訪問了澳大利亞，並發表了學術演講。1985年應美國大都會博物館的邀請，先生參加了由普林斯頓大學藝術史系方聞教授所主持的《中國詩、書、畫》學術討論會，並訪問了美國、加拿大各大博物館，參與鑒定了其中部分中國書畫收藏，深受彼邦專家、學者的崇敬與歡迎。

在中國古文物的鑒定當中，古書畫是眾所認定最難的一門。中國歷史悠久，書家、畫家，多不可數。而每一個家，又有數十年的創作經歷。歷朝歷代的書風、畫風演變，個人成長過程中的藝術異遷，這已是紛繁複雜的了。加之中國古書畫作品，絕大多數是通過公、私收藏家遞相授受，輾轉流傳而至於今的。其中，往往真偽雜糅，魚目混珠，錯繆訛誤，比比皆是，這就使書畫較之其它文物的鑒定更具難度。在現代科學技術發展的今天，也還沒能找到一種鑒定中國書畫的科學技術。時至目前為止，我們還是運用傳統的方法，憑藉鑒賞家的一雙眼睛，對古書畫進行鑒定。邦達先生是傳統鑒定方法的集大成者，有着一雙賞鑒家的巨眼。早年他曾專對古書法進行臨摹學習，以十年之功，由近溯遠，遍臨各家。對各家藝術之特徵，運筆之習性，均有深入研究，臨摹的

作品，至微至細處，均可亂眞，這使他以後從事古書畫鑒定，具備了先天的優越條件。他一貫主張，古書畫鑒定工作者，一定要能書能畫，最好在臨摹上下一番功夫，這樣對於前人的各種筆法藝術特徵，不但能作深入瞭解，而且也記得牢靠、享用無窮。先生的另一先天優越條件，是他有着非凡的記憶能力，面對浩如煙海的古代文獻資料，極爲爛熟；多如牛毛的古書畫作品，過目不忘。每當海內外同行專家、學子詢問有關問題時，先生侃侃而談，如數家珍，瞭如指掌，總是令有求者滿載而歸，敬佩之至。這眞是先天的嗎？先生說，此無它，文獻和作品愈是看得多，記憶力反而更清晰，止在用心與不用心耳，可知他平日用心之良苦。同時他把古書畫的鑒定析爲"鑒"與"考"兩個概念。所謂鑒者，即是通過衆多的作品相互比較，祇需對作品本身的目力檢測，便可知其是非眞僞。對於大量存世的明、清時代的書畫，目鑒尤爲重要。但要達到目鑒的準確性，鑒賞者非見之衆多不可，有如先生所見之多者，海內外屈指可數。然而，對於時代較遠或是某些難於明瞭的書畫，僅祇依靠目鑒，不能遽下斷語，這就需要廣爲蒐集有關文獻和其它旁證材料，詳加審訂考據，纔得以明辨是非。先生博學多聞，每對一件疑難作品和問題進行考據時，爬羅剔抉，條分縷析，使人心折。

嚴肅認眞，獨具只眼，直情徑行，而不固持己見，是邦達先生治學和鑒定的優點。他在海內外享有聲譽，美國、日本和香港地區有關大學，曾多次發函邀請先生去講學，雖未果行而影響可見，然先生從不以權威自居，更不因聲譽而有所顧忌。隨着研究深入的發展，總是不斷地修正和完善自己的觀點。如果經過討論證明，自己的某一觀點存在錯誤，他會坦率地承認，決不文過飾非。這對於有聲望的老年專家，尤爲可貴。然先生於人情世故，似有所短，是其病處，亦是其可愛處。在數十年的鑒定工作中，直言犯忌，或可有之，是故同行之間，有所齟齬。或有以而勸者，先生不聽，行之如素，蓋出自天性也。

先生於傳統中國畫，功底深厚，多得元人筆意，而參以宋人格法。1941年在“上海中國畫苑”曾舉辦個人畫展，並當選爲美術協會理事，之後因從事古書畫鑒定工作而擱筆。近幾年來，忽手發奇癢，鑒考之餘，重操畫筆。創作山水，筆致秀潤，意趣幽深。肯在繼承傳統畫法當中創新，融詩境於畫境之內，在當今畫家之林中，別成家數，自具一種面貌。同時擅長中國舊體詩詞，才思敏捷，即興抒懷，倚馬可待，但多不爲外人所知。著作甚豐，已出版的有《歷代流傳書畫編年表》、《中國繪畫史圖錄》、《古書畫鑒定概論》、《歷代書畫家傳記考辨》、《古書畫僞訛考辨》等數種，本書則其所著之最巨者，合之得數百萬言。其它學術論文，散見於國內外各種報刊雜志者不復詳錄。

後　記

　　我是1965年中央美術學院美術史系畢業後到故宮博物院工作的。剛一踏上工作崗位,先是到農村搞"四清",接着是"文化大革命"和下放"五・七幹校"勞動,回來後又是"批林批孔",十幾年的大好時光,就是這樣過來的。直到1978年,纔算能靜下來做一點實事,這一本集子就是在這以後陸陸續續寫下來的。所收文章大致可分爲三類;一是關於中國古書畫鑒考的心得體會;二是對中國美術史上諸問題的評論和研究;三是應一些報刊雜志的要求,對古代畫家和作品進行介紹和賞析。劉禹錫寫《西塞山懷古》一詩時有這麼一個故事:"長慶(821—824年)中,元微之(稹)、劉夢得(禹錫)、韋楚客(應物)同會白樂天(居易)舍,論南朝興廢,各賦金陵懷古詩。劉滿飲一杯,飲已,即成此詩。白公覽詩曰:'四人探驪龍,子先得珠,所餘鱗爪何用耶?'於是罷唱。"我這裡所探得的,也祇是藝海中一鱗半爪,本不足觀,不過敝帚自珍而已。

　　非常感謝徐邦達先生爲本書題籤。徐先生是我的老師,同在一個單位工作,隨時請教,有問必答,使我獲益良多。啓功先生也是我的老師,每見面,閑談笑語中,盡皆學問文章。他爲本書的題詞,實是對後學者的鼓勵。兩位先生學問深邃、博聞強識,是我們這一代人難以望其項背的。

　　此書在出版過程中,曾得到李毅華兄的極力促成,蔡治淮女士的仔細校勘,此外內子鄭淑蘭女士爲之蒐集整理稿件,紫禁城出版社其它同志的幫助,在這裏一並致以謝意。

<div style="text-align:right">作者1992年7月6日於紫禁城</div>

楊新美術論文集

定價新臺幣420元

著 作 者：楊　新
封面題字：徐邦達
扉頁題字：啓　功
責任編輯：李毅華
發 行 人：張連生
出 版 者：臺灣商務印書館股份有限公司
印 刷 所：臺北市10036重慶南路１段37號
　　　　　電話：(02)3116118　3115538
　　　　　傳眞：(02)3710274
　　　　　郵政劃撥：0000165－１號
　　　　　出版事業登記證：局版臺業字第0836號

・1994年12月香港初版
・1994年12月臺灣初版第一次印刷
本書經商務印書館(香港)有限公司授權本館在臺灣地區出版發行

ISBN 975－05－0851－5(平裝)　　　b　40820